黎国韬 ◎ 著

珠三角地区传统舞蹈研究

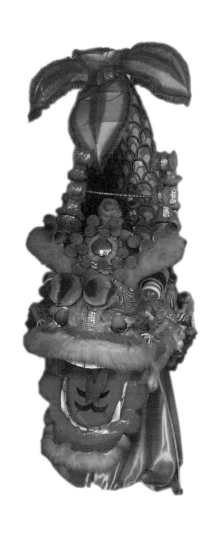

中山大学出版社
SUN YAT-SEN UNIVERSITY PRESS

· 广州 ·

版权所有　翻印必究

图书在版编目（CIP）数据

珠三角地区传统舞蹈研究/黎国韬著. —广州：中山大学出版社，2016.11
ISBN 978-7-306-05848-5

Ⅰ.①珠… Ⅱ.①黎… Ⅲ.①珠江三角洲—古典舞蹈—研究 Ⅳ.①J722.4

中国版本图书馆 CIP 数据核字（2016）第 230541 号

出版人：徐　劲
策划编辑：刘丽丽
责任编辑：刘丽丽
封面设计：林绵华
责任校对：陈俊婵
责任技编：黄少伟
出版发行：中山大学出版社
电　　话：编辑部 020-84110771，84110283，84111997，84110779
　　　　　发行部 020-84111998，84111981，84111160
地　　址：广州市新港西路 135 号
邮　　编：510275　　　传　真：020-84036565
网　　址：http://www.zsup.com.cn　E-mail:zdcbs@mail.sysu.edu.cn
印　刷　者：广州家联印刷有限公司
规　　格：787mm×1092mm　1/16　18.75 印张　350 千字
版次印次：2016 年 11 月第 1 版　2016 年 11 月第 1 次印刷
定　　价：45.00 元

如发现本书因印装质量影响阅读，请与出版社发行部联系调换

本书为教育部人文社会科学重点研究基地重大项目"广东地区传统舞蹈研究"（15JJDZONGHE025）阶段性成果

目　　录

引　言 ··· 1

上编　概述与历史

第一章　珠三角地区传统舞蹈概述 ································ 3
第一节　悠久历史 ··· 3
第二节　舞蹈分类 ··· 7
第三节　表演特征 ··· 9
小　结 ·· 11

第二章　广东地区传统舞蹈传播路向述略 ························ 17
第一节　北来之例 ·· 17
第二节　西来之例 ·· 20
第三节　外来之例及外传之例 ······································ 22
第四节　自相传播之例 ··· 24
小　结 ·· 25

第三章　南越王墓出土玉舞人考 ···································· 30
第一节　玉舞人概况 ··· 30
第二节　玉舞人舞蹈之性质 ·· 31
第三节　南越民俗之渗透 ·· 36
余　说 ·· 38

第四章　舞队前导旗帜考 ·········· 44
第一节　标旗、队旗与队名牌 ·········· 44
第二节　彩旗、令旗与引舞之器 ·········· 48
第三节　古老的渊源 ·········· 51
余　说 ·········· 57

第五章　《五羊仙》大曲队舞释论 ·········· 62
第一节　释略 ·········· 62
第二节　论略 ·········· 68
余　说 ·········· 74

中编　动物舞

第六章　龙舞渊源新探
　　——从珠三角地区的龙舞说起 ·········· 81
第一节　珠三角地区龙舞简介 ·········· 81
第二节　两种错误观点 ·········· 85
第三节　中国龙舞源于汉代西域 ·········· 88
余　说 ·········· 94

第七章　番禺鳌鱼舞考述 ·········· 100
第一节　鳌鱼舞的基本情况 ·········· 100
第二节　鳌鱼舞的历史渊源 ·········· 102
第三节　鳌鱼舞的遗产价值 ·········· 109

第八章　春牛舞与立春仪考 ·········· 114
第一节　春牛舞的基本情况 ·········· 114
第二节　春牛舞的历史渊源 ·········· 116
第三节　从仪式到艺术 ·········· 120
余　说 ·········· 124

第九章　竹马源流补说 ·········· 128
第一节　竹马民俗之起源与流行 ·········· 128
第二节　竹马之艺术化 ·········· 132

 第三节 广东假马艺术述略 …………………………………… 139
 小 结 ………………………………………………………… 142

第十章 岭南狮子舞功能述略 ……………………………………… 148
 第一节 狮子与狮子舞的来源 …………………………………… 148
 第二节 吉庆娱乐与健身功能 …………………………………… 150
 第三节 悼亡与驱疫功能 ………………………………………… 153
 小 结 ………………………………………………………… 156

第十一章 吴川舞貔貅渊源新探 …………………………………… 162
 第一节 舞貔貅的渊源 …………………………………………… 163
 第二节 舞貔貅与豹舞 …………………………………………… 167
 余 说 ………………………………………………………… 169

下编 其他舞蹈

第十二章 舞火狗考 ………………………………………………… 175
 第一节 增城舞火狗的基本情况 ………………………………… 175
 第二节 增城舞火狗渊源考 ……………………………………… 178
 第三节 龙门舞火狗与狗王崇拜 ………………………………… 183
 小 结 ………………………………………………………… 186

第十三章 禾楼艺术及其发展历史试探 …………………………… 191
 第一节 跳禾楼与驱傩仪式 ……………………………………… 191
 第二节 禾楼艺术的其他形态 …………………………………… 196
 余 说 ………………………………………………………… 200

第十四章 药发傀儡补述 …………………………………………… 207
 第一节 研究回顾 ………………………………………………… 207
 第二节 药发傀儡新考 …………………………………………… 209
 余 说 ………………………………………………………… 213

第十五章 飘色的起源与历史发展 ………………………………… 217
 第一节 沙湾飘色与飘色起源 …………………………………… 217

第二节　台阁与飘色···································· 220
　　余　说··· 222

附　录

附录一　历代祭孔及相关乐舞资料简编···················· 231
　　第一节　封孔祭孔的部分史料·························· 231
　　第二节　唐代开元年间的祭孔仪式······················ 234
　　第三节　元代的祭孔仪式······························ 238
　　第四节　清代雷州的祭孔仪式·························· 239
　　第五节　民国潮阳的祭孔仪式·························· 240
　　第六节　现行德庆学宫的祭孔仪式······················ 241
　　第七节　祭孔的歌章舞谱······························ 241
　　第八节　孔府丁祭乐仪································ 243

附录二　略论广东传统舞蹈中的武术表演·················· 253
　　第一节　舞蹈中的武术································ 253
　　第二节　舞武结合之原因······························ 254
　　小　结··· 259

附录三　竹马戏形成年代论略···························· 262
　　第一节　形成年代诸说································ 262
　　第二节　竹马戏形成不晚于明中叶······················ 264
　　第三节　竹马戏与白字戏······························ 267
　　小　结··· 270

结　语·· 273

征引文献·· 277

后　记·· 285

引　言

一、研究缘起

对某一课题进行学术研究，其最根本的原因当然是因为这项课题具有研究价值，而且存在较大的可突破空间。为此，有必要对"珠三角地区传统舞蹈研究"的研究价值及研究状况作一简单的介绍。

首先，关于这一课题的研究价值。如所周知，珠三角地区不但是全国经济最为发达的地区之一，其非物质文化遗产的数量也十分丰富，就该地区传统民间舞蹈的种类而论，据《中华舞蹈志·广东卷》的不完全统计，有超过一百种之多。这批为数众多的文化遗产一般都具有悠久的历史传统、浓厚的地方特色或民族特色，以及较高的艺术表演水平和工艺制作水平。因此，研究这一课题是一项很有意义的工作。

其次，关于这一课题的研究空间。应该说，对于这批极具价值的文化遗产，目前的研究状况并不能令人满意，这可以从三个方面略作阐述。第一，对于珠三角地区传统舞蹈这一课题，尚未有系统、全面、专门的学术专著、研究报告或学术论文集问世。第二，单篇的、专题性的学术论文数量偏少，论述亦不够系统、深入；至于有分量、有影响的学术论文，更是凤毛麟角。第三，资料性质、概述性质和简介性质的著述，主要有以下几种：中国民族民间舞蹈集成编辑部编《中国民族民间舞蹈集成·广东卷》（中国ISBN中心1996年版）；中华舞蹈志编辑委员会编《中华舞蹈志·广东卷》（学林出版社2006年版）；叶春生先生著《岭南风俗录》（广东旅游出版社1988年版）相关部分；叶春生先生著《岭南民

间文化》（广东高等教育出版社 2000 年版）相关部分；叶春生、施爱东二先生主编《广东民俗大典》（广东高等教育出版社 2005 年版）相关部分。这类著述一般局限于艺术表演、音乐伴奏、舞蹈道具制作工艺等方面的叙述和介绍，缺乏其他角度的探讨，学术深度也有待加强。

约而言之，过往学界有关这一课题的研究以简介、概述及资料汇编居多，能从文化角度、民俗角度、历史角度切入者很少，相关田野资料和文献史料的收集工作也远未完备，因而还存在着较大的研究价值和可突破空间。

除此以外，区域文化认同感也是这一课题选定及研究工作展开的原因之一。笔者祖籍广东省东莞市中堂镇潢涌乡学子甲，出生并成长于广东省广州市海珠区，两地均为珠三角的发达地区，因而对于本地区的传统文化较为熟悉，希望藉此研究为乡土的文化建设尽一份绵薄之力。

二、研究对象和方法

本稿的研究地域是珠三角地区，它包括一个省会（广州）和六个地级市（深圳、珠海、东莞、佛山、江门、中山）的全部，以及三个地级市（惠州、清远、肇庆）的一部分，这是第一个须明确的概念。研究过程中，难免碰到一些特殊情况，所以"珠三角地区"这一概念有时会适当外延。具体来说，第一层次外延就是上揭十市的全部区域范围，这种外延在本稿中使用得最多，是第二个须明确的概念。在某些情况下，珠三角地区这一概念还有第二层次的外延，也就是指整个广东省，由于历史文化的原因，广东省内各地区之间的传统舞蹈有时是不能割裂开来研究的，所以在适当情况下会有第二层次的外延，这是第三个须明确的概念。

本稿的研究对象是传统舞蹈，所谓"传统舞蹈"，必须是在中华人民共和国建立以前已经存在的舞蹈艺术，而且多数是在民国建立以前就已存在，有超过一百年以上历史者。对于缺乏传统、没有历史文化积淀的东西概不列入，这是第四个须明确的概念。具体一点说，传统舞蹈既包括历史上曾经出现过但已失传的舞蹈，如南越王国的宫廷舞蹈、南汉国的大曲队舞等；也包括流传至今的各种节日吉庆舞蹈、宗教性舞蹈、戏剧剧种中的舞蹈、杂舞蹈等。据初步统计，有超过一百种之多，均可进入本稿的研究范围。这是第五个须明确的概念。

本稿的研究方法主要有以下两种：其一是个案研究，被选作重点研究的个案

有二十余种，简单涉及者则近一百种。这是充分考虑到研究者各方面能力而作出的选择，也考虑到舞蹈的代表性和艺术性。换言之，本稿从始至终并不打算对珠三角地区的传统舞蹈作全面性的研究，这是必须明确的。其二则是文献考证与田野调查相结合的方法，一方面因为传统舞蹈多流传于民间，很多情况下须通过田野调查的方式获得资料，另一方面也因为笔者较为熟习文献的收集、整理和考证，所以采取了两相结合的方法。

三、价值预期

"珠三角地区传统舞蹈研究"这一课题已初步完成，希望能够在以下几个方面产生影响并体现出一定的价值：

第一，在岭南学研究方面。珠三角地区是岭南地区的一部分，也是岭南地区的经济中心；而珠三角地区的传统舞蹈则是岭南文化的重要组成部分。随着岭南文化研究的日渐深入，以及"岭南学"这一概念在学术界的不断提倡，这一课题的完成应当会对岭南学研究有所贡献。

第二，在音乐学和舞蹈学研究方面。由于珠三角地区传统舞蹈具有悠久的历史、鲜明的地方和民族特色，以及很高的艺术价值，对它们作出研究，既可以补充中国传统音乐史、舞蹈史研究的一些空白，也可以为区域音乐史、区域舞蹈史的研究作出贡献。

第三，在非物质文化遗产研究方面。就国内目前状况而言，许多学者眼中的非物质文化遗产研究还算不上严谨意义的学术研究，为了改变这种观念，本稿的研究力求突出学术性，并希望通过这一研究改变目前非物质文化遗产研究中的一些不良现象。

第四，本稿在写作方法上也有所创新，归纳起来主要有三点：其一，文献考证与田野调查相结合，而且尽量将两种不同的材料组织起来，以发挥它们的最大价值。其二，图、文结合的表达方式。由于舞蹈是一种通过身体语言来表达的艺术，若要清楚说明问题，必须借助图片。为此，本稿收录了不少相关的舞蹈图片以供参考。其三，表、文结合的叙述方式。由于采用重点个案重点研究的策略，对于概述性质的东西多使用表格（案，每章之后一般附有参考表格）予以说明，这就在一定程度上收到了点面结合的效果。

上 编
概述与历史

第一章　珠三角地区传统舞蹈概述

珠三角地区的传统舞蹈有着悠久的历史、丰富的文化内涵以及鲜明的艺术特征，是一批十分宝贵的非物质文化遗产。本章打算从发展历史、舞蹈分类、表演特征三个方面对其整体情况作一简介。

第一节　悠久历史

珠三角地区舞蹈的历史极其悠久，这有考古文物为证。1985 年，广东省博物馆考古队在曲江县马坝镇石峡遗址进行第三次发掘时，发现一片印有舞蹈纹的陶片。陶片为橙色，是折肩圈足罐的肩部，舞蹈纹为阳纹，用陶拍印制而成。舞蹈画面大致如下所述：

> 从左至右数，第一人为正身正面，长颈、宽肩、细腰；第二人为正身侧面，嘴、下颌轮廓分明，系着长发，向后飘荡，两人手拉着手；第三人侧身，头部不清，身体比例适中，臀部丰满，下肢自然弯曲呈向右跨步舞姿；第四人与第一人舞姿完全相同；第五人仅残留一小部分，但仍可看出其面部方向与第二人相同。①

据考古学界的推定，石峡遗址属于新石器时代遗址，石峡文化所跨的年代是从公

① 梁伦主编：《中国民族民间舞蹈集成·广东卷·综述》，中国 ISBN 中心 1996 年，第 2 页。

元前3000至前2000年左右。① 由于彩陶片上的第一和第四人舞姿一致，第二和第五人舞姿一致，所以陶纹应该是用三人一组的陶拍，连续拍印而成。换言之，除了陶片上的五个舞人外，在原陶罐的肩部应该还布满了其他舞人形象，这些舞人手挽着手，围成圆圈（陶罐本身是圈足圆形的），正在跳一种比较大型的集体舞蹈。

而于1989年10月，珠海市博物馆文物考古调查小组在珠海市高栏岛宝镜湾藏宝洞则发现了画有舞蹈形象的石刻岩画。岩画全长一丈五尺，高近九尺，经省、市考古学家鉴定，属广东先秦时期青铜器时代的文物。岩画以人物、动物、船只、水波、云气为主题，其中心是一艘船，左有图腾崇拜的龟形人，及先民、山石、藤木、猴子、大蛇等；右有祭祀舞蹈的场面，包括大小舞蹈人、房子、倒立人、戴面具的男性头人、鹿及神秘的图案花纹等。②

高栏岛岩画的雕刻技法颇为古朴，画中人和动物的形象生动逼真，具有鲜明的浮雕特征，其中有几个人物和动物的舞姿值得稍作介绍：

其一，"龟形人舞姿"，舞人双臂向右前上方伸出，双腿向前弯曲，身随之前倾。

其二，"两人舞姿"，右边舞人双手向上分展于头旁成弧形，脚"右踏步"，头向右前，身稍后倾；左边舞人双手向上分展于头旁成弧形，脚"左弓步"，头向右，身随之稍左倾。

其三，"三人舞姿"（从左至右），第一人头向前方，双手向上分展成弧形，两腿成"大八字步半蹲"；第二人头向左前方，双臂张开平伸，脚成"前弓步"，身稍后倾；第三人头向左前方，双臂张开平伸，右腿直立，左脚向左前方伸出离地二十五度，身稍前倾。

其四，"高大舞人舞姿"，右手曲肘于胸前右下摆，左手由左往上弯曲向右摆动过头，双腿成"大八字步半蹲"。大舞人旁边还有一小舞人，分腿蹲立，双手向上举，左手握有弓形物。

其五，"倒立人舞姿"，头和双手顶地，两腿分开向上。

其六，"头人舞姿"，倒立人右边站立一头人，方脸平头，平头的两端

① 参见中国社会科学院考古研究所编《新中国的考古发现和研究》，文物出版社1984年，第166页。

② 参见珠海市文物管理委员会编《珠海市文物志》，广东人民出版社1994年，第24页、第125页；朱松瑛主编《中华舞蹈志·广东卷·综述》，学林出版社2006年，第6页。

向上弯尖呈牛角状，两臂贴身，双手曲肘上扬，右手握拳，左手拿一旌旄，双腿成大八字步站立，下身着片裳，裳随腿向两边摆动，阴部明显，雕刻出男性生殖器。从形象观察，头人戴牛角面具，正在进行祭祀活动。①

从地理位置来看，珠海市位于珠江三角洲的南部，宝镜湾藏宝洞岩画处于南海之滨、珠江口西部，生活在这一带的越族先民"居于海上，便于舟"，以渔猎和采集为生。因此，岩画中的事件和舞蹈形象，真实记录和反映了越人的生活习性、图腾崇拜、祭祀礼仪等概况，从中也可窥见上古时期珠三角地区越族原始舞蹈形态的部分情况。陈兆复先生曾经说："珠海高栏岛藏宝洞岩刻的发现，是在福建华安仙字潭岩刻发现七十多年之后。广东珠海岩刻虽然发现得最晚，但从规模的宏大、内容的丰富和艺术的完整性上来说，不仅是东南沿海岩画之最，在全国岩画中也是非常突出的。"② 这一评价比较恰当。

到了秦汉时期，珠三角地区的舞蹈发展进入了一个高潮。起初，秦军攻占岭南，设立三郡；继而秦尉赵佗拥兵自立，创建了一度颇为兴盛并敢于与汉朝分庭抗礼的南越国，这对于本地区舞蹈的发展有着莫大的帮助。比如，1983年6月在广州市解放北路象岗山上发掘出的西汉南越王墓玉雕舞人便可作为证据。这批玉舞人共有六件，出土编号为C137、C258、C259、E125、E135、E158，由于其中的一件是连体双舞人，所以实际上有七个玉人。其服饰、舞姿，大都具有中原风韵，或绕舞长袖，或双双并立而舞，或欲轻盈举步，或作滑稽表演，形态十分生动。特别是作跪姿的圆雕玉舞人，拧身、扬头、出胯、一臂扬举、一臂垂拂；其椎髻偏梳，舞袖绣边，既宽且长；可谓造型别致，风韵殊异，含有古越族与汉族舞蹈文化相互交融、渗透的因素。

西汉武帝元鼎六年（前111），汉平岭南，改为州、郡、县三级行政管辖制度，交州东迁番禺，番禺成为内外交流、南北融合的大都会和枢纽。此后，中原铁器、农耕等先进技术和宫廷豪门贵族中盛行的"乐舞"（特别是袖舞）不断输入岭南，从而使岭南舞蹈文化注入了新的因素，进入了一个新的发展阶段。这也可以举一些例子为证。比如，1955年春广州市东郊先烈路东汉墓葬出土的彩绘女舞俑，是一座塑形高大、类似瓷器的女舞俑立像。造型别致严谨，细腰长裙，上束下宽，呈喇叭筒形；上衣宽袖约齐于手腕处，并延伸出一段窄长而下垂的舞袖；右手平端于胸前，左手于"山膀"位顺势将长袖甩向身后；头饰用长巾从

① 朱松瑛主编：《中华舞蹈志·广东卷·综述》，第6—7页。
② 陈兆复：《古代岩画》，文物出版社2002年，第158—159页。

下向上裹绕三层，呈三丫髻状；头巾上插有三组三齿形装饰物，前面缀以两串四角星为装饰；口微张开，作歌舞状，整个舞姿端庄秀丽。从服饰方面看，具有中原汉代服制宽大的特征；从头饰方面看，与广东现今瑶族、畲族妇女盘髻高耸，头上佩戴各种银牌、铝钗等饰物的情况颇为相似。这个舞俑反映了当时珠三角地区社会安定，南越族与中原汉族共同生活、民族融合、乐舞交流的概况，也反映当时、当地的舞蹈已经开始形成自身的特色。①

又如，上世纪60年代广东佛山澜石东汉墓出土的彩绘女舞俑群，舞俑十三人分两排呈圆弧形，簇拥着中央一个盘绕头帕、双手绕袖跪坐而舞的小舞俑；小舞俑左右是一蓝、一红拂袖环抱而舞的彩绘舞俑；小舞俑后面两人（一人左手、一人右手）同时向上挥舞长袖，另一手卷袖经胸前于身侧垂袖环舞而止，臀和大腿顺势坐于小腿上；其他舞俑随音乐节奏衬舞。整个舞蹈场面热烈欢快，生动地描绘了歌舞艺人在贵族饮宴场合中表演的情景。由此说明，中原宫廷的女乐歌舞，早在东汉时期已在珠三角地区的贵族府第沿袭、盛行。②

以上例子足够说明，珠三角一带是具有悠久舞蹈发展历史的地区。而随着千百年来中原汉族和南方越族的不断融合，岭南地区的不断开发，及岭南社会经济的不断发展，明清时期珠三角地区传统舞蹈的发展又进入到另一个高潮，呈现出十分繁荣的状态，并沿续至今。比方说，当时群众性的民间歌舞活动十分活跃，庞大的民间歌舞巡游和民间吉庆舞队在城乡中不断涌现，包括祥禽兽舞、秋色、飘色、装故事等各种形式的表演。这些民间歌舞，将音乐、舞蹈、南拳武术和杂技等节目综合在一起，以舞队巡游与广场表演结合的形式演出；一般在春节、元宵节、中秋节和神诞祀日期间进行活动。③ 另外，当时还出现了把舞蹈融会在戏曲如粤剧、潮剧、正字戏、白字戏、采茶戏等表演艺术中的情形。同时，在戏曲艺术的影响下一些民间舞蹈又逐渐发展转化成为许多风格不同的歌舞表演，如唱春牛、闹花灯等载歌载舞的形式。

可以说，明清以来珠三角地区的传统舞蹈得到了空前发展。它们依附于民俗活动与神诞祭祀，并以行会为中心，通过各宗祠、行会划拨部分产业，或向各家各户募捐、索取红包等渠道筹集活动经费，作为演出的基础。舞蹈承传的方式，主要是师徒相传，一代代改革创新。因此许多节目日新月异，历演不衰，流传至今。④

① 参见朱松瑛主编《中华舞蹈志·广东卷·综述》，第9—10页。
② 参见朱松瑛主编《中华舞蹈志·广东卷·综述》，第9—10页。
③ 参见朱松瑛主编《中华舞蹈志·广东卷·综述》，第11—12页。
④ 参见朱松瑛主编《中华舞蹈志·广东卷·综述》，第21页。

第二节　舞蹈分类

珠三角地区现存传统舞蹈的种类十分丰富，据不完全统计也有超过一百种之多。对这批舞蹈作出合理的分类，无疑有助于研究的进一步深入。而在《中华舞蹈志·广东卷》一书中，编者曾根据民间风俗、宗教信仰、社会功能、舞蹈形式与内容等标准，将"广东舞蹈"大致分为"岁时节日祈福吉庆舞""尊神敬祖宗教祭祀舞""互勉自慰劳动生活舞""中华苏维埃革命歌舞"四大类。[①] 这种分法既有一定的合理性，又有其不合理的因素，笔者在参照上述分类方法的基础上，将珠三角地区传统舞蹈分成以下三个大类：

第一大类：节庆性舞蹈。这类舞蹈活动主要在岁时节日（如春节、元宵节、端午节、中秋节等）期间举行，并以祈求祥福、消灾去祸为主要目的，往往还与群体性很强的民俗活动联系在一起。它不仅折射了群众的文化、信仰和生活习俗，而且反映了人们积极的生存意识，以及在行动和心理上的寄托与愿望。其中尤以动物舞的数量最为庞大。

其实，民间动物舞蹈源于远古的图腾崇拜，世界各地区、各民族都有。而我国作为龙的故乡，当然以龙舞最为普遍；其次是舞狮；再次则是舞麒麟、舞凤、舞春牛、舞纸马。其他如舞鳌鱼、舞鲤鱼、舞貔貅、舞百足（蜈蚣）、舞火狗、舞鹅、舞白鹤、舞鸡等，国内其他地区多已失传，但在广东地区尚能见到。所以有学者指出："但凡世上有的动物，不管其原来的形象多么丑陋，广东人也可以把它美化入舞；甚至本来就没有的动物，也可以把它想象出来，装扮一番，编成舞蹈。广东的民间动物舞蹈，种类之多，名目之丰，不但在全国，在全世界恐怕也是首屈一指的。"[②] 回到珠三角这个层面，大多数的广东动物舞蹈均集中并保存于这一地区。这些舞蹈的一些表演方式，使我们看到了远古图腾崇拜的遗迹；但在其发展过程中，又逐渐清除了原有的原始宗教成分，穿插了各种各样的神话故事，加强了教育、娱乐和美感的作用，而且一般都具有除旧布新、接福迎祥的目的，因而得以长久流传，并成为民族文化的精粹。

节庆性舞蹈往往还与一定的信仰、仪式相结合。比如《春牛舞》《跳禾楼》

① 参见朱松瑛主编《中华舞蹈志·广东卷·综述》，第21页。
② 叶春生：《岭南风俗录》第七辑《文体娱乐》，广东旅游出版社1988年，第205页。

《船灯》等，以载歌载舞的形式反映农耕、船家等的劳动生活，凝练地表现了劳动人民勤劳、淳朴的品质和纯真、善良的思想感情。其中《春牛舞》在阳春一带流传，与古代开春时的藉田仪、立春仪有渊源关系。另如《跳禾楼》，与古代除夕时驱鬼逐疫的傩仪有渊源关系，表现的内容则是庆祝丰收，祈求风调雨顺，以及把握农时、除虫灭灾、男女恩爱等农村生活。

第二大类：宗教性舞蹈。所谓宗教性舞蹈，在本书中主要指与儒、道、释三教有着直接联系的舞蹈，它们是宗教祭祀仪典中的重要组成部分，与神祇、教义、经文、传统礼仪密切相关，集传说、神话、符箓、咒语、歌、舞、诗、乐为一体，不仅体现了人们的宗教信仰、世俗观念、心理品质和功利目的，而且概括地反映了地方的历史传统和审美特色，反映了不同宗教乐舞的艺术风格。

珠三角地区传统舞蹈中与儒教有直接关系的主要是学宫祭孔仪式中举行的乐舞活动。明清以来，广东地区一些地域较大、历史较长并设有孔庙（文庙）的郡县，均举办"祭孔乐舞"活动，并有"祭孔乐舞"的舞谱流存，藉以弘扬孔孟之道、儒家学说以及提倡尊师重道之风。较著名的如肇庆德庆学宫，现在每年还举办祭孔仪式，其间就要上演规模盛大的祭孔乐舞。与道教有直接联系的舞蹈则有七夕乞巧、跳禾楼、跳花枝、运童舞、道公舞等。这些舞蹈主要通过道士手执法器如铃刀、令旗、铜锣、短剑等，一边有节奏地挥舞，一边吟诵经文、手舞足蹈，营造出一种神秘、肃穆、威严的氛围，以祈求实现驱邪镇妖、保佑平安的心愿。至于佛教性质的舞蹈，在珠三角地区较为罕见，不赘。

第三大类：上述两大类舞蹈以外的杂舞蹈。比如，旧日有以麒麟舞作为丧礼前导者，属于民间丧仪中的舞蹈，难以列入节庆性舞蹈或宗教性舞蹈当中，便可归入杂舞蹈一类。另外，广东地区住民虽以汉族为主，但还有瑶、壮、畲、回、满等少数民族，其中具有舞蹈文化特质和艺术个性的乃是瑶族和壮族的传统舞蹈，本书把这些少数民族传统舞蹈也归入到第三大类。

杂舞蹈中，可以举瑶族的舞火狗为例。它主要流行于龙门县蓝田一带的瑶族村庄，其起源与瑶族的狗图腾崇拜有关。每年中秋之夜，称为"团圆节"，瑶乡以村寨为单位，举行舞火狗活动以资纪念，同时也是少女的成年礼仪。届时，各村男女青年上山割藤条和黄姜叶，到了晚上，未婚少女开始扮演火狗，由村寨中年长的、多子女的中老年妇女为其妆扮。姑娘们每人头戴草笠，手臂、腰、腿部用藤条捆满黄姜叶，并从头至脚遍插点燃的香火，然后排成一队在夜色中舞动。队伍连成一串，似一条长长的"火龙"，绕着各家厨房和菜园行进，载歌载舞。男青年们则在旁边燃放鞭炮助威。最后，邻近各村的火狗队汇集到村外溪旁，将草笠和身上捆着的藤条、黄姜叶及香火扔到水中，并用溪水濯洗手脚，相互泼水

象征沐浴全身，祛除邪恶。之后，姑娘们上岸与男青年对歌欢娱，挑选意中人，直到深夜。按当地风俗，瑶族少女必须参加过三次舞火狗活动才算成年，才可以出嫁。这种舞火狗活动，带有成人礼的性质，后来又逐渐发展成为男女青年的节日社交活动。

约而言之，珠三角地区的传统舞蹈大致可以分为三个大类，第一类是节庆性舞蹈，第二类是宗教性舞蹈，第三类是杂舞蹈，其中包括少数民族舞蹈在内。当然，根据不同的标准可以有不同的分类方法，每一种分类方法都有其依据和优点，也有其不足之处。本书的分类法仅是笔者个人的观点，目的是便于系统把握珠三角地区的传统舞蹈而已。

第三节　表演特征

广东舞蹈文化是中华民族舞蹈文化的重要组成部分。由于地理位置、社会历史、民族融合和经济发展等原因，自古以来，广东便具有较为开放的文化心态，不仅广泛吸收了荆楚文化、吴越文化、中原文化及其他民俗传统，而且向来是中国与世界交流的主要窗口，不断接受着外国文化的影响。明清以来，随着广东经济的繁荣和行会制度的盛行，广东民族民间舞蹈适逢其时得到较大的发展；不但承传了中华舞蹈文化的优良传统，而且在实践中形成了自身独特的发展历史与基本特征。

前人根据广东地区民间舞蹈的构成形式、内容要求和品性格调，曾归纳出以下几个主要的特征：其一，出游街市、广场表演的结合特征；其二，工艺精湛、神形兼备的造型特征；其三，兼收并蓄、变革创新的开放特征；其四，英武豪壮、委婉优柔的美感特征；其五，中心为点、四方穿行的构图特征。① 本书参考上述的说法，把珠三角地区传统舞蹈的表演特征归结为下述四项：

第一，巡游街市与广场表演相结合的演出特征。珠三角地区传统舞蹈中占最大比例的是节庆性舞蹈，这些舞蹈的表演往往依附于岁时节日与神诞祀会等民俗活动。演出时，多是以列队巡游与广场表演相结合的形式展现，表演形式和主要规律是：

① 参见朱松瑛主编《中华舞蹈志·广东卷·综述》，第41页。

珠三角地区传统舞蹈研究

> 巡游时,以行进的步伐与小幅简单的舞蹈动作显示和炫耀出人物的身份、神态;广场表演时,往往在城镇的重要十字路口、神庙前或官府广场前停下来,拉开阵势大展拳脚。也就是说,当舞队来到群众聚集的中心地段,便拉开一个较大的场子作为表演区,再进行各种舞蹈套路的表演。

这种表演形式与宋金时期流行于城市、乡村之间的舞队表演形式显然有一脉相承之处,其用意一则在于炫耀展示威龙、祥凤、猛狮、瑞麟和物阜民康,并营造喜庆吉祥的节日氛围;二则具有竞技赛舞的性质,各舞队往往借此机会展现其尽善尽美的表演技艺,以及所著服饰、所用道具的精湛手工。①

第二,中心为点、四方穿行的构图特征。珠三角地区传统舞蹈多遵循中国五行方位(东南西北中)的构图规律,以及对称平衡结构、轴心运动的传统美学原则;许多舞蹈都以固定中心为定点,向东南西北四个方位进发与铺排,通过舞蹈移动线围绕着轴心(中央)构成对称平衡、丰富多彩的队形图案。它既受中国"天圆地方"传统观念的影响,亦受自然崇拜、图腾崇拜与法事符咒等宗教信仰的制约。依据舞蹈内容的需要、人物情绪的发展、特定环境氛围的变化而展现方位构图的美学特征。②

第三,工艺精湛、形神兼备的造型特征。宋元明清以来,岭南地区的经济持续发展,为民间舞蹈的服饰、道具和装饰业的发展繁荣创造了优越条件,并提供了雄厚的技术力量。而在珠三角地区传统舞蹈中,以动物舞与灯彩类道具舞蹈为多,这更为舞蹈道具的制作营造了广阔空间。反过来,道具又是构成舞蹈形象和特色的重要因素,因道具设计的不同,可以构成不同风格的舞蹈。③ 这就促使舞蹈造型、道具制作不断发展,达到越来越高的水平。

第四,兼收并蓄、变革创新的开放性特征。在艺术发展过程,一些民间歌舞正朝着戏曲方向转化和发展,如"秋色歌舞""游艺舞队"以及各种瑞兽祥禽舞,从戏曲表演或音乐中吸取养分后,以崭新的面貌与综合的形式活跃于广大城乡。另外,一些舞蹈还向南派武术吸收养分,如醒狮、醉龙、舞十番、舞貔貅等,多以南拳武术招式作为表演的基础。此外,珠三角地区不少舞蹈是受北来、西来、外来舞蹈影响而形成的,它们吸收了外来舞蹈表演中许多优秀的因素,因而展示出兼收并蓄、变革创新的特征。

① 参见朱松瑛主编《中华舞蹈志·广东卷·综述》,第43页。
② 参见朱松瑛主编《中华舞蹈志·广东卷·综述》,第51页。
③ 参见朱松瑛主编《中华舞蹈志·广东卷·综述》,第44页。

约而言之,珠三角地区传统舞蹈表演风格特征的形成,是与整个岭南的历史、社会、经济、地理、文化、民族交融等特定的环境与影响分不开的。

小　结

综上所述可知,珠三角地区传统舞蹈文化是岭南文化意识与艺术形象的生动反映,它不仅包括了人类学、民族学、民俗学、文艺学等宽泛、丰富的内涵,并依靠民俗传统的势力,以热闹非凡的表演、喜庆自娱的形式表现出来,成为人民群众生活中重要的组成部分,因而是一批具有很高历史文化价值的遗产。另外,特别值得我们珍惜的是,这些传统舞蹈中还保留了一些古籍当中和人民记忆当中逐渐消失的文化因子,充当着活态的"文化化石"的角色,这也是笔者对这一课题展开研究的重要原因所在。

本章参考图表　表1-1　珠三角县志所见部分传统舞蹈资料[①]

县志名称	版本	舞蹈名称	表演特征
花县志	清光绪十六年刻本	杂剧	迎春,装扮杂剧,迎土牛、芒神于东郊
同上	同上	拦巷	元宵,乡落沿门迎神,放花爆,烧起火
同上	民国十三年铅印本	贺年	元旦后装成彩龙、彩狮沿门庆演,锣鼓喧天
增城县志	清同治十年增刻本	闹元宵	上元张灯,以鱼龙杂戏游于通衢
同上	同上	游耍樑	中秋,儿童雕柚灯,行歌间里
增城县志	民国十年刻本	舞凤、舞狮麟	元旦起,乡曲少年多舞凤凰、狮子、麒麟之类。舞凤者合唱戏剧乐曲,舞狮麟者迭演拳棒技击

① 案,本表的制作参考了丁世良、赵放主编《中国地方志民俗资料汇编·中南卷》,北京图书馆出版社1991年;表中《佛山忠义乡志》为乡志,《德庆志》为州志,其余均为县志。

续表

县志名称	版本	舞蹈名称	表演特征
从化县新志	清宣统元年刻本	百戏	立春前一日，里市饰百戏及狮象之类
同上	同上	鞭春	有司祭句芒、土牛，鼓吹前导送土牛于同官及荐绅家
同上	同上	不详	元夕，小民演土戏赛祷
龙门县志	民国二十五年铅印本	不详	仲春，城市中多演戏为乐
番禺县志	清同治十年刻本	故事队	元日，城内外舞狮象、龙鸾之属者百队；饰童男女为故事者百队；为陆龙船，人皆锦袍倭帽，对舞宝灯于其上
同上	同上	舞队	天妃会，饰童男女如元夕，宝马彩棚亦百队
佛山忠义乡志	清乾隆十八年刻本	不详	北帝神诞，各坊结彩演剧，鼓吹数十部
同上	同上	舞队	八月祭社，戏技无虑数十队
同上	同上	饰彩童	华光神诞，集伶人百余，分作十余队，与拈香捧物者相间而行；复饰彩童数架以随其后
清远县志	民国二十六年铅印本	舞瑞狮	元旦各乡或舞瑞狮，或玩锣鼓柜
同上	同上	舞狮	初三送穷，连日乡村舞狮
同上	同上	跳禾楼	十月乡村傩以逐疫
阳山县志	民国二十七年铅印本	娱尸	丧葬，歌唱作乐
同上	同上	彩架	立春，乡人装饰童子演故事，以架舆之
同上	同上	游神	上元，盛陈百戏，饰彩架周行街市
同上	同上	乐田家	仲夏，行傩，享毕领福

续表

县志名称	版本	舞蹈名称	表演特征
连阳八排风土记	清康熙四十七年刻本	长鼓舞	元宵,击锣,挝长鼓,跳跃作态
同上	同上	不详	祀神,口作鬼啸,聚舞喧哗,焚楮放炮
博罗县志	清乾隆二十八年刻本	迎春	迎春,各里社戏剧鼓吹以迎土牛
同上	同上	杂剧	朝拜会,会首为杂剧以娱神
东莞县志	民国十六年铅印本	百戏	元夕张灯,为狮、象、鱼、龙百戏
同上	同上	舞纸麟	元旦至晦,结队鸣钲鼓,以纸糊麒麟,头画五采,缝锦被为麟身,两人舞之,舞毕各演拳棒。客人则舞貔貅或狮;其习弹唱者,舞凤
同上	同上	故事队	天妃诞,饰童男女为故事
同上	同上	踏歌	中秋,儿童悬灯柚上,踏歌
同上	同上	会景	八月,石龙墟奉新庙诸神出游,极女乐之盛
同上	同上	跳大鬼	莞俗延巫逐鬼,曰跳大鬼
三水县志	清嘉庆二十四年刻本	演春色	立春,先日演春色,迎土牛东郊
同上	同上	舞狮龙	上元,张灯放烟火,舞狮龙
顺德县志	清乾隆十五年刻本	驱傩	十月傩,数十人绛衣鸣钲挝鼓迎神,前驱径入人家逐疫
顺德县志	民国十八年刻本	会景	每年正月,邑人好出会景。扮彩色,舞金龙,舞瑞狮,以薄纱为鱼龙曼衍之属
香山县志	清光绪五年刻本	故事队	元宵灯火,装演故事,游戏通衢

续表

县志名称	版本	舞蹈名称	表演特征
同上	同上	转龙	浴佛，诸神庙雕饰木龙，细民金鼓旗帜，醉舞中衢以逐疫，曰"转龙"
同上	同上	出会景	遇神诞日，出游，为鱼龙狮象，盛饰童男女为故事
新会县志	清道光二十一年刻本	杂剧	元宵出游，杂剧之戏不绝
高明县志	清光绪二十年刻本	迎春	立春前一日迎春，装戏剧，鼓吹
鹤山县志	油印本	迎春	扮杂剧，迎土牛、芒神
同上	同上	叫禾	除夕子夜，儿童相聚，大呼好禾，以祈岁稔
开平县志	清道光三年刻本	跳楼戏	初三四后，延梨园子弟歌舞小棚上
同上	同上	百戏	十五夜张灯，为狮象、鱼龙百戏
同上	同上	旱龙	五月五日，以草为龙，以纸为船，鸣鼓唱歌游衢巷，谓之"旱龙"
同上	同上	逐疫	岁终作平安醮，鸣钟鼓，沿门逐疫
新宁县志	清道光十九年刻本	百戏	上元夜张灯，为狮象、鱼龙百戏
同上	同上	不详	二月，城市中多演戏为乐
恩平县志	清道光五年富文斋刻本	拗春童	立春为杂剧，饰姣童旋转翻舞，导以鼓乐，随有司逆句芒、土牛
同上	同上	舞狮象龙鸾	元夕，舞狮象、龙鸾诸戏
同上	同上	踏歌	中秋，儿童累瓦为梵塔燃之，持柚子灯踏歌于道
阳春县志	清道光元年广州六书斋刻本	看春牛	迎春，盛装台阁之戏，老少杂沓，曰"看春牛"
阳江县志	清道光二年续修道光二十三年增补刻本	杂剧	立春先一日，预置土牛、芒神，装点春色杂剧

续表

县志名称	版本	舞蹈名称	表演特征
同上	同上	闹元宵	扮故事，装采莲船，以姣童饰为采莲女
同上	同上	跳禾楼	村落中各建一小棚，延巫女歌舞其上，名曰"跳禾楼"，用以祈年
阳江县志	民国十四年刻本	百戏诸舞	元旦，装彩龙凤狮诸舞；或扮故事，装采莲船
同上	同上	逐疫	拥神疾驱，壮者赤帻，朱蓝其面，执戈跳舞，入室索厉鬼
同上	同上	跳花枝	以道士饰作女巫，跣足持扇，拥神簇趋，沿乡供酒果，婆娑歌舞，妇人有祈子者，曰"跳花枝"
高要县志	民国二十七年铅印本	百戏	上元观灯，作秋千、百戏
怀集县志	民国五年铅印本	迎春	立春前一日，厢里各扮杂剧
广宁县志	清道光四年刻本	跳禾楼	六月，村落延巫者歌舞其上，用以祈年
四会县志	民国十四年铅印本	赛柚灯	中秋，儿童赛柚灯、烧番塔、打锣鼓
同上	同上	跳禾楼	举于获稻后，所以报赛田事也
德庆州志	清光绪二十五年刻本	迎土牛	立春先日，妆戏剧，鼓吹迎土牛于皆春亭
同上	同上	趁龙船墟	五月，延道士迎木龙，唱龙船歌，赛龙母神
同上	同上	舞香龙	中秋前后，糊纸为龙，燃烛其中，沿街夜舞
开建县志	抄本	龙舞	立春前一日，祭芒神，设土牛，或扮杂剧、彩龙以壮春色
同上	同上	舞狮麟鹿鹤	上元装演各项故事及龙凤、麟狮、鹿鹤之类

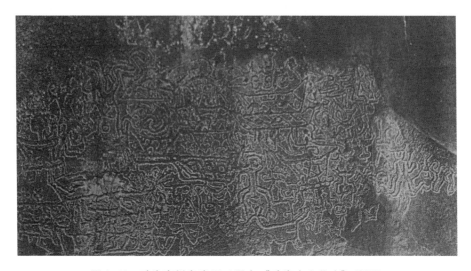

图1-1 珠海高栏岛岩画(录自《珠海市文物志》彩图)

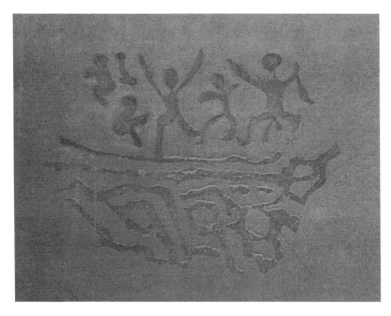

图1-2 高栏岛岩画局部——舞人(录自《珠海市文物志》封底)

第二章　广东地区传统舞蹈传播路向述略

广东地区的传统舞蹈是具有较高研究价值的非物质文化遗产，但对于这些舞蹈的传播路向问题，尚少专文述及。据笔者翻阅文献及实地调查所得，这些舞蹈当中的一部分乃从省外甚至国外传播而来，这种外地传播包括北来、西来、外来等例。此外，广东部分地区的传统舞蹈乃从广东省内的另一处地方传入而形成，是为内部传播之例。本章希望通过探讨这些舞蹈的传播路向，能够从中发现这批非物质文化遗产的一些形成规律。

第一节　北来之例

广东地区传统舞蹈之中，有一部分是从广东以北省份传入而形成的，姑称之为"北来之例"。

北来之例中比较有代表性的是流行于普宁、潮阳一带的英歌，该舞蹈为群体性舞蹈，舞者扮演梁山泊好汉，其出现大约可以追溯至明代中期。关于英歌形成的渊源，大致有下面几种说法：一说从祭祀的仪式中得到启发；二说受戏曲的影响；三说因农民练武习艺，反抗官府欺压而起；四说从外省传入。[①] 在以上几种说法中，第四种说法最有根据，因为从英歌的表演程式、所用道具、锣鼓配套等方面看，都与山东的鼓子秧歌、湖南的花鼓、安徽的凤阳花鼓等十分相似，显然有内在的传承关系。当然，在北来的路线中，较大的可能是经由福建进入广东。

① 参见朱松瑛主编《中华舞蹈志·广东卷》，学林出版社2006年，第57—58页。

因此，潮阳县西胪镇尖山乡一带的群众都认为英歌是由福建传入本地的。①

北来的另一例是流行于海丰、陆丰、汕尾一带的钱鼓舞。这种舞蹈约在元末明初的时候，由福建闽南移民南迁时带到海丰、陆丰等地。表演时，用十二三岁的男女童各一人，男童手执八角形钱鼓，女童手执两片竹板，相对而舞；并有民乐伴奏和伴唱。其音乐、唱词、舞蹈风格均与福建的南音、梨园戏如出一辙，且都用福建闽南语来演唱，其传承关系可谓不言而喻。②

北来的又一例是流行于揭西县五经富一带的烟花火龙。关于烟花火龙的来历，当地有这样一个传说："在清乾隆年间，揭西县五经富一个叫曾富的人到苏州经商，雇了一个小女孩帮做事务。女孩越长越漂亮，后被曾富立为'副室'，成为现在曾氏族谱中的苏氏太。苏氏太生了曾能和曾德二子。长大后，二人到苏州寻找外婆，在当地发现烧烟花、舞火龙甚为新奇，于是决心学会，并把这种技艺带回广东家乡。后来他们终于学会了制火药、火箭、引线、模架、龙形、弹弓、火斗、动物、装饰等一整套技艺，回乡后又跟伙伴们共同制作'烟花火龙'，并获成功。从此，每年春节前后农闲之时，各家各户分工制作烟架，塑造火龙，待到正月十五元宵节晚上便集中燃放，以祈求吉祥。"③ 从这个传说来看，烟花火龙是从北方的苏州向南传入广东并在揭西五经富一带形成的。

广东大埔北部横江、铲坑等山区农村流行着另一种龙舞，名叫黑蛟龙舞，该舞蹈也是北来例子之一。据当地传说，有江姓叔侄二人，由闽迁徙入粤，其中一人遭虎害而殉身亡命。为了悼念、敬祭先辈开基创业的功绩，继承、发扬先辈勇敢无畏的精神，后人特地在春节、元宵节舞起黑蛟龙，并誉之为"黑龙过江"。④ 这种舞蹈的蛟龙造型独特，与广东其他地区的龙舞道具颇有不同，当是从闽地南传而来的。

还有一种龙舞，即粤西地区广为流传的人龙舞，也属北来之例。据传承人介绍，人龙始于明末，当时明军被清军打败，撤退到雷州半岛和东海岛，准备渡海到海南岛去，人龙舞就是他们兴起来的。此舞表演时，由人体组成龙形，人越多，龙越长，藉此表明本村的人丁兴旺，但必须由男性青年和儿童表演，女子不能参加。⑤

① 据厦门市台湾艺术研究所吴慧颖博士向笔者介绍，福建确曾流行过与广东英歌表演形态相近的"宋江阵"，可以作为英歌北来一说的佐证。
② 参见朱松瑛主编《中华舞蹈志·广东卷》，第65—67页。
③ 朱松瑛主编：《中华舞蹈志·广东卷》，第86页。
④ 参见朱松瑛主编《中华舞蹈志·广东卷》，第94页。
⑤ 参见朱松瑛主编《中华舞蹈志·广东卷》，第102页。

此外，北来的又一例是流行于广东东北部地区的采茶灯，在清代已经盛行。清人李调元在其《粤东笔记·粤俗好歌》中记载："采茶歌尤善。粤俗，岁之正月，饰儿童为彩女，每队十二女，人持花篮，篮中然一宝灯，罩以绛纱，以絙为大圈，缘之踏歌，歌《十二月采茶》。"① 而据当地传说，采茶灯是明清时期由江西杂货贩及补锅匠顺便带进广东的。另据南雄市里溪村艺人卢道花称，这种舞蹈是他的祖辈从安徽省凤阳府继承过来的。② 无论哪一种传说，都表明这种舞蹈的北来性质。

　　在佛山地区流传着一种叫舞十番的舞蹈，大约是在明朝永乐年间由浙江传入的。据说，当时有湖北戏曲名伶流落佛山，懂得此技，为了生活而收徒传艺，一面教授戏曲击乐，一面逐步吸纳本地民间艺术养分而发展为粤剧击乐锣鼓。为此，十番与粤剧打击乐有着相辅相成的密切关系。以往多数粤剧院、粤剧团的掌板师傅，均是佛山十番（锣鼓柜、八音）师傅出身。③

　　除上述而外，广东地区还有不少的传统民间舞蹈属于北来之例，以下稍作介绍：其一，舞虎狮。流传于广东潮汕地区，相传五代以来中原人为了躲避战乱，纷纷南迁，把中原龙虎文化也带入了闽粤地区。其二，饶平布马舞。据民间艺人说，系南宋末年一些江西籍陶瓷工人到饶平做工时带入的，至今已有六百余年历史。其三，春牛舞。宋代的《东京梦华录》有"春牛鞭春"的记载，后来随着中原文化的南移，鞭春牛及舞春牛的习俗逐渐传入广东，并在信宜流传。其四，广福船灯。这种舞蹈始于民国二十四年，当时广福石峰的罗德如曾率罗志杰到毗邻的福建武平山中学艺，并请了当地的老艺人林景友亲临石峰传授，遂于当地流行。其五，南澳车鼓舞。据《南澳简志》记载，这种舞蹈是清乾隆年间由闽南传入，至今已有二百六十多年历史。其六，粤西傩舞。傩仪是先秦时期在中原地区原始宗教基础上形成的驱逐疫鬼的仪式，粤西傩舞与北方的中原傩文化自然有着渊源关系。其七，五华锣花。据说是由福建省余三法师于1838年南迁至广东省五华县梅林镇金坑乡时带入。另据五华民间道士说，道教法事舞蹈火碗花也是余三法师从福建迁徙到五华定居时带入的。

① 李调元：《粤东笔记》卷一，台北新文丰出版公司1979年，第36页。
② 参见朱松瑛主编《中华舞蹈志·广东卷》，第68页。
③ 参见梁伦主编《中国民族民间舞蹈集成·广东卷》，中国ISBN中心1996年，第100页。

第二节　西来之例

除了北来之例外，广东地区传统舞蹈中有一部分是从广东以西地区传入而形成的，姑称之为"西来之例"。

西来之例中较有代表性的舞蹈是流行于新会荷塘的纱龙舞。关于这种舞蹈的起源，当地有这样一个传说：

> 明万历年间，新会荷塘篁湾乡李姓始祖的四弟上京赴考，中了举人，被派往四川某地任县官。一天，他到附城郊乡巡视，正值喜庆之日，见乡人举龙演舞甚为热闹，不禁对龙的威武形象和舞龙者的精湛技艺叹为观止，日后，凡有舞龙必看，并常与乡民切磋舞技。回乡归隐后，心慕力追，积极主动地与乡中弟兄商讨龙舞技艺。他们依照四川龙舞的形象和技法，加以改良与创新，终于创制了荷塘的第一条布龙，并在乡间舞起来，吸引了很多乡民围观，甚为热闹，后来更从篁湾乡舞遍荷塘各个乡村。1910 年，留学日本的乡民李玉颖回归乡里，提议将布龙体改为蒙裹轻纱，并在其上贴金绘彩；表演也由白天舞改为夜晚舞，并在每节龙厢里装点特制的蜡烛。自此，龙舞时便烛光闪烁，华彩亮丽，栩栩如生。①

由此可知，新会荷塘纱龙舞是从四川传来广东并经李氏乡贤改良的一种舞蹈艺术，流传至今已有二百三十余年的历史了。近年，新会荷塘纱龙舞被评为国家级非物质文化遗产，其表演套路约有二十余种，最具技巧性和观赏性的有走"莲花桩""梅花桩""海棠花"，以及在特制的龙桥（龙舞表演道具，长一丈二尺、宽三尺、高九尺，两边引桥各长一丈二尺）上作"戏水""卷塔""卷螺"等高难度套路。

另外，在粤北连山壮族瑶族自治县共居住着三万多名壮族同胞，他们是明代洪武年间从广西南丹、庆远、柳州一带东迁到广东来的，生活上一直保留了自己民族的特色，其中永丰、福堂、小三江等地的装古事活动，就是一种别有风味的

① 朱松瑛主编：《中华舞蹈志·广东卷》，第 79 页。

"西来"舞蹈。所谓"装古事",大致情形如下:

> 表演者按照古代神话、传说、戏剧中的故事、人物进行装扮和造型表演,串乡走寨游行。传统节目有"哪吒闹海"、"薛仁贵征东"、"七仙女下凡"、"大闹天宫"、"杨门女将"等。扮演的内容和戏台上一样,一个节目一套人马,组成一个"古事队",从几人到几十人不等。每个古事队以一盏花灯作前导,配以八音、锣鼓,吹吹打打,穿寨过峒,很是热闹。每个古事队还选出一个有威望的人做"古事头",他身穿长衫,头戴礼帽,率领古事队兴高采烈地出游。①

这种活动包括了大量的舞蹈表演,据说已有一百多年的历史。叶春生先生曾指出:"《西湖游览志余·熙朝乐事》载:'立春之仪……前期十日,县官督委坊甲,整办什物,选择优人、戏子、小妓,装扮社伙,如昭君出塞之类,种种变态,竞巧争华。'……连山'装古事'活动,大概就是从此发展而来的。不过别处是以优人、戏子、乐人装扮,而地处山乡壮峒的兄弟民族同胞,则是自己扮演,自己娱乐。"② 由此可见,装古事是一种舞队性质的群体舞蹈,远源于江浙一带,而由广西直接向东传入广东。

西来的又一例是流行于连山壮族瑶族自治县小三江镇的舞寿星公与龟鹿鹤。据传,明朝正德六年(1511),韦姓先祖日星公从广西庆县(今广西南丹县)迁徙到连山县壮峒居住时,带来了这种舞蹈活动,其表演形态略如下述:"以道具表演为主,由寿星公、灵童、玉女、龟一只、鹿两只、鹤一只共九人(每鹿须两人舞)扮演。先由寿星公引路出场,并念台词,继而进入各自的舞蹈表演,主要是摹拟神仙和动物的个性化特征和动态。"该舞蹈道具数量较多,制作较为复杂;表演时还有打击乐伴奏,音乐曲调以壮族"三音"的旋律为主,保留了较强的民族特色。此舞传承至今已近二十代,虽在上世纪四五十年代几度停演,但近年又得到恢复,并一度传授到毗邻怀集县的下帅壮族乡。③

① 叶春生:《岭南风俗录》第七辑《文体娱乐》,广东旅游出版社1988年,第254页。
② 叶春生:《岭南风俗录》第七辑《文体娱乐》,第255页。
③ 参见朱松瑛主编《中华舞蹈志·广东卷》,第291—292页。

第三节　外来之例及外传之例

除了北来、西来之例以外，广东地区传统舞蹈中有一部分是从外国传入而形成的，姑称之为"外来之例"。而有些广东传统舞蹈则随着华人的迁徙而传到国外，姑称之为"外传之例"。

先看外来之例，其中最有代表性的要数狮子舞。狮子本是佛教挚兽，由西域传入中国，中古文献里面多有记述。而中国最早的狮舞也由西域胡人表演，南北朝时期的梁朝，有个叫周捨（一说范云）的诗人写了一首名为《上云乐》的歌辞，狮子舞的外来性质得到了有力的揭示，兹录如下：

> 西方老胡，厥名文康。遨游六合，傲诞三皇。西观濛汜，东戏扶桑。南泛大蒙之海，北至无通之乡。昔与若士为友，共弄彭祖扶床。往年暂到昆仑，复值瑶池举觞。周帝迎以上席，王母赠以玉浆。故乃寿如南山，志若金刚。青眼眢眢，白发长长。蛾眉临髭，高鼻垂口。非直能俳，又善饮酒。箫管鸣前，门徒从后。济济翼翼，各有分部。凤皇是老胡家鸡，师子是老胡家狗。陛下拨乱反正，再朗三光。泽与雨施，化与风翔。砚云候吕，志游大梁。重驷修路，始届帝乡。伏拜金阙，仰瞻玉堂。从者小子，罗列成行。悉知廉节，皆识义方。歌管愔愔，铿鼓锵锵。响震钧天，声若鹓皇。前却中规矩，进退得宫商。举技无不佳，胡舞最所长。老胡寄箧中，复有奇乐章，赍持数万里，愿以奉圣皇。乃欲次第说，老耄多所忘。但愿明陛下，寿千万岁，欢乐未渠央。①

从内容上看，这首诗描写了一个名叫"文康"的"胡人"从西方到中国呈献乐舞以祝圣寿的过程。这个胡人所献的乐舞中，有凤皇、师子起舞，而且被称作"举技无不佳，胡舞最所长"，所以师子舞显然是一种"胡舞"。另据《隋书·音乐志》记载："（梁）旧三朝设乐有登歌，以其颂祖宗之功烈，非君臣之所献也。于是去之。三朝：第一，奏《相和五引》。……四十四，设寺子导安息孔雀、凤

① 郭茂倩：《乐府诗集》卷五十一，中华书局1979年，第746—747页。

凰、文鹿［康］胡舞，登连《上云乐》歌舞伎。"① 梁代的三朝乐中有《上云乐》，是与凤凰、寺子等胡舞一起表演的，"寺子"即师子的另一种译法。与周捨（一说范云）的《上云乐》诗比照，足以证明师子舞是由胡人"文康"带到中国来的。这个名叫"文康"的"老胡"人，有学者认为来自于中古西域粟特九姓之一的康国，文康即古康国撒马尔罕的一种译称，此说很有见地。②

除了《上云乐》一诗可作为狮舞传自外域的重要证据外，唐人白居易所作的《西凉伎》一诗也是重要证据，诗云："西凉伎，假面胡人假师子，刻木为头丝作尾，金镀眼睛银帖齿，奋迅毛衣摆双耳，如从流沙来万里。紫髯深目两胡儿，鼓舞跳梁前致辞：应似凉州未陷日，安西都护进来时。须臾云得新消息，安西路绝归不得。泣向师子涕双垂，凉州陷没知不知？……"③ 诗中既云"假面胡人假师子"，则这种表演为"胡人"的假面戏无疑。而所谓"假师子"，显然是指狮子舞的假形外壳；这种舞蹈"从流沙来万里"，万里流沙即指当时的西域地区，所以狮子舞自外国传入中国无可怀疑。

中古时代，狮子舞一般在宫廷或贵族间流行，其广泛流传于民间大约是从两宋开始的。据《武林旧事》卷二《舞队》记载，当时的"大小全棚傀儡"中有"男女竹马""狮豹蛮牌"等项。④ 而有关宋、金的出土材料和传世文物（如绘画等）中，也有大量民间表演狮子舞的例子，估计中国民间狮子舞衍生出南、北两大流派就是从宋辽金时期南北分治开始的。广东地区的狮舞素为南狮之代表，实乃从外国经西域、再经北方中原辗转传入。

另一个外来之例是澄海的骆驼舞。这种舞蹈据传始自于清同治、光绪年间，当时常有北方生意人牵着骆驼来澄海贩药卖艺，群众少见多怪，遂聚首围观并啧啧称奇。一些民间工艺扎制者受此启发，便据此扎制编创了骆驼舞。⑤ 由于骆驼出自西域，而西域胡人善于经商，又擅长幻术和医药，所以这些牵骆驼的北方生意人极有可能是来自西域的外国人。因此，澄海骆驼舞当是在外来事物启发下形成的。说澄海骆驼舞出于外国还有一个佐证，公元8世纪曾任西藏芒域地方官的吐蕃佛教领袖巴·赛囊自从印度大菩提寺与那烂陀寺朝礼回来后，编撰了一部有关弘扬佛教的文学名著《巴协》，书中记载藏王赤松德赞在修建桑耶寺后举行了开光大典，当时一个名叫鄂帕纳的艺人和他的助手即表演了骆驼舞。所以骆驼舞

① 《隋书》卷十三，中华书局1973年，第302—303页。
② 参见岑仲勉《隋唐史》，河北教育出版社2000年，第65页。
③ 顾学颉校点：《白居易集》卷四，中华书局1979年，第75页。
④ 参见周密撰，傅林祥注《武林旧事》卷二，山东友谊出版社2001年，第41页。
⑤ 参见朱松瑛主编《中华舞蹈志·广东卷》，第165页。

或与西方的佛教存在渊源关系。①

至于外传之例，首先也要提到狮舞。广东的狮舞又称"醒狮"，在经中原传入以后形成了自己的地域特色，属于吉庆舞蹈。由于广东人迁徙外国等原因，醒狮被传到了东南亚、欧美及港澳等国家和地区。另一个外传之例是新会荷塘的纱龙舞，由于新会是一个华人外迁比较集中的地区，所以纱龙舞被传到了新加坡、马来西亚一带，并产生了一定的影响。②

第四节　自相传播之例

除上述而外，广东地区的传统舞蹈有时也会在省内各地区之间互相传播，姑称之为"自相传播之例"。

自相传播的其中一个例子是烟花火龙，这种舞蹈在揭西流行以后，由于五经富苏氏太的孙女嫁给了丰顺县埔寨的张姓子为妻，烟花火龙遂从五经富传入到埔寨。后来又经埔寨人的加工、发展和创新，其工艺更为精湛和完善。当然，埔寨的火龙除受揭西火龙影响以外，亦承传了闽南以草藤扎成"草龙"、赤膊跣足舞之求雨的遗风，从而形成了埔寨世代沿袭相传的"烧龙"祭祀礼仪和驱邪祈福的习俗。③

自相传播的另一个例子是流行于顺德杏坛镇一带的人龙表演，这种龙舞无论名称、结构、动作、套路、队形等，均与湛江地区流行的人龙舞大同小异，显见是从粤西传到粤中的。④

此外，新会潮莲乡民在荷塘纱龙舞的基础上，利用破弃的芭蕉树干，斩成一截一截，上面插满当地人吸食水烟筒点火用的线香，扎制成龙的形状举舞，从而形成了有名的芭蕉火龙舞。其表演情形略如下述："火龙一般由二十四至四十八节构成，舞龙头者六人，龙尾者六人，龙身每节三人，龙珠三人，鲤鱼三人，还有扛头牌、大旗、横标、锣鼓手等，共约一百三十余人参加。表演时，广场灯火要熄灭，届时龙珠前导，火龙盘旋，火星点点，熠熠生辉。"由于火龙的身上插

① 参见李强《中西戏剧文化交流史》，人民音乐出版社2002年，第547页、第564页。
② 参见叶春生《岭南风俗录》第七辑《文体娱乐》，第210页。
③ 参见朱松瑛主编《中华舞蹈志·广东卷》，第86—87页。
④ 参见朱松瑛主编《中华舞蹈志·广东卷》，第103页。

有线香，所以舞动时烟雾缭绕，整个龙身有如腾云驾雾，颇能营造欢快、喜庆的节日气氛，因而受到群众的热烈欢迎。从地理位置看，新会荷塘与新会潮莲相邻，所以芭蕉火龙舞是自相传播的又一个典型例子。①

还有如清远阳山县杜步乡旱坑村的双凤舞，本源自于肇庆怀集，据传承人邓介先生（1917 年生）讲述，明万历二十年邓姓先人（祖籍肇庆）已有舞凤的习惯，他的祖父也会舞凤。清咸丰十一年，邓介的祖父迁居旱坑村后，于是把双凤舞传到了旱坑。其表演形态略如以下所述："此舞由三名青年男子表演，二人扮凤凰，一人引凤，舞时配以笛子、锣鼓、唢呐等乐器。另外，引凤人还须拿着拜匣，引领双凤穿山过寨、登门到户表演，以示驱邪消灾、迎祥纳福。"② 双凤舞在清远旱坑流传至今已有大约一百五十年的历史，舞蹈中的一大特色是道具的制作比较讲究：凤颈、凤身、凤翅全部用竹篾青编扎，表面用色纸裱糊；凤头则用硬木雕刻，外涂黄色，顶有大红凤冠；凤尾用三根细篾片弯曲而成，外缠彩布。拜匣亦用木制，漆红，中有金黄色囍字，以示吉庆。

又如，东莞市素有"麒麟之乡"的美称，但东莞的麒麟舞并不是土生土长而是从外地移植的艺术。据东莞市附城光明乡麒麟舞第三代传人黄东贵先生回忆说："麒麟舞是我祖父在佛山打工时，向当地黄兴学来的，后传附城。"③ 可以为证。

此外，人们已经注意到，粤西地区唯有阳春县有春牛舞演出，而阳春县又是该地区唯一有瑶胞居住的县份。这些瑶胞本是从广西或粤北迁来的，而粤北春牛舞又比较普遍。因此，阳春的春牛舞有可能是南迁的瑶胞把它从粤北传入粤西的。④

小 结

总而言之，广东地区传统舞蹈在传播路向上大致可分为外地传入及省内自相传播两大类，而外地传入又大致可分为北来、西来、外来三种。本章对这些舞蹈

① 参见朱松瑛主编《中华舞蹈志·广东卷》，第 113 页。
② 参见朱松瑛主编《中华舞蹈志·广东卷》，第 181 页。
③ 朱松瑛主编：《中华舞蹈志·广东卷》，第 135 页。
④ 参见叶春生编《岭南风俗录》第七辑《文体娱乐》，第 225 页。

的传播路线作了简要叙述,从中可以得出以下基本信息:其一,广东地区的传统舞蹈种类多样、形态复杂,土生土长的舞蹈固然不少,受外来传播影响而形成者亦为数众多,这与广东地区比较开放的文化环境当有一定的联系。其二,广东地区传统舞蹈的传播路线并不是单一的,而是呈现出多元化的倾向。有的舞蹈从很远的地方甚至外国传入,有的舞蹈则由邻近的省份传来;有的舞蹈属于汉族内部的自相传播,有的舞蹈则是由少数民族传入汉族或由汉族传给少数民族。其三,舞蹈的传播往往与传承人的流动有直接的联系,揭西烟火龙舞和新会荷塘纱龙舞的形成都是非常有代表性的例子。这是一个颇有意思的问题,值得以后继续研究探讨。

本章参考图表　表2-1　广东地区传统舞蹈传播路向

舞蹈名称	流行地	原产地	传出地	路向
英歌	潮阳、普宁	北方部分省区	福建	北来之例
钱鼓舞	海丰、陆丰、汕尾	闽南	闽南	北来之例
烟花火龙	揭西	苏州	苏州	北来之例
黑蛟龙舞	大埔	福建	福建	北来之例
人龙舞	粤西	中原	中原	北来之例
采茶灯	粤东北	江西或安徽	江西或安徽	北来之例
舞十番	佛山	浙江	湖北	北来之例
舞虎狮	潮汕	中原	中原	北来之例
布马舞	饶平	中原	江西	北来之例
春牛舞	信宜	中原	中原	北来之例
船灯	广福	福建	福建	北来之例
车鼓舞	南澳	闽南	闽南	北来之例
傩舞	粤西	中原	中原	北来之例
锣花	五华	福建	福建	北来之例
火碗花	五华	福建	福建	北来之例
纱龙舞	新会荷塘	四川	四川	西来之例

续表

舞蹈名称	流行地	原产地	传出地	路向
舞寿星公与龟鹿鹤	连山壮族瑶族自治县	广西庆县	广西庆县	西来之例
装古事	连山壮族瑶族自治县	浙江	广西	西来之例
狮舞	广东各地	西域	中原	外来之例
骆驼舞	澄海	西域	待考	外来之例
广东醒狮	东南亚、欧美及港澳等国家和地区	广东	广东	外传之例
纱龙舞	新加坡、马来亚一带	新会荷塘	新会荷塘	外传之例
烟花火龙	大埔	苏州	揭西	自相传播之例
人龙	顺德杏坛	中原	湛江	自相传播之例
芭蕉火龙	新会潮莲	四川	新会荷塘	自相传播之例
双凤舞	清远阳山	肇庆怀集	肇庆怀集	自相传播之例
麒麟舞	东莞	佛山	佛山	自相传播之例
春牛舞	阳春	中原	粤北	自相传播之例

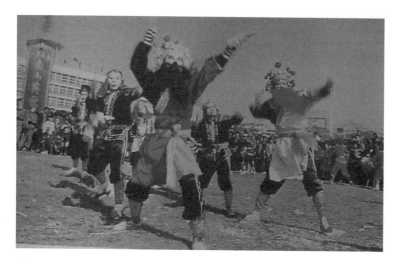

图2-1 潮阳英歌舞（录自《中国民族民间舞蹈集成·广东卷》彩图）

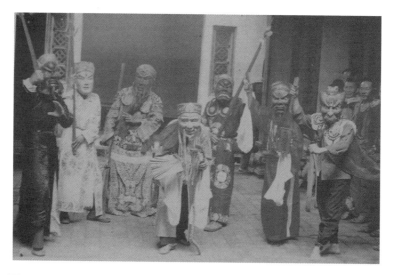

图2-2 粤西傩舞考兵（录自《中国民族民间舞蹈集成·广东卷》彩图）

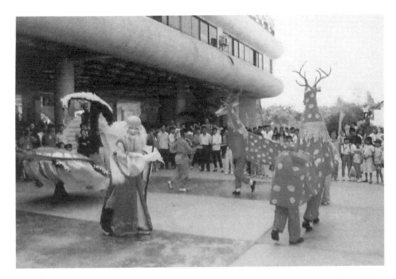

图2-3 连山舞龟鹿鹤（录自《中国民族民间舞蹈集成·广东卷》彩图）

图2-4 澄海骆驼舞（录自《中华舞蹈志·广东卷》，第166页）

第三章　南越王墓出土玉舞人考

广州市象岗西汉南越王墓是 20 世纪 80 年代中国最重大的考古发现之一，墓中出土玉舞人六件，大型青铜乐器句鑃八件，表明当时南越国的宫廷乐舞文化达到了一个相当高的水平。由于南越国长期统治岭南，对当地的乐舞文化有很大的影响，所以这批出土于珠三角地区的玉舞人颇为值得重视和研究。本章拟对其所呈现的舞蹈风格等问题展开探讨。

第一节　玉舞人概况

广州市象岗西汉南越王墓共出土玉舞人六件，编号分别为 C137、C258、C259、E125、E135、E158，由于其中的一件是连体双舞人，所以实际上有七个玉人。对于这批玉舞人，广州市文管会等编《西汉南越王墓》，张荣芳、黄淼章二先生《南越国史》，王克芬先生《中国舞蹈发展史》，中华舞蹈志编辑委员会编《中华舞蹈志·广东卷》等著作已曾作简要的讨论；专门性单篇论文则有白芳先生的《南越王墓出土玉舞俑舞姿刍议》，另外还有少量内容相关的学术论文。[1]

然而，就在为数不多的研究著述之中，对这批玉舞人所展现的舞蹈属性却有着截然不同的看法。或以为这批玉舞人表现出中原舞蹈的舞姿和风韵，如王克芬先生指出："1983 年发掘的象岗南越王赵眜墓中，出土了六个玉雕舞人，其服饰、舞姿，大都有中原风韵。他（她）们或绕舞长袖，或双双并立而舞，或欲

[1] 例如许一伶《论徐州西汉乐舞俑的艺术特色》一文，载《东南文化》2005 年 2 期。

轻盈举步，或作滑稽表演，形态十分生动。另一作跪姿的圆雕玉舞人，椎髻偏梳，绣边舞袖既宽且长。她双膝跪地，拧身、扬头、出胯，一臂扬举，一臂垂拂，造型别致，风韵殊异。它含有古越族与汉族舞蹈文化相互交融、渗透的因素，格外引人注目。"① 或以为这批玉舞人表现出楚舞的特点，如白芳先生指出："西汉南越王墓中共出土五件玉质乐舞俑，他们或绕舞长袖，或并立而舞，或轻盈举步，这无不表现出南越人崇尚轻盈、和谐、飘逸的动态美。长袖细腰的楚舞风格盛行于南越王宫之内，则从一个侧面反映了楚越舞蹈文化交流的情况。"②

这两种具有代表性的观点分歧颇大，而分歧之焦点则在于这批玉舞人所表演的到底是具有中原特色之舞蹈，抑或具有楚国风格之舞蹈。为此，笔者拟对南越王墓出土的玉舞人及其相关背景再作一番考析，并提出自己的看法。

第二节　玉舞人舞蹈之性质

要了解这批玉舞人的舞姿所反映的舞蹈性质及特点，首先要了解与此相关的一些背景知识，以下从三个方面作出简介：

其一，据《周礼·乐师》记载："凡舞，有帗舞，有羽舞，有皇舞，有旄舞，有干舞，有人舞。"这就是通常所说的周朝"六小舞"，汉人郑玄注云：

> 玄谓帗，析五采缯，今灵星舞子持之是也。皇，杂五采羽如凤皇色，持以舞。人舞无所执，以手袖为威仪。四方以羽，宗庙以人，山川以干，旱暵以皇。③

由此可见，六小舞中的"人舞"不执舞具，而以"手袖"为舞容。由于南越王

① 王克芬：《中国舞蹈发展史》，上海人民出版社2003年，第99页。此外，中华舞蹈志编辑委员会编《中华舞蹈志·广东卷》之《文物史迹》一节中也指出："南越王墓中出土的玉舞人，观其服饰、舞姿风格，颇具中原舞蹈特征，并带有南越的地方特色。"（学林出版社2006年，第307—308页）

② 参见白芳《南越王墓出土玉舞俑舞姿刍议》，中国秦汉史研究会等编《南越国史迹研讨会论文选集》，文物出版社2005年，第95页。此外，张荣芳、黄淼章先生《南越国史》认为这几件玉舞人代表了"汉式"的"长袖舞"（广东人民出版社1995年，第314页），所谓"汉式"乃指汉朝之式样，由于刘邦崇尚楚乐，则著者似乎也是倾向于反映楚舞风格的。

③ 孙诒让撰，王文锦、陈玉霞点校：《周礼正义》卷四十四，中华书局1987年，第1796页。

墓出土的玉舞人均以手袖为容，故论者一般也视之为"人舞"。而据《韩非子·五蠹》称："鄙谚曰：'长袖善舞，多钱善贾。'此言多资之易为工也。"① 所谓"长袖善舞"，说的自然就是"人舞"一类。历史记载，韩非子为战国韩人，故《五蠹》所载之"鄙谚"应是韩国流传的谚语。因此，位处北方的周朝和韩国都是流行这种人舞的地域，不见得只有楚地才有这种舞蹈风格。

其二，据《史记·南越列传》所载，南越的开国之君赵佗是河北"真定人"②，真定原属赵国之地。③ 生于中原的赵佗虽建国于南越，但对越族文化却并没有太多好感，《史记·陆贾传》所载可以为证："高祖使陆贾赐尉佗印为南越王。陆生至，尉佗魋结箕倨见陆生。陆生因进说佗曰：'足下中国人，亲戚昆弟坟墓在真定。……'……尉佗大笑曰：'吾不起中国，故王此。使我居中国，何渠不若汉？'乃大悦陆生，留与饮数月。曰：'越中无足与语，至生来，令我日闻所不闻。'"④ 从赵佗"越中无足与语"的话可看出，他对于越族落后的文化是不屑一顾的，所以在南越国宫廷内部流行的乐舞不大可能是以越族风格为主的艺术。另外，南越国君既有中原人的血统，他们对于中原乐舞的认同理应也在楚国和越族乐舞之上。

其三，赵佗本是秦国将领，其军队、制度多秦人之遗。如南越国有乐府的建置，就是仿自秦国制度。关于南越国的乐府，有南越王墓出土铜句鑃的铭文为证，据出土报告介绍：

> 广州南越王墓出土的铜句鑃，共一套八件。器体厚重，柄、身合体铸出，柄作扁方形实柱体。句鑃身上大下小，口部呈弧形。一面素身无纹饰，另一面阴刻篆文"文帝九年乐府工造"，分两行排列，其下还有"第一"至"第八"的编号。⑤

铜句鑃上的铭文表明，南越国是设有"乐府"这一乐舞机构的。而据《通典·

① 王先慎撰，钟哲点校：《韩非子集解》卷十九，中华书局 1998 年，第 454 页。
② 参见《史记》卷一百一十三，中华书局 1982 年，第 2967 页。案，真定在今河北石家庄附近。
③ 司马贞《史记索隐》引韦昭注曰："（真定）故郡名，后更为县，在常山。"（《史记》卷百十三，第 2968 页）班氏《汉书·地理志》则载："赵地，昴、毕之分野。赵分晋，得赵国。北有信都、真定、常山、中山。……"（《汉书》卷二十八，中华书局 1962 年，第 1655 页）
④ 《史记》卷九十七，第 2697—2698 页。
⑤ 案，凡言及这套铜句鑃出土情况者，均参见广州市文管会、中国社科院考古研究所、广东省博物馆编《西汉南越王墓》（考古学专刊丁种四十三号）相关部分，文物出版社 1991 年。

职官七》记载:"秦汉奉常属官有太乐令及丞,又少府属官并有乐府令丞。"① 从这则史料看,最早设立乐府机构的正是秦朝,当时为少府的属官。另外,在1976年,袁仲一先生于秦始皇陵附近发掘出土秦代编钟一枚,上镌秦篆"乐府"二字②,这也足以证明乐府本是秦制。③ 既然南越国之乐舞机构模仿了秦朝,则其宫中的乐舞制度必然也保存了很多北方秦朝的旧制。

通过以上背景知识的简介可知,南越国的宫廷文化更接近于中原一系,也有秦文化的影响。因此,广州西汉南越王墓出土的玉舞人,其舞姿反映出楚舞风格的可能性似乎不是太大。当然,以上背景简介的说服力仍然不够,以下拟进一步对这批玉舞人的本身作出考察。

首先,谈一下南越王墓出土的"连体玉舞人",编号为C258。这类连体玉舞人,在战国至秦汉墓葬中时有出土,如传为河南洛阳金村战国韩墓出土的对舞玉妇女④,另如北京大葆台出土的西汉双玉舞人。⑤ 这两组舞人均长袖摆腰,一人左衽、一人右衽并列而舞。它们的出土地域都在中原,很难说与楚舞存在什么关系。至于南越王墓中的连体玉舞人,虽然面貌不清,舞容难于分辨,但其连体制作的特点则与洛阳和北京出土的连体玉舞人相同,其所表现的大约也是近于中原风格之乐舞。

其次,说一下这批玉舞人所表现出来的比较一致的"长袖舞"特色,这在C137、C259、E125、E135、E158均很明显。在汉代,长袖舞是非常流行的,论者每以为长袖、折腰为楚舞的主要风格,其实不尽然。萧亢达先生《汉代乐舞百戏艺术研究》一书中,曾罗列各种与"长袖舞"有关之汉代文物资料,共得四十四例,虽未为全部,亦已近十之八九。其中属南阳者九例,徐州者四例,陕西者八例,四川者二例,山东者十五例,广州者四例,扬州者一例,未注明属地者一例。⑥ 由此可见,流行长袖舞的地方多数在今河南、山东等中原地域,较明

① 杜佑撰,王文锦等校点:《通典》卷二十五,中华书局1988年,第695页。
② 袁仲一先生提到:"1976年春节期间,我留守秦俑考古工地,借机对秦始皇陵进行了一次普查。在普查过程中,于2月6日下午发现错金银编钟一件,钮上刻'乐府'二字,故名'乐府钟'。"(《秦代金文陶文杂考三则》,载《考古与文物》1982年第4期,第92页)
③ 另据最新的文献资料和考古材料显示,战国后期的秦国已经设置了乐府,详情参见黎国韬《乐府起源新考》(载《华南师范大学学报》社科版2009年1期)、陈四海《乐府:始于战国》(载《音乐研究》2010年1期)二文所述,兹不赘。
④ 参见沈从文《中国古代服饰研究》,上海书店2002年,第68—69页。
⑤ 参见沈从文《中国古代服饰研究》,第166页图2。
⑥ 参见萧亢达《汉代乐舞百戏艺术研究》表八,文物出版社1991年,第234—240页。

显属于楚地的只有扬州一例。① 另外，河南南阳在战国时期虽在楚境②，但此地同时又属中原的南部，不能说无中原旧有文化之影响。从这四十四例长袖舞可以看出，这种舞蹈与其说是楚舞的风格不如说是中原的风格。

再次，说一下这批玉舞人舞姿中较多的"折腰之态"，这在 C137、E125、E135、E158 均有表现。这种情况应联系汉代的盘鼓舞一起讨论，因为在盘鼓舞中常有折腰、下腰的动作，某些论者亦以为是楚舞的影响。但据萧亢达先生《汉代乐舞百戏艺术研究》一书所录汉代盘鼓舞考古资料共三十六例，其中山东出土者十三例，南阳出土者十一例，陕西出土者三例，四川出土者四例，其余荥阳、辽阳、郑州、洛阳、不明出处者各一例。③ 从出土地域看，仍然是中原占多数，所以也不能因为南越王墓玉舞人多折腰之态就认为它们反映了楚舞的艺术风格。

说起折腰舞，不能不提到汉高祖时的戚夫人。据《史记·留侯世家》载："戚夫人泣，上曰：'为我楚舞，吾为若楚歌。'"④ 看来，戚夫人是非常擅长楚舞的。而据《西京杂记》记载："高帝戚夫人善鼓瑟、击筑，帝常拥夫人倚瑟而弦歌，毕，每泣下流涟。夫人善为翘袖、折腰之舞，歌《出塞》《入塞》《望归》之曲，侍婢数百皆习之，后宫齐首高唱，声入云霄。"⑤ 论者牵合上述两条史料，遂有楚舞以翘袖、折腰为主要风格之说，其实不然。因为《留侯世家》与《西京杂记》的记载并没有必然的联系，而单从《西京杂记》的史料看，"翘袖、折腰"与楚舞也没有必然联系。

再据《汉书·外戚列传》记载："后汉王得定陶戚姬，爱幸，生赵隐王如意。"⑥ 由此可见，戚夫人是山东定陶人，而据《汉书·地理志》记载：

> 济阴郡（原案：故梁。景帝中六年别为济阴国。宣帝甘露二年更名定陶。《禹贡》荷泽在定陶东。属兖州），户二十九万二十五，口百三十八万六千二百七十八。县九：定陶（原案：故曹国，周武王弟叔振铎所封。《禹贡》陶丘在西南。陶丘亭。），冤句，吕都，葭密，成阳，鄄城，句阳，秺，乘氏。⑦

① 案，战国时徐州是宋地，参见谭其骧主编《中国历史地图集》一册，中国地图出版社1996年，第33—34页。
② 参见谭其骧主编《中国历史地图集》第一册，第29—30页。
③ 参见萧亢达《汉代乐舞百戏艺术研究》表七，第222—228页。
④ 《史记》卷五十五，第2047页。
⑤ 葛洪辑：《西京杂记》卷一，上海古籍出版社1991年，第3页。
⑥ 《汉书》卷九十七，第3937页。
⑦ 《汉书》卷二十八，第1571页。

不难看出，西汉时期的定陶属于兖州刺史部，在今山东定陶附近，位于郑州东北部不远处，是比较典型的中原地界。即使在战国时期，定陶也属于宋地而与楚国关系不大。① 出生定陶的戚夫人，自然是受中原文化濡染的可能性较大于楚文化，其所擅长的舞蹈也应该是中原舞蹈。故所谓"翘袖、折腰"之姿，并不能作为南越王墓出土玉舞人反映楚舞风格的证据。

最后，说一说楚国的宫廷乐舞，这也有助于说明这批玉舞人舞蹈的性质。据《楚辞·招魂》提到：

> 女乐罗些。陈钟按鼓，造新歌些。《涉江》《采菱》，发《阳荷》些。……二八齐容，起郑舞些。衽若交竿，抚案下些。竽瑟狂会，搷鸣鼓些。宫庭震惊，发《激楚》些。吴歈蔡讴，奏大吕些。②

由此可见，楚国宫廷中不但有"女乐"，而且有不少异国之乐，特别是其中的"郑舞"，分明是中原舞蹈。后世边让作《章华赋》也提到郑舞："于是招宓妃，命湘娥，齐倡列，郑女罗。扬《激楚》之清宫兮，展新声而长歌。……舞无常态，鼓无定节，寻声响应，修短靡跌。长袖奋而生风，清气激而绕结。"③ 章华台即楚王所建，因此，楚国宫廷乐舞实受中原乐舞影响甚深，翘袖、折腰之态极有可能本是中原的舞姿，及后通过"郑女"影响到楚舞，继而在汉代宫廷流行。

说起郑女和郑舞，还有一些东西值得注意。比如，前引《韩非子》中有鄙谚云"长袖善舞"，这是流传于韩国的谚语，而战国时期灭掉郑国的正是韩国，所以韩国之有长袖舞当是从郑国传入的，这与郑舞之传入楚国可相参证。又如，《史记·货殖列传》提到：

> 郑、卫俗与赵相类，然近梁、鲁，微重而矜节。④
> 今夫赵女郑姬，设形容，揳鸣琴，揄长袂，蹑利屣，目挑心招，出不远千里，不择老少者，奔富厚也。⑤

由此可见，郑国的风俗其实与赵国相近；而赵女和郑姬也一样，均有"设形容、

① 参见谭其骧主编《中国历史地图集》一册，第29—30页。
② 洪兴祖：《楚辞补注》，中华书局1983年，第209—211页。
③ 《后汉书》卷八十《文苑》，中华书局1965年，第2642页。
④ 《史记》卷百二十九，第3264页。
⑤ 《史记》卷百二十九，第3271页

揶鸣琴，揄长袂，蹑利屣"的本领。长袂亦即长袖，这就足以说明赵女和郑女都擅长于长袖舞，她们的舞蹈理当同属于中原系统。而前文又提到，南越王赵佗本身就是赵国真定人，桑梓之情岂易忘怀乎？因此，南越国中流行中原一系的赵国或郑国的长袖舞，显然比流行楚舞的可能性更大一些。约而言之，笔者认为南越王墓出土玉舞人的舞姿属于楚舞风格的说法并不能成立。

第三节　南越民俗之渗透

广州西汉南越王墓出土的这批玉舞人，其舞姿固然主要反映了中原舞蹈的特点，但正如前揭诸家所指出的，这批玉舞人在一定程度上融入了南越族人舞蹈的因素，以下再稍作申述。

首先，从这批玉舞人的面目、容貌来看，有的确实可能是越族人，特别是C137号玉舞人。对此，朱松瑛先生就曾指出：

> 西汉前期墓内的墓主是第二代南越王赵眜（昧），在墓葬西耳室珍宝库藏中发现了一对玉雕舞人塑像，造型栩栩如生，细腰长袖，作翘袖折腰舞。舞人一立一蹲，立者右手向上方高扬，顺势甩长袖于头顶，同时左手向左展长袖，盖掌回落于"按掌"位；脚"右踏步"，身顺势左倾，眼向左前凝视。蹲者双手展袖上扬于胸前下分掌，左手向左上方高扬甩长袖绕于身后，右手随之于身右侧卷袖下垂，身随之左拧，臀和大腿顺势坐于小腿上，眼向右前方凝视，疾袖旋舞的姿态，古朴质拙，富有南越族少女憨中见秀的美感特征。从玉雕舞人的舞姿形态看，与中原汉代"长袖舞"的手袖为容，轻盈舒展的风貌极为相似，生动地描绘了"表飞縠之长袖兮，舞细腰以抑扬，抗修袖以翳面兮，搦纤腰而互折"……的情景，形象地反映了岭南南越族与中原乐舞文化交流的概况。[①]

上引所谓"蹲者"，正是指C137号玉舞人。这尊玉舞人的发饰也透露了她与越族有关的信息，吴凌云先生《南越文物研究三题》一文就曾指出：

[①] 朱松瑛主编：《中华舞蹈志·广东卷·综述》，第9页。

众多独特的习俗中,"椎髻"是岭南越族的一个显著特征。所谓椎髻,即将头发盘成椎状,广东农村今称为螺髻者即是。象岗南越王赵眜墓出土了一件越人跳楚舞的玉雕舞人作品,舞女的发饰即为典型的椎髻,其特征是将头发从下往上盘,下粗上尖。①

吴文中提到有椎髻发饰的也正是C137号玉舞人,"跳楚舞"一说虽不够准确,但椎髻确是古代南方越、苗、瑶等族比较常见的发饰,如《猺獞传》载:"粤西烟瘴之地,岭表诸蛮种类不一,皆古槃瓠氏之后也。其一曰猺,介巴、楚、粤间,绵亘数千里。椎髻跣足,衣斑斓布葛。采竹木为屋,覆以青茅。"②另如《苗族调查报告》(国立编译所中译本)指出:"苗族男子之头发,即《史记》《汉书》等中所谓'椎髻民',故彼等自当时以至今日,殆为同一之状态。所谓'椎髻'乃在额上结圆髻之谓。彼等虽为'椎髻',但常以黑布裹头,亦有以白布裹成回人之头巾形者。"③并可作为佐证。④

其次,除面貌、发饰外,从服饰方面看,这批玉舞人也带有越族人的风格,特别是体现在"左衽"的服饰穿着上。所谓"左衽",就是上幅衣襟向左,即右襟掩于左襟之上;而所谓"右衽"就是上幅衣襟向右,即左襟掩于右襟之上。在古代中原,右衽是习惯的服饰,左衽则是死人或蛮荒民族之服⑤,所以孔子曾慨叹"微管仲,吾其披发左衽",就是因为他害怕中原文化被蛮荒民族所入侵和征服。左衽作为南方蛮荒之族的服饰特点,还有不少的证据,如云南晋宁石寨山出土高冠盛装乐舞滇人鎏金铜像:共四舞人,系铜质鎏金饰件,作同式盛装,高冠上缀花球,垂二有花纹长帔于背后,穿齐腰短裙,衣左衽。⑥

这种左衽之俗在现今南方落后民族中尚有遗存,如汪宁生先生《古俗新研·初民生活习俗丛考》就曾提到:"一九八七年在贵州从江县调查,途经一苗

① 吴凌云:《南越文物研究三题》,收入《南越国史迹研讨会论文选集》,第108页。
② 林惠祥:《中国民族史》第十四章,商务印书馆1984年,第225页。
③ 林惠祥:《中国民族史》第十四章,第215页引。
④ 案,也有学者坚持椎髻并非越族的传统发饰,如吕思勉先生《中国民族史》一书指出:"粤族有文身食人之俗,已见前。又世界断发之俗,亦当以此族为最早。其事散见古书,不可枚举。……《史记》《说苑》《论衡》皆谓尉佗椎髻,盖虽不同乎夏,而犹未忍尽从乎夷,故未肯断其发,非越人有椎髻之俗也。"(东方出版社1996年,第252—253页)但这种观点似乎不是主流见解。
⑤ 钱玄、钱兴奇编著《三礼辞典》"衽"条指出:"旁襟则左襟两幅,右襟一幅,左襟之半掩于右襟之上,故右襟亦称里襟。襟上系带结于右腋下,此所谓'右衽'。常服均右衽,死者之服用左衽,外族亦有左衽者。"(江苏古籍出版社1998年,第588页)
⑥ 参见沈从文《中国古代服饰研究》,第141—142页。

族村寨称为'芭撒',见当地苗族男子,穿自织土布上衣,黑色无领,均为左衽。……今'金三角'地区之苗族、拉祜族、哈尼族之中,左衽服装更为普遍,且当地苗族妇女亦著左衽之衣。"① 左衽既为南方蛮荒之族的服饰特点,而这批玉舞人中的 C259 号和 E125 号舞人所表现的又恰是左衽服饰,大致可以说明,这两个舞人与南方蛮族有一定关系。另从这批玉舞人出土的地域看,这些舞蹈曾吸收越族人乐舞的因素也是极有可能的。换言之,这批玉舞人所表现的舞姿虽以中原舞蹈的因素为主,亦有一点越族因素存焉。

再次,从南越国所使用的一些重要乐器观察,也可以证明其宫廷乐舞对越族文化有所吸收。特别是前面提到南越国乐府所制造之铜句鑃,就是一种典型的越人之器。因为春秋时期著名的"其旡句鑃"和"姑冯句鑃"就均为越国制品。②南越国乐府制造的铜句鑃一套八件,体形巨大,气魄宏伟,显见是宫廷中的重器。它足以说明南越国的乐舞建制受到了越族的影响,其舞人中有越舞表演者就不足为怪了。

余 说

通过以上所述可知,广州西汉南越王墓一共出土玉舞人六件(共七人),从她们所表现的舞蹈内容和舞姿看,主要是具有中原风格的舞蹈,而与楚舞的风格并不具有明显联系。另外,从部分玉舞人的服饰、装扮、面貌考察,她们也带有南越族人的一些特点,由此反映出西汉前期的岭南地区已有中原与越族风格相融汇的舞蹈出现。

最后,拟对广州南越王墓出土的这批玉舞人作两点简单补充。其一,关于玉舞人与汉代《七槃舞》《公莫舞》关系的问题。据《宋书·乐志》记载:

又云晋初有《杯槃舞》《公莫舞》。史臣按:杯槃,今之《齐世宁》也。张衡《舞赋》云:"历七槃而纵蹑。"王粲《七释》云:"七槃陈于广庭。"近世文士颜延之云:"递间关于槃扇。"鲍照云:"七槃起长袖。"皆以

① 汪宁生:《古俗新研》,敦煌文艺出版社 2001 年,第 269 页。
② 参见郭沫若《两周金文辞大系考释》,科学出版社 2002 年,第 338—340 页。

七槃为舞也。

　　《公莫舞》，今之巾舞也。相传云项庄剑舞，项伯以袖隔之，使不得害汉高祖。且语庄云："公莫。"古人相呼曰"公"，云莫害汉王也。今之用巾，盖像项伯衣袖之遗式。①

从史书记载来看，《七槃舞》和《公莫舞》都以衣袖为舞容中的重要特点，其与南越王墓出土的玉舞人在舞容上有相近之处。大约它们都曾受到周秦时期中原"以手袖为威仪"的人舞之影响。至于后世戏曲中常见的水袖表演动作，其实也可以溯源于此。

其二，曾有学者认为C259号玉舞人表现了沐猴舞的舞蹈情景。据《汉书·盖宽饶传》记载：

　　平恩侯许伯入第，丞相、御史、将军、中二千石皆贺，宽饶不行。许伯请之，乃往，从西阶上，东乡特坐。许伯自酌曰："盖君后至。"宽饶曰："无多酌我，我乃酒狂。"丞相魏侯笑曰："次公醒而狂，何必酒也？"坐者皆属目卑下之。酒酣乐作，长信少府檀长卿起舞，为沐猴与狗斗，坐皆大笑。②

从史料记载看，沐猴舞的表演形态到底是怎么一个样子，并不十分清楚。而从C259号玉舞人的样貌看，虽然呈现出一些滑稽调笑的特征，但无论如何看不出它和沐猴、和狗有什么必然联系。所以表现沐猴舞云云，只不过是一种大胆的猜测而已。

① 《宋书》卷十九，中华书局1974年，第551页。
② 《汉书》卷七十七，第3245页。

本章参考图表　表3－1　南越王墓出土玉舞人简况①

编号	制作及出土情况简介	舞蹈姿态特征	备注
C137	青白玉，钙化，局部有缺损。为一圆雕舞人。舞者梳一右向横出螺髻，着右衽长袖衣，绣裙。两面均以线刻表现舞者衣裙的卷云纹花边	扭胯并膝而跪。左手上扬至脑后，长袖下垂；右手向侧后方甩袖。头微向右偏，张口似作歌咏状	为出土汉代玉舞人中首见的圆雕品
C258	白色软玉，剥蚀，钙化严重。背面尚可见线刻的发纹、衣纹、裙裾纹	形为两个小人并肩站立。正面大部已模糊，五官及肢体形态均难以分辨	
C259	青黄色玉片，两面均以线刻勾勒出五官、肢体动作、衣裾	右手高扬甩在头顶，耸左肩，左臂卷曲向后。扭胯，提右腿抬膝。动作滑稽	汉代有沐猴舞，或以为此玉人即表现该舞的动作
E125	扁平小玉片雕成，脸部、衣饰线刻。背面与正面同，雕工稍粗简	左手上扬于头部，右手垂于身下，作翘袖折腰之舞姿	
E135	用扁平小玉片透雕而成，着长袖连衣裙。舞人面部雕刻精工。背面与正面同，但略简化	右手高扬至头顶，左手置于细腰前，长裙曳地，体态轻盈，作漫舞状	
E158	扁平，两面线刻，纹饰、造型与E125相同而略小	左手上扬，右手和袖垂于身下，作翘袖折腰之舞	

① 案，本表简介摘自《西汉南越王墓》（考古学专刊丁种四十三号）原文。

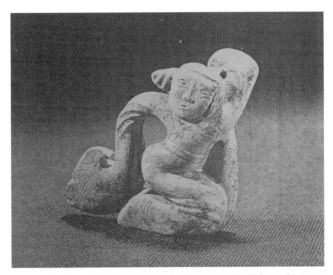

图3-1 玉舞人：编号C137（录自《西汉南越王墓》图版六九之1）

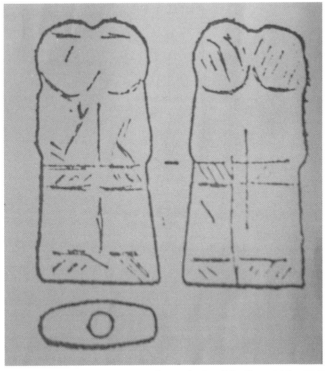

图3-2 玉舞人：编号C258（录自《西汉南越王墓》第121页，图八一之3）

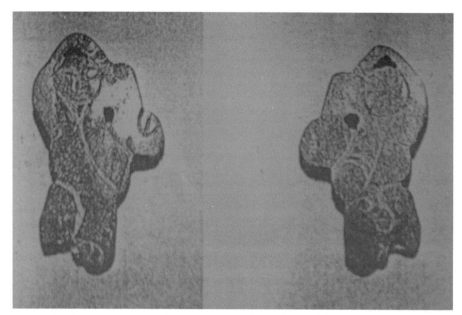

图3-3 玉舞人：编号C259（录自《西汉南越王墓》图版六八之5）

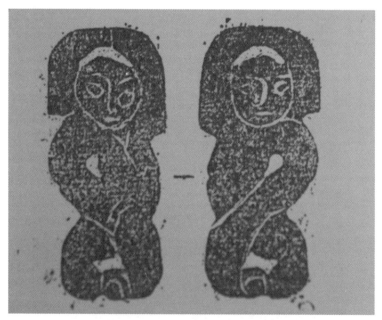

图3-4 玉舞人：编号E125（录自《西汉南越王墓》第244页，图一六五之2）

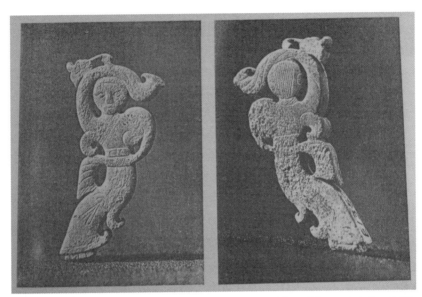

图3-5 玉舞人：编号 E135（录自《西汉南越王墓》图版一四八之2、之3）

第四章　舞队前导旗帜考

番禺舞鳌鱼队出巡（即所谓"鳌鱼出会"）的时候，一般以五彩标旗为前导。所谓"五彩标旗"，就是在九尺长的竹竿上吊一面彩旗，旗面长四尺半，宽约二尺六寸，绣彩色图案，上书鳌鱼舞队的名称，缀彩色丝穗，以此作为整个舞队的标识。如果将视线放宽到整个广东地区的传统舞蹈，这种标识性的旗帜也很常见。例如，普宁、潮阳的英歌舞队在行进时往往有队旗前导，旗上一般大书"××英歌"或"××英歌队"的字样。除了用于标识的一般绣有文字的旗帜外，舞队前面往往还有另外一些旗帜，专门用于表演的引导和指挥。比如封开五马巡城舞行进时，就有引马童子手执令旗开路，而粤西傩舞队行进时，则以彩旗队为前导，等等。如何解释这种以标旗、队旗、彩旗、令旗作为舞队标识、引导、指挥的现象呢？它有怎样的古代历史文化渊源呢？这正是本章所要考述的。

第一节　标旗、队旗与队名牌

先对用于标识的绣字标旗、队旗之来源作一番考察，其起源和古代宫廷的队舞之制是分不开的。因为按照一般的学术观点，广东地区传统民间舞队的形式起源于南宋民间的"舞队"，而南宋民间舞队的形式则在多方面受到了唐宋宫廷队舞的影响。因此，要找到标旗、队旗的来源，必须对唐宋宫廷队舞的情况有所了解。据唐人崔令钦《教坊记》记载：

宜春院亦有工拙，必择尤者为首尾。首既引队，众所属目，故须能者。

乐将阕，稍稍失队，余二十许人舞。曲终谓之"合杀"，尤要快健，所以更须能者也。①

上引所述有"首既引队""稍稍失队""二十许人舞"云云，可见描述的是宫廷队舞的情形。可惜文献记录有限，唐代宫廷队舞的表演详情目前还不是很清楚。但深受唐代宫廷队舞影响的宋代宫廷队舞则有较多的文献记录，如《宋史·乐志十七》记载：

队舞之制，其名各十。小儿队凡七十二人：一曰柘枝队，衣五色绣罗宽袍，戴胡帽，系银带；二曰剑器队，衣五色绣罗襦，裹交脚幞头，红罗绣抹额，带器杖；三曰婆罗门队，紫罗僧衣，绯挂子，执锡镮拄杖；四曰醉胡腾队，衣红锦襦，系银鞊鞢，戴毡帽；五曰浑臣万岁乐队，衣紫绯绿罗宽衫，浑裹簇花幞头；六曰儿童感圣乐队，衣青罗生色衫，系勒帛，总两角；七曰玉兔浑脱队，四色绣罗襦，系银带，冠玉兔冠；八曰异域朝天队，衣锦袄，系银束带，冠夷冠，执宝盘；九曰儿童解红队，衣紫绯绣襦，系银带，冠花砌凤冠，绶带；十曰射雕回鹘队，衣盘雕锦襦，系银鞊鞢，射雕盘。

女弟子队凡一百五十三人：一曰菩萨蛮队，衣绯生色窄砌衣，冠卷云冠；二曰感化乐队，衣青罗生色通衣，背梳髻，系绶带；三曰抛球乐队，衣四色绣罗宽衫，系银带，奉绣球；四曰佳人剪牡丹队，衣红生色砌衣，戴金冠，剪牡丹花；五曰拂霓裳队，衣红仙砌衣，碧霞帔，戴仙冠，红绣抹额；六曰采莲队，衣红罗生色绰子，系晕裙，戴云鬟髻，乘彩船，执莲花；七曰凤迎乐队，衣红仙砌衣，戴云鬟凤髻；八曰菩萨献香花队，衣生色窄砌衣，戴宝冠，执香花盘；九曰彩云仙队，衣黄生色道衣，紫霞帔，冠仙冠，执旌节、鹤扇；十曰打球乐队，衣四色窄绣罗襦，系银带，裹顺风脚簇花幞头，执球杖。大抵若此，而复从宜变易。②

上引详细记述了宋代宫廷队舞的名色和内容。此外，宋代宫廷队舞表演时的详情也有文献可征，以北宋名臣王珪撰写的一套《乐语》（即致语、致辞）为例：

教坊致语：臣闻高廪登秋，美粢盛之已报；需云命燕，嘉饮食之维时。

① 崔令钦撰，罗济平校点：《教坊记》，辽宁教育出版社1998年，第1页。
② 《宋史》卷一百四十二，中华书局1985年，第3350页。

况宝历之逢熙，复皇居之乘豫；乐与群臣之饫，翕同万物之和。恭惟尊号，皇帝陛下，德迈前王，仁敷中宇。虎旗犀甲，韬兵武库之中；桂海冰天，献宝彤墀之下。邦有休符之应，民跻寿域之康。候爽气于重霄，置清筯于别殿；下珍群之鵷鹭，发和奏之笙镛。于时日上扶桑，风生阊阖。度芝盖于丹城，降金舆于紫闼。百兽感和，来舞帝虞之乐；群生遂性，如登老氏之台。固已追平乐之胜游，掩柏梁之高会。臣缪参法部，获望清光，靡揆才芜，敢进口号：翠辇鸣梢下未央，千官齐望赭袍光。霜清玉佩中天响，风转金炉合殿香。仙路忽惊蓬岛近，昼阴偏度汉宫长。年年万宝登秋后，常与君王献寿香。

勾合曲：露泛帝筯，凝九秋之颢气；星联朝弁，灿初日之长晖。方鱼藻以均允，宜箫韶之合奏。宸游正洽，乐节徐行，上悦天颜，教坊合曲。

勾小儿队：燕筯飞羽，方歌湛露之诗；广乐搋金，已极钧天之奏。宜命游童之缀，来陈舞佾之容。上奉皇慈，教坊小儿入队。

队名：红茵铺禁陛，绛节引仙童。

问小儿队：宸庭广御，仰侔太紫之躔；钧乐更和，曲尽咸英之奏。何处采髦之侣，辄趋文陛之前。必有所陈，雍容敷奏。

小儿致语：臣闻舜帝深仁，众极慕韎之乐；周家盛德，时歌在藻之娱。矧逢下武之期，屡洽登年之瑞；张君臣之广燕，焕今古之多仪。恭惟尊号，皇帝陛下，躬神睿之姿，抚休明之运。礼乐兼于三代，文章迈于两京。矧乃武库韬戈，戍亭彻候。百蛮奔走，南逾铜鼓之乡；万里讴谣，西出玉关之路。今则清商应律，滞穗盈畴。奏肆夏之音，事轶元侯之飨；咏嘉鱼之什，礼交君子之欢；足以崇胜会于难追，腾颂声于无既。臣等生陶醴化，谬齿伶坊。虽在童髦，尝习舞干之妙；趣趋君陛，愿随乐节之行。未敢自专，伏候进止。

勾杂剧：华旌佋影，观童舞之成文；画敔妆声，识钧音之终曲。助以优人之伎，卜为清昼之欢。上怿宸颜，杂剧来欤。

放小儿队：铜壶递箭，屡移宫树之音；鹭羽充庭，久曳童髦之彩。既阕韶音之奏，难停舞缀之容。再拜天阶，相将好去。

勾女弟子队：华簪照席，再严百辟之趋；宝幄更衣，复睹中天之坐。宜度仙韶之曲，更呈舞袖之妍。上奉皇慈，两军女弟子入队。

队名：宫锦祥鸾下，仙韶采凤来。

问女弟子队：金徒缓刻，延丽日于壶中；翠羽飞筯，醉流霞于天上。何仙姿之绰约，叩丹陛以踟躇。须有部陈，近前敷奏。

女弟子致语：妾闻候凝霜降，属百工之告休；歌起鹿鸣，见群臣之合好。矧万几之多豫，复千载之盛期。启燕良辰，腾欢绵宇。恭惟尊号皇帝，响明紫极，储思岩廊。迈三皇五帝之风，绍一祖二宗之烈。候亭相属，不资万里之粮；年廪屡登，又美曾孙之稼。时及授衣之假，民多击壤之禧。广慈惠于前仪，庆升平于兹日。玉觞盈醴，均流湛露之恩；翠虞掀金，合奏洞庭之曲。感福休于靡极，召和乐于无穷。妾等幸遇昌时，预陈法部。举听铿纯之节，来参蹈厉之容。未敢自专，伏候进止。

勾杂剧：鸾拂宫茵，极七盘之妙态；凤仪仙曲，终九奏之和声。方镐饮之穷欢，宜秦优之进技。宸颜是奉，杂剧来欤。

放女弟子队：宫花翦彩，恍疑天上之春；海日衔规，忽觉人间之暮。宜整羽衣之缀，却回云岛之游。再拜彤庭，相将好去。①

王珪这套《乐语》比较完整地反映了宋代宫廷队舞表演的全过程，其中特别值得注意的是，《乐语》中两次提到了"队名"：一是"红茵铺禁陛，绛节引仙童"；一是"宫锦祥鸾下，仙韶采凤来"。这种"队名"正是与舞队标旗、队旗有密切联系之物，据《东京梦华录》卷九《宰执亲王宗室百官入内上寿》记载：

第五盏御酒，独弹琵琶。……参军色执竹竿子作语，勾小儿队舞。小儿各选年十二三者二百余人，列四行，每行队头一名，四人簇拥，并小隐士帽，著绯绿紫青生色花衫，上领四契义襕束带，各执花枝。排定，先有四人裹卷脚幞头、紫衫者，擎一彩殿子，内金帖字牌，擂鼓而进，谓之"队名牌"，上有一联，谓如"九韶翔彩凤，八佾舞青鸾"之句。乐部举乐，小儿舞步进前，直叩殿陛。参军色作语，问小儿班首近前，进口号，杂剧人皆打和毕，乐作，群舞合唱，且舞且唱，又唱破子毕，小儿班首入进致语，勾杂剧入场，一场两段。是时教坊杂剧色鳖膨刘乔、侯伯朝、孟景初、王颜喜而下，皆使、副也。内殿杂戏，为有使人预宴，不敢深作谐谑，惟用群队装其似像，市语谓之"拽串"。杂戏毕，参军色作语，放小儿队。②

第七盏御酒，慢曲子。……参军色作语，勾女童队入场。女童皆选两军妙龄容艳过人者四百余人，或戴花冠，或仙人髻鸦云霞之服，或卷曲化脚幞头，四契红黄生色销金锦绣之衣，结束不常，莫不一时新妆，曲尽其妙。杖

① 吕祖谦编：《宋文鉴》卷一百三十二，上海古籍出版社1994年，第501—504页。
② 孟元老撰，李士彪注：《东京梦华录》卷九，山东友谊出版社2001年，第92页。

子头四人，皆裹曲脚向后指天幞头，簪花，红黄宽袖衫，义襕，执银裹头杖子。皆都城角者，当时乃陈奴哥、俎姐哥、李伴奴、双奴，余不足数。亦每名四人簇拥，多作仙童丫髻，仙裳执花，舞步进前成列。或舞《采莲》，则殿前皆列莲花。槛曲亦进"队名"。参军色作语问队，杖子头者进口号，且舞且唱。乐部断送采莲讫，曲终复群舞。唱中腔毕，女童进致语，勾杂戏入场，亦一场两段。讫，参军色作语，放女童队。①

把上引两段的内容和王珪的《乐语》对照来看，可知"第五盏御酒"和"第七盏御酒"的表演情形和《乐语》中宫廷队舞、杂剧表演的全过程基本一致。《乐语》内提到了"队名"，"第五盏御酒"表演中则提到了"队名牌"，"第七盏御酒"也提到了"进队名"。由此可知，队名即队名牌，是一种"金帖字牌"，上有一联两句，每句五字。又可知，"队名"不仅仅是队舞的名称，而且要写在"牌"子上，由人"擎"举于队舞前面。从功能的角度来看，宋代宫廷队舞中的"队名牌"无非是要说明队舞表演的主要内容，以起标识的作用及引起观者的注意。反观广东地区传统民间舞队前面绣字的标旗、队旗，其功能与宋代宫廷队舞中的"队名牌"是一致的。如前所述，传统民间舞队渊源于唐宋时期的宫廷队舞；由此不难推导，民间舞队行进时前列绣字标识的标旗、队旗，其渊源正是宋代宫廷队舞中的"队名牌"。

第二节　彩旗、令旗与引舞之器

广东地区传统舞队之前除了绣字的标旗、队旗以外，还有一些前导的旗帜如彩旗、令旗等，它们主要起指挥和引导的作用，其来源要更加复杂一些。据明人朱载堉《乐律全书》卷九《论羽籥二器》称：

> 惟引舞所持者，或用彩缯之帗，或用彩羽之旌，或用白羽之翿，或用红缨之旄；引舞之器，凡有数种，以别文、武之舞而已。②

① 孟元老撰，李士彪注：《东京梦华录》卷九，第92页。
② 朱载堉：《乐律全书》卷九，收入《文渊阁四库全书》213册，台湾商务印书馆1986年，第354—355页。

由此可见，古代宫廷的"引舞所持"之器主要有"帗、旌、翿、旄"等几种，它们与珠三角地区乃至广东地区传统舞队所用以引导、指挥的彩旗、令旗等均有密切关系，因为这几种宫廷引舞之器其实都是旌旗（旗帜）的变形，以下试作分析，以证明笔者的说法。首先说旌，杨英杰先生《先秦时期的战旗、战金、战鼓》一文曾指出：

> 旌是一种特殊形制的旗。《周礼·司常》说"析羽为旌"。旌无缯，是在杆上系结两枝长大的羽毛。战国时期的铜器车马猎纹鉴，其图象是两马驾挽的战车上，建载一长大的分枝羽状物，即是析羽之旌。①

由此可见，旌就是旌旗，从名称上看就知道它与彩旗、令旗等有关。其次说旄，旄也是旗，其得名是因为旗竿顶上以旄牛尾为饰。《鹖子》有云："武王乃命太公把旄以麾之，纣军反走。"② 由此可见，旄原本是一种用以指挥（麾）的战旗。既然谈到旄，可顺带谈一下"节"。据《史记·爰盎传》载，吴王濞叛乱时，欲杀汉使爰盎，盎"解节旄怀之，杖，步行七八里"而逃③；此节系于竹"杖"，也有"旄"为装饰。另据《汉书·高帝纪》颜注及《后汉书》注分别称：

> 节以毛（旄）为之，上下相重，取象竹节，因以为名，将命者持之以为信。④
>
> 节所以为信，以竹为之，柄长八尺，以旄牛尾为其眊三重。⑤

由此可知，节的形制与旄是密不可分的。而节也被用于乐舞的引导，兹举两项材料为证：

> 节，《尔雅》曰："和乐谓之节。"盖乐之声有鼓以节之，其舞之容有节以节之。故先代之舞，有"执节二人"之说。至今因之，有析朱绘三重之制，盖有自来矣。⑥

① 杨英杰：《先秦时期的战旗、战金、战鼓》，载《文史知识》1987年12期，第42页。
② 萧统编，李善注：《文选》卷三十六《宣德皇后令》注引，上海古籍出版社1986年，第1638页。
③ 《史记》卷一百一，中华书局1982年，第2743页。
④ 《汉书》卷一，中华书局1962年，第23页。
⑤ 李昉等编：《太平御览》卷六百八十一《仪式部二》，中华书局1960年，第3039页引。
⑥ 马端临：《文献通考》卷一百四十四，中华书局1988年，第1269页。

> 节，朱漆木竿，长七尺二寸九分，……节旄九层，……司乐官执之以节舞。①

由此可见，节和旄也属一类，都有节制乐舞的功能。再次说帗，《周礼·鼓人》云："凡祭祀百物之神，鼓兵舞、帗舞者。"郑注云："帗，列五采缯为之，有秉。皆舞者所执。"清人孙诒让注《周礼》时说：

> 帗字亦作被。《史记·孔子世家》云："会于夹谷，齐有司趋而进曰：'请奏四方之乐。'于是旍旄羽被，矛戟剑拨，鼓噪而至。"《索隐》云："被谓舞者所执。"字又作绂，《御览·礼仪部》引桓子《新论》云："昔楚灵王信巫祝之道，斋戒洁鲜，以祀上帝，礼群神，躬执羽绂，起舞坛前。"被、绂并帗之借字。②

由此可见，帗作为舞具，其制有"秉"（柄），又与旍、旄等同用，所以也属旌旗性质。最后说翿，据《乐书》称：

> 《君子阳阳》曰："左执翿。"《宛丘诗》曰："值其鹭翿。"《尔雅》曰："翿，纛也。"郭璞以为今之羽葆幢。盖舞者所建以为容，非其所持者也。圣朝太乐所用高七尺，干首栖木凤，注氂一重，缀缥帛、画升龙焉。二工执之分立于左右，以引文舞，亦得古之遗制也。③

由此可见，翿即纛，纛在古代就是大旗的意思。孙诒让先生的《周礼正义》也提到了翿："翳亦谓之翿，《乡师》先郑注所谓'羽葆幢'。《司常》云'析羽为旌'，《乡射礼》'翿旌'，亦以白羽朱羽为之。"④ 另据郑笺《毛诗·宛丘》有云："翳，舞者所持以指麾。"⑤ 由此可知，翿、翳、纛、羽葆幢是同一样东西，都为旗属，都可持以指麾乐舞。再据《汉书·高帝纪》载："纪信乃乘王车，黄屋左纛。"李斐注曰："天子车以黄缯为盖里。纛，毛羽幢也，在乘舆车衡左方

① 乾隆撰：《律吕正义后编》卷六十七，收入《文渊阁四库全书》217 册，第 142 页。
② 孙诒让撰，王文锦、陈玉霞点校：《周礼正义》卷二十三，中华书局 1987 年，第 906 页。
③ 陈旸：《乐书》卷一百七十，收入《文渊阁四库全书》211 册，第 781 页。
④ 孙诒让撰，王文锦、陈玉霞点校：《周礼正义》卷二十三，第 911 页。
⑤ 毛亨传，郑玄笺，孔颖达疏：《毛诗正义》卷七，北京大学出版社 1999 年，第 439 页。

上注之。"蔡邕注曰:"以犛牛尾为之,如斗,或在騑头,或在衡。"① 而《说文》则曰:"旄,幢也。"《段注》云:"此释旄必云幢,不云翿者,翿嫌舞者所持,旄是旌旗之名。汉之羽葆幢以犛牛尾为之,如斗,在乘舆左騑马头上。用此知古以犛牛尾注竿首,如斗童童然。"② 由此可见,翿与旄其实亦属一物,都可称为广义上的旌旗,又都可用为节乐、引舞之器。

通过上面的分析可知,《乐律全书》所述的"引舞之器",均与旌旗有关,均具有引领、指挥乐舞的作用,它们应就是珠三角地区乃至广东地区传统舞队引导、指挥之彩旗、令旗等的前身。再补充几条史料,以说明古代宫廷引舞之器均与旌旗有渊源关系:

> 蠢即翿也,《尔雅》郭璞注以为今之羽葆幢,高七尺,干首栖木凤,注髦一重,缀纁帛,画升龙焉。二人执之,立左右以引文舞。
>
> 旌夏,大旌也,舞者行列以大旌表识之,注髦三重,高与蠢等,二人执之,立左右以引武舞。③
>
> 舞师二人执旌,引武舞士立于西阶下之南;又二人执翿,引文舞士立于东阶下之南;又二人执幢,引四夷舞士立于武舞之西南;俱北向。④
>
> 钟鼓司过锦之戏,约有百回,每回十余人,不拘浓淡相间,雅俗并陈,全在结局有趣。如说笑话之类,又如杂剧故事之类。各有引旗一对,锣鼓送上。所装扮者,备极世间骗局、俗态,并闺闱、拙妇、驺男及市井商匠、刁赖、词讼、杂耍、把戏等项。⑤

第三节 古老的渊源

当然,上节所引的《乐律全书》《雅乐发微》《明宫史》等,均是有关明代的史料,那么以旗引舞的做法是否可以往更古老的年代追寻呢?回答是肯定的。

① 《汉书》卷一,第40—41页。
② 许慎撰,段玉裁注:《说文解字注》,上海古籍出版社1988年,第311页。
③ 张敔:《雅乐发微》卷八《舞器》,收入《四库全书存目丛书》经部182册,齐鲁书社1997年,第45页。
④ 《明史》卷六十一,中华书局1974年,第1503页。
⑤ 吕毖:《明宫史·木集》,《文渊阁四库全书》651册,第628页。

据《元史·礼乐志一》记载：

> 云和乐一部：署令二人，分左右，次前行戏竹二，次排箫四，次箫管四，次板二，次歌四，并分左右。①

引文中提到的"戏竹"，很明显是元代宫廷乐舞中的前导之物，所以有"前行戏竹"一说。这个戏竹实际应写作"麾竹"，据《说文》云："麾，旌旗。所以指麾也。"《段注》则曰："按凡旌旗皆得曰麾，故许以旌旗释麾，假借之字作'戏'。"② 因此，"戏竹"实即"麾竹"；而麾既为旌旗，则戏竹也是旌旗一类的事物，而且被用于乐部的前行引导。

在更早的宋代，"戏竹"习惯上被称为"竹竿子"。宋人史浩《鄮峰真隐大曲》对此有颇为详细的记述，今以其中的《采莲》队舞为例：

> 五人一字对厅立，竹竿子勾念：伏以浓阴缓辔，化国之日舒以长；清奏当筵，治世之音安以乐。霞舒绛彩，玉照铅华。玲珑环佩之声，绰约神仙之伍。朝回金阙，宴集瑶池。将陈倚棹之歌，式侑回风之舞。宜邀胜伴，用合仙音。女伴相将，采莲入队。
>
> 勾念了，后行吹《双头莲令》，舞上，分作五方。竹竿子又勾念：伏以波涵碧玉，摇万顷之寒光；风动青蘋，听数声之幽韵。芝华杂遝，羽幰飘飖。疑紫府之群英，集绮筵之雅宴。更凭乐部，齐迓来音。
>
> 勾念了，后行吹《采莲令》，舞转作一直了，众唱《采莲令》：……
>
> 唱了，后行吹《采莲令》，舞分作五方，竹竿子勾念：……
>
> 花心出念：但儿等玉京侍席，久陟仙阶，云路驰骋，乍游尘世。喜圣明之际会，臻夷夏之清宁。聊寻泽国之芳，雅寄丹台之曲。不惭鄙俚，少颂昇平。未敢自专，伏候处分。
>
> 竹竿子问念：既有清歌妙舞，何不献呈？
>
> 花心答问：旧乐何在？
>
> 竹竿子再问念：一部俨然。
>
> 花心答念：再韵前来。
>
> 念了，后行吹《采莲曲破》。五人众舞到入破。先两人舞出，舞到裀上

① 《元史》卷六十七，中华书局1976年，第1683页。
② 段玉裁：《说文解字注》，第610页。

住，当立处讫。又二人舞又住，当立处。然后花心舞彻，竹竿子念：伏以仙裙摇曳，拥云罗雾縠之奇；红袖翩翩，极鸾翻凤翰之妙。再呈献瑞，一洗凡容，已奏新词，更留雅咏。

念了，花心念诗：……

念了，后行吹《渔家傲》，花心舞上，折花了，唱《渔家傲》：……

唱了，后行吹《渔家傲》，五人舞，换坐，当花心，立人念诗：……

念了，后行吹《渔家傲》，花心，折花了，唱《渔家傲》：……

唱了，后行吹《渔家傲》，五人舞，换坐，当花心，立人念诗：……

唱了，后行吹《河传》，众舞，舞了，竹竿子念遣队：浣花一曲媚江城，雅合凫鹥醉太平。楚泽清秋余白浪，芳枝今已属飞琼。歌舞既阑，相将好去。

念了，后行吹《双头莲令》，五人舞转，作一行，对厅，杖鼓出场。①

通过上引可知，竹竿子是宋代宫廷大曲队舞表演中的一个人物。前引《东京梦华录》提到"参军色执竹竿子作语"，说明竹竿子就是乐部官员"参军色"，由于他手执一根形似竹竿的道具，因而正名之外又得此俗称。② 归纳起来，竹竿子的功能约有以下五项：其一，队舞开始时"勾"队，就是把舞队带引出场。其二，念致语，即引文中的"勾念"之"念"，致语一般都带有祝颂和介绍表演内容的性质。其三，与舞队中的花心对答。其四，队舞结束时遣队，也称"放队"，即遣散舞队出场。其五，数次"念了"之后，"后行"才奏乐，可见竹竿子还有指挥乐队的功能。

约而言之，宋代队舞中的道具竹竿子无论名称、功能皆与元代戏竹相近，其为戏竹之前身无可怀疑；而竹竿子的前身又可以再往前追溯到唐代协律郎所执以节乐的麾。据《文献通考·乐十七》记载：

麾：晕干。周官巾车掌木路、建大麾以田，以封蕃国。《书》曰："左仗黄钺，右秉白旄以麾。"则麾，周人所建也。后世叶（协）律郎执之以令乐工焉。其制高七尺，干饰以龙首，缀縿帛，画升龙于上，乐将作则举之，止则偃之。堂上则立于西阶，堂下则立于乐悬之前少西。《唐乐录》谓之

① 朱孝臧：《彊村丛书》，上海书店1989年，第512—515页。
② 案，道具竹竿子的形制，可参见本章附表4-1，不赘。

"晕干",今太常武舞用之。①

麾又名晕干,用以引舞,显见就是麾竹,亦即戏竹、竹竿子。这一舞蹈道具在唐代例由协律郎执掌,有《乐府杂录·雅乐部》所载为证:

> 协律郎二人,皆执晕竿,亦用彩翠妆之。一人在殿上,晕竿倒则殿下亦倒,遂奏乐。协律郎皆绿衣大袖,戴冠。②

晕竿也就是晕干,有时又写作云罕,如《太平御览》卷六百八十《仪式部一》就载有"云罕"一物,《汉语大词典》解释说:

> 云罕,亦作云罩。旌旗。《史记·司马相如列传》:"戴云罕,揜群《雅》。"《文选·张衡〈东京赋〉》:"云罕九斿,闟戟轇辀。"薛综注:"云罕,旌旗之别名也。"③

以上解释再次证明,戏竹、麾竹、竹竿子、晕竿、云罕等唐、宋、元时期的引舞之器,全部都是和旌旗有关系的,它们均可以视为广东地区传统舞蹈中前导彩旗、令旗等更为久远的前身。在隋唐两宋时期,宫廷乐舞以旌旗为引导、指挥的例子,还可举以下史料为证:

> 凯乐人,武弁,朱褠衣,履韈。文舞,进贤冠,绛纱连裳,帛内单,皂领袖襈,乌皮鞮,左执籥,右执翟。二人执纛,引前,在舞人数外,衣冠同舞人。武舞,朱褠衣,乌皮履。三十二人,执戈,龙楯。三十二人执戚,龟。二人执旌,居前。二人执鼗,二人执铎,二人执铙,二人执錞。四人执弓矢,四人执殳,四人执戟,四人执矛。自旌巳下夹引,并在舞人数外,衣冠同舞人。④
>
> 章移千乘动,旆举百神从。黄麾引朱节,灵鼓应华钟。⑤

① 马端临:《文献通考》卷一百四十四,第1269页。
② 段安节撰,罗济平校点:《乐府杂录》,辽宁教育出版社1998年,第1页。
③ 汉语大辞典编辑委员会:《汉语大词典》(缩印本),汉语大辞典出版社1997年,第6776页。
④ 《隋书》卷十四,中华书局1973年,第343—344页。
⑤ 徐坚:《初学记》卷十三《郊丘第三》引隋卢思道《驾出圜丘诗》,收入《文渊阁四库全书》890册,第220页。

> 北齐及隋协律郎皆二人，大唐因之，掌举麾节乐，调和律吕，监试乐人典课。①
>
> 警鼓二人，执朱幡引乐，衣文，戴冠。②
>
> 文舞者服进贤冠，左执籥，右秉翟，分八佾，二工执纛引前，衣冠同之。……武舞服平巾帻，左执干，右执戈。二工执旌居前。③

但我们的探讨还不能至此而止，在隋唐以前有没有旌旗引导乐舞的情况存在呢？据笔者掌握的史料看，显然是有的。上引《通典》提到"北齐及隋协律郎皆二人"，可见协律"举麾节乐"在北朝时期已经存在。而《隋书·音乐上》又记载：

> （太建）五年，诏尚书刘平、仪曹郎张崖，定南北郊及明堂仪注。改天嘉中所用齐乐，尽以韶为名。工就位定，协律校尉举麾，太乐令跪赞云："奏《懿韶》之乐。"④

太建（569—582）是南朝陈的年号，因此以麾节乐，自南朝以来也是如此。《通典·嘉礼四》又记载：

> 魏晋旧制，昼夜漏既尽，门鸣鼓鸣钟。……若他事会，黄门侍郎举麾，旧应作宫悬金石之乐，鸣钟鼓。⑤

由此又可见，举麾节乐在魏晋时期亦已如此，只是掌麾者并非隋唐时的协律郎，而是"黄门侍郎"而已。如果更向前寻觅，则汉代也有这种现象存在，兹引相关史料如次：

> 高张四悬，乐充宫廷。芬树羽林，云景杳冥。金支秀华，庶旄翠旌。（师古注：庶旄翠旌，谓析五采羽，注翠旄之首而为旌耳。）⑥

① 杜佑撰，王文锦等校点：《通典》卷二十五，中华书局1988年，第695页。
② 段安节撰，罗济平校点：《乐府杂录·鼓吹部》，第2页。
③ 《宋史》卷一百二十七，第2974—2975页。
④ 《隋书》卷十三，第309页。
⑤ 杜佑撰，王文锦等点校：《通典》卷五十九，第867页。
⑥ 《汉书》卷二十三《礼乐志》载《安世房中歌》第一章，第1046页。

> 前堂罗钟鼓，立曲旃。（如淳注曰："旃，旗之名也，通帛曰旃。"《说文》云："旃，旗曲柄也。"）①
>
> 洪崖立而指麾。②

如所周知，《汉书》和《西京赋》都是汉人的作品，《汉书》提到的"庶旄翠旌""曲旃"等与宫廷乐悬、钟鼓等放在一起，引导乐舞的功能是比较明显的。而《西京赋》中提到的洪崖则是传说中的乐神，赋中既说他"指麾"乐舞，也表明当时的麾（旌旗）对乐舞有指示作用。不过，溯源的事自然是越远越好。事实上，以旌旗引导、指挥舞蹈的做法在中国的先秦时期便已存在，据《左传·襄公十年》记载及后人注解提到：

> 宋公享晋侯于楚丘，请以《桑林》。荀罃辞。荀偃、士匄曰："诸侯宋、鲁，于是观礼。鲁有禘乐，宾、祭用之。宋以《桑林》享君，不亦可乎？"舞师题以旌夏，晋侯惧而退入于房。
>
> 杜注：师，帅也。旌夏，大旌也。题，识也。以大旌表识其行列。
>
> 正义：舞师，乐人之帅，主陈设乐事者也。谓舞人初入之时，舞师建旌夏，以引舞人而入，以题识其舞人之首，故晋侯卒见，惧而退入于房也。谓之旌夏，盖形制大，而别为之名也。③

这是发生在春秋时期的史事，根据注解可知，"舞师题以旌夏"为上引文字的核心之处。舞师即乐官，《周礼》中有此职；旌夏即大旗，亦即前文提到的麾。大旗用于《桑林》之武，其作用为表识行列，又可以引导、指挥舞人"而入"，这与后世彩旗、令旗引导指挥舞队的功能非常一致。宋人陈旸《乐书》有云："春秋之时，宋人作《桑林》之舞以享晋侯，舞师题以旌夏……以大旌表识之也。大射礼：举旌以宫，偃旌以商，亦其类与？然武乐象成者也，故得以旌参之。圣朝太乐所用注旌三重，高与纛等，二工分立左右以引武舞，亦得古之遗制也。"④从陈氏的话中不难看出，他也意识到先秦时期以"大旌表识舞列"这种文化现象的存在。既然古代宫廷的引舞之器如旌、纛、帗、节等均为先秦"旌夏"的

① 《汉书》卷五十二，第2380—2381页。
② 李善注：《文选》卷二《西京赋》，第76页。
③ 左丘明传，杜预注，孔颖达正义：《春秋左传正义》卷三十一，北京大学出版社1999年，第884—886页。
④ 陈旸：《乐书》卷一百七十，《文渊阁四库全书》211册，第782页。

"遗制"，或者说它们都属旌旗一类的事物，据此不难看出，先秦的"旄夏"恰恰就是珠三角地区乃至广东地区传统舞队表演时使用彩旗、令旗等以指挥、前导的最早渊源所在。

余　说

可以说，珠三角地区乃至广东地区传统舞队之使用标旗、队旗、彩旗、令旗，有着极其久远的历史渊源，而这种现象的出现，又和先民的一些历史制度、礼仪习俗紧密相联，以下再作一些补充。

首先，用旗以引导和古代的军队制度有一定关系。由于广东地区使用前导旗帜的传统舞蹈往往是列队行进的"舞队"，这种"队"的编制与古代军队的编制是相似的。而古代军队即以旗作为前导标志，据《通典》引《卫公李靖兵法》云：

> 凡以五十人为队，其队内兵士，须结其心。每三人自相得意者，结为一小队；又合三小队得意者，结为一中队；又合五中队为一大队。余欠五人：押官一人，队头执旗一人，副队头一人，左右傔旗二人，即充五十人。①
> 诸每队给一旗，行则引队，住则立于队前。②

显然，"队"原为军中之制，队前则以旗为前导，队头执之以"引队"。由于舞队也是一种"队"的编制，所以有旌旗为前导在一定程度上是模仿了古代军队"引旗"的制度。另外，旌旗在军事中具有指挥作战的功能。如《管子·兵法》以鼓、金、旗为三官，并说"此之谓三官，有三令而兵法治也"。③ 由此可见，旌旗是古代三种指挥作战的工具之一，三者中金和鼓诉诸听觉而发令，旗则用于视觉。所以《卫公李靖兵法》又有云："诸军相去既远，语声难彻，走马报又劳烦，故建旗帜，用为节度。其方面旗举，当方面兵急须装束；旗向前亚，方面兵

① 杜佑撰，王文锦等点校：《通典》卷一百四十八《兵一》，第3794页。
② 杜佑撰，王文锦等点校：《通典》卷一百四十九《兵二》，第3812页。
③ 戴望：《管子校正》卷六，收入《诸子集成》五册，上海书店1986年，第95页。

急须进；旗正竖，即住，旗卧，即回。"① 此说表明，旌旗在古代实战中具有重要的指挥作用。而这种功能一旦运用于乐舞表演，就有了"以麾节乐"情况的出现。因为群体性舞蹈也须节奏和指挥，在音乐伴奏的时候，其他声音的指挥会打乱节奏，所以只有旌旗这种具有视觉效果的指挥才能最大程度发挥作用，这应是古代宫廷队舞及民间传统舞队均使用旗的主要原因。

其次，旗被用以前导，也和先民的一些礼仪习俗有关。如《周礼·春官·司常》有云："大丧，共铭旌，建廞车之旌，及葬亦如之。"②《礼记·檀弓上》又有云："饰棺墙，置翣设披，周也。高崇，殷也。绸练设旐，夏也。"③晁福林先生解释后面一例时说：

> 殷代送葬时所打的旌旗上要有齿状边饰——即"崇牙"。夏代送葬时，要用白色的熟绢将旗杆缠绕起来，还要有旐，即为棺柩引路的旗。④

由此可见，以旌旗为丧葬仪式的前导，事出极早。对于上文提到的"旐"字，杨树达先生曾在《释旐》一文中指出：

> 从认，兆声。……余谓旐之为言召也。谓所以召士众也。请以经籍证之：按《周礼·地官·大司徒》云："大军旅，大田役，以旗致万民。"《夏官·大司马》云："中春，教振旅，司马以旗致民。"《昭公二十年·左传》云："旐以招大夫。"《孟子·万章下篇》云："招虞人以皮冠，庶人以旃，士以旂，大夫以旌。"……古人兵戎、狩猎皆有事于聚众，其事不一，其所以召之人亦不一，故其文颇繁，非一二所能尽。然文虽不一，其语源固不甚相远也。⑤

杨氏所论极是，"旗以致民聚众"，实际上起到了引领的作用；广东地区的传统舞队本质上也是一种聚众的活动，其使用前导旗帜是有古制、古俗可本的。由此说明，从古至今以旌旗前导都与一定的历史制度、礼仪民俗联系在一起，同时也反映出珠三角地区乃至广东地区的传统舞队深受悠久历史文化之影响，其中还保

① 杜佑撰，王文锦等点校：《通典》卷一百五十七，第2129页。
② 孙诒让撰，王文锦、陈玉霞点校：《周礼正义》卷五十三，第2221页。
③ 孙希旦撰，沈啸寰、王星贤点校：《礼记集解》卷八，中华书局1989年，第198页。
④ 晁福林：《先秦民俗史》，上海人民出版社2001年，第153页。
⑤ 杨树达：《积微居小学金石论丛》，收入《民国丛书》五编85册，上海书店1996年，第4页。

存了许多古代文化的因子。礼失求诸野，或许这才是研究这些传统舞蹈的真正学术意义所在。

总之，在对珠三角地区乃至广东地区传统舞蹈进行调查的时候，笔者发现许多舞队在其行进时都以标旗、队旗、彩旗、令旗等旗帜为前导，起到标识、引领、指挥舞蹈和队列的作用。经过对古代史料的详细稽考可知，这种旌旗前导有着非常古老的历史渊源。其中标识性的绣字旗帜渊源于宋代宫廷队舞中的队名牌，而引导、指挥性的旗帜则源于古代宫廷的引舞之器，更早的渊源则是先秦时期引舞的旌夏，它们在本质上都是旌旗。此外，以旌旗为舞队的前导，除了是艺术表演时的一种习惯外，也与古人某些历史制度和礼仪习俗有关。

本章参考图表　表4-1　历代引舞之器

名称	主要特征	备注
旌夏	大旌也，注氂三重，高与蘲等	舞师执之，以引武舞。举旌以宫，偃旌以商
节	朱漆木竿，长七尺二寸九分，节旄九层	以竹为之，柄长八尺，以旄牛尾为其旓三重
羽葆幢	以氂牛尾为之，注竿首，如斗童童然，在乘舆左骖马头上	即翿，亦即蘲
曲盖	通帛、曲柄	指挥堂前钟鼓之乐
麾	旌旗之类	魏晋南朝常以黄门侍郎举之，以节金石之乐
黄麾朱节	黄指黄色，朱指朱漆	指挥鼓、钟
晕竿	以彩翠妆之，亦旌旗之类	又名云罕
竹竿子	柄以竹为之，朱漆。以片藤缠结下端，蜡染，铁装，雕木头冒于上端。又用细竹一百个，插于木头上，并朱漆，以红丝束之。每竹端一寸许，裹以金箔纸，贯水晶珠	宋代队舞的引舞器，执此器之人亦称竹竿子，正名参军色
戏竹	制如籥，长二尺余，上系流苏香囊	元代宫廷用为前行引舞，执而偃之，以止乐
帗	用彩缯	亦作绂

珠三角地区传统舞蹈研究

续表

名称	主要特征	备注
旌	用彩羽	引武舞
翿	高七尺,干首栖木凤,注髦一重,缀纁帛,画升龙	用白羽,引文舞
旄	用红缨	以犛牛尾为之
引旗	旗帜类	明钟鼓司用以引杂剧故事

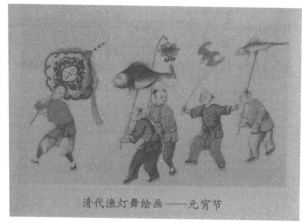

图 4-1 清代渔灯舞绘画中的队旗(录自《中华舞蹈志·广东卷》,第 11 页图)

图 4-2 英歌队旗(录自《中国民族民间舞蹈集成·广东卷》彩图)

图4-3 鳌鱼舞的五彩标旗（录自《中国民族民间舞蹈集成·广东卷》，第248页）

图4-4 舞寿星公与龟鹿鹤的旗（录自《中国民族民间舞蹈集成·广东卷》，第623页）

第五章 《五羊仙》大曲队舞释论

《五羊仙》原为北宋宫廷教坊中的大曲队舞,其表演内容被详细记录于朝鲜人郑麟趾等编《高丽史·乐志二》(卷七十一)的"唐乐"部分。[①] 所谓"唐乐",实指北宋徽宗时期(1101—1125)传入朝鲜的中国乐曲,内有"大曲"七套,《五羊仙》即其中之一。为叙述方便,不妨将记载《五羊仙》表演的文字内容称为"曲本"[②],这一曲本比较完整地反映了北宋宫廷教坊大曲队舞的表演形态,具有很高的史料价值。可惜前人对此尚缺乏深入细致的研究,故本章拟对《五羊仙》曲本先作简要注释[③],然后就几个相关的问题展开讨论,以祈对古代大曲发展史、岭南音乐舞蹈史、岭南文化史的研究有所补正焉。

第一节 释略

题目:

《五羊仙》[1]

① 案,郑氏《高丽史》原刊于明景泰二年(1451),近人姜亚沙等编入《朝鲜史料汇编》一书中,全国图书馆文献缩微复制中心2004年出版。
② 案,大曲之有曲本,亦相当于戏剧之有剧本。
③ 案,《五羊仙》曲本的文字依据《朝鲜史料汇编》九册所载,第200—204页。文字标点参考了吴熊和先生《高丽唐乐与北宋词曲》一文(收入《吴熊和词学论集》,杭州大学出版社1999年);但吴文转录《五羊仙》时,文字和标点均有讹误,笔者作了修正。

注释：

[1] 五羊仙：北宋宫廷教坊大曲名，表演内容保存于朝鲜郑麟趾等编撰的《高丽史·乐志》之中。所谓大曲，是一种大型的歌舞乐曲，每套大曲的舞蹈部分由数人乃至数十人甚至过百人参与表演，由于具有列队而舞的性质，所以其表演一般又被称为"队舞"。据《宋史·乐志十七》记载："队舞之制，其名各十。小儿队凡七十二人：一曰柘枝队，衣五色绣罗宽袍，戴胡帽，系银带；二曰剑器队，衣五色绣罗襦，裹交脚幞头，红罗绣抹额，带器杖；三曰婆罗门队，紫罗僧衣，绯挂子，执锡环拄杖；四曰醉胡腾队，衣红锦襦，系银鞊鞢，戴毡帽；五曰诨臣万岁乐队，衣紫绯绿罗宽衫，诨裹簇花幞头；六曰儿童感圣乐队，衣青罗生色衫，系勒帛，总两角；七曰玉兔浑脱队，四色绣罗襦，系银带，冠玉兔冠；八曰异域朝天队，衣锦袄，系银束带，冠夷冠，执宝盘；九曰儿童解红队，衣紫绯绣襦，系银带，冠花砌凤冠，绶带；十曰射雕回鹘队，衣盘雕锦襦，系银鞊鞢，射雕盘。女弟子队凡一百五十三人：一曰菩萨蛮队，衣绯生色窄砌衣，冠卷云冠；二曰感化乐队，衣青罗生色通衣，背梳髻，系绶带；三曰抛球乐队，衣四色绣罗宽衫，系银带，奉绣球；四曰佳人剪牡丹队，衣红生色砌衣，戴金冠，剪牡丹花；五曰拂霓裳队，衣红仙砌衣，碧霞帔，戴仙冠，红绣抹额；六曰采莲队，衣红罗生色绰子，系晕裙，戴云鬟髻，乘彩船，执莲花；七曰凤迎乐队，衣红仙砌衣，戴云鬟凤髻；八曰菩萨献香花队，衣生色窄砌衣，戴宝冠，执香花盘；九曰彩云仙队，衣黄生色道衣，紫霞帔，冠仙冠，执旌、节、鹤扇；十曰打球乐队，衣四色窄绣罗襦，系银带，裹顺风脚簇花幞头，执球杖。大抵若此，而复从宜变易。"所录"小儿队"和"女弟子队"就是和《五羊仙》同类的表演形式。

原文：

舞队[2]（皂衫）[3]率乐官[4]及妓[5]（乐官朱衣，妓丹妆）立于南，乐官重行而坐[6]。妓一人为王母[7]，左右各二人为四挟[8]，齐头横列[9]。奉盖[10]五人，立其后。引人丈[11]二人，凤扇[12]二人，龙扇二人，雀扇二人，尾扇二人，左右分立。奉旌节[13]八人。每一队间立[14]。

注释：

[2] 舞队：大曲表演时的整个舞蹈队列一般称为"舞队"；此处专指《五羊仙》大曲表演时伴舞的仪仗队，亦即原文提到的"引人丈二人，凤扇二人，龙扇二人，雀扇二人，尾扇二人，奉旌节八人"，合共十八人。

[3] 皂衫：黑衫。笔者案，"皂衫"二字为原大曲中的细字案语，今用括号

[4] 乐官：此处指大曲队舞演出时负责乐器演奏之官。由于大曲是歌、乐、舞结合的表演，所以必须有乐官奏乐。

[5] 妓：此处指大曲队舞演出时负责舞蹈表演的女艺人，亦即原文提到的"王母"和"四挟"，合共五人。

[6] 重行而坐：坐成两排。

[7] 王母：传说中一个地位崇高的女神。在前代"五羊仙传说"中并没有出现过王母这个人物，《五羊仙》大曲何以会让王母作为队舞的主角，详本章第二小节"论略"所述。

[8] 四挟：挟持王母左右的四个女妓，是王母身边的舞者。

[9] 齐头横列：相当于一字排开。

[10] 奉盖：捧举罗伞者，"奉"即"捧"。罗伞原为仪仗之物，此处用为宫廷队舞中的道具。五位舞者身后，各有一人捧举罗伞站立。

[11] 引人丈：即杖子头，起引领舞队入场的作用，"丈"同"杖"。《东京梦华录》卷九《宰执亲王宗室百官入内上寿》记载："第七盏御酒，慢曲子。……参军色作语，勾女童队入场。女童皆选两军妙龄容艳过人者四百余人，或戴花冠，或仙人髻鸦[云]霞之服，或卷曲化脚幞头，四契红黄生色销金锦绣之衣，结束不常，莫不一时新妆，曲尽其妙。杖子头四人，皆裹曲脚向后指天幞头，簪花，红黄宽袖衫，义襕，执银裹头杖子。"即指此物。

[12] 凤扇：画有凤凰图案的障扇。扇是古代仪仗中障尘蔽日的用具，此处也用为宫廷队舞中的道具；下文提到的"龙扇""雀扇"等功能相类似。

[13] 旌节：旌指旌旗；节指信节，《后汉书·光武纪》李贤注云："节，所以为信也，以竹为之，柄长八尺，以旄牛尾为其眊，三重。"在此均用为宫廷队舞中的道具。

[14] 每一队间立：每一小队站立时，相互间留出一些空隙。由于"舞队"十八人"左右分立"，所以有两个小队，两队之间要留有空隙。

原文：

立定，舞队催拍[15]，乐官奏《五云开瑞朝》引子[16]。奉竹竿子[17]二人，先入，左右分立。乐止，口号[18]致语[19]曰："云生鹄岭，日转鳌山。悦逢羊驾之真仙，并结鸾骖之上侣。雅奏值于仪凤，华姿妙于翩鸿。冀借优容，许以入队。"[20]讫，对立。

注释：

[15] 催拍：唐宋宫廷大曲表演分为多个段落，其中的一段名为"催拍"。但催拍用于此处，显然与大曲段落无关，实指伴舞仪仗队中有人急促拍掌，以促请乐官奏乐。

[16]《五云开瑞朝》引子：《五云开瑞朝》是乐曲名。引子，此处指队舞开始表演时演奏的第一首乐曲。《武林旧事·车驾幸学》记载："驾至纯礼坊，随驾乐部，参军色念致语，杂剧色念口号，起引子。"

[17] 竹竿子：宋代教坊乐官参军色的俗称，为宫廷队舞中引舞的脚色，由于手执一根形如竹竿的道具，所以俗称为"竹竿子"。初入场时，此二人大概隐藏于众"乐官"之中，亦"重行而坐"，至此才起立入场，并起引舞的作用。有关竹竿子的详细情况，参见拙文《竹竿子补证》（载台北《民俗曲艺》2004年3期）、《竹竿子与西藏传统乐舞关系试探》（载《西藏研究》2009年2期）等所述。

[18] 口号：大声念诵。

[19] 致语：又名致辞、乐语，是乐舞、戏剧表演前由优人念诵的祝颂性语句。有关致语的详细情况，参见拙文《致语不始于宋代考》（载《中山大学学报》社科版2010年2期）所述。

[20] "云生鹄岭"八句：这是竹竿子所念致语的内容，无非是一些吉祥的说话。其中"羊驾之真仙"一句，与五羊仙传说有关，详本章第二小节"论略"所述。至于"许以入队"一句，乃准许舞队进入表演场区的意思。

原文：

奉威仪十八人[21]，前进，左右分立。王母五人[22]，奉盖五人，前进，立定。王母少进，致语曰："式敬且歌，聊申颂祷之情；俾炽而昌，用赞延洪之祚。妾等无任激切，屏营之至。"[23]讫，退。

注释：

[21] 奉威仪十八人：即伴舞蹈的仪仗队十八人，见注［2］。奉，含有簇拥之意。威仪，含有舞容的意思，《周礼·乐师》载："凡舞，有帗舞，有羽舞，有皇舞，有旄舞，有干舞，有人舞。"郑玄注云："人舞无所执，以手袖为威仪。"

[22] 王母五人：实指王母一人及左右四名挟舞女妓，共为五人。

[23] "式敬且歌"六句：这是王母所念致语的内容，也有祝颂的意思。

原文：

乐官又奏《五云开瑞朝》引子。王母五人，敛手、足蹈而进，立。乐官奏《万叶炽瑶图令》[24]（慢）[25]。王母五人，齐行横立而舞，王母向左而舞，左二人对舞，右二人在后；向右而舞，右二人对舞，左二人在后。舞讫，乐官奏《㘅子令》[26]。王母舞而中立，余四人舞而立四隅[27]。

注释：

[24]《万叶炽瑶图令》：乐曲名。

[25] 慢：指乐曲的旋律舒缓。

[26]《㘅子令》：乐曲名。

[27] 四隅：四角。

原文：

乐官奏《中腔令》[28]。王母五人不出队[29]，周旋而舞，讫，唱《步虚子令》[30]"碧烟笼晓"词，曰："碧烟笼晓海波闲，江上数峰寒。珮环声里，异香飘落人间。弭绛节，五云端。宛然共指，嘉禾瑞开，一笑破朱颜。九重峣阙，望中三祝高天。万万载，对南山。"[31]讫。

注释：

[28]《中腔令》：乐曲名。

[29] 不出队：指王母等五个舞妓夹藏在整个舞队之中。

[30]《步虚子令》：词调名。

[31] "碧烟笼晓海波闲"等十三句：《步虚子令》词的内容。其中"弭绛节""嘉禾瑞开"等语，也和五羊仙传说有关，详下一小节"论略"。

原文：

急拍乐[32]随之，讫。又奏《步虚子令》（中腔）[33]。王母向前左而舞，前左回旋对舞。王母向前右，亦如之；向后左，亦如之；向后右，亦如之，舞讫就位。乐官仍奏《中腔令》。奉威仪十八人，歌《中腔令》"彤云映彩色"词，舞蹈而回旋三匝[34]，唱讫，退位。

注释：

[32] 急拍乐：节拍急促的音乐。

[33] 中腔：不详，疑与奏乐节奏的快慢有关，与急、慢等术语同类，俟考。

[34] 三匝：三周。

原文：

乐官奏《破字令》[35]。王母五人舞，讫，奉袂[36]唱《破字令》"缥缈三山"词，曰："缥缈三山岛，十万岁，方今分昏晓。春风开遍碧桃花，为东君一笑。祥烟暂引香尘到，祝高龄，后天难老。瑞烟散碧，归云弄暖，一声长啸。"[37]讫。

注释：

[35]《破字令》：词调名。

[36] 奉袂：捧起舞袖。

[37] "缥缈三山岛"等十一句：《破字令》词的内容。

原文：

乐官奏《中腔令》，竹竿子少进[38]，立，口号致语曰："歌清别鹤，舞妙回鸾。百和沈烟红日晓〔晚〕，一声辽鹤白云深。再拜阶前，相将好去。"[39]讫，舞蹈而退。十八人相对少进，舞蹈而退。王母五人，齐头横进。王母少进，口号致语曰："寰海尘清，共感升平之化；瑶台路隔，遽回汗漫之游。伏候进止。"舞蹈而退。奉盖五人，亦从舞蹈而退。

注释：

[38] 少进：即稍进，稍稍向前之义。

[39] "歌清别鹤"等六句：这六句是竹竿子所念致语的内容。在队舞结束前，一般须由竹竿子和主要舞蹈演员念一些祝颂性质的话，所以这首大曲的最后还有王母的数句致语；其中"相将好去""伏候进止"等，是队舞结束前致辞中的常用语句。

第二节　论略

以上对《五羊仙》曲本作了简要的注悉，从曲本内容来看，至少涉及三个较为重要的问题：第一，《五羊仙》与岭南地区盛行的"五羊仙传说"是否有联系；如果有，它在这一传说系统中处于什么样的地位？第二，《五羊仙》在《宋史·乐志》中并无记载，它是怎么产生的，又是如何传播的？第三，《五羊仙》是北宋宫廷大曲队舞的代表作之一，能否通过这个例子找出两宋大曲队舞表演的异同？先就前两个问题作出探讨。

关于第一个问题，舞蹈史学家朱松瑛先生曾经指出："《五羊仙》队舞与广州'五羊仙'传说有无有机联系，暂难确切考证。"① 但真的难以考证吗？似乎不是。当然，考证之前须对"五羊仙传说"有所了解，它是一个历史悠久的传说，在晋唐时期的方志中屡被提及，兹录两例如次：

> 州厅事梁上画五羊像，又作五谷囊，随像悬之。云："昔高固为楚相，五年[羊]衔谷茎于楚庭，于是图其像。"广州则楚分野，故因图象其瑞焉。(《御览》卷一八五"厅事"引)②

> 旧说有五仙人，骑五色羊，执六穗秬而至。至今呼"五羊城"是也。(《寰宇记》卷一五七"南海县"引)③

裴渊为晋人，里籍、始末虽不详，但足见这一传说年代的久远。现在广州别称"羊城"，就是缘于这个"五羊献穗"的传说；其后则如上引《续南越志》所述，由"五羊"衍化成为骑羊的"五仙人"。到了唐代，五羊仙传说又屡被写入文人诗歌和小说当中，比如晚唐诗人李群玉《登蒲涧寺后二岩》诗有句云：

> 五仙骑五羊，何代降兹乡。涧有尧年韭，山余禹日粮。④

① 朱松瑛主编：《中华舞蹈志·广东卷·前言》，学林出版社2006年，第11页。
② 裴渊：《广州记》，刘纬毅《汉唐方志辑佚》，北京图书馆出版社1997年，第135页。
③ 《续南越志》，刘纬毅《汉唐方志辑佚》，第435页。
④ 《全唐诗》卷五百六十九，中华书局1960年，第6587页。

李群玉提到的"蒲涧寺",就在今天广州市区的白云山上。另如唐末裴铏的传奇作品《崔炜》也提到,诗人崔炜在"皇帝玄宫"中与田夫人成亲时,曾亲眼目睹过骑羊的仙人,对此,传奇作品是这样描述的:

> 四女曰:"羊城使者至矣。"遂有一白羊自空冉冉而下,须臾至。座背有一丈夫,衣冠俨然,执大笔,兼封一青竹简,上有篆字,进于香几上。……女酌醴饮使者曰:"崔子欲归番禺,愿为挚往。"使者唱喏。①

这位番禺来的骑羊"使者",无疑是传说中"五仙人"里面的一位。到了宋代,叶庭珪编撰的类书《海录碎事》又一次提到这五位仙人,并提到广州城内的五仙观:

> 五仙观,在广州城内。昔南越有五仙,乘五色羊,手执五穗游于城,不知所往,因立祠焉。②

叶庭珪为徽宗政和(1111—1118)年间进士,故书中所述大约是北宋后期的事。与此同时或稍后,广州经略史张劢撰《广州重修五仙祠记》(宋徽宗宣和四年,1122),更进一步对北宋以前的五羊传说作了较为全面的综述:

> 广为南海郡,治番禺之山,而城以五羊得名,所从来远矣。考南粤、岭表〔诸〕记录,并图经所载,初,有五仙人皆手持谷穗,一茎六出,乘五羊而至,仙人之〔服〕与羊各异色,如五方。既遗谷与广人,仙忽飞升以去,羊留化为石。广人因即其地为祠祠之,今祠地是也。然所传时代不一,或以谓由汉赵佗时,或以谓吴滕修时,或以谓晋郭璞迁城时。说虽不一,要其大致则同。③

这篇北宋末年的祠记,大致可视为五羊仙传说定型的标志,因为自此以后关于这一传说的记载,基本上没有再添加新的内容。比如传至今日,较为人所熟知的

① 李昉等:《太平广记》卷三十四,上海古籍出版社1990年,第一册,第179页。
② 叶庭珪:《海录碎事》卷十三下,收入《文渊阁四库全书》921册,台湾商务印书馆1986年,第684页。
③ 阮元主修,梁仲民校点:《广东通志·金石略》,广东人民出版社1994年,第262页。案,此本所录文字及标点均有误,径改。

《广东新语·石语》（屈大均撰）中之"五羊石"条有云："周夷王时，南海有五仙人，衣各一色，所骑羊亦各一色，来集楚庭。各以谷穗一茎六出，留与州人，且祝曰：'愿此阛阓永无荒饥。'言毕腾空而去，羊化为石。今坡山有五仙观，祀五仙人。少者居中持粳稻，老者居左右持黍稷，皆古衣冠。像下有石羊五，有蹲者、立者，有角形微弯势若抵触者，大小相交，毛质斑驳。"① 所述与张氏祠记的出入就不大。

通过以上梳理，大致可以看出五羊仙传说的历史发展过程。若与《五羊仙》曲本作一比较，不难找出大曲队舞内容与传说之间存在"有机联系"的几项证据：其一，曲本的"竹竿子致语"中明确提到"悦逢羊驾之真仙，并结鸾骖之上侣"，所谓"羊驾之真仙"，显然是指骑羊的五仙人而言。其二，舞妓所唱的《步虚子令》"碧烟笼晓"词中又明确提到"宛然共指，嘉禾瑞开"，所谓"嘉禾瑞开"，当然是与五仙人骑羊献穗一事有关。其三，《五羊仙》曲本中还提到"弭绛节，五云端"，所谓"弭绛节"，其典故当出自唐人裴铏传奇《崔炜》中的"羊城使者"；因为古代使者出使时须手持信节，而在《五羊仙》队舞表演时，的确也使用了"节"这种舞具（参见《释略》部分）。

自以上所举内证可知，北宋宫廷大曲队舞《五羊仙》的内容与历史上的五羊仙传说确实有关，而非前人所说的"暂难确切考证"。至于大曲中出现的"王母"，这个人物在历代相关传说中从未出现过，如何解释这一现象呢？笔者以为，王母应是大曲队舞艺人创编《五羊仙》时新加入的神话人物，并在舞蹈中刻意表现她与骑羊仙人相遇后欢欣舞蹈的情境。这一点在大曲曲本中也有所反映，如曲本中有"悦逢羊驾之真仙，并结鸾骖之上侣"一句；喜"逢"五羊仙人的"鸾骖上侣"，无疑是指舞蹈中的主角"王母"。由此可见，《五羊仙》大曲队舞不但与五羊仙传说有关，还为这一传说提供了新的情节和新的人物，从而丰富了整个传说系统的内涵，值得岭南文化和民间文学研究者重视。

再看第二个问题。舞蹈史学家朱松瑛先生曾经指出："宋代宫廷乐舞的主要形式'队舞'也经由中原传入，岭南出现了唱、念、舞相结合的综合表演形式。如北宋时番禺（今广州）曾出现过女子队舞《五羊仙》。"② 另外，帅倩、陈鸿钧二先生所撰《被传入朝鲜的宋代五羊仙舞》一文认为：《五羊仙》原为北宋时期广州城中五仙观（五仙祠）内的祭神乐舞，通过皇室乐府采自广州，或由广

① 屈大均：《广东新语》卷五，中华书局1985年，第180页。
② 朱松瑛主编：《中华舞蹈志·广东卷·前言》，第10页。

州地方官员献乐与朝廷，后由皇帝赐予高丽国。①

不难看出，过往学界多认为《五羊仙》大曲队舞曾在北宋时期的岭南地区"出现过"，甚至就是岭南地区艺人们的创作，继而通过"采乐"或"献乐"的形式传入中原。可惜的是，这些说法均未能提供佐证，而且有些疑问也很难解释得通。比方说，《五羊仙》这样一种颇具规模、严整有法、曲词典雅的队舞表演形态有可能产生于民间祠神的乐舞之中吗？恐怕连北宋开封府的衙前乐人也不具备这种创编能力；更何况，该舞还要得到宫廷教坊的青睐，并把它作为"国乐"赏赐给外国。当然，如果说《五羊仙》与岭南乐舞毫无关系，纯粹仅由北宋宫廷教坊艺人创编，这又会引来另外一个疑问：为什么偏偏是岭外的五羊仙传说成为中原大曲队舞的创编素材呢？

鉴于上述疑问，笔者拟从另一条途径来解释《五羊仙》大曲队舞的产生和传播。笔者的推测是，较有可能创编此舞者应为五代十国时期的南汉宫廷教坊艺人，因为在南汉统治期间，该舞产生的三个前提条件均已具备：

其一，据罗燚英先生《广州五羊传说与五仙观考论》一文考证，南汉后主刘铱时期（958—971）已兴建"五仙古观"②，这说明五羊仙信仰在南汉国内非常流行。因此，《五羊仙》有可能即当时创编并曾用于古观中祭祀的队舞。

其二，宫廷大曲队舞的表演形式在唐五代时期广为流行，如唐人崔令钦《教坊记》载："宜春院亦有工拙，必择尤者为首尾。首既引队，众所属目，故须能者。乐将阙，稍稍失队，余二十许人舞。曲终谓之'合杀'，尤要快健，所以更须能者也。"③表明宫廷队舞至迟在盛唐时期已开始流行。另如《资治通鉴·后唐纪》记载："同光三年（925）十一月，丙申，蜀主至成都，百官及后宫迎于七里亭。蜀主入妃嫔中作回鹘队入宫。"④所谓"回鹘队"，显然也是一种宫廷队舞。既然本为唐朝藩属的前蜀王氏对这类艺术如此熟悉，那么本为唐朝藩属的南汉刘氏对这类艺术也不会陌生。

其三，南汉国内设立了教坊这一宫廷乐官机构，从而为《五羊仙》队舞的创编和演出提供了人员和制度上的保证。关于这个条件，须多作几句解释，据《新五代史·南汉世家》记载：

① 参见帅倩、陈鸿钧《被传入朝鲜的宋代五羊仙舞》，载《岭南文史》2010年2期，第46—53页。
② 参见罗燚英《广州五羊传说与五仙观考论——汉晋迄宋岭南道教的微观考察》，载《扬州大学学报》人文社科版2012年2期，第107页。
③ 崔令钦撰，罗济平校点：《教坊记》，辽宁教育出版社1998年，第1页。
④ 《资治通鉴》卷二百七十四，中华书局1956年，第8943页。

> （刘）玢立，果不能任事。奠在殡，召伶人作乐，饮酒宫中，裸男女以为乐，或衣墨缞与倡女夜行，出入民家。①
>
> 内外专恣为杀戮，（刘）晟不复省。常夜饮大醉，以瓜置伶人尚玉楼项，拔剑斩之以试剑，因并斩其首。明日酒醒，复召玉楼侍饮，左右白已杀之，晟叹息而已。②

由此可见，当时南汉国内有不少"伶人"和"倡女"，这就证明刘氏政权中设置了"教坊"这一乐官机构，因为五代十国时期的教坊乐人习惯上被称作"伶人"或"伶官"；欧阳修《新五代史》中立《伶官传》，即专为记述此类乐人而作。直至宋代，负责宫廷大曲队舞的表演者仍以教坊乐人为主，如宋人陈旸的《乐书》就曾记载："自合（教坊）四部以为一，故乐工不能遍习，第以四十大曲为限，以应奉游幸。"③ 所以说，南汉教坊的设立为《五羊仙》大曲队舞的产生提供了重要保障。

具备了以上三个前提条件，南汉刘氏命令教坊乐人根据本地传说创编《五羊仙》队舞以祈福应瑞，便是顺理成章的事了。至此还要追问，南汉的《五羊仙》队舞是如何传入北宋宫廷中去的呢？据宋人陈旸《乐书》记载：

> 圣朝循用唐制，分教坊为四部。取荆南得工三十二人，破蜀得工一百三十九人，平江南得工十六人，始废坐部。定河东得工十九人，藩臣所献八十三人，及太宗在藩邸有七千［十］余员，皆籍而内之。繇是精工能手大集矣。④

所谓取荆南、破蜀、平江南、定河东，乃指宋太祖、宋太宗先后平灭荆南、后蜀、南唐、北汉等事；由此证明，十国教坊乐人对于北宋教坊制度的建立和完善曾起过十分重要的作用。引文虽未提及南汉教坊，但《宋史·乐志十七》又记载：

> 云韶部者，黄门乐也，开宝中平岭表，择广州内臣之聪警者，得八十

① 《新五代史》卷六十五，中华书局 1974 年，第 814 页。
② 《新五代史》卷六十五，第 816 页。
③ 陈旸：《乐书》卷一百八十八，收入《文渊阁四库全书》211 册，台湾商务印书馆 1986 年，第 849 页。
④ 陈旸：《乐书》卷一百八十八，收入《文渊阁四库全书》211 册，第 849 页。

人，令于教坊习乐艺，赐名箫韶部。雍熙初，改曰云韶。①

所谓"开宝中平岭表"，乃指宋太祖开宝（968—975）年间平定南汉的战役。从引文可知，北宋对南汉实施过文化掠夺，并以南汉"内臣"为班底组建了内廷黄门乐官机构"云韶部"；更重要的是，此部为"北宋教坊四部乐"之一②；其职掌在《宋史》《宋会要》等文献中皆有记载，择录两段如次：

> 每上元观灯，上巳、端午观水嬉，皆命作乐于宫中。遇南至、元正、清明、春秋分社之节，亲王内中宴射，则亦用之。奏大曲十三：一曰中吕宫《万年欢》；二曰黄钟宫《中和乐》；三曰南吕宫《普天献寿》，此曲亦太宗所制；四曰正宫《梁州》；五曰林钟商《泛清波》；六曰双调《大定乐》；七曰小石调《喜新春》；八曰越调《胡渭州》；九曰大石调《清平乐》；十曰般涉调《长寿仙》；十一曰高平调《罢金钲》；十二曰中吕调《绿腰》；十三曰仙吕调《彩云归》。乐用琵琶、筝、笙、觱栗、笛、方响、杖鼓、羯鼓、大鼓、拍板。杂剧用傀儡，后不复补。③
>
> 云韶部：有主乐内品三十人，歌三人，杂剧二十四人，琵琶四人，笙四人，筝四人，板四人，方响三人，觱篥八人，笛七人，杖鼓七人，羯鼓二人，大鼓二人，傀儡八人。④

从云韶部的职掌来看，这批黄门艺人"于教坊习乐艺"后，对大曲表演已相当精熟，所以他们完全具有演出《五羊仙》队舞的能力；复因此，他们也完全有可能将南汉教坊乐人创编的这一作品传入北宋宫廷之中。至此，我们提供了《五羊仙》大曲队舞产生的另一条途径，这比起创编于北宋宫廷教坊和北宋岭南民间的可能性似乎都要大一些。此外，我们也提供了这一大曲队舞北传的可能性路径——与北宋的文化掠夺有关。当然，《五羊仙》在汴京宫廷上演时应被北宋教坊乐人改编过，因为这样做才符合战胜国的心理，对于队舞艺术水平的进一步提高亦有所帮助。其后，此舞又通过"赐乐"的方式传入朝鲜，这在《宋史》

① 《宋史》卷一百四十二，中华书局1985年，第3359页。
② 案，云韶部与北宋教坊的关系详拙文《唐宋四部乐考略》（载《音乐研究》2003年3期）所述，兹不赘。
③ 《宋史》卷一百四十二，第3359—3360页。
④ 徐松辑：《宋会要·职官二十二》，收入《续修四库全书》779册，上海古籍出版社2002年，第16页。

中有记载，《高丽史·乐志》亦为明证，不赘。

通过以上论述，我们大致回答了三个重要问题中的前两个，即找到了《五羊仙》大曲队舞与"五羊仙传说"的内在联系，并在一定程度解释了《五羊仙》产生的历史原因和传播路径；这都反映出岭南古代文化对于中原宫廷大曲队舞的发展曾经有过影响，也为岭南音乐舞蹈发展史写下了绚丽的一笔。

余 说

最后，笔者拟就前面提出的第三个重要问题发表几点简单的看法。如前所述，《高丽史·乐志》收录了包括《五羊仙》在内的七首北宋大曲，其中以《五羊仙》和《献仙桃》两种曲本的字数最多，对队舞表演形态的记录也最为详细，在北宋宫廷大曲队舞存世史料相当稀少的情况下，称《五羊仙》为北宋大曲队舞的代表作之一，丝毫也不过分。如果将它和南宋时期具有代表性的大曲曲本作一比较，不难找出两宋队舞表演时的众多差异。

如所周知，对南宋大曲队舞表演形态记载最为详尽的应推南宋名臣史浩所撰的《鄮峰真隐大曲》，计有两卷，收录大曲七种。为叙述方便，亦简称这种大曲文字记载为"曲本"，并以其中字数较多并具有代表性的《采莲舞》为例：

> 五人一字对厅立，竹竿子勾，念："伏以浓阴缓辔，化国之日舒以长；清奏当筵，治世之音安以乐。霞舒绛彩，玉照铅华。玲珑环佩之声，绰约神仙之伍。朝回金阙，宴集瑶池。将陈倚棹之歌，式侑回风之舞。宜邀胜伴，用合仙音。女伴相将，采莲入队。"
>
> 勾、念了，后行吹《双头莲令》，舞上，分作五方。竹竿子又勾，念："伏以波涵碧玉，摇万顷之寒光；风动青蘋，听数声之幽韵。芝华杂遝，羽憾飘飘。疑紫府之群英，集绮筵之雅宴。更凭乐部，齐迓来音。"
>
> 勾、念了，后行吹《采莲令》，舞转作一直了，众唱《采莲令》：……
>
> 唱了，后行吹《采莲令》，舞分作五方，竹竿子勾，念："伏以遏云妙响，初容与于波间；回雪奇容，乍婆娑于泽畔。爱芙蕖之艳冶，有兰芷之芳馨。蹩躞凌波，洛浦未饶于独步；雍容解佩，汉皋谅得以齐驱。宜到阶前，分明祗对。"

花心出，念："但儿等玉京侍席，久陟仙阶；云路驰骤，乍游尘世。喜圣明之际会，臻夷夏之清宁。聊寻泽国之芳，雅寄丹台之曲。不惭鄙俚，少颂昇平。未敢自专，伏候处分。"

竹竿子问，念："既有清歌妙舞，何不献呈？"

花心答，问："旧乐何在？"

竹竿子再问，念："一部俨然。"

花心答，念："再韵前来。"

念了，后行吹《采莲曲破》。五人众舞到入破。先两人舞出，舞到裀上住，当立处讫。又二人舞，又住，当立处。然后花心舞《彻》。竹竿子念："伏以仙裾摇曳，拥云罗雾縠之奇；红袖翩翻，极鸾翮凤翰之妙。再呈献瑞，一洗凡容；已奏新词，更留雅咏。"

念了，花心念诗："我本清都侍玉皇，乘云驭鹤到仙乡。轻舠一叶烟波阔，嗜此秋潭万斛香。"

念了，后行吹《渔家傲》，花心舞上，折花了，唱《渔家傲》：……

唱了，后行吹《渔家傲》，五人舞，换坐，当花心立人念诗："我昔瑶池饱宴游，竭来乐国已三秋。水晶宫里寻幽伴，菡萏香中荡小舟。"

念了，后行吹《渔家傲》，花心舞上，折花了，唱《渔家傲》：……

唱了，后行吹《渔家傲》，五人舞，换坐，当花心立人念诗："我弄云和万古声，至今江上数峰青。幽泉一曲今凭棹，楚客还应著耳听。"

念了，后行吹《渔家傲》，花心舞上，折花了，唱《渔家傲》：……

唱了，后行吹《渔家傲》，五人舞，换坐，当花心立人念诗："我是天孙织锦工，龙梭一掷度晴空。兰桡不逐仙槎去，贪撷芙蕖万朵红。"

念了，后行吹《渔家傲》，花心舞上，折花了。唱《渔家傲》：……

唱了，后行吹《渔家傲》，五人舞，换坐。当花心立人念诗："我入桃源避世纷，太平才出报君恩。白龟已阅千千岁，却把莲巢作酒樽。"

念了，后行吹《渔家傲》。花心舞上，折花了。唱《渔家傲》：……

唱了，后行吹《渔家傲》。五人舞，换坐如初。竹竿子勾念："伏以珍符洊至，朝廷之道格高深；年谷屡登，郡邑之和薰遐迩。式均欢宴，用乐清时。感游女于仙衢，咏奇葩于水国。折来和月，露浥霞腮；舞处随风，香盈翠袖。既徜徉于玉砌，宜宛转于雕梁。爰有佳宾，冀闻清唱。"

念了，众唱《画堂春》：……

唱了，后行吹《画堂春》，众舞，舞了，又唱《河传》：……

唱了，后行吹《河传》，众舞，舞了，竹竿子念遣队："浣花一曲媚江城，

雅合凫鹭醉太平。楚泽清秋余白浪，芳枝今已属飞琼。歌舞既阑，相将好去。"
念了，后行吹《双头莲令》，五人舞转，作一行，对厅，杖鼓出场。①

将《采莲舞》和《五羊仙》两种大曲曲本略作比较可知，两宋大曲队舞在表演形态上存在着多处区别：

其一，北宋宫廷大曲曲本对于队舞仪仗、乐官布置、舞蹈动作的描述较为详细，而南宋大曲曲本的相关描述则较为简单。这可能是因为编撰者的身份不同而取向有别，毕竟《五羊仙》的编撰者为宫廷教坊艺人，所以曲本中存在一些错别字，文辞也不够典雅，而《采莲舞》的编撰者史浩则为朝廷重臣；但也可能是北宋队舞表演时演出规模更为庞大、所用道具更为繁多、表演内容更为复杂所致。由于南宋初期的高宗朝曾罢撤教坊、削减乐人②，而孝宗朝"乾道后"更"命罢小儿及女童队"③，南宋宫廷大曲队舞一再遭受沉重打击，在规模、内容上有所简省也是情理中事。

其二，北宋大曲队舞的指挥者是"奉竹竿子二人"，并于演出时"左右分立"；南宋大曲队舞的指挥者则是"竹竿子"，应当只有一人，这与队舞规模的简省或有关系。更有甚者则如《鄮峰真隐大曲》中的《花舞》，其开始时有表演提示云："两人对厅立，自勾念。"④ 其结束时则又有表演提示云："唱了，侍女持酒果置裀上舞，相对自饮讫，起舞《三台》一遍，自念遣队。"⑤ 由此可见，《花舞》乃由两个舞蹈演员自念、自遣，完全取消了"竹竿子"这个指挥、导引型的脚色，变动不可谓不大。

其三，北宋大曲队舞中的舞妓致语时自称为"妾"，南宋大曲舞妓致语时则自称为"但儿"，后者在《太清舞》《柘枝舞》（俱录入《鄮峰真隐大曲》）中莫不如此。本章《释略》部分提到，宋代宫廷教坊大曲队舞包括了"小儿队"和"女弟子队"各"十种"，"但儿"其实就是"女弟子"的另一种称谓；此词还与古代戏剧脚色"旦"的形成有密切关系，拙文《再论旦脚的起源与形成》（载《文艺研究》2013年3期）对此已有较为详细的考证，兹不赘。

其四，北宋大曲《五羊仙》表演时有"催拍"的做法，之后才是乐官"奏

① 朱孝臧编：《彊村丛书》，上海书店1989年，第512—515页。
② 如《宋史·乐志十七》记载："高宗建炎初，省教坊，绍兴十四年复置。凡乐工四百六十人，以内侍充钤辖。绍兴末复省。"（卷一百四十二，第3359页）
③ 《宋史》卷一百四十二，第3359页。
④ 朱孝臧编：《彊村丛书》，第518页。
⑤ 朱孝臧编：《彊村丛书》，第520页。

引子",南宋《鄮峰真隐大曲》中则没有"催拍"的记录,一般等竹竿子念完致语后,即由"后行"奏乐,后行其实就是伴奏乐人,相当于《五羊仙》大曲中"重行而坐"的乐官。此外,南宋大曲在竹竿子念完"遣队"后,众舞妓不须再念诵致语、口号就可以"出场",而北宋大曲舞妓在竹竿子念完遣队后,仍须致语、口号才离场。

其五,与表演形态相关的大曲曲本,其文字记录形态也存在一定差异。除前揭第一点"描述详略不同"外,南宋曲本还频繁地使用"了"字以表示表演动作的结束,而北宋曲本则从未出现过"了"字,基本上全用"讫"字来表示表演动作的结束。这种差异的产生与佛教俗讲形式对宫廷艺术的影响或有一定关系,拙文《敦煌遗书戏剧乐舞问题补述》(载《敦煌研究》2012 年 1 期)对此已作过初步探讨,兹不赘。

约而言之,两宋大曲队舞都是极为复杂的艺术样式,在表演形态、记录形态上有一脉相承之处,但同时存在较多的不同。限于篇幅,以上仅借两个较具代表性的例子《五羊仙》和《采莲》作一比较,并简单道出了几个方面的区别,详细的研究和结论恐怕还要另文再述。不当之处,敬祈方家教正。

图 5-1 《高丽史·乐志》中的《五羊仙》大曲

图5-2 《高丽史·乐志》中的《五羊仙》大曲

图5-3 广州五仙观中的仙人拇迹（田调时实地拍摄）

中编

动物舞

第六章　龙舞渊源新探

——从珠三角地区的龙舞说起

所谓"龙舞",主要指由人（或动物）托举着（或套着）龙状假形而进行表演的一种民族传统舞蹈。① 广东是传统龙舞极为流行的省份,除了一般的布龙、木龙、节龙、彩龙之外,还有中山的醉龙、新会的纱龙、丰顺的火龙、佛山的草龙、大埔的乌龙、湛江的人龙,等等。它们不但外形特别,舞法也各具风采,是一批珍贵的非物质文化遗产。面对这些千姿百态的龙舞表演,笔者不禁产生了一个疑问,中国的传统龙舞到底是如何产生的呢? 而这正是本章试图解释的问题,在论述之前,不妨先介绍一下珠三角地区几种有特色的龙舞。

第一节　珠三角地区龙舞简介

广东是传统龙舞种类极多、流行极广的一个省份,尤以珠三角地区为集中,其中较有代表性的如新会荷塘的纱龙、中山的醉龙、佛山的三节飞龙、佛山的香火龙、阳江的九龙戏珠等,以下略作介绍。

先说新会荷塘纱龙,它流传于新会的荷塘、潮莲等地。其活动一般与民间节日和神诞祭祀仪式结合在一起,大凡中秋节、医灵诞（农历三月十五日）、春节、元宵节以及祭祀庆典,均出龙游乡,以祈求风调雨顺、国泰民安。由于在乡民眼中演舞纱龙是一件传统而神圣的事,所以整个舞蹈过程有一系列的仪式规范:

① 案,这是笔者综合全国各种龙舞表演形态而下的一个较具包容性的定义。

首先，要举行"起龙点睛"仪式；届时，将纱龙放在李氏祠堂前或本乡"文武庙"的香案前，由香首率众点香、奠酒祭拜。接着，给纱龙披红挂彩，用朱砂为龙点睛，称为"开龙眼"，并用柳枝拂拭龙身；待锣鼓响起，纱龙才渐渐活动起来。尔后，纱龙向祠堂或文武庙神祇恭叩三首、舞龙门、池塘上水。上述仪式结束后，才能正式巡游和表演。①

从舞蹈道具、演员人数和演员着装的角度看，纱龙全长十三四丈，由龙头、龙尾和二十四厢（节）龙身组成。龙头和龙尾用竹篾、铁丝扎制骨架，龙身的厢与厢之间用五根麻绳连接并系竹圈，厢内可燃蜡烛，能防风、防滴。附设道具有龙珠（一枚）、鲤鱼（两尾）、头牌（标旗）、旌旗、锣鼓队等。舞动一条纱龙约需四十余人，加上替换人员，整个龙队所需不下百余人。舞者一律着黑色圆领线衣与黑色唐装裤。从表演的角度看，舞时由龙珠前导，龙头、龙厢、龙尾紧跟。舞龙人双脚有"小跑步""错步""弓箭步""跨跳步"等动作，双手握住龙把手、上下左右举舞摆动，由此组成各种阵式与套路，构造出绚丽多彩的队形图案，表现出纱龙在碧波中蜿蜒穿梭、嬉戏畅游的情境，及呼云降雨、去灾除疫的力量。主要动作套路约有二十余种：企龙、走之字、双扣连环、双孖金钱、团龙、双孖鲤鱼、六耳、反脊、单龙门、双龙门、卷塔、卷螺、戏珠、戏水、走龙桥、莲花桩、梅花桩、海棠花、跳龙、龙门鲤鱼、舞鲤鱼，等等。舞中最具花式与技巧功力的当属走"莲花桩""梅花桩""海棠花"和在特制的龙桥（一丈二尺长、三尺宽、九尺高，两边引桥各长一丈二尺）上作"戏水""卷塔""卷螺"等高难套路。完成上述花式套路约需六十分钟，最后在"跳龙"表演的高潮中结束，并向四方观众三叩首谢礼。②从伴奏乐器的角度看，主要有高身细面战鼓一个；高边大锣一个；单打（炯炯）两个，一为文，低音，一为武，高音；均属打击乐器。巡游时用【慢起鼓】，舞花式套路时用【快起鼓】；锣鼓击乐与龙珠要互相配合，共同起着指挥的作用。③

接下来，看珠三角地区另一种著名的龙舞——中山醉龙。醉龙的龙头用樟木雕刻，龙尾也用樟木雕成。舞时，一人持龙头，一人持龙尾，龙头和龙尾之间没有龙身，所以这种表演形式被称之为"截龙"，它与一般龙舞的"全龙"形式可

① 朱松瑛主编：《中华舞蹈志·广东卷》，学林出版社2006年，第80页。
② 参见朱松瑛主编《中华舞蹈志·广东卷》，第81—82页。
③ 参见朱松瑛主编《中华舞蹈志·广东卷》，第82页。

谓大异其趣。醉龙表演前也有一系列的仪式：

> 首先，要在乡祠或鲜鱼行会馆前的广场设置一张长香案，案上陈放香炉、红烛、供品与彩雕神龙。接着，由德高望重的渔行会长或长者率众于香案前主持醉龙的"开光点睛"祭祀仪式。开光时，要口念咒语："左点天地动，右点日月明，中间一点升华盖，乾坤日月鬼神惊。"同时，拿一块生姜，中间挖一个小坑，坑内盛着用酒化开的朱砂，以毛笔蘸朱砂为龙点睛。之后，数名捧着酒坛的壮汉为舞龙人敬酒，并朝他们身上和彩雕神龙喷洒烧酒以示祝福，表示赋予了龙体神光灵气，使之得以腾飞显圣。然后，醉龙队在鞭炮声中，开始出发到各神庙、渔行、街市作巡游表演。①

醉龙的具体表演可分"巡游表演"与"定点表演"两种。行进时一般作"巡游表演"，舞龙人做"游龙醉步"，捧酒坛的壮汉在醉龙两旁，不时上前为醉龙喷洒烧酒，以助威助兴，务使舞龙人一直保持着蹒跚醉意，以表达对神龙的虔诚祭祀和舞出矫健翻飞的意韵。每到街市口、妈阁庙、康公庙及人流集中的广场，便要进行"定点表演"。其基本套路有"卧龙探水，带马归槽""左顾右盼，跪地穿龙""横扫千军，灵猫捕鼠""大展红旗，车身回旋"等。舞者既可表演全套，亦可选择其中几个套路表演，随意性较强。② 整个表演活动结束后，回渔行会馆或乡祠再表演一次。最后，将彩雕神龙道具送回渔行、乡祠或神庙由专人保管，待第二年活动前再修饰、漆髹一新备用。③

与中山醉龙的"截龙"形式有些相似的是佛山沙洛铺的三节飞龙，飞龙选用上好硬质酸枝木雕刻而成，分龙头、龙身、龙尾三段独立体，由三个精于南拳武术的健壮男子分别举舞。据说起源于清代，每逢农历四月初八释迦牟尼生日时，各寺庙均设活动，用五香水浴佛；届期，乡民到各寺庙烧香敬佛，并把飞龙放在神坛供奉祭祀，祈求佛祖与龙王赐福、赐雨，保佑乡民安居乐业。"三节飞龙"在出会巡舞前有一个筹备阶段，也和龙神祭祀有关。它由沙洛铺的事主（俗称"更练头"）向铺内店户以自由乐助形式募款筹办，并购备祭祀供品如大米、白豆、大头菜等，供舞龙日之用。祭祀时，沙洛铺的镇西将军庙神坛上要明烛燃香，供品齐备。飞龙置于坛上，供众乡民参拜。接着，由事主为龙头插花挂

① 朱松瑛主编：《中华舞蹈志·广东卷》，第84页。
② 参见朱松瑛主编《中华舞蹈志·广东卷》，第84—85页。
③ 参见朱松瑛主编《中华舞蹈志·广东卷》，第85页。

红以示敬意。祭祀仪式后，在庙前为乡民分派"龙船饭"，以大米、白豆、大头菜粒煮成，然后才是飞龙的巡游表演。①

除三节飞龙外，佛山还有一种很著名的龙舞叫香火龙，早在明清时期已经遍及佛山四乡，成为民间庆祝丰收的娱乐活动。据说这种龙舞源于张槎大沙乡，其制作材料主要是村边河涌里野生的水仙花，用棕缆、草绳捆扎连结成龙头、龙身和龙尾，然后遍插香火，即成火龙。整条龙长约九至十二丈，其中龙角长尺半，粗四寸。火龙扎好后，摆放在杨氏宗祠的天阶上，向列祖列宗拜祭。然后锣鼓响起，出龙举舞，火龙穿街过巷，男女老幼前呼后拥，欣喜若狂。远望火光闪烁，长龙腾跃，煞是好看。②近代以来，香火龙又发展成为金龙、银龙、纱龙等不同样式。其中金龙、银龙改为竹篾或藤条扎制框架，用布或纱绸贴紧，绘金者为金龙，绘银者为银龙。制作完毕，拿到村外桥头涌边举行"点睛开光"仪式。开光后，金龙围绕大沙乡举舞一圈，再摆放在祠堂天阶上，龙头须朝门外，龙身盘卷若干圈，向祖宗拜祭，然后即可出游举舞。巡游时，按日、月牌灯，鱼灯，虾灯，龙珠，龙灯顺序排列。一般到祠堂、庙宇、衙门或十字街口、广场时，即表演花式套路。花式有"游龙""团龙""戏珠""咬尾""跳龙""走梅花阵"等。到了晚上，龙体内燃点烛光，熠熠闪烁，显得金光灿烂。③

最后，介绍一下阳江的九珠戏龙。它也是一种"断龙"的表演形式，龙头与龙尾断开，没有中间段的龙身。据传，古时阳江曾遭遇特大干旱，民不聊生。龙王违背玉帝的意旨而为民众降雨，结果被斩首。为缅怀龙王舍生取义、救民于难的行为，乡民便用竹篾扎制一个龙头、一条龙尾以及九颗龙珠，在龙王庙祭拜后，举九颗龙珠与断龙戏舞。其中的九珠代表九州，象征神州大地喜迎祥龙。按传统的表演程式，须在龙王庙前设神坛，摆三牲，燃香烛祭拜，并为龙头"点睛"，然后才能出龙。出龙巡游时，锣鼓喧天，鞭炮齐鸣。每到衙门前、神庙前、十字路口、街市广场，均要演舞全套以飨群众。表演时，由三个男子舞硬珠，六个女子舞软珠，两个男子分别舞龙头和龙尾。舞蹈以意象的手法表现，通过舞者默契配合，构成似断非断、浑然一体的生动造型。④

以上所述是珠三角地区几种比较著名的传统龙舞的基本情况，这些舞蹈各有

① 参见朱松瑛主编《中华舞蹈志·广东卷》，第90页。
② 参见朱松瑛主编《中华舞蹈志·广东卷》，第76—77页。
③ 参见朱松瑛主编《中华舞蹈志·广东卷》，第78页。
④ 参见朱松瑛主编《中华舞蹈志·广东卷》，第92—93页。

其艺术特色，各有其民俗内涵，都是值得珍惜的民族文化遗产。接下来重点探讨传统龙舞的渊源问题。

第二节　两种错误观点

论及中国传统龙舞的渊源，过往学界主要有两种观点，但笔者认为，这两种观点都是不正确的。

其中一种观点是以"龙的起源"或"龙图腾信仰的起源"代替"龙舞的起源"。如所周知，中国是"龙的故乡"，考古发现足以证明这一点。比如，1971年春，内蒙古翁牛特旗三星他拉村北山岗出土了一件完整的龙形玉器，是一整块玉料的圆雕，通体呈墨绿色，高二十六厘米，卷曲如 C 字形，考古学上称为"脊饰卷体龙"。据研究，它属于"红山文化"范围，距今约五千年[①]，素有"中华第一龙"的美誉。又如，1983—1985 年间，辽宁省文物考古研究所在辽宁西部凌源、建平两县交界的牛河梁调查时，发现了红山文化遗迹十余处。其中有四座积石冢，位于牛河梁主梁顶南端斜坡上。一号积石冢四号墓内出土猪龙形（一说熊龙形）玉饰两件，整体扁圆，卷曲如环，考古学上称为"玦形龙"，距今也有大约五千年的历史。[②] 当然，还有河南濮阳市西水坡仰韶时期墓葬中发现的龙形蚌塑，被学者视为道教"龙蹻"的前身[③]，距今更有六千年左右。因此，史前考古遗物反映了远古先民的龙图腾信仰，中华民族确实是"龙的子孙"。于是有学者便认为："以龙为图腾的华夏族祖先，必然有过龙的舞蹈。"[④] 从民族情感上说，我们当然希望如此；但在学理上说，这是没有逻辑联系的，也难以提供有力证据。因为原始时代龙形物体的出现，仅仅是一个物质意义上的前提，该物质被用于何种场合，能否发展成为一种艺术，取决于诸多复杂的因素。这种错误观点把物质的起源和艺术的起源混为一谈，就好比探求京剧艺术的诞生，却追溯

① 参见于锦绣等编《中国各民族原始宗教资料集成·考古卷》，中国社会科学出版社 1996 年，第 55—59 页；郭大顺《红山文化》，文物出版社 2005 年，第 143 页。
② 参见钱冶城等编《复活的文明——一百年中国伟大考古报告》，团结出版社 2000 年，第 41—44 页；郭大顺《红山文化》，第 143—146 页。
③ 参见张光直《濮阳三蹻与中国古代美术上的人兽母题》，收入《中国青铜时代》，生活·读书·新知三联书店 1999 年，第 318—320 页。
④ 于平：《龙舞臆断》，载《民族艺术》1986 年 1 期，第 197 页。

到生存在数十万年前的"北京人"身上一样。

另一种错误的观点认为：有了"祈龙求雨"习俗，随之就会"出现龙舞"。比如某位学者指出："舞龙源于上古的祈龙求雨，到汉代，成为一种大型的娱乐欢庆节目，到唐宋时期已成为一种常见的节日欢庆习俗，宋代已经有了成熟的耍龙灯活动。此后舞龙活动传承不衰，种类技法渐呈繁复高超。"① 持类似观点的人很多，他们注意到祈龙求雨现象在中国传统农业社会中的普遍性，也注意到近古求雨仪式中常常伴随龙舞表演，均有值得肯定之处，但同样不能提供令人信服的证据。为了更好地说明后面的问题，我们有必要分析一下他们时常列举的一些"重要证据"。比如，至迟战国晚期成书的《山海经》就有"龙能施雨"的传说：

> 大荒东北隅中，有山名曰凶犁土丘。应龙处南极，杀蚩尤与夸父，不得复上。故下数旱，旱而为应龙之状，乃得大雨。②
>
> 后土生信，信生夸父。夸父不量力，欲追日景，逮之于禺谷。将饮河而不足也，将走大泽，未至，死于此。应龙已杀蚩尤，又杀夸父，乃去南方处之，故南方多雨。③

显然，这些传说虽被研究龙舞的学者一再引用，我们却无法找到它们与龙舞直接相关的任何信息。不过，基于这种龙神信仰而举行的祭龙祈雨仪式，至迟西汉时期也趋成熟了，当时儒家学者董仲舒所撰《春秋繁露》的"求雨篇"中即有详细记载，而这项记载的"迷惑性"则要强得多了，所以更有必要录下来分析一下：

> 春旱求雨。令县邑以水日祷社稷山川，家人祀户。无伐名木，无斩山木。聚尪。八日，于邑东门之外为四通之坛，方八尺，植苍缯八。其神共工，祭之以生鱼八，玄酒，具清酒、膊脯。择巫之洁清辩利者以为祝。祝斋三日，服苍衣，先再拜，乃跪陈，陈已，复再拜，乃起。……
>
> 以甲乙日为大苍龙一，长八丈，居中央。为小龙七，各长四丈，于东方。皆东向，其间相去八尺。小童八人，皆斋三日，服青衣而舞之。田啬夫亦斋三日，服青衣而立之。凿社通之于闾外之沟，取五虾蟆，错置社之中。

① 黄凤兰：《舞龙文化探析》，载《民间文化论坛》2005年3期，第76页。
② 袁珂校注：《山海经校注·大荒东经》，上海古籍出版社1980年，第359页。
③ 袁珂校注：《山海经校注·大荒北经》，第427页。

池方八尺,深一尺,置水虾蟆焉。……

夏求雨。令县邑以水日,家人祀灶。无举土功,更火浚井。暴釜于坛,白杵于术。七日,为四通之坛于邑南门之外,方七尺,植赤缯七。其神蚩尤,祭之以赤雄鸡七,玄酒,具清酒、膊脯。祝斋三日,服赤衣,拜跪陈祝如春辞。

以丙丁日为大赤龙一,长七丈,居中央。又为小龙六,各长三丈五尺,于南方。皆南向,其间相去七尺。壮者七人,皆斋三日,服赤衣而舞之。……

四时皆以水日,为龙,必取洁土为之,结盖,龙成而发之。四时皆以庚子之日,令吏民夫妇皆偶处。凡求雨之大体,丈夫欲藏匿,女子欲和而乐。①

之所以说上引材料具有很强的"迷惑性",乃因西汉的祈雨仪式当中出现了"苍龙、赤龙、小龙"等物,而且有"小童舞之""壮者舞之"的做法,故而被很多人视为中国龙舞产生的"最确凿证据"。可惜的是,前人对于这条材料的解读几乎全错了!其实"小童舞之""壮者舞之"等等,并不是指"舞龙",只不过是祈雨者自己在跳舞而已,这有《公羊传·桓公五年》所述为证:"大雩。大雩者何?旱祭也。"注云:"使童男女各八人,舞而呼雩,故谓之雩。"②所谓"桓公五年",当公元前707年;所谓"雩",则是一种古老的求雨祭祀仪式;每当天旱的时候,就用"童男女各八人,舞而呼"之;西汉祈雨仪中的"小童舞之""壮者舞之"等,皆从此发展出来,且均属"人舞"性质,与"龙舞"根本无关。更重要的是,西汉祈雨仪式中的龙"必取洁土为之",这种大者长七八丈,小者亦长三四丈的"土龙",不知要重几千百斤,如何能被人托举在空中"舞之"呢?即使能够举在空中,一舞之下岂不碎成无数土块吗?

所以只须细加分析即可发现,《山海经》《春秋繁露·求雨》等所述都与龙舞的产生无关;而《通典·礼典三》的记载可以更进一步证明笔者的观点:

《左传》曰:"龙见而雩。"……汉承秦灭学,正雩礼废。旱,太常祝天地宗庙。武帝元封六年,旱,女子及巫丈夫不入市。成帝五年六月,始命诸

① 董仲舒撰,苏舆义证:《春秋繁露义证》卷十六,中华书局1992年,第426—432、436—437页。
② 公羊寿传,何休解诂,徐彦疏:《春秋公羊传注疏》卷四,北京大学出版社1999年,第84页。

官止雨，朱绳反萦社，击鼓攻之。是后水旱常不和。

后汉自立春至立夏尽立秋，郡国上雨泽。若少，各扫除社稷，公卿官长以次行雩礼以求雨。闭诸阳，衣皂，兴土龙，立土人，舞童二佾，七日一变如故事。反拘朱索萦社，伐朱鼓。祷赛以少牢如礼。……

隋制，雩坛国南十三里启夏门外道左。高一丈，周二十丈。孟夏龙见，则雩五方上帝，配以五人帝于上，太祖配飨，五官从祀于下。……秋分以后不雩，但祷而已。皆用酒脯。初请后二旬不雨者，即徙市禁屠。皇帝御素服，避正殿，减膳撤乐，或露坐听政。百官断伞扇。令家人造土龙。雨澍，则命有司报。①

以上所引介绍了"汉制"以至于"隋制"，说明祈龙求雨确实具有悠久的历史传统，而且皆从先秦"大雩礼"（也就是《左传》说的"龙见而雩"）逐步发展而来，但在仪式中所兴造的都只是"土龙"，仅作为被祭的偶像，根本没有提到土龙的龙体被用于舞蹈一事。更值得注意的是，自西汉董仲舒（前179—前104）的时代至于隋朝（581—618），经历了大约七八百年的历史，作为龙神信仰的土龙一直没有演变成为表演艺术性质的龙舞，这就足以说明"龙舞源于祈雨仪式"的观点不能成立。

第三节　中国龙舞源于汉代西域

通过以上所述可知，目前中国龙舞起源研究中的两种主要观点都是不正确的。但推倒了前人的看法之后，我们又必须回答以下几个重要的提问：最早的中国龙舞产生于什么时候？它是在什么场合中出现的？其出现有着怎样的历史原因和文化背景呢？

如果通检魏晋以前所有的历史文献和考古文物就会发现，中国龙舞的真正产生是在西汉武帝（前141—前87在位）时期"百戏杂陈"的演出环境之中。先看张衡《西京赋》中的一段描述：

大驾幸乎平乐，张甲乙而袭翠被。攒珍宝之玩好，纷瑰丽以奢靡。临迥

① 杜佑撰，王文锦等点校：《通典》卷四十三，中华书局1988年，第1200—1206页。

中编　动物舞

望之广场，程角觝之妙戏：……巨兽百寻，是为曼延。神山崔巍，欻从背见。熊虎升而挐攫，猨狖超而高援。怪兽陆梁，大雀踆踆。白象行孕，垂鼻辚囷。海鳞变而成龙，状蜿蜿以蝹蝹。含利颭颭，化为仙车。①

张衡是东汉中期著名的辞赋家和科学家，其《西京赋》追述了西汉京城的诸多风俗和艺术，以上一段更具体描写了汉武帝"大驾"光临平乐广场观看"角觝之妙戏"的情况②，角觝戏中有一种"海鳞变而成龙，状蜿蜿以蝹蝹"的表演，明显带有龙舞性质，这种龙舞在较早一点的《汉书·西域传》中亦有记载：

孝武之世，图制匈奴。……设酒池、肉林以飨四夷之客，作《巴俞》都卢、海中《砀极》、漫衍鱼龙、角抵之戏以观视之。（唐人颜师古注云："鱼龙者，为舍利之兽，先戏于庭极，毕乃入殿前激水，化成比目鱼，跳跃漱水，作雾障日。毕，化成黄龙八丈，出水敖戏于庭，炫耀日光。《西京赋》云'海鳞变而成龙'，即为此色也。"）③

所谓"孝武"，即西汉武帝，可见当时已有"比目鱼幻化成黄龙并游戏于庭"的节目，也明显带有龙舞性质；注释《汉书》的学者把这种节目和《西京赋》中的"海鳞变而成龙"视为同一"色"表演，表明中国龙舞产生于西汉武帝时期的说法并非只有孤证。而到了东汉，这种节目仍然盛行，比如东汉后期蔡质的《汉官典职仪式选用》提到："正月旦，天子幸德阳殿，临轩。……赐群臣酒食，……悉坐就赐。作九宾散乐。舍利兽从西方来，戏于庭极，乃毕［毕，乃］入殿前，激水化为比目鱼，跳跃潄水，作雾鄣日。毕，化成黄龙，长八丈，出水遨戏于庭，炫耀日光。……钟磬并作，乐毕，作鱼龙曼延。小黄门吹［鼓吹］三通。"④ 所谓"德阳殿"，即东汉都城洛阳北宫的正殿，可见当时宫廷内仍流行着这种龙舞艺术。为了论述方便，并概括出其鱼化为龙的特征，我们不妨称这种节目为"鱼龙幻化"。⑤

① 萧统编，李善注：《文选》卷二，上海古籍出版社1986年，第75—76页。
② 案，"角觝戏"即"百戏"，又称"散乐"，是汉唐时期多种表演伎艺的总称。
③ 《汉书》卷九十六，中华书局1965年，第3928—3930页。
④ 《后汉书·礼仪志中》，中华书局1965年，第3131页引。
⑤ 案，古人对这种表演艺术称谓不一，有的称"鱼龙"，有的称"海鳞变而成龙"，也有的称"比目鱼化成黄龙"，本书则概称之为"鱼龙幻化"；至于有人采用"鱼龙曼衍"的称谓，那是将"鱼龙"和"曼衍"两种艺术表演混为一谈了，这是不恰当的。

当然，自近代王国维、陈寅恪等先生大力提倡后，"两重证据法"逐渐深入人心，我们更希望找到考古文物上的证据以支持"龙舞始于西汉"的说法，而山东沂南北寨村"将军冢"出土的汉代乐舞百戏画像石（位于墓中室东壁横额）很大程度上能够满足我们的愿望，这幅画像石全长三百七十厘米，宽六十厘米，整个画面从左至右可以分为四组，其中第三组刻画的演出场景可作如下释读：

> 这组画面的中间是一块长方形地毯，地毯右面是一条硕大的鱼，头向地毯方向，由两个艺人套着鱼状假形扮演；地毯左面是一匹巨大的兽，尾向地毯方向，背上有一人持长竿站立；大鱼和巨兽周围尚有三人，手上均持有"引龙珠"一类的道具。这组画面从右至左，喻示着大鱼向巨兽转变的过程；而越过地毯幻变出来的巨兽，整体形状如一匹骏马，作奔腾状；兽身上有翼，并带鳞纹；兽头上戴着龙头状的面具，上有两角；巨兽身下还露出四足，当是扮演艺人（或扮演动物）的腿部。[①]

这一组画面很明显表现了"大鱼幻化成巨兽"的过程，如果这匹巨兽是龙，画面所刻者无疑就是两汉的"鱼龙幻化"艺术，这对于确定中国龙舞始于汉武帝时期起着十分关键的"第二重证据"作用；但在下结论之前，仍须面对两个较难回答的疑问：第一，画面上地毯左侧的巨兽更像是一匹奔马，与后世常见的龙形象存在一定差异，如何能够确认它就是汉人眼中的"龙"，从而确认画面表现了"鱼龙幻化"？第二，即使这组画面真的表现了"鱼龙幻化"场景，但根据考古学界的普遍观点，山东沂南画像石大致属于东汉中晚期的作品，如何能用东汉中晚期的文物去佐证西汉武帝时期的文献记录？

让我们先对第一个疑问作出解释，笔者认为，沂南画像石上的巨兽确实是"龙"，这有五项较为有力的证据：其一，巨兽头上长有两角，与后世的龙角一致；其二，巨兽身上有翼，表示它是会飞的动物，亦即龙；其三，巨兽身上有鳞纹，也符合后世龙身上长有鳞甲的特征；其四，河南新野出土的汉画像砖、江苏徐州出土的汉画像石、陕西绥德县思家沟出土的汉墓墓门画像上均有龙的图像[②]，其马形的身体特征和沂南东汉画像石上的巨兽十分相似；其五，更重要的

[①] 案，这段文字参考崔忠清等编《山东沂南汉墓画像石》（齐鲁书社2001年，第42页）拓片（34）写成。

[②] 参见周到等编《河南汉代画像砖》图（231），上海美术出版社1985年；徐毅英等编《徐州汉画像石》图（87），中国世界语出版社1995年；陕西省博物馆编《陕北东汉画像石》图（28），陕西人民美术出版社1985年。

是汉人王充在《论衡》"龙虚篇"中曾指出："龙为鳞虫之长，……世俗画龙之象，马首蛇尾。由此言之，马、蛇之类也。"① 由此足以证明，汉人眼中的龙确实像马，也就是沂南画像石上所绘巨兽的样子；这条巨龙既与大鱼出现在同一组画面，自然非"鱼龙幻化"的表演场景莫属。②

再来解答第二个疑问。沂南北寨村画像石的年代原有一些争议，近来学界多认定其为东汉作品，距离西汉武帝时期约二百五十年到三百年左右；不过，石上所绘"鱼龙幻化"的内容却与《汉官典职》《汉书·西域传》等记载大致对照得上，另据《三国志》裴注所引《魏略》记载："是年（明帝青龙三年）起太极诸殿，筑总章观。……使博士马钧作司南车，水转百戏。岁首建巨兽，鱼龙曼延，弄马倒骑，备如汉西京之制。"③ 由此可见，曹魏时期百戏表演中的"鱼龙""曼延"等节目尚且"备如汉西京之制"；有理由相信，比它更早的东汉"鱼龙幻化"艺术也和"汉西京"（西汉京城）的鱼龙之戏差别不大。

另外，前文提到的那幅山东沂南东汉画像石全长三百七十厘米，由四组相互联系的画面构成，除描绘出"鱼龙幻化"外，同时还描绘了透剑、顶竿、盘舞、击鼓、撞钟、击磬、吹奏、绳伎、倒立、藏形、戏豹、戏凤、戏马、缘橦等演出场面，这与文献上西汉"鱼龙幻化"成长于"百戏杂陈"环境之中的记述完全吻合。更为重要的是，"鱼龙幻化"这种表演在汉武帝时期兴起后，得到了很好的传承，专门传承这种伎艺者就是著名乐官机构"黄门鼓吹"中的乐人。据《汉书》《西京杂记》《艺文类聚》《唐六典》等文献记载，黄门鼓吹设立于西汉武帝时期，隶属内廷，里面蓄养了一批被称为"黄门工倡"的艺人，是角觝戏（百戏）的主要表演者。该机构直至东汉末年仍然存在④，前引《汉官典职》提到"鱼龙幻化"结束后，有"小黄门鼓吹三通"，小黄门也就是这个机构中的乐人。由此也保证了"鱼龙幻化"艺术在两汉的延续，从而再次说明沂南汉画像石所绘与西汉鱼龙之戏的差别是不大的。

根据以上理由，我们基本解答了前面提出的两个疑问；换言之，为"龙舞

① 王充撰，刘盼遂集解：《论衡校释》卷六，中华书局1990年，第284—285页。
② 案，若以沂南画像石上人像的高度比对，同一画面上的龙肯定没有《汉官典职》等文献所说的"八丈长"，但《说文·龙部》记载："龙，鳞虫之长。能幽能明，能细能巨，能短能长。"（许慎撰，段玉裁注《说文解字注》，上海古籍出版社1988年，第582页）因此，用"能短能长"的"理论"来解释画像石上龙体的偏短，却又可通。
③ 《三国志》卷三，中华书局1982年，第104—105页。
④ 案，有关两汉黄门鼓吹的设置、职能、沿革等问题，参见拙文《汉唐鼓吹制度沿革考》（载《音乐研究》2009年5期，第53—63页）所述，兹不赘。

产生于西汉"一说找到了"二重证据"。① 至此，我们可以较为肯定地说，中国龙舞产生的时间应当厘定在西汉武帝时期；若要再精确一点的话，前引《汉书·西域传》所述为张骞第二次出使西域返回以后，西域诸国与西汉交往频繁的情景，亦即西汉武帝元鼎二年（前115）之后的事；因此，不妨将汉武帝元鼎二年视为中国龙舞正式产生的时间上限。不过，我们的研究远远没有结束，因为正如前文所述，有了龙的形状不见得会产生龙舞，有了龙神施雨的信仰，却直到隋代仍使用不能舞动的土龙求雨，可见龙舞艺术之所以在西汉出现，必定还有某些特定的历史原因或文化背景，以下继续探寻。

据中唐时期杜佑《通典·乐六》的"散乐"条记载："大抵散乐杂戏多幻术，皆出西域，始于善幻人至中国。汉安帝时，天竺献伎，能自断手足，刳剔肠胃，自是历代有之。"② 所谓"散乐"，也就是两汉人所说的角觝戏、百戏；由此可见，古人早就认为汉代以来盛行的"散乐杂戏"多数出自西域③，特别是那些带有幻术成分的表演，而《史记·大宛列传》的两段记载更进一步证明了古人看法的可靠性：

> 骞因分遣副使使大宛、康居、大月氏、大夏、安息、身毒、于阗、扜罙及诸旁国。……初，汉使至安息，安息王令将二万骑迎于东界。……汉使还，而后发使随汉使来观汉广大，以大鸟卵及黎轩善眩人献于汉。（《索隐》引韦昭云："变化惑人也。"又引《魏略》云："犁靬多奇幻，口中吹火，自缚自解。"）

> 是时上（汉武帝）方数巡狩海上，乃悉从外国客，大都多人则过之，散财帛以赏赐，厚具以饶给之，以览示汉富厚焉。于是大觳抵，出奇戏诸怪物，多聚观者，行赏赐，酒池肉林，令外国宾客遍观各仓库府藏之积，见汉之广大，倾骇之。及加其眩者之工，而觳抵奇戏岁增变，甚盛益兴，自此始。④

① 案，江苏徐州铜山洪楼东汉墓葬中出土的一幅画像石亦有类似鱼龙之戏的场面，但该石残、裂较甚，龙的形状看不太清楚；山东邹城市黄路屯汉墓出土的一幅画像石，有学者认为也表现了鱼龙之戏的场面（参见傅起凤、傅腾龙《中国杂技史》，上海人民出版社2004年，第89页），但画面上似乎只有鱼，也看不清龙的形状；兹不赘。

② 杜佑撰，王文锦等点校：《通典》卷一百四十六，中华书局1988年，第3729页。

③ 案，西域是一个历史地理概念；汉之西域有广、狭二义，广义的西域包括天山南北及葱岭以外中亚细亚、印度、高加索、黑海之北一带地方，狭义的西域仅为今新疆天山南路之全部。参见方豪《中西交通史》，上海人民出版社2008年，第53页。

④ 《史记》卷一百二十三，中华书局1982年，第3169、3172—3173页。

不难看出，西汉武帝时期的"大觳抵奇戏诸怪物"，主要表演给来自西域的"外国客"观看的，目的之一乃"示汉富厚焉"。更为关键的是，张骞第二次出使西域时，曾分遣"副使"以"使安息"，安息国王"迎于东界"，于是始"发使"至中国，并献"黎轩善眩人"。由于善眩人擅长"变化惑人"，并"加其眩者之工"，于是令汉代角觚戏能够"岁增变"而"盛益兴"。由此我们发现，黎轩善眩人来华后，对角觚戏的改造力度相当之大，也大大丰富了其表演内容。所以《汉书·武帝纪》记载："（元封）三年（前108）春，作角抵戏，三百里内皆［来］观。"① 又记载："（元封）六年（前105），……夏，京师民观角抵于上林平乐馆。"② 这两条史料足以说明，经黎轩善眩人改造、增益后的角觚妙戏，吸引了越来越多的观众。如前所述，"鱼龙幻化"是一种"变而成龙""化成黄龙"的"变化惑人"之戏，无疑属于黎轩善眩人最擅长的把戏，所以应是善眩人来华后才"增变"出来的一种新艺术。③

这一说法同样可以提供出土文物方面的"二重证据"。还是前文提到的那幅山东沂南东汉画像石，在大鱼和巨兽之间绘画了一张长方形的地毯，越过地毯，喻示着由鱼向龙的转变。值得注意的就是这方地毯，据清人顾禄的《清嘉录》记载："新年，诸丛林各建岁醮，……杂耍诸戏，来自四方，各献所长，以娱游客之目。……以毯覆地，变化什物，谓之'撮戏法'。以大碗水覆毯，令隐去，谓之'飞水'。"④ 由此可见，地毯其实是幻术表演中一种举足轻重的道具；这同时说明，"鱼龙幻化"的确与西域幻术有关。⑤ 那么"黎轩"到底在西域的什么地方呢？据《史记·大宛列传》记载："安息，在大月氏西可数千里。……其西则条枝，北有奄蔡、黎轩。"⑥ 所谓"安息"，也就是建立在伊朗高原上的帕提亚

① 《汉书》卷六，第194页。
② 《汉书》卷六，第198页。
③ 案，根据所引史料，可以将中国龙舞正式产生的时间进一步限定在武帝元鼎二年（前115）至元封六年（前105）之间。
④ 顾禄撰，王迈校点：《清嘉录》卷一，江苏古籍出版社1999年，第12—13页。
⑤ 案，蔡质《汉官典职》提到鱼龙幻化时，有"跳跃潋水，喷雾鄣日"的情景，这种情景在画像石上难于具体表现，所以刻画者仅用一张地毯表示出来。
⑥ 《史记》卷一百二十三，第3162页。

王国,故黎轩当是安息北面的一个西域古国。①

以上情况表明,两汉角觝戏(九宾散乐、百戏)中的"鱼龙幻化"表演,饱含着西域艺术因子,充满着异域演出风格,这是张骞"凿空"西域后,当时国际文化和艺术交流频繁的一个见证。至此,本章已基本解释了中国龙舞的产生时间、产生场合和历史原因——它产生于西汉武帝时期"百戏杂陈"的演出环境之中,与西域艺人、西域幻术的来华有关。

余　说

最后,还想对龙舞产生与祈雨仪式的关系略作一些补充。如前所述,自汉至隋中国的祈龙求雨仪式中并没有龙舞参与其中,足以说明祈雨仪式并不能直接产生龙舞。而这种现象直到宋代仍未改变,下面抄录两则宋人使用的"祈龙求雨之法"以见一斑:

> 内出李邕祈雨法:以甲乙日择东方地作坛,取土造青龙。长吏斋三日,诣龙所,汲流水,设香案、茗果、餐饵,率群官乡老者再至,祝酹不得,用音乐、巫觋以致媒。渎雨足,送龙水中,余四方皆如之。饰以方色,大凡日干及建坛取土之里数、器之大小、龙之修广,皆取五行生成数焉。诏颁诸路及令祀雨师、雷神。

> 又以画龙祈雨法,付有司镂板颁下其法:择潭洞或湫浃林木深邃之所,以庚辛壬癸日,刺史、县令帅耆老斋洁,先以酒脯,告社令讫,筑方坛三级,高一尺,阔丈三尺,坛外二十步,界以白绳。坛上植竹枝,张画龙。其图以缣素,上画黑鱼左顾,环以天鼋十星,中为白龙,吐云黑色。下画水波有龟,亦左顾,吐黑气如线,和金银朱丹,饰龙形。又设皂幡,刻鹅颈取

① 案,也有古籍将黎轩(鞬)释为"大秦国"(海西国),即古罗马帝国,如《后汉书·西域传》。近代有关黎轩的研究,参见宫崎市定《条支和大秦和西海》(收入刘俊文主编,辛德勇等译《日本学者研究中国史论著选译》第九卷,中华书局1993年,第385—413页)、伯希和《犁轩为埃及亚历山大城说》(收入冯承钧译《西域南海史地考证译丛》二卷七编,商务印书馆1995年,第34—35页)、常任侠《丝绸之路与西域文化艺术》(上海文艺出版社1981年,第221—222页)等文章和著作,虽有争议,但属广义上的西域古国则无问题。

血，置盘中，杨枝洒水龙上。俟雨足三日，赛以豭，取画龙投水中。①

不难看出，直至宋代仍用土龙或者纸画之龙以求雨；由此大致可以判断，龙舞被盛演于祈龙求雨仪式之中，当是南宋以后的事。至此不禁要问，人们为什么想到将龙舞和祈雨结合起来呢？窃以为，岭南西江流域的龙母信仰可以给我们提供一点启示，据清光绪二十五年刻本《德庆州记》记载：

> 五月二日，高良诸村刻木为龙，鳞爪毕具。沿村张旗鼓、备仪采、角黍，延道士迎木龙，唱龙船歌，赛龙母神，谓可驱暝螣。道光以还，寖变其制，每村各联十数人为一龙，前戴首，后曳尾，中者各挟鳞爪，皆片木为之，沿村戏舞，各迓其村龙母神，齐集高良墟，谓之"趁龙船墟"。男女往观，商贩阗集，盖以娱龙母神云。……以八日为"龙母诞"，帆樯、舸舰往来于悦城水口者，鳞集赛祝，酾金演戏，岁以为常。相戒不得食鲤，谓能化龙也。②
>
> 八月，中秋前后，或糊纸为龙，燃烛其中，附以金鼓灯彩，沿街夜舞，谓之"舞香龙"，费数十金。或城内外斗胜负，十数夜不休，官禁乃止。③

不难看出，德庆州龙母祭祀仪式中原本"刻木为龙"，并不用于舞动，类似于汉宋时期的土龙、纸画龙。但自清道光以后，村人逐渐改变了木龙的形制，使之拆分成首、尾、鳞、爪，以便于"沿村戏舞"；改变的动因是村民认为，这样做可以"娱龙母神"；其后，更因娱龙母神而发展出"斗胜负"的"舞香龙"。通过这个例子我们大致可以推测，古代祈龙求雨仪式中之所以出现龙舞，乃是祈雨者认为龙舞可以娱悦龙神，并因此而垂怜降露，于是才把百戏表演中的龙舞艺术借用于祈雨仪式之中。这对于龙舞的广泛传播肯定能起积极的推动作用，但当代学者误认为龙舞产生的直接原因是祈雨仪式，则不免先后不分、本末倒置了。

① 马端临：《文献通考》卷七十七《郊社十》，中华书局1988年，第711—712页。
② 丁世良、赵放主编：《中国地方志民俗资料汇编·中南卷》，北京图书馆出版社1991年，第881页。
③ 丁世良、赵放主编：《中国地方志民俗资料汇编·中南卷》，第882页。

本章参考图表　表6-1　广东地区各类龙舞

名称	工艺特色	表演特征	别称
佛山龙舞	①龙体分三个型号，长者九丈余 ②龙头、龙身、龙尾均用竹篾或藤条扎成，再用布或纱绸贴紧 ③龙体涂金者为金龙，涂银者为银龙	①长龙由三十余人起舞 ②先进行巡游，再定点表演 ③花式有游龙、团龙、戏珠、咬尾、跳龙、走梅花阵等	舞香火龙、龙灯、金龙、银龙
新会荷塘纱龙	①龙头、龙尾用竹篾、铁线扎制 ②龙身二十四厢 ③龙体内可置蜡烛	①表演动作、套路多变 ②莲花桩、梅花桩、海棠花、龙桥等表演难度尤高 ③伴奏乐器主要是锣鼓	
中山醉龙	①龙头、龙尾用樟木雕刻 ②没有龙身，称为截龙	①舞前举行开光点睛仪式 ②一人舞龙头，一人舞龙尾 ③旁有壮汉捧酒坛助威	舞醉龙、耍龙船头
揭西烟花火龙	①龙以稻草扎制 ②装上由硫磺、白硝、木炭研成粉末的"土火药" ③近代工艺有所改进	①第一段是出龙，第二段是烧龙，第三段是回龙 ②出钱最多者才能舞龙头，次之舞龙尾，再次则舞龙身 ③以锣鼓伴奏为主	烧龙、烟火龙
佛山三节飞龙	①龙分三节，为截龙 ②以酸枝木雕成	①于佛诞日表演 ②舞前吃龙船饭 ③先游行，再定点表演 ④以锣鼓伴奏	舞旱龙
阳江九珠戏龙	①只有龙头、龙尾，为断龙 ②框架用竹篾、铁丝扎制	①表演前进行点睛仪式 ②由三男舞硬珠，六女舞软珠，两男分舞龙头、龙尾 ③以笛锣鼓钹等伴奏	九珠汇龙
黑蛟龙舞	①龙身漆黑，龙头有锐角 ②以竹篾扎制	①分出游和定点表演两种 ②龙舞间歇时，还有一场武术表演 ③以锣鼓伴奏为主	乌龙舞，舞黑蛟龙

续表

名称	工艺特色	表演特征	别称
阳江鲤鱼化龙	①鲤鱼由头、身、尾三部分组成 ②龙头、龙尾用竹篾、藤条、铁丝等扎制 ③龙头内装有火药管	①由四人表演 ②舞龙珠人在龙前逗引 ③以唢呐、锣鼓等伴奏	断龙
肇庆龙鱼舞	①龙、鱼、虾等由竹篾扎制 ②龙躯内燃蜡烛	①彩旗导前引路 ②舞者举龙、鱼道具而表演 ③以口授身传方式传承	鱼龙舞、舞龙鱼、龙鱼灯
湛江人龙	①以人体组成龙形而舞 ②人越多，龙越长	①由男性青壮年和儿童表演，女子不能参加 ②起龙前要先拜祖先 ③以打击乐伴奏	舞人龙
顺德人龙	略与上同	略与上同	
陆丰地滚龙	①龙头用竹篾扎制 ②龙身用布制成 ③舞者身穿武侠衫	①在地上翻滚举舞 ②音乐伴奏具有西秦戏和正字戏混合吹奏的风格	困龙、卷龙、龙狮
梅州花环龙	①龙有九节、十一节、十三节之分 ②骨架由竹篾扎成，外蒙布，内装蜡烛 ③花环软腰系绿色布带	①表演不拘场地 ②有单龙、双龙之分 ③舞法有环舞、站舞、跪舞、坐舞、盘龙等 ④用打击乐伴奏	软腰龙
揭阳竹龙舞	①竹龙分四种类型 ②用竹编扎	①祭龙前要卜龙 ②表演前要祭拜竹龙 ③彩旗、锣鼓前导巡游 ④耍龙时，与三山国王赛跑 ⑤送龙 ⑥以锣鼓等乐器伴奏	拜竹龙、舞竹龙、耍竹龙
舞龙舟	①龙船总长三丈余 ②船上插牌头、彩旗	①舞者数十人，用腰带系着船体 ②舞者托着龙船敲锣唱龙船歌，穿街过巷而舞	舞龙船、旱地龙舟、打龙船

续表

名称	工艺特色	表演特征	别称
芭蕉火龙	①龙由芭蕉树干制造，预扎三个龙头 ②龙身一般为二十四节至四十八节不等，插满线香	①超过二十人举舞 ②动作众多，火星飞舞 ③以锣鼓、铜钹等伴奏	芭蕉香火龙、芭蕉龙舞

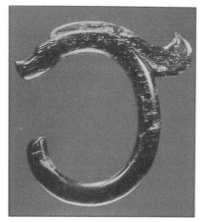

图6-1 内蒙古三星他拉村出土玉龙

（录自《中国各民族原始宗教资料集成·考古卷》彩图）

图6-2 新会荷塘纱龙舞传承人在练习（田调时实地拍摄）

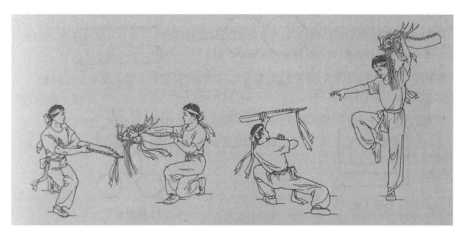

图6-3 中山醉龙舞（录自《中国民族民间舞蹈集成·广东卷》，第193页）

图6-4 德庆悦城龙母庙牌坊（田调时实地拍摄）

［附识］有关中国龙舞起源问题更详尽的探讨，参见拙文《中国龙舞渊源新探》（载《文化遗产》2016年1期）所述。

第七章　番禺鳌鱼舞考述

鳌鱼舞是流行于广州市番禺区的一种传统民间舞蹈，据说已有几百年的历史。过去每逢丰年或吉庆佳节，民间都要耍鳌鱼，自从有了"飘色"之后，鳌鱼舞又与飘色活动结合起来，互相助兴。笔者对这种舞蹈作出实地考察及相关史料查核之后发现，它与古代角觝戏、百戏中的龟舞、龟戏存在渊源关系，是一种具有较高历史文化价值的艺术遗产。本章打算从基本情况、历史渊源、遗产价值等几个方面对其略作考述。

第一节　鳌鱼舞的基本情况

番禺舞鳌鱼主要流传于广州市番禺区石碁镇沙涌村，以及渡头、龙岐、沙湾、西村、龙津等地。① 故老相传，明洪武（1368—1399）年间石碁镇沙涌村的江、幸、胡三姓始祖把浙江省奉化县丹桂乡金鳌村的"鱼灯舞"带到番禺，在此基础上遂发展形成了"鳌鱼舞"。这种舞蹈所表现的内容还和一个美丽的传说有关：

> 远古的时候，金色的鲤鱼吞下海里的龙珠，变成鳌鱼。一日，一书生上京赴考，途经"美人国"时，被一群妖女戏弄。书生为摆脱妖女的追逼逃至海边，见波浪中有两尾鳌鱼嬉游，便向它们疾声呼救，随即纵身跳入大海。鳌鱼见状，将书生背负渡海而去。后来书生高中状元，在谒见皇帝时正

① 案，广东澄海地区也有"鳌鱼舞"，但与番禺鳌鱼舞的表演形态不同，兹不赘。

好站在金銮殿阶前雕刻的鳌鱼头上,从此"独占鳌头"传为佳话。最后,书生羽化成仙,当了文魁星。为报答鳌鱼的救命之恩,重临大海,给雌雄鳌鱼簪花挂红,并点化成仙。①

据石碁镇沙涌村的居民介绍,鳌鱼舞就是为了演绎这一传说才在浙江"渔灯舞"的基础上演变、诞生的。这种舞蹈技艺在江、幸、胡三氏中世代相传,每逢丰收、喜庆、年节,以及三姓子弟上学读书时都要起舞,藉此祈求风调雨顺、丁财两旺、读书上进、吉祥如意。其具体的表演,则可分为"鳌鱼出游"和"定点表演"两大部分。

先看"鳌鱼出游"的情况。届时,由"鳌鱼"排头,各种鱼灯、色队相伴,模拟各种摊贩行业的民间纸扎工艺跟随其后,并以龙灯队压尾。行进时,队伍须穿街过乡,旁边有青少年护卫,他们均穿白线衫、牛头裤,腰扎绉纱带,脚穿花草鞋,手持花棍,口衔生菜。巡游队伍还必须到"九屯"(案,指明初来此屯垦的军士所创建的九个村子)进行朝拜,所到之处,各屯都要设案、焚香、燃炮、备菜、设饼,相迎以祀。

当鳌鱼出游队伍来到乡祠、十字街口、神庙、官府衙门等广场时,便拉开架子进行"定点表演"。届时,由三位男演员演出:一人扮魁星(笔者案,现在一般是先扮书生、后扮状元,不再出现魁星),一人舞雌鳌鱼,一人舞雄鳌鱼。舞者身体套入鳌鱼道具中,用双肩承托鱼身,双手托把手;鱼身下边围系一圈绸裙,以遮掩舞者的身躯和双脚。舞者通过鱼口可以看到外面,并用肩、背、肘、手等部位操纵鱼口开合及鱼身高扬、低俯、左摆、右摇等动作,再配以热烈明快的锣鼓伴奏,可舞出多种生动绚丽的舞姿。

鳌鱼舞演员的服饰比较独特。其中舞"雌鳌鱼"者身穿白色短袖圆领汗衫、水绿色灯笼裤,脚着便鞋。舞"雄鳌鱼"者则穿白色短袖圆领汗衫、红色灯笼裤,亦着便鞋。舞蹈中的"书生"头戴发套,身穿灰色缀水袖的长袍,套长坎肩,坎肩镶一圈白兔毛,穿白色灯笼裤,黑色软底鞋。舞蹈中的"状元"则头戴黑色状元帽,帽左边插一朵金花,身穿红色状元袍,镶黄色边,胸前与背后分别绣红日出海、凤凰朝阳图案,缀水袖,系玉带,着浅色灯笼裤,黑色软底靴。

而作为舞蹈道具的"鳌鱼",则用竹篾扎出长一百四十厘米、高七十五厘米的框架,裱糊多层纱纸,再着色绘彩,而后涂漆。鳌鱼头似鱼,口扁阔,两侧有鳃盖,鳃盖边沿扎绒球,用圆球做鼻子,灯泡做眼珠,头上有角。雄鳌鱼尾由三

① 梁伦主编:《中国民族民间舞蹈集成·广东卷》,中国 ISBN 中心 1996 年,第 241 页。

个竹圈组成，形状像茨菇花，全身金鳞，鳌身下边系红色绸裙。雌鳌鱼尾形状像茨菇叶，全身银鳞，鳞片中间钉银色图钉，鳌身下系绿色绸裙。两鱼的鱼嘴均为粉红色，舌红色，牙白色，弹簧上饰彩球作须。

 舞蹈的道具还有龙门、标旗、茜草、罗伞、绣球等。其中龙门用五厘米长、四厘米宽的木方制成框架，布蒙彩绘，两根龙柱高三百八十厘米，直径四十厘米，深蓝色底绘祥云盘龙图案。横梁长五百一十厘米，宽六十厘米，浅蓝色底绘白色祥云图案。五彩标旗是在三米长的竹竿上吊一面旗，旗面长一百五十厘米，宽八十八厘米，绣彩色图案，书写舞鳌鱼队的名称，缀彩色丝穗。茜草则用绿色布条绑在一起制成。罗伞在三米长的粗竹竿上安装一个竹制伞架（案，如同旧时油纸伞的伞架），伞架上罩一个高一百厘米、直径八十厘米的彩色罗伞，上绣彩色花草图案，下部绘有古人骑麒麟和骏马的图案，缀彩色丝穗。红绣球则用红绸扎成。

 时至今日，番禺鳌鱼舞艺术已传承多代，其中较有代表性的传承人为广州市番禺区石碁镇沙涌村胡、幸、江三氏，以下对一些比较著名的传承人稍作介绍：

1. 江绍敬：民国时期主要的表演者、组织者。
2. 幸大九：新中国成立后主要的表演者、传承者、组织者。
3. 江灼衍、江济、幸泽权：1984年恢复鳌鱼舞演出后，主要的表演者、传承者、组织者。
4. 幸二九、江窝、江奀仔：新中国成立以来，鳌鱼舞表演的主要乐师。
5. 江锦荣：新中国成立以来，状元的主要扮演者。
6. 何兆、幸大珠：鳌鱼舞道具制作的传承者。二人属师徒关系，分别为民国时期和新中国成立后道具制作的代表人物。
7. 江健平、江巨辉、江海明、江卓伟、幸健男、江伟均、幸俊峰、江伟明等：沙涌村小学生，鳌鱼舞表演中最小的一批舞者，鳌鱼舞传承培养骨干。

第二节 鳌鱼舞的历史渊源

 以上对番禺鳌鱼舞的基本情况作了简介，接下来拟进一步对这种民间传统舞蹈的历史渊源进行考察。根据上文提到的传说，番禺鳌鱼舞是数百年前由浙江的

鱼灯舞发展而来，这种说法虽有一定道理，但其不准确之处也相当明显：一则，数百年前的鱼灯舞必然还有更早的历史渊源，理当继续往前探究；二则，所谓"鳌鱼"实际是"鳌"而不是鱼，鳌乃龟属，所以鳌鱼舞的渊源应当往龟舞戏中寻找，而不应与鱼灯舞相混淆。

先看看什么是鳌鱼，这种动物在古代习惯上单称为"鳌"，是传说中潜伏于海底的"神龟"。据说它巨大无比，四只脚可以代替天柱，树立在大地的四方，把天空撑持起来。《淮南子·览冥训》就记录了这则神话："于是女娲炼五色石以补苍天，断鳌足以立四极。"① 而据另一些传说记载，这种巨龟很喜欢舞蹈，如屈原的《天问》中就提到："鳌戴山抃，何以安之？"汉人王逸注曰："击手曰抃。《列仙传》曰：'有巨灵之鳌，背负蓬莱之山而抃舞，戏沧海之中，独何以安之乎？'戴，一作载。"② 故所谓"抃"，实乃拍手而舞的意思，看来早在先秦时期鳌鱼就是以喜舞著称的。

到了汉代，在流行的角觝戏中出现了龟舞、龟戏，鳌鱼既然为龟属，这类艺术自然就与鳌鱼舞有一定的历史渊源关系了。据张衡《西京赋》所述：

 大驾幸乎平乐，张甲乙而袭翠被。攒珍宝之玩好，纷瑰丽以奢靡。临迥望之广场，程角觝之妙戏：乌获扛鼎，都卢寻橦。冲狭燕濯，胸突铦锋。跳丸剑之挥霍，走索上而相逢。华岳峨峨，冈峦参差。神木灵草，朱实离离。总会仙倡，戏豹舞罴。白虎鼓瑟，苍龙吹篪。女娥坐而长歌，声清畅而蜲蛇。洪涯立而指麾，被毛羽之襳襹。度曲未终，云起雪飞。初若飘飘，后遂霏霏。复陆重阁，转石成雷。礔礰激而增响，磅磕象乎天威。巨兽百寻，是为曼延。神山崔巍，欻从背见。熊虎升而挐攫，猨狖超而高援。怪兽陆梁，大雀踆踆。白象行孕，垂鼻辚囷。海鳞变而成龙，状蜿蜿以蝹蝹。含〔舍〕利颬颬，化为仙车。骊驾四鹿，芝盖九葩。蟾蜍与龟，水人弄蛇。奇幻倏忽，易貌分形。吞刀吐火，云雾杳冥。画地成川，流渭通泾。东海黄公，赤刀粤祝。冀厌白虎，卒不能救。挟邪作蛊，于是不售。尔乃建戏车，树修旃。侲僮程材，上下翩翻。突倒投而跟絓，譬陨绝而复联。百马同辔，骋足并驰。橦末之伎，态不可弥。弯弓射乎西羌，又顾发乎鲜卑。③

① 刘安：《淮南子》卷六，收入《诸子集成》七册，上海书店1986年，第95页。
② 洪兴祖：《楚辞补注》，中华书局1983年，第102页
③ 萧统编，李善注：《文选》卷二，上海古籍出版社1986年，第75—77页。

西汉的"角觝之妙戏"也就是后世常称的"百戏""散乐",从上引可知,角觝戏里面包含着各种各样的音乐、舞蹈、戏剧、戏弄,其中"蟾蜍与龟,水人弄蛇"一句最值得注意,所谓"龟"当是一种龟舞、龟戏式的艺术。而据《汉书·礼乐志》记载,西汉乐府的"乐人员"中有所谓的"象人",孟康注《汉书》时说:"象人,若今戏虾、鱼、师子者也。"① 韦昭注《汉书》时则曰:"著假面者也。"② 这就证明,角觝戏中的鱼舞、龙舞、狮舞、龟舞等,都是举着假鱼、假龙、假狮、假龟等道具而进行表演的,所以角觝戏中的龟舞、龟戏理应视为托举假鳌鱼而舞这一类艺术的渊源所在。

西汉的角觝戏到了东汉以至魏晋,一直都在社会上流行,只不过名称变成了百戏,内容上则没有多大出入,以下史料可以为证:

> (延平元年十二月)乙酉,罢鱼龙曼延百戏。③
> 是年(明帝青龙三年)起太极诸殿,筑总章观,……使博士马钧作司南车,水转百戏。岁首建巨兽,鱼龙曼延,弄马倒骑,备如汉西京之制,筑阊阖诸门阙外罘罳。④

东汉百戏以鱼龙、曼延等表演为主,可见与西汉角觝戏相近;且史料又提到,曹魏时的百戏尚"备如西京之制",可见内容变易的确不大。而事实上,百戏的内容直到南北朝隋唐时期依然没有太多的变化,并仍有龟舞、龟戏的存在。据《隋书·音乐志》记载:

> (梁)旧三朝设乐有登歌,以其颂祖宗之功烈,非君臣之所献也。于是去之。三朝:第一,奏《相和五引》;第二,众官入,奏《俊雅》;第三,皇帝入阁,奏《皇雅》;第四,皇太子发西中华门,奏《胤雅》;第五,皇帝进,王公发足;第六,王公降殿,同奏《寅雅》;第七,皇帝入储变服;第八,皇帝服出储,同奏《皇雅》;第九,公卿上寿酒,奏《介雅》;第十,太子入预会,奏《胤雅》;十一,皇帝食举,奏《需雅》;十二,撤食,奏《雍雅》;十三,设《大壮》武舞;十四,设《大观》文舞;十五,设《雅

① 《汉书》卷二十二《礼乐志》,中华书局1962年,第1075页。
② 《汉书》卷二十二《礼乐志》,第1075页。
③ 《后汉书》卷五《安帝纪》,中华书局1965年,第205页。
④ 《三国志》卷三注引《魏略》,中华书局1982年,第104—105页。

歌》五曲；十六，设俳伎；十七，设《鞞舞》；十八，设《铎舞》；十九，设《拂舞》；二十，设《巾舞》并《白纻》；二十一，设舞盘伎；二十二，设舞轮伎；二十三，设刺长追花幢伎；二十四，设受猾伎；二十五，设车轮折脰伎；二十六，设长蹻伎；二十七，设须弥山、黄山、三峡等伎；二十八，设跳铃伎；二十九，设跳剑伎；三十，设掷倒伎；三十一，设掷倒案伎；三十二，设青丝幢伎；三十三，设一伞花幢伎；三十四，设雷幢伎；三十五，设金轮幢伎；三十六，设白兽幢伎；三十七，设掷蹻伎；三十八，设猕猴幢伎；三十九，设啄木幢伎；四十，设五案幢咒愿伎；四十一，设辟邪伎；四十二，设青紫鹿伎；四十三，设白武伎，作讫，将白鹿来迎下；四十四，设寺子导安息孔雀、凤凰、文鹿、胡舞、登连、《上云乐》歌舞伎；四十五，设缘高絙伎；四十六，设变黄龙弄龟伎；四十七，皇太子起，奏《胤雅》；四十八，众官出，奏《俊雅》；四十九，皇帝兴，奏《皇雅》。①

上引一段非常清楚、详细地记载了萧梁"三朝仪"所用诸般乐的情况，其中占最大比例的其实就是百戏表演，尤其值得注意的则是第四十六项"变黄龙弄龟伎"，它应是在西汉龟舞、龟戏的基础上发展而成的。另据《隋书·音乐志》记载：

> 始齐武平中，有鱼龙烂漫、俳优、朱儒、山车、巨象、拔井、种瓜、杀马、剥驴等，奇怪异端，百有余物，名为"百戏"。周时，郑译有宠于宣帝，奏征齐散乐人，并会京师为之，盖秦角抵之流者也。开皇初，并放遣之。及大业二年，突厥染干来朝，炀帝欲夸之，总追四方散乐，大集东都。初于芳华苑积翠池侧，帝帷宫女观之。有舍利先来，戏于场内，须臾跳跃，激水满衢，鼋鼍龟鳖，水人虫鱼，遍覆于地。……又有神鳌负山，幻人吐火，千变万化，旷古莫俦。②

由此可见，到了北朝后期以至隋代，"百戏"又有了"散乐"这一称呼，但表演内容依然变化不大。引文中最值得注意的是所谓"鼋鼍龟鳖"和"神鳌负山"，虽然叙述不够详细，但应是百戏、散乐中两种专门表现龟鳖、神鳌的舞蹈艺术或戏剧（弄）表演，大约即由前代的龟舞、龟戏、弄龟伎中进一步发展而来。所

① 《隋书》卷十三，中华书局1973年，第302—303页。
② 《隋书》卷十五，第380—381页。

以从更早的历史渊源来看，舞鳌鱼当源于古代角觝戏、百戏、散乐中的龟舞、龟戏等艺术样式。

当然，百戏是一种内容极为庞杂的表演形态，长期包含在百戏中的龟鳌之舞要脱离百戏的笼罩而形成一种独立的表演样式，并不是一件容易的事。这须有一定的外部催化条件，而古人对于鳌鱼的观念及相关传说的变化则极有可能成为这种条件之一。为什么这样说呢？原来，鳌鱼在古代一直被视为神异而吉祥的动物，有记载为证：

> 登蓬莱而容与兮，鳌虽抃而不倾。（李注曰："《列子》曰：'勃海之东有大壑焉，其中有五山，一曰岱舆，二曰员峤，三曰方壶，四曰瀛洲，五曰蓬莱。随波上下往还，不得暂峙。仙圣诉于帝，使巨鳌十五举首而戴之，迭为三番，六万岁一交焉，五山始不动。'……《楚辞》：'鳌戴山抃。'"）①
>
> 天地初不足，故女娲氏炼五色石以补其阙，断鳌足以立四极。②
>
> 陆文量《菽园杂记》云："……鳌鱼其形似龙，好吞火，故立于屋脊上。"③
>
> 鳌抃嵩呼，欢浃华夷。④
>
> 都人望幸倾尧日，鳌抃溢欢声。⑤

由此可见，在古人眼中鳌鱼确实具有某种神异和吉祥的功能，自然会令大家对它产生崇敬，因而具有比较特殊的神祇地位。当然，仅凭这些还不够。随着隋、唐、两宋科举制度的成熟和发展，鳌鱼传说又与考科举、中状元等联系在一起，这就更增加了人们对它的崇拜。略举史证如下：

> 苏公《初题金山寺》云："僧依玉鉴光中住，人踏鳌鱼背上行。"识者云："荣入玉堂之兆。"其后止于内相，亦诗谶也。⑥
>
> 李瀚及第于和凝相榜下，后与座主同任学士。会凝作相，瀚为承旨，适当批诏，次日于玉堂辄开和相旧阁，悉取图书器玩，留一诗于榻，携之尽

① 张衡：《思玄赋》，《后汉书》卷五十九，第1920页。
② 张华：《博物志》卷一《地》，上海古籍出版社1991年，第577页。
③ 徐应秋：《玉芝堂谈荟》卷三十三《龙生九子》，上海古籍出版社1993年，第786页引。
④ 《宋史》卷一百三十九《乐志十四》载《圣安乐》歌诗，中华书局1985年，第3272页。
⑤ 《金史》卷四十《乐志下》所载贞元元年"鼓吹导引曲"，中华书局1975年，第917页。
⑥ 曾慥：《类说》卷四《诗谶》，上海古籍出版社1993年，第70页。

去，云：“座主登庸归凤阁，门生批诏立鳌头。玉堂旧阁多珍玩，可作西斋润笔不？”①

由此可见，隋唐以来鳌鱼又进而被传说成为能够帮助人们考取科举的祥瑞之物，后世以"独占鳌头"形容高中状元，正是出自于此。而前文早已提到，番禺鳌鱼舞中的主要演员就是书生、状元、魁星等，可见此舞与希望中科举的愿望有着直接的联系。由此推导出，鳌鱼舞之所以能够从百戏、散乐中分离出来，并形成单独的艺术表演样式，与民间普遍希望考取科举、希望村民读书有成的观念有关，毕竟在传统社会中，考取科举对于改善个人甚至家族的环境和地位都有着决定性的影响。

此外，前文提到鳌鱼舞的出现与浙江鱼灯舞有关，此传说虽不尽准确，但也有合理成分，而且它为探究鳌鱼舞的形成过程提供了两点启示。第一，所谓鱼灯舞，无非是将鱼舞和灯彩艺术结合在一起的表演形式。考察中国传统的龙灯、竹马灯、鱼灯、狮灯等，无不是先有龙舞、竹马舞、鱼舞、狮舞等，继而与灯彩艺术结合而形成的，这样一来，既可以在白天表演，也可以在夜间活动。番禺鳌鱼舞也包含了灯彩艺术表演，以类推之，其形成过程与鱼灯、龙灯、竹马灯、狮灯等当是一样的。

龟舞在汉唐时期早已有之，那么鳌灯又出现于何时呢？据文献记载，古代元宵灯景中有一种叫做"鳌山"的东西，如《东京梦华录》卷六及《水浒传》第三十三回分别提到：

> 至正月七日，人使朝辞出门，灯山上彩，金碧相射，锦绣交辉。面北悉以彩结，山沓上皆画神仙故事。……彩山左右，以彩结文殊、普贤，跨狮子、白象，各于手指出水五道，其手摇动。②
>
> 且说这清风寨上居民商量放灯一事，准备庆赏元宵，科敛钱物，去土地大王庙前扎缚起一座小鳌山，上面结彩悬花，张挂五七百碗花灯。③

孟氏的《东京梦华录》所述为北宋晚期事，它提到的"彩山"实际上是把灯彩堆叠成一座山形，以像传说中的巨鳌之状，所以也叫"鳌山"。而《水浒传》的

① 释文莹撰：《玉壶清话》卷二，中华书局1984年，第19页。
② 孟元老撰，李士彪注：《东京梦华录》卷六，山东友谊出版社2001年，第59—60页。
③ 施耐庵、罗贯中著：《水浒传》（容与堂本），上海古籍出版社1988年，第471页。

成书虽在明代，但它是一部"世代累积型"的小说，其中所述多为北宋末年实况。由此可证，至迟北宋后期已有"鳌灯"的出现。既然鱼舞和灯彩相结合可以产生鱼灯舞，龙舞和灯彩相结合可以产生龙灯舞，那么鳌灯和龟舞、龟戏相结合也完全可以逐渐产生出鳌鱼舞。

第二点启示就是，"鳌鱼出游"时有大批的鱼灯相伴随，可见鳌虽不是鱼，却与鱼有一定的关系，毕竟它们都是水族。此外，古代文献虽然习惯单称鳌鱼为鳌，但民间习俗却多数双称为"鳌鱼"，于是本为龟类的鳌同时有了鱼的名称，也"兼染"了鱼的习性。在这种情况下，鱼灯舞很可能在道具形状上影响了鳌鱼舞，比如，现在番禺鳌鱼舞中的鳌鱼道具就更像是两条鱼而不像是两只龟。另外，由于传说中的鳌巨大无比，鳌灯也相当巨大，舞动起来很困难，艺人们也不得不吸收鱼舞道具的因素并创制出现在的鳌鱼形象。

鳌鱼在吸收鱼灯舞道具形象以后，当然不妨把后者的舞姿也一并吸收过来。而据《西湖老人繁胜录》记载，南宋杭州的花灯种类众多，有所谓琉珊子灯、诸般巧作灯、福州灯、平江玉棚灯、珠子灯、罗帛万眼灯、沙戏灯、马骑灯、火铁灯、象生鱼灯，等等。[①] 其中的"象生鱼灯"当就是鱼灯舞，其出现也相当的早，极有可能即浙江"鱼灯舞"的先声。因此，说浙江鱼灯舞影响了番禺鳌鱼舞的形成，也是有合理成分的。

自上所述可知，番禺鳌鱼舞的历史渊源当从汉唐角觝戏、百戏中的龟舞、龟戏寻找，但其发展、形成的过程中，实际上综合了多种的因素，略如以下所示：

（1）舞蹈方面：汉代角觝戏中的龟舞、龟戏→魏晋南北朝隋唐百戏散乐中的弄龟伎、神鳌负山→明代浙江的鱼灯舞→番禺鳌鱼舞

（2）道具方面：北宋的鳌山灯→南宋的象生鱼灯→明代浙江的鱼灯→番禺鳌鱼舞中的灯彩表演

（3）观念方面：巨鳌背负蓬山→吉祥之兽→独占鳌头高中科举

① 参见麻国钧、麻淑云《中华传统游戏大全》，农村读物出版社1990年，第474—475页引。

第三节 鳌鱼舞的遗产价值

通过上面两节的分析可知，番禺鳌鱼舞是一种具有悠久历史传统的艺术样式，这种艺术样式具有非常高的文化遗产价值。以下就其遗产价值方面的问题再稍作申述。

首先，番禺鳌鱼舞的文化遗产价值正好体现在它所具有的悠久历史这一点上。如果按村民的传说，把鳌鱼舞的起源追溯到明代洪武年间的鱼灯舞，那它就有不下六百年的历史；如果把它进一步追溯到宋代的鳌山灯和象生鱼灯，则有近千年的历史；而一旦把它和汉唐角觝戏、百戏中的鱼龙曼延、弄龟伎、神鳌负山等联系起来，则这种舞蹈的历史甚至可以两千年计。在珠三角地区的传统民间舞蹈中，甚少舞蹈的历史渊源能够比鳌鱼舞更早。

其次，番禺鳌鱼舞的文化遗产价值又体现在它是一种活态的舞蹈艺术上，而且它还是一种具有较高艺术水平的舞蹈，这可以从以下几个方面作一归纳：第一，这种舞蹈的舞姿十分优美。舞中的两尾鳌鱼形态逼真，舞者的舞步丰富多样，形象地刻画出鳌鱼的生活习性。书生与鳌鱼对舞，阵形变化多端，生动地展开故事情节。整个舞蹈衬以锣鼓，鲜活明快，意趣盎然。第二，这种舞蹈具有较强的故事性。传统鳌鱼舞表演为黑脸的魁星和两尾装饰华美的鳌鱼，主要取其"独占鳌头"的象征意义，以为子孙功名祈福。现在的鳌鱼舞表演发展成为书生（继而是状元）和两尾或多尾鳌鱼对舞，故事情节完整，人物形象塑造丰满。鳌鱼舞演员以舞蹈的形式，扮演故事和角色，体现出一定的戏剧性，是民间舞蹈中颇具代表性的作品。第三，这种舞蹈既具观赏性，又有一定的文化寓意。鳌鱼的吉祥和神异，应和了人民的心理需求；鳌鱼舞的热闹场面，则应和了节庆的欢乐祥和氛围。而且鳌鱼舞还能够适应各种场地的演出，如书生与两尾鳌鱼对舞适合在舞台上表演，书生与多尾鳌鱼对舞则适合在广场上表演。第四，这种舞蹈的道具制作工艺高超，伴奏音乐富有民间特色。特别是两尾鳌鱼的制作，充分体现了当地民间竹扎技艺的精巧；舞蹈音乐中锣鼓的应用，也充分体现了民间音乐的特质。从以上归纳可以看出，番禺鳌鱼舞充分展示了番禺地区丰富多彩的民间文化、民间技艺和民间审美观念，其表演和传承对于当地民间文化和民间技艺的发展有着不可替代的重要意义。也正因如此，番禺鳌鱼舞在各类、各级艺术比赛中频频获奖，并得到了诸多媒体的关注。比如在1986年，就曾获得过"全国民间

音乐舞蹈丰收奖"。

　　再次，番禺鳌鱼舞的文化遗产价值也体现在民俗学方面，这大致包括了以下几点：第一，鳌鱼在民间信仰中代表了鳌鱼神，是渔民的保护神。第二，鳌鱼舞表现了魁星与两鳌鱼的故事，这是对祖先与家族图腾的一种附会，有浓郁的家族信仰色彩。第三，民间之所以看鱼灯、舞鱼灯，除了祭祀、娱乐的原因外，还反映了群众的心理和愿望。因为"鱼"与"余"谐音，预示着家家富足，吉庆有余。① 第四，鳌鱼舞每九年"出会"②，并形成了有关的"蒸尝"制度③，说明鳌鱼崇拜不但是"九屯"的信仰，而且得到番禺石碁、沙湾等地民众的认同，成为当地普遍的民间信仰。

　　除上述而外，还有一点值得注意，那就是番禺鳌鱼舞的艺术形成和艺术发展过程。从历史渊源方面看，鳌鱼舞是从古代的角觝戏、百戏艺术中发展、转变而来的，其中又融会、学习了鱼灯舞的艺术样式，其形成可以说是"从艺术到艺术"的过程。如果将鳌鱼舞的形成过程与"春牛舞"稍作比较，区别是明显的，因为春牛舞的形成是一个"从仪式到艺术"的过程。④ 因此，两种民间传统舞蹈有着各自独特的艺术形成过程，均可为艺术史研究提供参考个案，这也应视为鳌鱼舞的文化遗产价值之一。

　　总而言之，通过以上论述可以看出，番禺鳌鱼舞有悠久的历史渊源，其舞蹈表演有较高的艺术性和可观赏性，它在民俗和民间信仰方面亦别具特色，其形成过程本身也比较独特，因此是一种具有较高历史文化价值的艺术遗产。但即使如此，在现代化社会的进程中，番禺鳌鱼舞也不可避免地面临着生存危机，这种危机主要来自于两个方面：其一，"蒸尝"制度不复存在，遂令鳌鱼舞的表演缺乏必要的经济支撑。据沙涌村现任村长江少民介绍，鳌鱼舞一年的活动经费约为七至八万元，主要由村财政自行解决，即使村财政富足时尚有几分吃力。没有一份长期稳定的经费支持，是现在鳌鱼舞生存面临的重大危机。其二，鳌鱼舞的表演者，特别是舞鳌鱼的舞者需要青壮年。经济的发展，人才的流动，沙涌村的青壮年也多在外从事各种行业，这使得每次表演鳌鱼舞的人员都有所变动，从而令鳌

　　① 参见叶春生《岭南风俗录》第七辑《文体娱乐》所述，广东旅游出版社 1988 年，第 229 页。
　　② 案，"鳌鱼会"是广州市番禺区独有的一项民俗活动，因鳌鱼舞而得名，并成为鳌鱼舞的主要表演场所。该会每九年举行一届，时间是农历的三月，历时三天。
　　③ 案，所谓"蒸尝"制度是在鳌鱼会举办的过程中逐渐形成的，具体来说就是划定某些公田、荔枝树的收入，或者通过募捐的方式筹集款项，以作为鳌鱼出会的活动经费。这些经费要指定祠堂的专人管理，每逢鳌鱼出会时，便由其负责筹备和处理诸项事宜。
　　④ 案，有关问题详见下一章《春牛舞与立春仪考》所述，兹不赘。

鱼舞的传承出现了前所未有的危机。

鉴于以上危机的存在，广州市番禺区石碁镇沙涌村的领导为了更好地扶持这项民间艺术，目前正在采取一些积极的措施进行挽救：其一，在村内组织鳌鱼舞工艺制作艺人八人、艺术创作骨干十二人、主要表演人员六十人，以保证这种艺术的演出。其二，发动沙涌小学组织一支五十人的少年鳌鱼舞队，他们现已掌握了鳌鱼舞的基本要领，可以参与各种巡游演出；另在五十人中又选拔了八个十二岁的学生作为骨干接班人，定期进行训练，以保证表演骨干不会断层。其三，村委投入资金更新村鳌鱼舞队的服装、道具、乐器；另外，鳌鱼舞百分之十的活动经费则每年由市文化局拨款解决。希望以上措施对于鳌鱼舞的继续传承和发展能够起到帮助。

本章参考图表 表7-1 广东地区各类鱼舞

名称	工艺特色	表演特征	备注
番禺鳌鱼舞	①鳌鱼用竹篾扎出，分为雄性、雌性两种 ②龙门用木方制成 ③五彩标旗，在三米长的竹竿上吊一面旗，绣彩色图案，书写舞鳌鱼队的名称，缀彩色丝穗。 ④使用罗伞和红绣球	①分鳌鱼出会与定点表演两部分 ②由三名男子分别扮演雌、雄鳌鱼和书生（状元） ③表现传说内容，舞蹈生动活泼 ④主要以唢呐和击乐器伴奏	鳌鱼会、生菜会、蒸尝制度
澄海鳌鱼舞	①鳌鱼的制作过程复杂 ②在口内上腭部位以耐火材料制成烟花喷射孔	①表演者七人 ②动作朴实，情绪热烈 ③伴奏为成套的潮州锣鼓班	始创于1943年
潮州鲤鱼舞	①鲤鱼身由竹篾、铁片等扎成 ②以圆竹棒插入鱼腹内举而舞之 ③头鱼的鱼头如龙头	①有十二变或十三变两种表演形式 ②由五名男子表演 ③动作幅度大，以圆场步为主 ④用潮州大锣鼓的打击乐伴奏	古剧《荔镜记》和《陈三五娘》中均有"舞鲤鱼"的场面
陆丰鲤鱼跳龙门	①以竹篾、铁丝扎制鲤鱼 ②两人举象征龙门之彩坊	①取材于鲤鱼跳龙门的故事 ②以五鲤、五锣伴奏	后采用汉乐八音锣鼓伴奏

续表

名称	工艺特色	表演特征	备注
顺德大良鱼灯舞	①道具制作分扎架、扣纱、绘染三道工序 ②鱼形骨架以竹篾扎成，内置色灯	①表演前先行祭礼 ②动作模拟鱼类生活形态 ③以八音锣鼓伴奏	
汕头九鳄舞	①鱼身用竹篾扎成 ②鱼体内可安插蜡烛 ③舞者服饰齐整，均武士状	①由十几至二十多人表演 ②动作多变有力 ③主要以打击乐伴奏	为纪念韩愈而作

图7-1　学校儿童学习鳌鱼舞（调研时由番禺区文化部门提供）

图7-2 鳌鱼舞中的状元（调研时由番禺区文化部门提供）

图7-3 鳌鱼与茜草（调研时由番禺区文化部门提供）

第八章　春牛舞与立春仪考

春牛舞广泛流传于广东的信宜、阳山、曲江、连县、新丰、怀集、始兴、梅州、阳春等地。由于阳江、怀集等处均存在这种舞蹈的演出,所以它属于珠三角地区传统舞蹈的研究范畴。前人对此作专门探讨的文章并不多见,这也给本章的考述留下了较大的空间。①

第一节　春牛舞的基本情况

春牛舞的表演时间多在每年的春节至元宵期间。届时,舞牛队伍敲锣打鼓、舞动春牛,先在村里比较宽阔的地坪集中表演一番,然后到各家各户拜年贺岁。一般情况下,舞蹈者共有五人:牛郎一人,牛女二人,舞假牛者二人(均男性)。舞蹈过程分为四段,大致如下所述:

1. 贺年。鼓乐声中,牛郎、牛女与春牛载歌载舞,向乡亲们庆贺新年,恭祝五谷丰登、六畜兴旺、人人平安。
2. 开耕。牛郎在《春耕曲》中架上牛轭,驱牛犁田、耙田。耙田毕,牛郎卸下牛轭休息,春牛在一边吃草,牛女表演播种、插秧,再现春耕劳动的过程。

① 案,广西的部分地区也流行春牛舞,对此学者已有文章谈及,如黄润柏先生的《壮族舞春牛习俗初探》(载《广西民族研究》1997 年 4 期),庞梅、刘廷新、庞卡三先生的《桂东南民间曲艺唱春牛的调查与研究》(载《四川戏剧》2009 年 4 期)等;但对于珠三角地区的春牛舞,则罕有学术论文言及之。

3. 戏牛。春牛脱缰狂跳乱跑，牛郎赶上欲穿牛绳，被牛角抵弹跌倒，束手无策。牛女在《爱牛曲》中爱抚春牛，牛驯服地到河边自由地戏水、搔痒，牛郎顺势抱住牛头，穿上牛绳，牵牛到一边休息。

4. 丰收。在《丰收曲》中，牛郎、牛女喜洋洋地收割、打谷，挑起金谷与牛共舞，欢庆丰收。①

舞蹈所用的道具主要有春牛一头：牛头用竹篾扎制，外裱黑布；牛颈后缝接七尺黑布，是为牛衣，由两个男性舞者钻进牛衣内举牛头而舞。另有赶牛鞭一根，是长约二尺、梢上带有竹叶的细竹枝；这根赶牛鞭由牛郎挥舞，保存着春牛舞起源的一些重要信息（详后）。至于牛女，则是"执扇挥巾"的造型。从艺术特点方面看，春牛舞表演的生活气息非常浓厚，动作比较简单，多为平时生活及牛动态习性的模拟。基本的舞蹈步法主要有"跪蹲、后点步、后吸腿、前点步、旁弓步、十字步、圆场步"等；基本的舞蹈动作主要有"参拜、犁田、耙田、播种、插秧、收割、摸牛头、牛浸水、牛搔痒"等。②

而最能表现这种舞蹈特点的则是它那纯真、深情的唱词。牵牛的演员把牛牵到场中，便开始唱道："我条牛仔好耕田，生得头大角又尖，耙田唔使用鞭打，犁田唔使用索牵。"然后充满爱怜地抚摸耕牛，从牛头摸到牛尾，一边摸一边唱：

> 摸摸牛头摸牛尾，农家耕作全靠你；摸摸牛头摸牛眼，茨粟豆麦粮增产；摸摸牛头摸牛耳，发展生产走富裕；摸摸牛头摸牛嘴，耕夫步步紧相随；摸摸牛头摸牛身，风调雨顺好耕耘；摸摸牛头摸牛肚，生活改善有出路；摸摸牛头摸牛脚，唔愁吃来唔愁着。牛儿是个农家宝，爱牛如同爱父母，相依为命勤耕作，共同走向金光道。③

唱词内容朴实，感情真挚。由于这些唱词长期在民间传唱，已经形成了一种特有的曲调，俗称"春牛调"，从粤北的乐昌、南雄、连县、连山，到粤东的新丰、龙门，粤西的阳春等县市，基本上都是这个调。除舞春牛的时候演唱外，平时也

① 朱松瑛主编：《中华舞蹈志·广东卷》，学林出版社2006年，第168页。
② 参见朱松瑛主编《中华舞蹈志·广东卷》，第168页。
③ 案，所录唱词引自叶春生先生《岭南风俗录》第七辑《文体娱乐》，广东旅游出版社1988年，第223页。

作为一种山歌调传唱。此外，比较固定的唱词还有【十二月花】【十二月长工歌】等。新中国成立后，不少地方还把舞春牛和扭秧歌、唱山歌等结合在一起，表演气氛更加热烈。① 至于春牛舞的伴奏，主要由吹奏乐器和打击乐器组成，有唢呐、笛子、二胡、秦琴、锣、鼓、钹、大木鱼、小木鱼等。乐曲分别有《春牛锣鼓》《开场曲》《舞牛曲》《贺年曲》《春耕曲》《爱牛曲》《丰收曲》等。②

第二节 春牛舞的历史渊源

以上对春牛舞表演的一些基本情况作了简介，接下来拟对其起源作进一步的考察。据传，春牛起初是用泥塑的，名曰"土牛"，并不能舞；后来人们根据《大字通书》中的"春牛图"仿制模型，像舞狮、舞龙那样舞起牛来，边歌唱、边舞蹈，于是就有了春牛舞的诞生。③ 笔者认为，这种传说确有一定的历史依据，只不过形成的过程则要复杂得多。

究其原委，春牛舞乃起源于古代"立春仪"中的"迎春牛""鞭土牛"等仪式，而"土牛"早在上古大傩仪已被使用了。据《吕氏春秋·季冬纪》记载：

> 命有司大傩，旁磔，出土牛，以送寒气。（高诱注："大傩，逐尽阴气，为阳导也。今人腊岁前一日击鼓驱疫，谓之逐除，是也。《周礼》：'方相氏掌蒙熊皮，黄金四目，玄衣朱裳，执戈扬楯，率百隶而时傩，以索室驱疫鬼。'此之谓也。旁磔犬羊于四方以攘，其毕冬之气也。出土牛，令之乡县，得立春节，出劝耕土牛于东门外，是也。"）④

如所周知，《吕氏春秋》在秦人未统一六国时已经编成，故书中所载大致可视为先秦时期的古礼。"出土牛"这种古代礼俗与大傩仪一起施行，至后世仍有此例，据《后汉书·礼仪志》记载：

① 参见叶春生《岭南风俗录》第七辑《文体娱乐》，第223—224页。
② 参见朱松瑛主编《中华舞蹈志·广东卷》，第169页。
③ 参见朱松瑛主编《中华舞蹈志·广东卷》，第167页。
④ 吕不韦编，高诱注，毕沅校正：《吕氏春秋新校正》卷十二，收入《诸子集成》六册，上海书店1986年，第114页。

> 先腊一日，大傩，谓之逐疫。其仪，选中黄门子弟年十岁以上，十二以下，百二十人为侲子。皆赤帻皂制，执大鼗。方相氏黄金四目，蒙熊皮，玄衣朱裳，执戈扬盾。十二兽有衣毛角。中黄门行之，冗从仆射将之，以逐恶鬼于禁中。……百官官府各以木面兽能为傩人师讫，设桃梗、郁櫑、苇茭毕，执事陛者罢。苇戟、桃杖以赐公、卿、将军、特侯、诸侯云。是月也，立土牛六头于国都郡县城外丑地，以送大寒。①

由此可见，在东汉时期"立土牛"仍然紧接着禁中大傩仪之后施行，其目的为"送大寒"，也与傩仪的目标相一致。但另一方面，此时的出土牛仪式已开始和立春仪结合在一起，并且有脱离傩仪的趋势。据《后汉书·礼仪志》记载：

> 立春之日，夜漏未尽五刻，京师百官皆衣青衣，郡国县道官下至斗食令史皆服青帻，立青幡，施土牛耕人于门外，以示兆民，至立夏。唯武官不。立春之日，下宽大书曰："制诏三公：方春东作，敬始慎微，动作从之。罪非殊死，且勿案验，皆须麦秋。退贪残，进柔良，下当用者，如故事。"②

从这则史料看，"施土牛"开始有脱离傩仪而在立春日独立施行的倾向。此外，后汉人王充在其《论衡》的《乱龙篇》中又提到：

> 立春东耕，为土象人，男女各二人，秉耒把锄；或立土牛。未必能耕也，顺气应时，示率下也。③

由此可证，立春日"立土牛""施土牛"在东汉时期开始成为一种常见礼仪，而且已经逐渐摆脱和傩仪的关系。随着历史的发展，"出土牛"这种礼仪不断流行和变化，其中又出现了鞭土牛、打春牛的习俗，有史料为证：

> 及监决修鞭，犹相隐恻，然告人曰："赵修小人，背如土牛，殊耐鞭杖。"④

① 《后汉书》，中华书局1965年，第3127—3129页。
② 《后汉书》，第3102页。
③ 黄晖撰：《论衡校释》卷十六，中华书局1990年，第702—703页。
④ 《魏书》卷六十八《甄琛传》，中华书局1974年，第1512页。

> 后齐五郊迎气。……立春前五日，于州大门外之东，造青土牛两头，耕夫犁具。立春，有司迎春于东郊，竖青幡于青牛之傍焉。①
>
> 阳和未解逐民忧，雪满群山对白头。不得职田饥欲死，儿侬何事打春牛。②

上引史料证明，南北朝以至隋唐时期，立春施土牛仍然是通行的官方礼仪。更为重要的是，"打春牛""鞭土牛"的做法开始出现于仪式之中；而在东汉及其以前，则尚未发现这一类记载。前文曾提到，牛鞭是春牛舞中最主要的道具之一，这正好可以从上引《魏书·甄琛传》等史料中找到其根源。至于卢肇《谪连州书春牛榜子》一诗中提到唐代连州地区也有"打春牛"的习俗，其与岭南春牛舞的关系尤为值得关注。

辽、宋、金以后，立春迎土牛、鞭土牛的礼俗就更加流行了，而且礼仪中的花式也更多样，更具有娱乐色彩，这有诸多史料为证：

> 立春仪：皇帝出就内殿，拜先帝御容，北南臣僚丹墀内合班，再拜。可矮墩以上入殿，赐坐。……教坊动乐，侍仪使跪进彩杖。皇帝鞭土牛，可矮墩以上北南臣僚丹墀内合班，跪左膝，受彩杖，直起，再拜。赞各祗候。司辰报春至，鞭土牛三匝。矮墩鞭止，引节度使以上上殿，撒谷豆，击土牛。撒谷豆，许众夺之。臣僚依位坐，酒两行，春盘入。酒三行毕，行茶。皆起，礼毕。③
>
> （天德三年正月）癸未，立春，观击土牛。④
>
> 立春前一日，开封府进春牛，入禁中鞭春。开封、祥符两县，置春牛于府前。至日绝早，府僚打春，如方州仪。府前左右，百姓卖小春牛，往往花装栏坐，上列百戏人物，春幡雪柳，各相献遗。⑤
>
> 临安府进春牛于禁庭。立春前一日，以镇鼓锣吹妓乐迎春牛，往府衙前迎春馆内。至日侵早，郡守率僚佐以彩仗鞭春，如方州仪。太史局例于禁中殿陛下，奏律管吹灰，应阳春之象。街市以花装栏，坐乘小春牛，及春幡春

① 《隋书》卷七《礼仪二》，中华书局1973年，第129—130页。
② 卢肇：《谪连州书春牛榜子》，《全唐诗》卷五百五十一，中华书局1960年，第6386页。
③ 《辽史》卷五十三《礼志六》，中华书局1974年，第876页。
④ 《金史》卷五《海陵本纪》，中华书局1975年，第96页。
⑤ 孟元老撰，李士彪注：《东京梦华录》卷六，山东友谊出版社2001年，第58页。

胜，各相献遗于贵家宅舍，示丰稔之兆。①

前一日，临安府造进大春牛，设之福宁殿庭。及驾临幸，内官皆用五色丝彩杖鞭牛。御药院例取牛睛以充眼药，余属直阁婆掌管。预造小春牛数十，饰彩幡雪柳，分送殿阁，巨珰各随以金银钱彩段为酬。……临安府亦鞭春开宴，而邸第馈遗，则多效内庭焉。②

自上引不难看出，无论辽金抑或两宋都盛行立春鞭春牛的礼仪习俗，而且行礼时往往由"教坊动乐"；《东京梦华录》中提到的"小春牛"还与"百戏人物"并列在一起。因此，在这样一种活泼的礼仪气氛下产生舞春牛的艺术样式似乎已不困难。辽宋金这种活泼的礼俗还沿续到明清时代的岭南地区，据明弘治十二年重修《连州志》记载：

立春先一日，官府迎春于先农坛。盛列百戏，前陈鼓吹，以导芒土牛。老幼填集街巷，谓之"看春"，乡落之人，遇土牛用五谷掷之。③

可见当时土牛与乐舞、百戏结合得也相当紧密。此外，岭南地区不少县志也记载了类似的情况，略举数例如次：

正月，迎春，装扮杂剧，迎土牛、芒神于东郊。所经之处，男女簇观，以芒神为太岁，争撒菽粟，谓"祈丰年"、"散痘疫"。是日皆以素粉拦生菜啖之，以迓生意。④

正月，立春前一日，有司迎土牛于东郊，里市饰百戏及狮象之类，儿童竞以米豆撒土牛，谓之"散疹"。有司设春宴于公堂，文武之属咸在。人家啖细生菜及春饼，游人觞咏郊外。次晨，有司祭句芒、土牛，谓之"鞭春"。礼毕，以鼓吹导送土牛于同官及荐绅家。⑤

正月，立春先一日，县尹随郡守盛列仪仗往东郊迎句芒神及土牛，乡民

① 吴自牧撰，傅林祥注：《梦粱录》卷一，山东友谊出版社2001年，第5页。
② 周密撰，傅林祥注：《武林旧事》卷二，山东友谊出版社2001年，第35—36页。
③ 叶春生：《岭南风俗录》第七辑《文体娱乐》，第223页引。
④ 清光绪十六年刻本《花县志》，丁世良、赵放主编《中国地方志民俗资料汇编·中南卷》，北京图书馆1991年，第685页。
⑤ 清宣统元年刻本《从化县新志》，丁世良、赵放主编《中国地方志民俗资料汇编·中南卷》，第694页。

扮狮舞贺春。士女竞观,以米、麻、豆撒土牛,曰驱疠迎祥。农人验牛赤黑以防旱涝。次日,以立春时刻执花棒鞭土牛,曰"鞭春"。①

正月,迎春,先一日各里社戏剧,鼓吹以迎土牛,村氓视牛色辨雨旸,以麻、豆、赤米掷牛,云散瘟疫。城中啖春饼、生菜。②

正月,立春先一日,预置土牛、芒神,装点春色杂剧,有司迎春于东郊。俗谓幼者以豆撒牛可以稀痘。亲朋招饮,啖春饼、生菜。③

自上引诸例可以看出,立春迎土牛、鞭春牛的仪式在辽、宋、金以后变得日益活泼,娱乐色彩甚为浓厚。特别是明清以降,珠三角地区乃至岭南的大多数地区依然流行着这种礼俗,而且多与百戏、歌舞、鼓吹等娱乐形式联系在一起。在这样一种大环境下,春牛从"土牛"转变为人饰的"活牛","鞭春牛"转变为人"舞春牛",应是大有可能的。

第三节　从仪式到艺术

当然,从严格意义上说,出土牛、立春仪、鞭春牛等毕竟仍是一种仪式,而舞春牛却是一种艺术,从仪式向艺术转化,需要一定的原因。那么这种原因是什么呢?窃以为,这和古人的某些传统观念有较为密切的联系。据《全闽诗话》卷七《戴大宾》记载:

弘治改元,莆田迎春。戴大宾尚幼,父兄抱看。有指谓守曰:"神童也。"守以"龙飞"二字令属对,戴见春牛,对曰:"牛舞。"守不然之。戴曰:"百兽率舞,牛宁不舞乎?"守称善。④

① 清光绪元年刻本《曲江县志》,丁世良、赵放主编《中国地方志民俗资料汇编·中南卷》,第704页。
② 清乾隆二十八年刻本《博罗县志》,丁世良、赵放主编《中国地方志民俗资料汇编·中南卷》,第733页。
③ 清道光二年续修道光二十三年增补刻本《阳江县志》,丁世良、赵放主编《中国地方志民俗资料汇编·中南卷》,第838页。
④ 郑方坤:《全闽诗话》卷七,《文渊阁四库全书》1486册,台湾商务印书馆1986年,第279页。

戴见"春牛"而曰"牛舞",可见在古人眼中,春牛并非不可以舞蹈。古人何以会有这种观念呢?在此要对所谓"百兽率舞"稍作解释,先看以下的史料:

> 帝曰:"夔,命汝典乐,教胄子,直而温,宽而栗,刚而无虐,简而无傲。诗言志,歌永言,声依永,律和声。八音克谐,无相夺伦,神人以和。"夔曰:"於!予击石拊石,百兽率舞。"①
>
> 夔曰:"戛击鸣球,搏拊琴瑟以咏。祖考来格。虞宾在位,群后德让。下管鼗鼓,合止柷敔,笙镛以间,鸟兽跄跄。箫韶九成,凤皇来仪。"夔曰:"於!予击石拊石,百兽率舞,庶尹允谐。"②
>
> 尧使夔典乐,击石拊石,百兽率舞。③

以上几条材料经常被上古史研究、戏剧史研究、乐舞史研究所引用,从中不难看出,"百兽率舞"在古人眼中是一种吉祥的象征,是一种"八音克谐、神人以和、群后德让、庶尹允谐"的美好状态。所以当神童戴大宾以"牛舞"属对"龙飞"的时候,太守也大为"称善"。当然,从《全闽诗话》的记载来看,当时的土牛尚不能舞,所以太守开始亦"不然之",但通过这个故事却不难推导出传统农耕社会的广大民众有着这样一种心理:如果作为土塑的春牛也能够跳起舞来,不就更加美好、吉祥了吗?在这种观念的驱动下,于百戏、鼓吹杂陈的鞭春仪式中是完全有可能诞生出舞春牛这种艺术样式的。因此笔者认为,此舞的出现当与上述传统观念有关。

另外,春牛舞的产生和前人对鞭春仪式的重视以及相关的艺术积累似乎也有联系。前人对于鞭春仪式的重视从其历代流行的程度已可窥见端倪,备见前文所述。至于相关的艺术积累,可以宋人孟向所撰的《土牛经》为例:

> 释春牛颜色第一:常以岁干为头色。……支为身色。……纳音为腹,从金、木、水、火、土为纳音。
>
> 释策牛人衣服第二:以立春日干为衣色,支为勒帛色,纳音为衬服色。假令戊子日立春,戊为干,当用黄衣,子为支,当用黑为勒帛,纳音是火,当用赤为衬服。其策牛人,头、屦、鞭、策各随时候之宜是也,用红、紫头

① 孔安国传,孔颖达疏:《尚书正义》卷三《舜典》,北京大学出版社1999年,第79页。
② 孔安国传,孔颖达疏:《尚书正义》卷五《益稷》,第127页。
③ 张湛注:《列子》卷二《黄帝》,收入《诸子集成》三册,上海书店1986年,第27页。

须之类。

 释策牛人前后第三：凡春在岁前，则人在牛后；若春在岁后，则人在牛前；春与岁齐，则人牛并立。……阳岁，人居左；阴岁，人居右。

 释笼头缰索第四：孟年以麻为之，寅申巳亥为孟年；仲年以草为之，子午卯酉为仲年；季年以丝为之，辰戌丑未为季年。凡缰索长七尺二寸，像七十二候。凡桊者，乃牛鼻中环木也，亦名曰拘，拘桊者，牛鼻中木也，以桑柘木为之，即以每年正月中宫色为之。①

从《土牛经》所述看，古人对于土牛、策牛人的"服饰""扮相"，甚至各种相关道具都十分讲究。② 这些艺术（雕塑）积累对于后世春牛舞的装扮形式和道具使用显然有十分重要的启示和影响。此外，历代文人所撰的鞭春《祝文》也值得注意，如北宋黄庶《伐檀集》中的《春牛祝文》云："祭于勾芒之神，惟神职此木行，生物之佐，乃今甲辰，是为立春。陈根可拔，田事其始。乃出土牛，示民以时。国有常祀，吏敢弗懈；农无灾害，惟此之祈。不腆之具，神食其意。尚飨！"③ 在类似的鞭春《祝文》中，无一例外地体现了古人的某种美好愿望，这和前文提到的"春牛调"所表达的愿望是基本一致的，从这一点来说，《春牛祝文》实可视为后世春牛舞歌辞的前身。

除上述而外，从古代农业祭祀中产生出歌舞、戏剧等艺术样式更有其他不少例子可循，比如先秦时期的蜡祭和两汉时期的祠灵星，就曾分别诞生出假面戏剧和灵星舞，不妨再看以下史料：

 天子大蜡八，伊耆氏始为蜡。蜡也者，索也，岁十二月，合聚万物而索飨之也。蜡之祭也，主先啬而祭司啬也，祭百种以报啬也。飨农及邮表畷、禽兽，仁之至，义之尽也。古之君子，使之必报之：迎猫，为其食田鼠也，迎虎，为其食田豕也，迎而祭之也。祭坊与水庸，事也。曰："土反其宅，水归其壑，昆虫毋作，草木归其泽。"皮弁、素服而祭。素服，以送终也。葛带、榛杖，丧杀也。蜡之祭，仁之至，义之尽也。黄衣、黄冠而祭，息田夫也。野夫黄冠。黄冠，草服也。大罗氏，天子之掌鸟兽者也，诸侯贡属

① 孟向：《土牛经》，收入《说郛》卷一百九下，《文渊阁四库全书》882册，第336—337页。
② 郝玉麟等监修《广东通志》卷五十二也提到："硃土出高明，纯赤者塑画用之，黄而赤者为春牛泥，阳春县解司为土牛之用。"（《文渊阁四库全书》564册，第485页）
③ 黄庶：《伐檀集》卷下，《文渊阁四库全书》1092册，第807页。

焉。草笠而至，尊野服也。罗氏致鹿与女，而诏客告也。以戒诸侯曰："好田、好女者亡其国。天子树瓜华，不敛藏之种也。"①

汉兴八年，有言周兴而邑立后稷之祀，于是高帝令天下立灵星祠。言祠后稷而谓之灵星者，以后稷又配食星也。旧说，星谓天田星也。一曰，龙左角为天田官，主谷。祀用壬辰位祠之。壬为水，辰为龙，就其类也。牲用太牢，县邑令长侍祠。舞者用童男十六人。舞者象教田，初为芟除，次耕种、芸耨、驱爵及获刈、舂簸之形，象其功也。②

蜡祭和灵星祠都是古代著名的农业祭祀仪式。如所周知，在蜡祭中产生了假面戏剧，所以宋人苏轼说"蜡"是"三代之戏礼"。而在灵星祠中则形成了《灵星舞》，所以明代的乐学家朱载堉专门为《灵星舞》重新编订过舞谱。因此，这两个例子可以作为旁证说明，从立春仪一类仪式中产生出春牛舞一类艺术样式，是完全有可能的。

总之，通过历史记载可以发现，迎土牛、鞭春牛的礼仪习俗原本是从古代傩仪中产生的。由于中国古代是一个农耕社会，而自汉代开始，牛耕技术得到了很大的发展，牛在农业生产中的地位越来越重要，于是立春"迎土牛"逐渐脱离傩仪而独立，并成为一种非常流行的礼仪。随着历史的发展，这种独立的立春仪往往与乐舞、百戏、杂剧相结合，加之"百兽率舞"以示吉祥这种观念的影响，遂于民间逐渐诞生出春牛舞这一艺术样式。③ 其发展过程略如以下所示：

 傩仪出土牛→立春施土牛、立耕人→鞭土牛、打春牛→鞭春与百戏鼓吹杂陈→春牛舞

通过春牛舞这一个案，我们还获得了古代乐舞和古代戏剧诞生、形成的若干启示。因为这一案提供了古代仪式向传统艺术发展、转变的一个实例。其实，中国自古就有礼乐相须为用的特点，礼乐本是不可分割的，但在某些特定的条件下，或某些特殊原因的影响和驱动下，乐从礼中独立出来，于是有了新乐舞艺术

① 孙希旦撰，孙星贤、沈啸寰点校：《礼记集解》卷二十五，中华书局1989年，第694—698页。
② 《后汉书·祭祀志》，第3204页。
③ 当然，也有学者认为广西的春牛舞与传统立春仪无关，如黄润柏先生《壮族舞春牛习俗初探》一文指出："壮族舞春牛活动的历史渊源，其主干并非来自中原汉文化，而是源于壮族先民的牛图腾崇拜及其习俗。这从壮族民间的神话传说和民俗学资料都可以找到例证。"（载《广西民族研究》1997年4期，第82页），可备一说。

的产生，春牛舞的诞生就是如此。另外，春牛舞中有人物的扮演，有一定的情节，它虽然还是一种舞蹈艺术，但与代言体的戏剧也只是一纸之隔，它完全有可能再进一步蜕变成为戏剧。如果这种情况实现的话，"礼仪→乐舞→戏剧"这样一个发生程序就基本可以完成了。①

余 说

以上对于春牛舞的基本情况、历史渊源、诞生原因等问题作了简要的分析，以下对两个相关的小问题再稍作补充。

其一，除前文提及的立春仪、蜡祭、祠灵星外，古代宫廷礼仪中还有一种"籍田礼"，也与祭祀农神和祈求丰收有关，其中也有一些戏乐的成分。据《通典·礼六》记载：

> 周制，天子孟春之月，乃择元辰，亲载耒耜，置之车右，帅公卿诸侯大夫，躬耕籍田千亩于南郊。冕而朱纮，躬秉耒，天子三推。以事天地、山川、社稷、先古，以为醴酪粢盛，于是乎取之。内宰诏后，帅六宫之人，生穜稑之种，以献于王。使后宫藏种而又生之。甸师掌帅其属而耕耨王籍，以时入之。
>
> （汉）昭帝幼即位，耕于钩盾弄田。（原案：钩盾，宦者近署，故往试耕为戏弄。）后汉明帝永平中二月，东巡耕于下邳。章帝元和中正月，北巡耕于怀县。其籍田仪：正月始耕，常以乙日，祠先农及耕于乙地。昼漏上水初纳，执事告祠先农，已享。耕时，有司请行事，就耕位，天子、三公、九卿、诸侯、百官以次耕。推数如周法。力田种各耰讫，有司告事毕。是月，命郡国守皆劝人始耕。②

不难看出，"籍田礼"是天子亲耕田亩，以作表率，勉励国人努力耕种的一种仪式，它在历代宫廷之中非常流行。可惜的是，在籍田礼中并没有诞生出舞春牛、

① 案，这是笔者较长时间以来一直探索的课题，详拙作《古代乐官与古代戏剧》《古剧考原》《古剧续考》等相关章节所述，兹不赘。

② 杜佑撰，王文锦等点校：《通典》卷四十六，中华书局1988年，第1284—1285页。

假面戏剧、灵星舞这样的艺术样式。这似乎可以说明,并非所有的农业祭祀仪式都会生发出某种独立的艺术样式,这种转变大约需要一定的历史原因或民俗信仰以为驱动。

其二,关于阳春地区春牛舞起源的问题。有学者指出,粤西地区唯有阳春县存在春牛舞,而阳春县又是该地区唯一有瑶胞居住的县份,这些瑶胞主要从广西或粤北迁来,其中粤北南迁的瑶胞又把粤北普遍流行的春牛舞传入粤西。[①] 笔者以为,这种说法值得商榷。理由如下:第一,施土牛、迎春牛、鞭春牛是汉族极为久远的传统礼仪习俗,不会是从瑶族中起源的;第二,按前引地方志史料记载,充满娱乐性质的打春牛习俗在珠三角地区曾广泛流传,在这样一种环境之下完全可以诞生出舞春牛艺术,而不一定要和瑶族文化的传播扯上关系。

本章参考图表 表8-1 广东地区各类禽畜舞

名称	工艺特色	表演特征	备注
粤北纸马舞	①马头骨架以竹篾、铁丝扎制 ②马裙用彩绸或彩布制作 ③舞者穿彩服、执花灯	①由七至九人组成舞队 ②舞蹈动作多变,唱腔有专用的【纸马调】等 ③以锣鼓击乐及管弦乐伴奏	又称马灯、马舞、跳纸马。据说出自唐代宫廷马舞
饶平布马舞	①以竹篾扎制马头和马尾 ②蒙以白布,分系舞者腰前、腰后 ③舞者分穿状元、进士官服及夫人宫妆	①舞队由多人组成 ②先巡游,再作定点套路表演 ③动作多变,以潮州音乐大锣鼓伴奏	又称竹马舞。传说于南宋末由江西带入
封开五马巡城舞	①以竹篾扎成彩马 ②以罗伞、宫灯等随行	①扮演宋朝五虎将故事 ②由五人骑假马,前有引马童子 ③由开城、点将、巡城等部分构成 ④以打击乐伴奏	

① 参见叶春生《岭南风俗录》第七辑《文体娱乐》,第225页。

续表

名称	工艺特色	表演特征	备注
澄海骆驼舞	①以藤、竹等扎制骆驼骨架 ②外糊麻布 ③骆驼先生穿蓝袍，骆驼奴穿青或黑袍，药童穿红	①两人舞骆驼，四至八人演武士 ②除舞蹈外，还有武术献技 ③由潮州大锣鼓班伴奏	
信宜春牛舞	①道具有春牛一头，以竹篾扎制框架 ②牛鞭一根，是长约二尺，梢有竹叶的细竹枝	①舞者共五人 ②全舞分贺年、开耕、戏牛、丰收四节 ③伴奏乐器以打击乐为主	阳山、曲江、连县、新丰、怀集、始兴、梅州等地亦有流传
廉江舞鹰雄	①道具鹰一只，用铁丝扎制框架，外糊纱纸 ②道具雄一只，用铁丝扎制框架，外糊纱纸 ③另有木杆、木盆、毛巾、小树、天青、木凳、蒲扇等道具	①一人扮鹰，二人扮雄，一人扮和尚，一人扮猴子 ②动作多样，以采天青为舞蹈高潮 ③用小锣、大鼓、中钹、单打四种乐器伴奏	雄是传说中的一种异兽
德庆雄鸡舞	①雄鸡由头、颈、翼、身组成，以竹篾扎制骨架，外糊彩布 ②鸡头、鸡翼可以活动，舞者穿彩饰鸡腿裤	①表演套路有唱鸣、觅食、亮翅、伸腿、腾跃等 ②以八音锣鼓伴奏，曲牌有【闹新春】等	
阳江双凤朝牡丹	①凤头、凤尾、凤翅由竹篾扎成 ②花为假花	①由四人表演 ②舞蹈造型丰富 ③伴奏乐器多样，曲牌具有广东地方特色	
阳山鹤舞	①鹤由头、颈、身、翅、尾组成，以竹篾扎成身架，连接木雕鹤头 ②道具青蛙、鹿等亦以竹扎	①由三名男子分别扮演鹤、青蛙、鹿，两名男子分扮捉蛙人和猎人 ②鹤的基本动作有飞翔、鹤立、啄害虫等 ③伴奏以打击乐为主	又称田心鹤

续表

名称	工艺特色	表演特征	备注
潮州仙翁牧鹤	①用竹篾扎制鹤形骨架，上蒙麻布 ②仙翁戴面具表演	①由七人扮鹤，一人扮仙翁 ②鹤的基本动作有八字步、蹲步、跳跃、展翅等 ③以潮州击乐器伴奏	又称鹤舞、舞鹤
清远双凤舞	①凤颈、凤身、凤翅用竹篾青编扎，外用纸糊 ②凤头用硬木雕刻	①由三名男青年扮演 ②舞蹈矫健，动作多变 ③以打击乐器伴奏	
澄海双咬鹅	①以竹篾、藤条扎成鹅的骨架，外裹绒布 ②舞者下身穿象征鹅腿的毛绒裤，并镶脚蹼	①表现牧童放养狮头鹅的情态 ②高潮为双鹅咬颈、扑扭斗咬等情节 ③以潮州音乐伴奏	又称双咬鹅舞
新丰舞凤	①以竹篾扎制骨架，外糊棉布 ②凤头戴于舞者的头部，凤尾绑扎于舞者臀部	①出游表演时有一套传统的礼规 ②舞蹈套路从粤剧《唐皇游猎灵华山》演变而成 ③音乐唱腔均粤剧曲牌，以打击乐、吹管乐、弦乐伴奏	又称凤舞、舞鸡公

图 8-1 春牛舞（录自《中国民族民间舞蹈集成·广东卷》彩图）

第九章　竹马源流补说

竹马这一民俗事象最迟东汉初年已经出现，最初具有一定的仪式功能，其起源可能与先秦时期的"拥彗先驱"有关。汉末至唐，骑竹马作为一种民俗游戏非常流行。宋金以后，竹马作为民俗游戏依然存在，但更主要是向着艺术化的方向发展：或者进入歌舞表演之中，或者进入戏剧表演之中，甚或演化成以竹马命名的地方小戏。前人对竹马的研究，自民俗学角度出发者有之[①]，自艺术表演角度出发者有之。[②] 本章拟于前人研究的基础上，对此民俗事象之起源、流行及其游戏化、艺术化的过程作出论述及补充，提供了一些新的材料和新的看法。由于广东封开地区流行的五马巡城舞、粤北地区流行的纸马舞、饶平地区流行的布马舞等皆可溯源于古代的竹马，所以竹马研究也为探寻广东珠三角地区假马艺术的历史渊源提供了帮助。

第一节　竹马民俗之起源与流行

记录竹马的最早文献，为孙吴时期韦昭所撰之《吴书》，系官修性质，成书于陈寿《三国志》之前，裴松之为《三国志·陶谦传》作注时曾引云："谦父，

[①] 如李晖《竹马民俗文化的起源、传承与演进》（载《淮北师院学报》哲社版 2000 年 3 期）、李晖《唐代竹马风俗考略》（载《中南民俗学院学报》2000 年 2 期）等文。

[②] 如周育德《竹马说》（载《戏曲研究》1980 年 2 辑）、孟广来《竹马·竹马舞·趟马——从民间舞蹈到戏曲程式的发展一例》（载《民俗研究》1986 年 2 期）、张发颖《戏曲表演中的第三种马》（载《寻根》1996 年 3 期）、杨馥菱《台湾新营竹马阵源流考》（载《戏剧艺术》2001 年 2 期）、洛地《竹马与采茶》（载《中华艺术论丛》7 辑）等文。

故余姚长。谦少孤,始以不羁闻于县中。年十四,犹缀帛为幡,乘竹马而戏,邑中儿童皆随之。"① 由此可见,陶谦戏竹马一事,发生在东汉末年。稍后于《吴书》而对竹马作出记录者为《博物志》,南宋人类书《锦绣万花谷》前集卷十六引《博物志》佚文云:"小儿五岁曰鸠车之戏,七岁曰竹马之戏。"② 《博物志》传为西晋张华所撰,《锦绣万花谷》对久经散佚之书,多存其崖略③,此条或确为《博物志》原文。通过上引《吴书》和《博物志》可知,竹马作为一种民俗游戏④,在汉晋之际已颇见流行,作此戏者,一般为十岁以下的儿童,所以陶谦到了十四岁还以此为游戏,史书书之以为怪事。而竹马既可"乘"之,似为一竹制之道具,可惜当时形制已不可详。

竹马作为游戏,虽最早于三国、西晋时才被著录于文献,但其作为一种民俗事象,至迟东汉初年已经出现。据《后汉书·郭伋传》载:

> (伋)始至行部,到西河美稷,有童儿数百,各骑竹马,道次迎拜。伋问:"儿曹何自远来?"对曰:"闻使君到,喜,故来奉迎。"伋辞谢之。及事讫,诸儿复送至郭外,问:"使君何日当还。"伋谓别驾从事,计日告之。行部既还,先期一日,伋为违信于诸儿,遂止于野亭,须期乃入。⑤

刘宋范晔撰写《后汉书》,约与裴松之注《三国志》同时,范氏之书自然较《吴书》《博物志》等为晚出,但其所记则为后汉光武帝建武年间的事,时间反而远较汉末陶谦之"乘竹马而戏"为早。就《后汉书·郭伋传》引文来看,东汉初年之竹马亦可"骑",而且并不单单是一种儿童游戏,还兼有远迎、远送贵人的礼仪功能。⑥

关于这一民俗事象的起源,因文献记载阙如,研究者罕言及之。笔者则以为,可能与先秦时期的"拥彗先驱"有一定关系。据《史记·孟子荀卿列传》记载:

① 《三国志》卷八,中华书局1982年,第248页。范晔《后汉书·陶谦传》李贤注亦引《吴书》此条。
② 佚名:《锦绣万花谷》前集卷十六,上海辞书出版社1992年,第143页。
③ 参见永瑢等《四库全书总目》卷百三十五《子部·类书类一》,中华书局1965年,第1148页。
④ 案,民俗学研究中往往把儿童游戏归属于游艺民俗之中,本书从此说。参见乌丙安先生《中国民俗学》第二十章《游艺民俗的概念和范围》,辽宁大学出版社1985年,第343—348页。
⑤ 《后汉书》卷三十一,中华书局1965年,第1093页。
⑥ 案,汉制,刺史常于每年八月间巡行所部,核查官吏治绩,谓之"行部"。

是以驺子重于齐。适梁，惠王郊迎，执宾主之礼。适赵，平原君侧行撇席。如燕，昭王拥彗先驱，请列弟子之座而受业。筑碣石宫，身亲往师之。（《索隐》："按，彗，帚也。谓为之埽地，以衣袂拥帚而却行，恐尘埃之及长者，所以为敬也。"）①

燕昭王之"拥彗先驱"，目的是迎接贵客驺子，迎接方式是为之前驱清道，就其功能而言，与西河美稷儿童骑竹马以迎郭伋，基本上是一致的。特别是昭王所持之彗与儿童所骑之竹马，两者也有相像之处，据《说文》称：

彗，埽竹也。……或从竹。（段注："凡帚，柔者用茢，施于净处。刚者用竹，施于秽处。"）②

由此可知，彗本身就是竹制之埽，此竹可以用于清道，故昭王持之以迎驺子。古代文献中关于埽竹可以清除之记载尚可略举数例：

冬，有星孛于大辰，西及汉。申须曰："彗所以除旧布新也。"（《正义》："彗，扫帚也，其形似彗，故名焉。帚，所以埽去尘，彗星象之，故所以除旧布新也。"）③

戎右，掌戎车之兵革使。诏赞王鼓。传王命于陈中。会同，充革车，盟，则以玉敦辟盟，遂役之。赞牛耳桃茢。（郑玄注："茢，苕帚，所以埽不祥。"）④

张衡《东京赋》：尔乃卒岁大傩，殴除群厉。方相秉钺，巫觋操茢。侲子万童，丹首玄制。（李善注云："侲子，童男童女也。"）⑤

由此可见，"彗"这种东西可以用于"除旧布新"、清除不祥，是汉代以前颇为流行的一种观念。由于竹马用竹子制成，东汉初年儿童又骑之以迎、送贵客，所

① 《史记》卷七十四，中华书局1982年，第2345—2346页。
② 段玉裁：《说文解字注》三篇下，上海古籍出版社1988年，第116页。
③ 左丘明传，杜预注，孔颖达正义：《春秋左传正义》卷四十八，北京大学出版社1999年，第1367页。校者标点有误，径改。
④ 孙诒让撰，王文锦、陈玉霞点校：《周礼正义》卷六十一《夏官·戎右》，中华书局1987年，第2577—2579页。
⑤ 李善注：《文选》卷三《赋乙》，上海古籍出版社1986年，第123页。

以其用意与用具均和拥彗先驱十分相近。据此笔者推测，拥彗先驱可能是先秦宾礼的一种，存世文献虽无详细记载，但礼失求诸野，竹马迎客大概就是这种先秦礼仪的民间遗存。换言之，东汉初年的竹马迎客，可能起源于先秦时代的"拥彗先驱"，它具有一定的礼仪功能，并非仅是儿童游戏。①

自汉末陶谦乘竹马而戏以后，晋唐时期，竹马在文献中主要是以一种儿童游戏的形式出现。除《吴书》《博物志》所载外，可略举两例如次：

> 诸葛靓后入晋，除大司马，召不起。以与晋室有雠，常背洛水而坐。与武帝有旧，帝欲见之而无由，乃请诸葛妃呼靓。既来，帝就太妃间相见。礼毕，酒酣，帝曰："卿故复忆竹马之好不？"②
> 殷侯既废，桓公语诸人曰："少时与渊源共骑竹马，我弃去已，辄取之，故当出我下。"③

由此可见，晋代仍然流行竹马之戏。南北朝时期竹马之具体情况不多见载，但入唐后，竹马又大量出现在唐人诗篇里面，兹举数例如次：

> 李白《长干行》：妾发初覆额，折花门前剧。郎骑竹马来，绕床弄青梅。④
> 韦应物《奉和张大夫戏示青山郎》：天生逸世姿，竹马不曾骑。⑤
> 李贺《唐儿歌》：头玉硗硗眉刷翠，杜郎生得真男子。骨重神寒天庙器，一双瞳人剪秋水。竹马梢梢摇绿尾，银鸾睒光踏半臂。东家娇娘求对值，浓笑画空作唐字。⑥
> 李商隐《骄儿诗》：截得青筼筜，骑走恣唐突。忽复学参军，按声唤苍鹘。⑦

① 案，前揭李晖《竹马民俗文化的起源、传承与演进》一文认为东汉初的竹马起源于少数民族骑马的习俗，这是一种流于表面化的见解。当时所以用竹马而不用木马或其他假马，正是由于竹马具有清道、迎客的仪式功能，这种功能与少数民族的骑马习俗并无必然联系。
② 余嘉锡笺疏：《世说新语笺疏》中卷上，上海古籍出版社1993年，第290页。
③ 余嘉锡笺疏：《世说新语笺疏》中卷下，第521页。
④ 《全唐诗》卷二十六，中华书局1960年，第359页。
⑤ 《全唐诗》卷一百九十，第1953页。
⑥ 《全唐诗》卷三百九十，第4396页。
⑦ 《全唐诗》卷五百四十一，第6244—6245页。

韦庄《下邽感旧》：昔为童稚不知愁，竹马闲乘绕县游。①

由此可知，唐代竹马作为儿童游戏同样极其流行，所以各大诗人多有描述，从而使之成为一种值得关注的文学事象。② 更值得注意的是，《唐儿歌》《骄儿诗》中对于竹马形制及其戏弄情形之描述已远较前代记录为具体。此外，晚唐时期的敦煌莫高窟壁画中还出现了竹马的具体图象。胡朝阳、王义芝二先生曾撰《敦煌壁画中的儿童骑竹马图》一文，对敦煌壁画中的竹马图像作了如下的文字描述："一个身穿红色花袍、内着襕裤、足蹬平头履的小顽童，一条弯弯的竹竿放在胯下，其左手握竹马，右手拿着一根带竹叶的竹梢，作为赶马之鞭。"③ 通过唐人的诗歌及敦煌文物图像可知，其时的竹马实际上是一根带有竹叶的竹竿，儿童骑之，起到象征马匹的作用。照此推测，汉晋时期竹马的形制大概也是如此。这与宋金以后具象化的竹马存在颇多不同之处。④

约而言之，唐代以前之竹马作为一种民俗事象，有以下几个特点：其一，东汉初年之竹马戏，具有一定的礼仪功能，可能起源于先秦时代的"拥篲先驱"。其二，汉末晋初以至于唐的竹马，主要以儿童游戏之形式广为流行，多见诸晋人文章及唐人诗歌。由于其礼仪功能已缺失，我们不妨称这一现象为竹马民俗的"游戏化"。其三，凡骑竹马者，必为儿童，莫有例外。其四，唐以前之竹马，形制尚颇为简单抽象，仅是以一根带叶的竹竿象征马匹而已。⑤

第二节 竹马之艺术化

宋金以后，竹马这一民俗事象主要向着两个方向发展：其一，作为民俗游戏的竹马依然存在于民间，这在文物图画中多可见之；但其形象，已由抽象向具象

① 《全唐诗》卷七百，第8054页。诗题下有案语云："《太平广记》云：'庄幼时常在华州下邽县侨居，多与邻巷诸儿会戏。及广明乱后，再经旧里，追思往事，但有遗踪，因赋诗以记之。'"
② 对此，前揭李晖《唐代竹马风俗考略》一文曾作出阐述，不赘。
③ 胡朝阳、王义芝：《敦煌壁画中的儿童骑竹马图》，载《寻根》2005年4期，第28页。
④ 案，宋金以后，经艺人加工，多赋予竹马以实形——一般是以竹条扎为骨架，蒙以彩帛或彩纸，装饰为马形；甚至有不止马头，且具马臀，一前一后系骑者腰间者。
⑤ 辽宁省朝阳出土辽代鎏银质戏童大带，上有一组儿童乐舞形象，共九人，其中一个骑竹马，此竹马亦仅为一根简易的竹竿（参见冯双白等著《图说中国舞蹈史》，浙江教育出版社2001年，第188页）。辽代文化多承于唐五代，这也可以从侧面说明，宋金以前的竹马形制是比较简单的。

发展。其二，由民俗游戏向竹马艺术方向发展，这一艺术化过程又包括两种情况：一是进入歌舞艺术表演之中，一是进入戏剧艺术表演之中。

先看第一个方向。宋金以后，儿童戏竹马的现象仍然比较普遍，例如宋代的白地黑色婴戏枕，即展示了宋代儿童竹马游戏之形象：此童年纪尚小，高扬马鞭，胯下之"马"，为一杆长长的带竹叶之竹枝，但儿童胸前挂有形象逼真之马头，有鼻有眼、有耳有鬃，可见这匹竹马已不仅是带有象征意义的竹竿，而且是竹竿与具象马头的结合体了。① 另如明代方于鲁氏所制的徽墨"九子墨"，其上绘有童戏图，内容之一便是竹马，戏竹马的儿童身前也挂有一个具象的马头。② 由此可见，儿童戏竹马这一民俗事象仍然较为流行，但竹马的形制已较五代以前大为繁复。

不过，代表宋金以后竹马事象最主要发展方向的还是竹马之艺术化。艺术化的第一种情况是进入歌舞表演行列，这在宋金时期已经发生，兹录相关史料如次：

> 姑以舞队言之，如清音、遏云、掉刀鲍老、胡女、刘衮、乔三教、乔迎酒、乔亲事、焦锤架儿、仕女、杵歌、诸国朝、竹马儿、村田乐、神鬼、十斋郎各社，不下数十。③
>
> 男女竹马。④
>
> 其品甚夥，不可悉数。首饰衣装，相矜侈靡，珠翠锦绮，眩耀华丽，如傀儡、杵歌、竹马之类，多至十余队。⑤

自上引可知，南宋时期的杭州已出现了竹马"舞队"之表演，竹马显然已进入民间歌舞表演之中。⑥ 而《武林旧事》关于"男女竹马"之记载则表明，当时舞竹马者有一部分是成年男女，这与宋代以前戏竹马者均为小儿有较大的区别。不过，歌舞中的竹马仍有小儿戏的，甚至有踩高跷的，如《西湖老人繁胜录》

① 参见麻国钧、麻淑云《中华传统游戏大全》第十三《杂类·竹马》，农村读物出版社1990年，第557页。陶枕图参见是书图113，第557页。
② 参见麻国钧、麻淑云《中华传统游戏大全》图114，第558页。
③ 吴自牧撰，傅林祥注：《梦粱录》卷一《元宵》，山东友谊出版社2001年，第6页。
④ 周密撰，傅林祥注：《武林旧事》卷二《舞队》，山东友谊出版社2001年，第40页。
⑤ 周密撰，傅林祥注：《武林旧事》卷二《舞队》，第41页。
⑥ 任半塘先生《唐戏弄》第六章《设备》云："宋舞队中有男女竹马，宋词调有《竹马子》，南曲之南吕宫过曲内有《竹马儿》，当属舞队中歌唱所用。"（上海古籍出版社1984年，第996—997页）则宋词、南曲曲牌亦可以为证。

就记载:"禁中大宴,亲王试灯,庆赏元宵,每须有数火,或有千余人者。全场傀儡,阴山七骑,小儿竹马,蛮牌狮豹,胡女番婆,踏跷竹马,交衮鲍老,快活三郎,神鬼斫刀。"① 可为证。

约与南宋同时之金国,亦有竹马舞蹈、游戏之流行,其情形见于山西稷县金墓出土的儿童竹马石雕、山西新绛金墓出土的儿童竹马舞砖雕等。前者骑竹马的是一男童,竹马带有逼真象形之马头;马身夹于表演者胯下,为一光身杆状物,当以竹竿或木棍的可能性较大;男童右手还持一马鞭,与敦煌壁画竹马中戏竹马的情形相近。后者为二女童,所骑竹马既有象形之马头,复有象形之马身,马身似用布制,舞者下身为马身所笼罩,稍微露出两足。②

须稍作补充的是,金代石雕男童所戏竹马与金代砖雕女童所戏竹马应属两种不同类别的表演。因为男童竹马与唐以前的竹马区别不大,而女童所戏竹马在形制上和传统的游戏竹马则差别较大,不但有布状象形之马身,马身上还有跨马者的双腿,而马身下面还露出两只马脚。从图面上看,马身上的双腿可能是假腿,而马身下露出的才是女童的真腿,否则竹马无法行走。但从比例上看,女童双腿的长度不可能露出马身之下,唯一的解释就是女童双腿踏了高跷。如果和《西湖老人繁胜录》所载的"踏跷竹马"相印证,此砖雕之竹马表演很有可能就是"踏跷竹马"。由于金代乐制、乐舞本身受宋乐影响巨大③,南方之踏跷竹马传入北方并非没有可能。

竹马自宋金以来进入歌舞表演后,在民间一直得以传承。明清以降,在南方许多地区,广泛地流行着跳竹马、竹马灯的表演形式。跳竹马之马内装有灯烛者称"竹马灯",又名耍马灯、踩马灯、跑马灯、唱马灯等,它是一种民间歌舞。每逢年节,田间无事,农民便组成竹马灯队,吹吹打打,边行边舞,走村串乡;舞者身上挂着竹扎纸糊的马形。这种歌舞形式显然与宋代舞队相近,因为舞队本身也是一种行进性质的歌舞表演。④ 而此时的北方,也有竹马歌舞的传承,如山东省昌邑县宋庄乡西小章村便有传统的竹马歌舞队,这个队伍由村中马姓家族世代传承下来,据说已有四五百年的历史了。⑤

① 佚名:《西湖老人繁胜录》,收入《四库全书存目丛书》史部247册,齐鲁书社1995年,第646—647页。
② 参见王克芬《中国舞蹈发展史》图版42、图版44,上海人民出版社2003年,第10—11页。
③ 参见拙著《先秦至两宋乐官制度研究》相关章节,广东人民出版社2009年。
④ 案,南方此类跳竹马,于江、浙、沪、闽、赣、皖、湘、鄂、粤、桂、黔、滇、川等十三省之《中国戏曲志》《中国舞蹈集成》中均有记载,前揭洛地先生《采茶与竹马》一文对此已有统计,不赘。
⑤ 参见麻国钧、麻淑云《中华传统游戏大全》第十三《杂类·竹马》,第559页。

不过，在这些南北各地流行的竹马歌舞当中，有相当一部分杂有戏剧扮演之因素。以河北高阳"竹马洛子"为例，这是当地民间花会中一种歌舞形式。舞者骑马形随着"洛子板"敲击的节奏边舞边唱，唱腔是洛子和当地小调。① 然而，这种号称"歌舞"之表演，实际上还分脚色行当，有类似戏曲性质的传统节目如《昭君出塞》《三打祝家庄》等，所以是一种介乎歌舞表演与戏剧表演之间的艺术样式。因此要注意的是，凡明清竹马灯一类表演，以歌舞成分为主者，可以视为宋金竹马舞队之传承；凡含有较多戏剧扮演成分者则可以视之为广义的竹马戏，但须与狭义的竹马戏区分开来。②

竹马之进入歌舞表演还有一点值得注意，即竹马的歌舞表演形式为少数民族舞蹈所吸取，其中最突出、最著名的当推清代宫廷满人之《庆隆舞》。今录两则描述《庆隆舞》之史料如次：

> 庆隆舞，每岁除夕用之。以竹作马头，马尾彩缯饰之，如戏中假马者。一人蹻高趫骑假马，一人涂面身着黑皮作野兽状，奋力跳跃，高趫者弯弓射之。旁有持红油籤箕者一人，箸刮箕而歌。高趫者逐此兽而射之，兽应弦毙，人谓之"射妈狐子"。此象功之舞也。有谓此即古大傩之意，非也。③
> 舞有二：用于祀神者曰《佾舞》，用于宴飨者曰《队舞》。……隶于队舞者，初名《蟒式舞》，乾隆八年，更名《庆隆舞》，内分大、小马护为《扬烈舞》，是为武舞。……《扬烈舞》，用戴面具三十二人，衣黄画布者半，衣黑羊皮者半。跳跃倒掷，象异兽。骑禺马者八人，介冑弓矢，分两翼上，北面一叩，兴。周旋驰逐，象八旗。一兽受矢，群兽慑伏，象武成。④

清代宫廷满人之《扬烈舞》，为《庆隆舞》中之武舞，其人所骑之"禺马"，亦即偶马，犹戏剧表演中称假人为"偶人"。而《竹叶亭杂记》所载《庆隆舞》之表演者，以竹作马头、蹻高跷骑假马等情状，不能不令人联想起宋代之踏跷竹马及金代砖雕女童所舞之竹马。满人与金代女真本为同一族源，满族《庆隆舞》极有可能即远源于金代之竹马舞。而《庆隆舞》之蹻高跷，似亦可作为金代雕

① 参见周育德《竹马说》，载《戏曲研究》1980年2辑，第340页。
② 案，狭义的竹马戏是一种独立剧种的称谓，详下文所述。
③ 姚元之：《竹叶亭杂记》卷一，中华书局1982年，第6页。
④ 《清史稿》卷一百一《乐志八》，中华书局1977年，第3009页。

砖竹马舞即踏跷竹马的一个旁证。①

宋金以后竹马民俗艺术化的另一种情况是进入戏剧表演，表现形态之一是竹马发展成为戏剧演出所使用的道具②，至迟在元代已经发生，举元人所刊《杂剧三十种》中的两条项材料为例：

> 元人杨梓所撰《古杭新刊关目霍光鬼谏》一剧，其［粉蝶儿］曲前有剧本提示：正末骑竹马上，开，云："奉官里圣旨，差老夫五南采访巡行一遭，又早是半年光景。今日到家，多大来喜悦。"③
>
> 元人金仁杰所撰《新关目全萧何追韩信》一剧，其［新水令］曲前有剧本提示：正末背剑查竹马儿上，开。④

有上述两项证据，足以说明元代戏剧表演中确已有竹马之渗入。⑤引文中的"开"，是古代戏剧的一个表演术语，具有一定之程式，在"开"的程式中，骑竹马之脚色应有若干舞弄竹马的动作。⑥另外，上述例子虽为元杂剧，但演出的地方却在杭州⑦，这说明竹马表演在南方颇为盛行，其渗入南戏之中亦非没有可能。前云南曲之南吕宫过曲内有《竹马儿》，或与此有关。

明人所选、所刊元杂剧中亦多次提到竹马道具及其表演，这些剧本有：暖红室本《崔莺莺待月西厢记》第二本《楔子》；古今杂剧本《承明殿霍光鬼谏》第二折，《萧何月夜追韩信》第二折；《元曲选》本《裴少俊墙头马上》第一折，《小尉迟将斗将认父归朝》第三折，《庞涓夜走马陵道》第四折，《死生交范张鸡黍》第三折，《尉迟恭单鞭夺槊》第四折；孤本元明杂剧本《吕洞宾桃柳升仙梦》第三折；等等。

① 案，王克芬《中国舞蹈发展史》图版 52（第 12 页）所录清人《扬烈舞》图中之禹马，其形制与金代砖雕竹马之形制确实极为相近。
② 任半塘：《唐戏弄》第六章《设备》认为："唐戏中可能已骑竹马上下。……疑唐戏之道具中，已先用竹马矣。"（上海古籍出版社 1984 年，第 997 页）由于任说没有直接的证据，学界较少采用此说。
③ 《古本戏曲丛刊四集》本，商务印书馆 1958 年影印。
④ 《古本戏曲丛刊四集》本，商务印书馆 1958 年影印。
⑤ 较早指出元杂剧演出以竹马为道具者，乃孙楷第先生《也是园古今杂剧考》的附录《元曲新考·竹马》，上杂出版社 1953 年，第 381—383 页。
⑥ 参见任半塘《唐戏弄》第六章《设备》亦云："孙楷第《也是园剧考》证明元明人演剧确用竹马上下场。此种道具性质之竹马与骑法，并不如儿戏之简单，胯下一竿而已。"（第 996 页）
⑦ 案，《元刊杂剧三十种》之《霍光鬼谏》标明为古杭关目，而《追韩信》之作者金仁杰，本身即为杭州人，详《录鬼簿》卷下所载（浦汉明校《录鬼簿正续编》，巴蜀书社 1996 年，第 124 页）。

周育德先生曾对上述杂剧中的竹马表演之特点作出如下概括:"一、末与旦都可骑竹马登场,场上竹马的数量无定。二、竹马在场上可以临时系上,也可临时解下。三、脚色骑竹马出场要做各种马上的身段。杂剧本子指示出场动作用了骑、踏、跚、蹅、蹦等词语。"① 笔者认为,周氏所述有一定道理,但有两点尚须作出补充:第一,明人刊元人杂剧时,多作过校改,并非元人杂剧原貌,所以只能笼统地说这是元明时期的竹马表演在剧本中的反映。周氏把它们都看作元代表演的情况,不一定对。第二,末、旦等脚色骑马登场,表明竹马在进入戏剧表演以后,已不再是儿童游戏的专利了。

　　杂剧演出骑竹马,至少沿用到明代晚期。朱权《卓文君私奔相如》、朱有燉《关云长义勇辞金》等戏中仍有骑竹马的表演。万历末年赵琦美根据钟鼓司内本钞校古今杂剧,穿关所列的砌末中还有"蹦马儿"。② 但南戏与传奇剧本中,记录竹马之文字却不多见,《六十种曲》中仅《白兔记》第三出《社报》有之:

　　【插花三台令】(众舞)打和鼓乔装三教,舞狮豹间着大旗,小二哥敲锣击鼓,使牛儿箫笛乱吹,浪猪娘先呈百戏,驺马勒妆神跳鬼,牛筋引鼠哥一队,忙行走竹马似飞。(舞下)③

这是汲古阁毛氏所刊,也是晚明的事。大概由于元明戏剧中的这种竹马在舞台表演时不太方便,随着古代戏剧艺术的日渐完善,经过历代艺人的提炼、改造和抽象化,具象的竹马最终变成一根抽象的马鞭,时间大约是在明代末期④,自此以后,作为道具的竹马便逐渐走出戏剧;但这种走出,实际只是走出了杂剧、传奇一类文人化、城市化的大戏剧,在地方民间化、乡村化的歌舞小戏中,这一道具仍然流行。⑤

　　竹马民俗之进入戏剧表演艺术,除了作为道具出现以外,还有另外一种表现形态,即直接形成以舞竹马为表演核心的小戏剧种,一般称之为"竹马戏"。如

① 周育德:《竹马说》,载《戏曲研究》1980年2辑,第336—338页。
② 周育德:《竹马说》,载《戏曲研究》1980年2辑,第338页。
③ 毛晋编:《六十种曲》第十一册,中华书局1958年,第7页。
④ 如前所述,万历末赵琦美脉望馆钞校本杂剧中尚有"蹦马儿",明末《六十种曲》本《白兔记》中亦有"竹马",所以"以鞭代马"之出现大约不会太早。王安祈先生曾指出:"到了明代,除了少数剧本中仍保留竹马之外,舞台上已出现了另一套表现的方式:以鞭代马。"(《明代传奇之剧场及其艺术》第六章《科介与砌末》,台湾学生书局1986年,第344页)这个明代,说得过于笼统了。
⑤ 如浙江温州的和剧,早年演出即骑马形上场。20世纪50年代,广东海陆丰的正字戏演出《射郭淮》等剧也是骑马形上场的。参见周育德《竹马说》一文,载《戏曲研究》1980年2辑,第340页。

前所述，明清时期南北各地均普遍流行的跳竹马、竹马灯一类歌舞艺术，有一些存在脚色行当分工，实际上是介乎歌舞艺术与戏剧艺术之间的表演样式，所以有的学者把一些竹马灯艺术也泛称为戏剧。① 而本章所讲之"竹马戏"，则主要指形成并流行于福建、广东地区，以戏剧演出为主的地方戏剧种。② 或者可以换一种说法，将那些带有戏剧扮演成分的跳竹马、竹马灯等艺术样式称之为"广义的竹马戏"，虽带有戏剧性质，但保存杂耍和歌舞成分较多；而将福建、广东地区流行的戏剧剧种竹马戏称之为"狭义的竹马戏"，此戏为比较纯粹的以竹马表演为核心之戏剧。

据《中国戏曲剧种表》介绍，狭义的竹马戏形成于明代（具体没有说明）福建漳浦地区③，流布于福建龙海、漳浦、华安、晋江等地，所唱腔调主要是南曲、傀儡调、小调等。④ 谢家群先生《福建南部的民间小戏》一文较早对这一剧种作出了研究：

> 从漳浦县的六鳌半岛上，发现十多个竹马戏的老艺人。……竹马戏在几百年间，却几经变易和补充、发展。……名称来由，是每次戏的开场，由四个旦角，以竹竿代马，骑在台上趟马，名为"跑四美"。……原来唱的是四评戏的曲调，以后改唱南曲的《四季春》。……它至今还保留许多梨园戏失传或不全的剧目，如全套《王昭君》《砍柴弄》的唱腔和《扫帚马》等。⑤

周育德先生《竹马说》一文也曾提及福建龙溪地区竹马戏的表演情况："每次上台第一个节目要跑竹马——也叫跑四喜。由四个女孩扮春、夏、秋、冬，一边舞蹈，一边唱四季颂歌。她们以竹竿代马，是一种很朴素的表演形式。"⑥ 由此可

① 如周育德指出："有些地区，竹马班借鉴了戏曲艺术的长处，发展成为地方剧种。如湖南的竹马灯，福建的竹马戏，浙江的和剧等。"（《竹马说》，《戏曲研究》1980年2辑，第340页）清人李声振《百戏竹枝词·竹马灯》云："岂为南阳郭下车，筱骖锦袄倩人扶。红灯小队童男女，月夜胭脂出塞图。"原注："元夜儿童骑之，内可秉烛，好为'明妃出塞'之戏。"（引自《中华传统游戏大全》第559页）也把竹马灯称之为戏。

② 案，广东地区也有竹马戏，是因福建竹马戏传入而形成的。

③ 案，下文凡单称竹马戏者，都是指狭义的竹马戏。

④ 参见谭伟、张宏渊、余从编制《中国戏曲剧种表》，收入《中国大百科全书·戏曲曲艺卷》，中国大百科全书出版社1983年，第605页。

⑤ 谢家群：《福建南部的民间小戏》，原载《戏剧论丛》三辑，《唐戏弄》六章《设备》附录引，第1001页。

⑥ 周育德：《竹马说》，载《戏曲研究》1980年2辑，第340页。

见，这种地方小戏之表演是比较原始的，甚至还有一点宋金舞队行进的遗风。而且开场时候的跑竹马与元杂剧的骑竹马"上，开"，大概也有一定关系。然而，正是因为其原始朴素，所以保存古代戏剧表演形态的因素就越多，也越具有戏剧史研究的价值。有关问题，本稿附录编中的《竹马戏形成年代论略》一文还有更详细的考证和论述，兹不赘。

约而言之，宋金以后竹马民俗发展之情形可作归纳如次：

（一）作为民俗游戏继续流行，竹马形制由简单向复杂化发展。
（二）向艺术化方向发展：
 1. 进入歌舞表演：（1）宋金舞队。
 （2）明清流行的竹马灯歌舞。
 （3）为少数民族歌舞艺术所吸收。
 2. 进入戏剧表演：（1）成为戏剧表演之道具。
 （2）由马鞭代替具象竹马。
 （3）形成地方小戏竹马戏（狭义）。

第三节　广东假马艺术述略

对竹马民俗和竹马艺术的历史渊源作了详细回顾以后，接下来略为谈论广东的假马艺术。这些假马艺术包括流行于封开地区的五马巡城舞、流行于粤北地区的纸马舞、流行于饶平地区的布马舞等，它们都是从古代的竹马艺术直接发展而来的。

先看封开五马巡城舞。封开县隶属肇庆市，位于广东省西北部，居西江上游，毗邻广西梧州，可以视为珠三角的边缘城市。这里的许多乡镇、农村流行着一种历史悠久的队制舞蹈，一般称为"五马巡城舞"，它以装扮宋朝五虎将故事为主要内容，每年春节或重大吉庆之日，则在农村禾坪和空旷场地表演。这种舞蹈的起源，据说形成于南宋末年。当时元人入侵，宋朝丧师失地，岭北各地人民大规模逃难入粤。为戍边保国，振奋民心，乡人遂装扮成宋朝五虎将狄青、石玉、刘庆、张忠、李义的样子，把守城池。此活动既振奋了民心，团结了乡民，又娱乐了群众。后人沿袭演舞，遂成习俗。

五马巡城舞表演时，由五个表演者身穿古代武将的战袍，类似于粤剧人物的

装扮。其中又以狄青为主帅，黄袍黄马；石玉白袍白马，刘庆红袍红马，张中黑袍黑马，李义绿袍绿马。前面有引马童子开路，童子作兵勇打扮，手执各色令旗；后有宫灯、罗伞相随。在锣鼓、大钹、唢呐等乐器的伴奏下，五位将军分别由东门、南门、西门、北门、中门出征，实际上是一种巡行式的舞队。主要表演动作有遛马、巡城、跑马等，舞蹈构图队形有圆形、方形、之字形、横∞字形、斜线行进等。

表演的主要道具为"彩马"，其骨架是用竹篾扎成的，所以它本质上就是竹马。从表演的主要程序看，既有巡行的舞蹈，也要在广场集中演出，属于典型的舞队。如果比照古代竹马发展的历史，可以肯定五马巡城是在古代竹马歌舞艺术的基础上直接发展而来的。弄清这一点非常重要，因为如前所述，竹马民俗的艺术化大约在宋金时期，并在城市形成了所谓的竹马舞队；五马巡城舞既源于宋金竹马队，则其形成于宋末的传说就存在着时间上的可能性。换言之，五马巡城舞当是宋金竹马舞队流传岭南并在封开一带生根形成的，这表明此舞已有很悠久的历史，是一种非常珍贵的文化遗产。

除了五马巡城舞外，广东地区还有两种比较著名的假马表演艺术，也都是从竹马艺术发展而来的。一种是纸马舞，又称马灯、马舞或跳纸马，流传于粤北地区的乐昌、曲江、翁源、仁化、乳源等城乡、农村。每当农历新年，各地农民和民间艺人就会自动筹备组织"纸马班"，从年初一至元宵节皆走村串寨，跳着纸马舞向祖堂、户主拜年。民间传说，这种舞蹈的来源有二：

> 其一，源于道教法事"罗方章醮"中的一段马舞，由四个道士分别装扮成王、马、殷、赵四大元帅，各自身系篾扎纸糊的马头、马尾，表现他们受玉皇大帝派遣，来到人间查明善恶之事，然后回复天宫复旨的经过。
>
> 其二，据说出自唐代，皇帝每逢大考之年，都要在文武官员的陪同下，亲自钦点状元，为表示马到成功之意和祝福庆贺，便令宫里伶人、乐工扮演马舞，营构欢乐吉祥的氛围。后来，这种宫廷马舞传到民间，经艺人吸收、加工，并与民间歌舞小调相结合，遂逐渐演变为城乡、山区新年闹春锣鼓时用以献艺作贺的灯彩歌舞。[①]

如果从舞蹈的主要道具来看，先用竹篾、铁丝扎成马头形骨架，然后糊上麻布、纱纸，再绘彩勾形；马尾臀部制好后，在尾龙骨处镶装黑（或白）色真马尾

[①] 朱松瑛主编：《中华舞蹈志·广东卷》，学林出版社2006年，第161页。

（或替代品）。这种制作显而易见属于竹马的范畴，所以当是由竹马歌舞艺术发展而来的。由于宋金时期竹马才开始出现艺术化和具象化，所以"出自唐代"的传闻显然不太可靠。至于"源于道教法事"的传说，也不能提供确切的证据，所以亦不太可靠。

纸马舞表演时，一般由七人至九人组成舞队，俗称"和一堂"。其中四人身穿彩衣彩裤，手执花灯；二人骑纸马，身穿彩服，将马头、马尾分别系在腰间前后，用马裙（以彩绸或彩布制成）围住腰部以下至脚部；一人坐纸轿（扮旦角），一人推车（扮丑角）。在锣鼓击乐和管弦音乐伴奏下，出游村坊。每到一地，首先拜年贺春，继而择一较为宽敞的禾坪、广场、祠堂或庭院，围地踏歌而舞。这也是典型的舞队作风，足以证明它与宋金竹马舞队的渊源关系。

纸马舞表演时，其动作与步伐主要有：骑马巡游漫步、小跑快步、腾跃跳马步、策鞭迢马步、侧身回马步、缓马倒退步、左右腾蹄、绕行圆场步、伸腿跳涧、原地旋转等。主要构图阵式则有：走四门、双龙出海、横∞字形、斜线前行、折线穿梭、绕圆形等。纸马舞表演还采用了载歌载舞的形式，歌词内容既有丰富多彩的历史故事、神话传说，也有戏曲折子戏片段或民众生活中的轶闻趣事。曲牌唱腔除了专用的各种"纸马调"外，还有当地流行的民间乐曲与音乐小调，如【一条龙】、【一枝花】、【踩跷曲】、【花边锣鼓】等。①

另一种假马表演艺术是饶平的布马舞，它又称为"竹马舞"，流传于饶平县新丰、葵坑、九村、洞泉、黄岗、西门一带乡镇。每逢春节、元宵节等传统节日就出来活动，以表达避邪除灾、迎祥纳福的良好愿望。它的形成有这样一种传说：

> 康王赵构乘泥马渡河，后立为南宋皇帝，建都临安，百姓遂视泥马为神物，时有一江西饶州陶瓷工匠烧制泥马数款摆卖，顷刻销售一空。后临安富豪以绸缎装饰泥马，供放厅堂以示吉祥。于是好事者于元宵以娇娃巧扮状元，坐于彩缎布马上，供人观赏，共庆佳节，深受民众喜爱。从此相习成俗，广为流传。②

传说中的时间和竹马艺术化、具象化的时间比较接近，可能有一定的史影在焉。表演时，骑布马者将马形道具（分马头和马尾两截）前后系在腰上，如骑马状；

① 参见朱松瑛主编《中华舞蹈志·广东卷》，第160—162页。
② 朱松瑛主编：《中华舞蹈志·广东卷》，第162页。

马道具下部蒙以围布,以遮掩表演者的腿脚;马脖子上系一串小铜铃铛,舞动时可发出清脆的响声。布马巡游时,有锣鼓从旁助兴,舞者分别穿上状元、探花、榜眼、进士官服以及各位夫人的宫妆,各马童则身穿短打武士装,共同组成一支浩浩荡荡的马队。① 布马舞的道具制作和表演形式,与前文介绍的宋金竹马舞队十分接近,显见有渊源关系。

有论者以为,纸马和布马是两种不同类型的舞蹈②,如果从制作的用料和舞蹈动作的细节上看,这种说法是有道理的。但从更深的层次考虑,无论以竹篾制作假马,抑或骑假马而进行舞队表演,二者皆存在本质上的相同之处,所以这两种类型的舞蹈应该是同源的,且均源于古代的竹马艺术,它们与五马巡城舞也属于近亲艺术。

小 结

通过上述可知,竹马的历史流变有三个方面值得我们注意:其一,竹马作为民俗事象至迟在东汉初年已经出现,当时具有一定的礼仪功能,可能起源于先秦的"拥彗先驱"。其二,汉末魏晋以来,竹马逐渐衍变成为民间儿童的游戏,其礼仪功能则逐渐消失。及至唐代,竹马仍然是一种颇为流行的儿童游戏,并且广泛进入文人诗歌当中,成为一种值得注意的文学事象。因此,我们不妨把晋唐时期称为竹马民俗"游戏化"的时期。其三,宋金以来,竹马民俗的主要发展趋势是"艺术化",或者进入歌舞表演之中,或者进入戏剧表演之中,甚至直接形成以竹马命名的地方小戏剧种。

弄清上述的历史渊源和流变,对于研究珠三角地区乃至广东地区的传统舞蹈也有较大的帮助。因为在广东封开一带流行的五马巡城舞,其表演具有舞队的性质,表演时使用的主要道具就是以竹篾制作的假马。很显然,五马巡城舞是在宋金竹马舞队的基础上直接发展而来的。此外,粤北的纸马舞和饶平的布马舞在基本性质上也与竹马歌舞艺术相一致,它们都是宋金竹马舞队在民间的遗传,有着很高的历史文化价值。

① 参见朱松瑛主编《中华舞蹈志·广东卷》,第162—164页。
② 叶春生先生《岭南风俗录》第七辑《文体娱乐》指出:"在广东众多的动物舞蹈中,马舞也是很有特色的。它分为'纸马'和'布马'两大类,不但制作用料不同,舞法也不一样。纸马又叫竹马灯,主要流行于粤北山区新丰、龙门以及粤东兴宁、五华一带;布马则主要在饶平县的洞泉、上葵、新葵等地流行。"(广东旅游出版社1988年,第226页)

本章参考图表　表9-1　广东地区假马表演艺术①

名称	流传地域	表演特征
纸马舞	粤北地区的乐昌、曲江、翁源、仁化、乳源等城乡	①假马由竹篾、铁丝扎成 ②由七至九人组成舞队 ③演者身穿彩服，手执花灯 ④先作巡游，继而围地踏歌而舞 ⑤载歌载舞，内容以历史故事、神话传说为主
布马舞	饶平县新丰、葵坑、九村、洞泉、黄岗、西门一带乡镇	①以竹篾扎制假马 ②演者系假马而舞 ③先作巡游，继而集中表演 ④动作多样，以潮州音乐大锣鼓伴奏 ⑤表演内容丰富
五马巡城舞	封开县大洲镇岐岭、汗塘等村及与广西毗邻之乡村	①以竹篾扎制假马、罗伞 ②由五人表演，身着战袍 ③以打击乐伴奏 ④整个舞蹈主要由开城、点将、巡城三部分组成
纸马推车舞	始兴县清化、司前、隘子等地	①舞者持手绢、彩扇，亚妹乘彩车，燕燕、玉兰骑纸马 ②载歌载舞，内容以表现农业生产为主 ③以打击乐、二胡、笛子伴奏
竹马戏	海丰、陆丰一带	①包括跑竹马、搬仙、送子、演戏文和踏钱鼓五个部分 ②竹马由竹扎布罩加彩绘，分首尾两截挂于演员腰部 ③一般由十二名或九名演员表演 ④有特制的伴奏乐器"品" ⑤戏中生、旦出场均"进三步、退三步"
白字戏中的竹马	海丰、陆丰、潮州一带	基本同上

① 案，本表将竹马、布马、纸马等统称为"假马"，其实均源于古代的竹马民俗和游艺。

续表

名称	流传地域	表演特征
佛山秋色中的纸马	佛山	将纸马制作和艺术运用于秋色表演当中
粤剧中的马鞭	粤剧流行地区	①典型的"以鞭代马",竹马艺术抽象化的体现 ②有多种表演动作

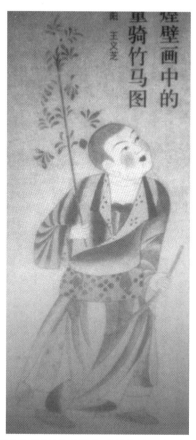

图9-1 敦煌莫高窟壁画中之竹马图(录自《敦煌壁画中的儿童骑竹马图》一文附图)

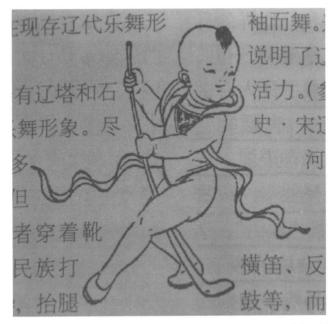

图9-2 辽代鎏银质戏童大带上之竹马（录自《图说中国舞蹈史》，第188页）

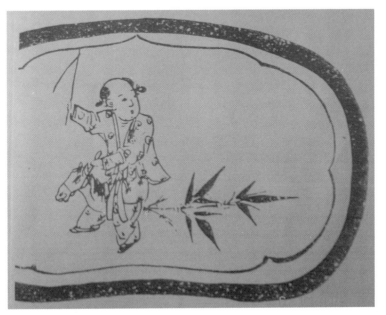

图9-3 宋白地黑色婴戏枕中之竹马（录自《中华传统游戏大全》，第113页）

图9-4 山西稷县金墓出土儿童竹马石雕（录自《中国舞蹈发展史》，图版42）

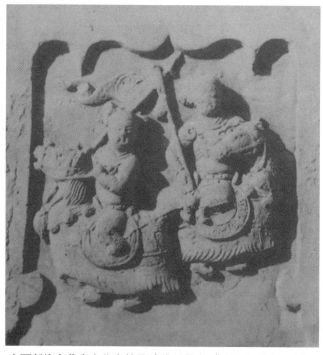

图9-5 山西新绛金墓出土儿童竹马砖雕（录自《中国舞蹈发展史》，图版44）

图9-6 清人《扬烈舞》图中之禺马（录自《中国舞蹈发展史》，图版52）

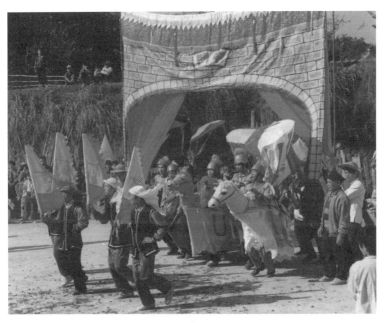

图9-7 五马巡城舞（调研时由封开县文化馆提供）

第十章　岭南狮子舞功能述略

狮子是中国人心目中的瑞兽，而狮子舞则是中国民间最喜闻乐见的传统舞蹈方式之一，流传至今已有大约两千年的历史，并形成了南、北两大流派，其中南狮一派又以岭南狮子舞最具特色。作为历史悠久的文化遗产，狮舞对于民间社会的影响相当重大，所以对其社会功能和民俗功能，学者已多有探讨。但遗漏仍难免，如果对岭南狮舞的功能作一个较为全面的考察，对于裨补前人研究的缺漏，及进一步认识其文化和艺术价值均甚有帮助，以下即拟述之。

第一节　狮子与狮子舞的来源

古代典籍中没有中国产狮的记载，典籍所见的狮子都是外国朝贡中朝之物，而朝贡之使一般经由西域来华。[①] 所以"狮子"仅是译名中的一种，译为"师子"也可以，译为"寺子"也可以，当然也有译作"狻麑"的。此外，不仅狮子是外国传来的猛兽，历史上还有充足的史料说明，狮子舞和狮子一样，最初也是从外国传入中国的。

南北朝时期的梁朝，有个叫周捨（一说范云）的诗人写了一首名为《上云乐》的歌辞，收录于《乐府诗集》里面。在这首歌辞中，狮舞的外来性质得到

① 如《尔雅·释兽》载："狻麑，如虦猫，食虎豹。"郭璞注云："即师子也，出西域。汉顺帝时疏勒王来献犎牛及师子。《穆天子传》曰：'狻猊日走五百里。'"（郭璞注，邢昺疏《尔雅注疏》卷十，北京大学出版社1999年，第327页）另外，前后《汉书》、《三国志》、南北朝诸正史中，经常有西域贡献师子的记载，皆可作为此兽从外国传入中国之证。

了有力的揭示，今录如下：

> 西方老胡，厥名文康。遨游六合，傲诞三皇。西观濛汜，东戏扶桑。南泛大蒙之海，北至无通之乡。昔与若士为友，共弄彭祖扶床。往年暂到昆仑，复值瑶池举觞。周帝迎以上席，王母赠以玉浆。故乃寿如南山，志若金刚。青眼眢眢，白发长长。蛾眉临髭，高鼻垂口。非直能俳，又善饮酒。箫管鸣前，门徒从后。济济翼翼，各有分部。凤皇是老胡家鸡，师子是老胡家狗。陛下拨乱反正，再朗三光。泽与雨施，化与风翔。砚云候吕，志游大梁。重驷修路，始届帝乡。伏拜金阙，仰瞻玉堂。从者小子，罗列成行。释知廉节，皆识义方。歌管愔愔，铿鼓锵锵。响震钧天，声若鹓皇。前却中规矩，进退得宫商。举技无不佳，胡舞最所长。老胡寄箧中，复有奇乐章，赍持数万里，愿以奉圣皇。乃欲次第说，老耄多所忘。但愿明陛下，寿千万岁，欢乐未渠央。①

从诗歌的内容来看，它描写了一个名叫"文康"的"胡人"从西方来到中国并呈献乐舞以祝圣寿的过程。这个胡人所献的乐舞中，有凤皇、师子起舞，而且被称作"举技无不佳，胡舞最所长"，所以师子舞显然是一种"胡舞"。而这个名叫"文康"的"老胡"人，有学者认为来自于中古西域粟特九姓之一的康国，文康即古康国撒马尔罕的一种译称，这种说法很有见地。②

除了《上云乐》一诗可作为狮舞传自于外域的重要证据外，唐人白居易所作的《西凉伎》一诗也十分重要，诗云：

> 西凉伎，假面胡人假师子，刻木为头丝作尾，金镀眼睛银帖齿，奋迅毛衣摆双耳，如从流沙来万里。紫髯深目两胡儿，鼓舞跳梁前致辞：应似凉州未陷日，安西都护进来时。须臾云得新消息，安西路绝归不得。泣向师子涕双垂，凉州陷没知不知？……③

诗中既云"假面胡人假师子"，则这种表演为胡人的假面戏无疑。其中的假师子，显然是狮子舞，这种舞蹈又明言"如从流沙来万里"，即从西域传入中国无

① 郭茂倩：《乐府诗集》卷五十一，中华书局1979年，第746—747页。
② 参见岑仲勉《隋唐史》，河北教育出版社2000年，第65页。
③ 顾学颉校点：《白居易集》卷四，中华书局1979年，第75页。

疑。由于黎虎先生《狮舞流沙万里来》（载《西域研究》2001 年 3 期）、林梅村先生《狮子与狻猊》（收入其《汉唐西域与中国文明》，文物出版社 1998 年版）等文对狮舞从西域传入的问题已多有阐发，兹不赘。

汉唐时期，狮子舞一般只在宫廷或贵族间流行，其广泛流传于民间大约是从两宋开始的。据《武林旧事》卷二《舞队》记载，当时的"大小全棚傀儡"中有"男女竹马""狮豹蛮牌"等项。①而有关宋、金的出土材料和传世文物（如绘画等）中也有大量民间表演狮子舞的例子，估计传统狮子舞衍生出南、北两大流派，就是从宋辽金时期南北分治开始的。

狮子舞虽然是从外国传入中国的一种传统舞蹈，但它在中国的流传已有近两千年的历史，在这一段漫长的时间内，此舞日渐中国化、本土化，并发展、衍生出多种类型，单以岭南流行的狮舞计，就有不下十数种之多，其中比较著名的如佛山醒狮、鹤山狮、东莞狮、梅州仔狮、大埔金狮、梅县狮子、梅州席狮、潮汕虎狮、粤北青蛙狮、连州瑶族木狮舞、连山壮族木猫狮，等等。这些狮舞各有各的艺术特点，各有各的表演绝技②，都是相当珍贵的非物质文化遗产。

第二节 吉庆娱乐与健身功能

由于狮子舞历史悠久，民间又广泛流传，所以在传统社会生活中有着重要影响。复因此，对于狮舞的社会功能和民俗功能，学界已有过不少的探讨，其中较为重要者如马行风、葛国政先生的《中国舞狮的社会特性及功能》（载《南京体育学院学报》2002 年 6 期），解乒乓先生的《从舞狮运动的概念特点功能探讨现代狮舞运动的发展现状》（载《湖北体育科技》2007 年 3 期），田维舟先生的《客家梅州传统体育项目舞龙舞狮与原始宗教》（载《嘉应学院学报》哲学社会科学版 2006 年 4 期）等文。约而言之，前人研究所归纳的狮舞功能主要有以下几种：健身娱乐、精神教化、宗族凝聚、表演、竞赛、交流等。当然，遗漏也是显而易见的，特别是现存岭南狮舞中保留了一些传统的功能，还甚少被人提及。为此，有必要对不同类型的岭南狮舞表演作一个较为全面的考察，并从中归纳出其所具有的社会功能和民俗功能。

① 参见周密撰，傅林祥注《武林旧事》卷二，山东友谊出版社 2001 年，第 41 页。
② 有关情况可参阅文尾所附《广东地区各类狮舞简表》，兹不赘。

如所周知，增添喜庆是传统狮舞的重要功能之一，岭南狮舞当然也具备了这种功能。每逢年节、吉事，某个商铺开业，某个集会召开，往往要邀请一班狮子，敲锣打鼓，舞蹈庆贺。因为在人们心目中，这一威猛的神兽一定会为大家带来吉祥。举两个较有特色的例子以为说明。

岭南狮舞可据表演狮子的数量分为单狮、群狮和迎宾狮三大类。单狮只有一头狮子表演，群狮则有五头狮子共同起舞，这一习惯据说来自《涅槃经》的"自如来之手指出五狮子也"。至于迎宾狮，则是在群狮舞的基础上发展起来的。20世纪50年代末，时任广东省委书记的陶铸同志指示广州市总工会，要把传统的群狮舞加以整理，在庆祝中华人民共和国成立十周年时表演。于是艺人将五十多头醒狮集中起来，组成了庞大的狮队，定名为"迎宾狮"。[①]其增添喜庆的目的显而易见。

另外，在广东连州流传着一种木狮舞，是瑶族同胞年节祭祀时助庆的主要艺术样式。这种狮舞表演与岭南流传于汉族族群中的狮子舞颇有一些不同，因而值得多说几句。其中最大的不同是汉人南狮往往只注重狮头的表演，狮被多为陪衬，但瑶族木狮舞得好不好，关键却要看舞狮被的人。尤其是木狮舞的六大套路中，有一路名为"狮子生仔"，全凭舞狮被者的艺术想象和加工以表达舞蹈的内涵。当其舞到精彩处，常引得围观的群众争往狮被里钻，以图多子多孙的福兆。[②]由此可见，这一独具艺术特色的狮舞也以增添喜庆为其主要功能。

岭南狮舞的另一项重要功能是娱乐群众，特别是那些表演难度较高的狮舞，东莞的醒狮踩高桩可为此类代表。所谓"醒狮踩高桩"，是东莞市石排镇中坑管理区明德醒狮队在广东省南海武术醒狮教练张志华先生的指导下，根据广东传统醒狮采青和踩梅花桩套路发展而成的一种狮舞品种。它有如下的表演特点：由单狮踩梅花桩表演发展为六只金狮烘托一只银狮共演舞蹈踩高桩，并由踩单个梅花桩发展为踩钢丝和连续踩一排多组的梅花桩，桩高三尺以至五丈不等。这种狮舞生动表现了雄狮威猛雄壮、飞腾奋勇的形象，是一种难度极高、艺术性也很高的舞蹈表演，其功能显然是以观众的娱乐为主要指向的。

另外一种娱乐性很强的岭南狮舞是流行于梅州大埔一带的仔狮戏球，又名"仔狮灯"。据传，清末民初广东汉剧和提线木偶戏在大埔民间广泛流传，民间艺人遂于提线木偶戏提线技艺及狮灯的基础上，创制了带球戏耍的造型和独具一格的仔狮灯表演，它吸取提线技艺，并糅合杂技、戏曲、舞蹈于一身。[③]具体而

① 参见叶春生《岭南风俗录》第七辑《文体娱乐》，广东旅游出版社1988年，第220—221页。
② 参见朱松瑛主编《中华舞蹈志·广东卷》，学林出版社2006年，第285页。
③ 参见朱松瑛主编《中华舞蹈志·广东卷》，第123页。

言，仔狮戏球由一人执狮灯表演，狮灯用竹篾扎架，外蒙以布，塑造成一只天真活泼、憨态可掬的仔狮（幼狮）形象，另扎一个小巧玲珑的彩球灯与仔狮的前爪和嘴巴相连。舞者操纵提线装置，运用放线、晃线、提线、抽线等技巧，使仔狮出现抛球、晃球、拉球、接球等形态。另外，通过舞者站、蹲、走、跪、卧等动作，使彩球上抛下落、左右翻动，生动地塑造出仔狮弄球时的各种活泼形象。可以说，仔狮舞也是一种有别于其他岭南狮子舞的独特表演形式。

除了吉庆和娱乐以外，强身健体也是岭南狮子舞一项重要的功能，因为岭南狮舞与武术的关系非常密切。这主要体现在以下两个方面：第一，南狮的舞蹈动作中大量吸收了南派拳法的精粹，甚至在舞狮的过程中往往还要穿插一些武术表演。这种舞蹈与武术不分的情况，导致狮舞表演者获得了很好的身体锻炼机会，因而使狮子舞具备了强身健体的特殊功能。第二，旧社会的舞狮者穿州过市，很容易受人欺负，所以他们往往组织自己的行会或堂会，平时聚集在一起练武，以对付随时出现的恶势力或危险情况。因此，岭南的舞狮者往往是武术家或武馆中人，这也促使了狮子舞强身健体功能的形成。

不妨举两个具体例子以作说明，在潮汕地区流行着一种叫舞虎狮的狮子舞，其强身健体的功能就十分突出。这种狮舞的狮头为老虎的形象，表演根据狮头的颜色分为红狮、青狮、独角狮、猫狮等不同类型；而这种区分，是基于舞狮班武术功夫的高低程度而作出的区别。其中红狮俗称"狮驰"，或曰"老实狮""平安狮"，舞者拳术一般。青狮也叫"青狮白目眉"，舞者多是武术高手，拳术高强。独角狮也叫"独角麒麟"，舞者一般为武术界的前辈，身份比较尊贵。至于猫狮，则由儿童组成的舞狮队表演。[①] 舞虎狮在狮舞结束之后，例要进行南拳和刀棍等武术表演，所以是和习武强身结合极为紧密的岭南狮舞品种。

此外，流行于粤北的青蛙狮也与武术有密不可分的渊源关系。这种狮舞的造型十分特别，狮头是一个青蛙的形象。据传说，明清时期的乡坊艺人为了标新立异，取狮子之威武，择青蛙之灵巧，于是独创了青蛙狮舞。舞时由一人主演，蛙形狮头套于头上；另一人头戴佛面具，手执葵扇，伴狮而舞，称为"喜乐神"。[②] 青蛙狮舞创造以来，民间艺人相继在各地建立了"狮子堂""狮子会"等狮舞行会组织。一般情况下，一个青蛙狮舞班社由擅长武艺的七至九人组成，俗称"一堂"，其武术堂会组织的性质是非常明显的。

① 参见朱松瑛主编《中华舞蹈志·广东卷》，第126—127页。
② 参见朱松瑛主编《中华舞蹈志·广东卷》，第130—131页。

第三节　悼亡与驱疫功能

如果说以上几项功能在前人的文章多少已被提及，甚至在北狮的表演中也仍有保存的话，那么以下所述的两项功能，则为北狮所无，亦极少被人注意。

首先，岭南狮子舞具有祭祀悼亡的功能，这在席狮舞表演中得到了充分的体现。席狮舞又叫"打席狮"，流传于梅州市的蕉岭、兴宁、梅县一带，是梅州客家地区特有的民间舞蹈，也是佛教道场中僧、尼为民间举行吊亡仪式时跳的一种祭祀性舞蹈。据说此舞起源于清代，在抗日战争时期被引入佛事活动之中，是由当时一个叫基尧的僧人创编的。

舞席狮最大的特色就是舞者披一张席子以扮狮子，在似狮非狮中求其神似，因而抛弃了其他狮舞中形似的狮头道具。表演时，一人将席子卷在身上扮成狮子，一人扮演《西游记》中的沙僧。舞者均着深灰色棉布对襟上衣，俗称"和尚布"。舞狮人在沙僧的引逗下，做出各种生动的形态。以往，这种舞蹈专门用于山村丧事，由僧人于打醮超度亡魂时表演。在悲怆的吊亡场合中，它可以调节祭坛的气氛，陪伴做丧事的主家度过通宵长夜，即所谓的"寓哀于乐"。[①]

其实，狮子本来就是佛教中的神兽，据《洛阳伽蓝记》记载："长秋寺中有三层浮图，……四月四日此像常出，辟邪、师子导引其前，吞刀吐火，……像停之处观者如堵。"[②] 这里的"师子"显然就是狮子舞，可见狮舞之用于佛事当中已有悠久的历史。不过，古代狮舞在佛教活动中主要是起前导、护法等作用，这与席狮舞的功能有着较大的区别。

其次，狮子舞还有一个非常古老的传统功能，那就是驱傩逐疫。至迟在唐代，狮子舞就被用于驱傩仪式之中，这有《南部新书》所载为证：

《五方师子》本领出在太常，靖恭崔尚书邠为乐卿，左军并教坊曾移牒索此戏，称云"备行从"，崔公判回牒"不与阅"。傩日，如方镇大享，屈诸司侍郎两省官同看。崔公时在色养之下，自靖恭坊露冕从板舆入太常寺棚

[①] 案，时至当代，席狮舞的悼亡功能也逐渐向着喜庆、娱乐的方面转化了。
[②] 杨衒之撰，杨勇校笺：《洛阳伽蓝记校笺》卷一，中华书局2006年，第44页。

中，百官皆取路回避，不敢直冲，时论荣之。①

崔邠字处仁，贞元中授渭南尉，以兵部员外郎知制诰至中书舍人。后改太常卿，知吏部尚书铨事。元和十年三月卒，年六十二岁。② 由此可见，《五方师子舞》之进入傩仪中，当为中唐以降的事。这种情况在后世沿用不衰，如明人顾景星《蕲州志》记载："楚俗尚鬼，而傩尤甚。蕲有七十二家，有清潭保、中潭保、张王、万春等名。神架铜镂，金䥯制如榹。刻木为神，首被以彩绘，两袖散垂，项系杂色纷帨，或三神，或五、六、七、八神为一架焉。……随设百戏，奉太尉歌跃幢上，主人献酬，三神酢主人，主人再拜。须臾，二蛮奴持绁盘辟，有大狮首尾奋迅而出，奴问狮何来，一人答曰凉州来，相与西望而泣，作思乡怀土之歌。舞毕送神，鼓吹偕作。"③ 不难看出，"楚俗"傩仪中的舞狮子是唐代狮子舞驱傩风俗的遗存，其表演形态与前文提到的唐代《西凉伎》表演也颇为相似。而从现存的岭南狮子舞来看，在一些具体表演当中仍能反映驱傩逐疫的痕迹，只不过很少有人注意到而已，以下举一些例子作为说明。

比如学者曾指出，南派狮子与北派狮子的表演场所并不一样。其中北狮表演一般在舞台、广场或固定场所进行；南狮表演时则穿街走巷、挨家挨户拜舞贺喜并采青，其目的就是讨取钱物和彩头。④ 而南狮的这一特点，恰恰是古代民间傩仪的一个重要特征。据梁人宗懔所撰《荆楚岁时记》引《宣城记》云：

> 吴矩，吴时作［守？］庐陵郡，载土船头。逐除人就矩乞，矩指船头云："无所载，土耳。"⑤

所谓"逐除"，即指施行傩仪时的逐疫除殃，而在这种仪式过程中，自古就有"求乞"的因素，如《梁书·曹景宗传》记载："（景宗）为人嗜酒好乐，腊月于宅中，使作野虏逐除，遍往人家乞酒食。本以为戏，而部下多剽轻，因弄人妇

① 钱易撰，黄寿成点校：《南部新书》卷乙，中华书局2002年，第23页。
② 参见《旧唐书》卷一百五本传，中华书局1975年，第4117页。
③ 参见顾景星《蕲州志》，引自《中国地方志民俗资料汇编·中南卷》，北京图书馆出版社1991年，第318—319页。
④ 参见叶春生《岭南民间文化》第三章《有形民俗的文化形态》，广东高等教育出版社2000年，第161页。
⑤ 宗懔撰，谭麟译注：《荆楚岁时记译注》，湖北人民出版社1999年，第116页。

女，夺人财货。高祖颇知之，景宗乃止。"① 不难看出，这条史料中的"乞酒食"一事与前引《宣城记》的就"乞"相近；由此可见，乞讨钱物、彩头是南方地区傩仪的一贯特色。至于逐除时"遍往人家"的做法，与南派狮舞之穿街走巷、挨家挨户拜舞采青有着明显的渊源关系。如前所述，北狮表演一般在舞台、广场或固定场所进行，这实际上表明，北狮的驱傩逐疫功能已消失殆尽，只有南狮仍见保留，因而特别值得重视。

另如流行于广东梅州大埔的金狮舞，对于传统驱傩逐疫功能亦保留得比较好，这也很少有人注意到。金狮舞俗称"五鬼弄金狮"，所表现的情节内容取材于民间传说，并且和《西游记》中的故事结合在一起，据传：

> 唐僧去西天取经，途中遇到毒雾瘴疠，听闻某灵山梵狮仙能驱除此瘟疫毒害，遂令悟空、悟净、悟能众弟子前往，以逗、弄、引的方法请得狮仙出山驱邪除害。②

这种狮舞在具体表演时，开场一段是慢板，由两人表演狮舞，一人舞头，一人舞尾。后转入"五鬼弄金狮"，变为单人舞狮，狮被、狮尾缠绕在舞者腰间。五鬼则各戴其面具，包括两个孙猴子手执红色布袋，猪八戒手执耙杖，沙僧手执蒲扇，驼背佛手执杖棍。表演场地设有二至三张并连的八仙桌，整个表演都围绕着八仙桌展开。③

值得注意的是传说中"灵山梵狮"能够驱除"瘟疫毒害"，这与古傩仪的驱鬼逐疫功能是一致的。此外，舞蹈中出现的"五鬼"亦值得注意。所谓"五鬼"，原指"五穷鬼"，至迟在唐代韩愈的《送穷文》中已经提到：

> 其名曰"智穷"：矫矫亢亢，恶圆喜方；羞为奸欺，不忍害伤。其次名曰"学穷"：傲数与名，摘抉杳微；高抬群言，执神之机。又其次曰"文穷"：不专一能，怪怪奇奇；不可时施，祗以自嬉。又其次曰"命穷"：影与形殊，面丑心妍；利居众后，责在人先。又其次曰"交穷"：磨肌戛骨，吐出心肝；企足以待，实我仇冤。凡此五鬼，为吾五患；饥我寒我，兴讹造

① 《梁书》卷九，中华书局1973年，第181页。
② 朱松瑛主编：《中华舞蹈志·广东卷》，第125页。
③ 参见朱松瑛主编《中华舞蹈志·广东卷》，第125—126页。

讪；能使我迷，人莫能间。……①

由于韩愈饱受此五鬼的折磨，所以撰《送穷文》想把他们"送"走。而据业师康保成教授考证，这种送五鬼的行为实质就是驱鬼逐疫的傩仪。② 时至今日，贵州、湖南、江西、安徽等地仍有"打五猖""跳五猖"风俗的流传，无不与古代傩仪、送五鬼等有直接的渊源关系。由此可见，大埔金狮舞中既出现了五鬼弄金狮的情节，当就是古代傩仪送鬼功能的遗传。只不过世易时移，金狮舞中的五鬼已由唐人的五穷鬼变为《西游记》中的人物而已，但其驱傩逐疫的功能却仍然存在。

小　结

通过以上考述可知，狮子这种猛兽是由外国通过西域传入中国的，而民间传统的狮子舞亦渊源于西域。这一艺术样式输入中国后日益流行，逐渐发展成为南、北两大流派，其中南派又以岭南狮舞为主要代表，它广泛流传于广东各地，类型不下十数种之多。如果从社会功能和民俗功能的角度考察，岭南狮舞至少具有吉庆、娱乐、强身、悼亡、驱傩等作用，其中悼亡功能在北狮中未出现过，驱傩逐疫的功能在北狮中亦消失殆尽，所以过往研究狮舞功能的文章甚少注意到这两点。本章略作补充如上，并对岭南狮舞中一些别具特色的艺术表演作了简介，考述不当之处，敬祈教正。

① 韩愈撰，马其昶校注，马茂元整理：《韩昌黎文集校注》卷八，上海古籍出版社1987年，第571—572页。
② 参见康保成《傩戏艺术源流》附录一《韩愈〈送穷文〉与驱傩、祀灶风俗》，广东高等教育出版社1999年，第376—387页。

本章参考图表　表10-1　广东地区各类狮舞

名称	道具特点	表演特征	别称
佛山醒狮	①狮头用竹篾等扎成，形象参照戏曲面谱 ②狮被用布做成，分三个型号	①一人舞狮头，一人舞狮尾，狮前有大头佛逗引 ②舞时融入南派拳术 ③有开桩、出洞、上山、巡山、寻青、采青、觅食、回山等程序 ④以打击乐伴奏为主	狮舞
鹤山狮	造型略与上同	①狮有文武、雄雌之别 ②表演时，见物必疑、见青必喜、见桩必咬、见木必拔、见水必戏、见阶必上	醒狮、狮舞
东莞醒狮踩高桩	造型略与上同	①以六只金狮烘托一只银狮共同演出 ②所踩的桩高三尺至五丈半不等 ③表演技艺极高，难度极大	舞狮、狮舞
梅州仔狮戏球	①狮灯由竹篾扎架 ②尾内可点蜡烛 ③狮头、狮尾各安一根木把，舞者持以舞之	①吸取了提线木偶、杂技、戏曲等因素发展而成 ②由一人执狮灯表演，体现小巧灵活的特点 ③以广东汉调音乐中的军班吹打乐伴奏	仔狮灯
大埔金狮舞	①狮头用竹篾扎架 ②狮颈后缝一狮被 ③孙猴子、沙僧等皆有面具	①取材于《西游记》中的一段传说 ②五鬼各戴面具，与狮子一同戏舞 ③整个表演围绕几张八仙桌展开 ④以打击乐伴奏为主	仙狮舞、五鬼弄金狮

续表

名称	道具特点	表演特征	别称
梅县狮子	①狮头用竹篾扎架 ②狮下颌垂一红布以遮挡舞人 ③狮身以彩布制成	①由狮子、唐僧、孙猴子、沙僧等同场表演 ②舞蹈围绕八仙桌进行 ③以锣鼓等打击乐伴奏	大嘴狮
潮汕舞虎狮	①有红狮、青狮、独角狮、猫狮等多种类型 ②狮架由竹篾扎成，狮被用长幅制作	①一人舞狮头，一人操狮尾 ②前有狮童逗引 ③亦有采青等套路 ④狮舞后一般有武术表演	虎狮、虎狮舞
粤北青蛙狮	①道具蛙头狮身，造型别具一格 ②竹扎头架，五彩锦布缝制狮被	①由舞狮者与喜乐神同演 ②分单狮、双狮两种 ③以小、笑、活见长 ④一班通常有七至九人，一般有武术功底 ⑤以打击乐伴奏为主	蚂拐狮、神狮子
梅州席狮舞	①以一张席子盖于舞者身上扮演狮子，似狮而非狮 ②舞者均穿和尚布	①主要用于乡村吊亡仪式，表演者主要是僧尼 ②一人舞狮，前有沙僧逗引 ③用打击乐伴奏	打席狮
连州瑶族木狮舞	①木狮头由梓木雕刻而成，狮头连着狮被 ②有多种伴奏乐器	①由三至八人表演 ②有六个套路，每套十二个动作 ③主要表现瑶族先民迁徙的艰辛	
连山壮族舞木猫	①实为狮舞，狮头要加工特制 ②必需道具还有阿驼面具、猴子面具、兵器、八仙桌等 ③伴奏乐器有鼓、钹、锣等	①表演前必须进行一项"拜炮"的舞拜仪式 ②表演时以一张八仙桌为中心进行套路以及竞技表演	

中编 动物舞

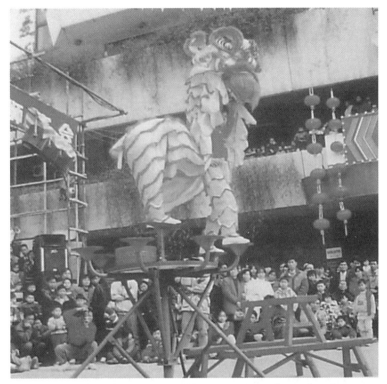

图 10－1 南狮表演（录自《中国民族民间舞蹈集成·广东卷》彩图）

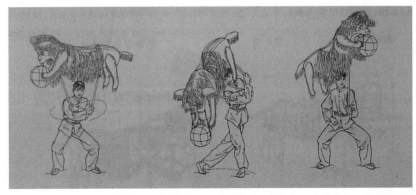

图 10－2 梅州仔狮戏球（录自《中国民族民间舞蹈集成·广东卷》，第 150 页）

159

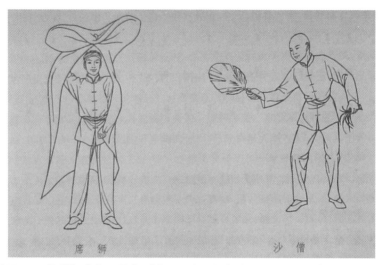

图 10-3　梅州舞席狮（录自《中国民族民间舞蹈集成·广东卷》，第 134 页）

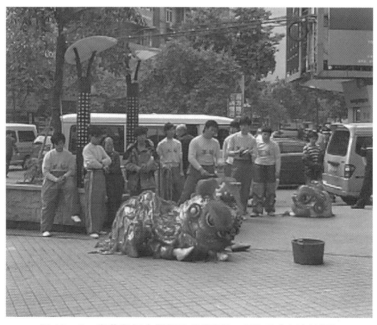

图 10-4　春节期间广州街头的狮子舞（调研时实地拍摄）

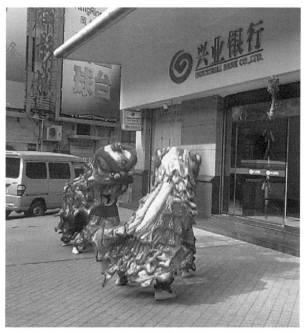

图 10-5 春节期间广州街头的狮子舞（调研时实地拍摄）

第十一章　吴川舞貔貅渊源新探

位于粤西的吴川，是湛江市辖下的一个县级市，在市内的梅菉镇梅麓头村流行着一种名叫舞貔貅的传统舞蹈，这种舞蹈不但与其他地方常见的狮舞、麒麟舞颇为不同，与流行于广东省东莞、增城地区的貔貅舞也很不一样，其具体的表演形态略如下文所述：

 吴川的舞貔貅主要由五个角色表演：其中二人负责舞动貔貅道具，一人扮演神童紫微，一人扮演土地爷，一人扮演樵夫。貔貅的外形是狮头虎身，其脑袋虽象狮子，但从头到脚却黑毛、白毛相间，更象一只斑斓猛虎，神态与舞蹈动作也与狮子舞颇为不同。表演分为行进与定点两大部分：当舞蹈队伍在行进中表演时，武艺高强的紫微童子在土地爷的陪伴下，与貔貅斗智斗勇，并收服了生性顽劣、腾挪跳跃的貔貅。当舞蹈队伍来到空旷地方进行定点表演时，则由两只貔貅表演扑食、翻滚、搔痒、戏水等动作，继而进入整个貔貅舞的高潮，即"貔貅上牌山"（又叫"盾牌叠罗汉）和"牌山顶上采青"。队员们用肩膀和手托住盾牌，团团围成一片，然后一层层架起一座"牌山"。貔貅则从地面一层层往上舞，表演试探、回望、跳跃、登顶等动作，时而轻松顽皮、时而低头沉吟、时而威武迅疾，鼓声也随着高低快慢，有时细密沉雄、有时高昂激扬。最后，人们在高处用竹竿吊起一棵"青"——往往是一两棵生菜、几根生蒜和一个红包绑在一起；貔貅登顶后

便进行精彩的"采青"表演,类似于狮子舞中的采青。①

由此可见,吴川舞貔貅是一种颇具艺术特色的传统民间舞蹈。为了更好地发掘其历史文化价值,有必要对它的渊源作一番考察,而与此问题相关者,则是当地流传的一个故事:

> 很久以前,祖罗荣山上林木繁茂,花果飘香,鸟兽欢腾。一天,突然出现了一只凶猛的貔貅,疯狂扑食鸟兽。一位上山砍柴的樵夫,也被貔貅扑倒吞食。土地神见状,欲救无能,只好赶去玄基洞告知正在修炼的神童紫微。紫微获悉后大怒,来到山上欲降伏此兽,经过几番打斗,紫微假装被貔貅吞进肚里,遂在貔貅肚内揪心捣肺,令其无法招架。接着,紫微从貔貅口中钻出,手执锁着貔貅五脏的锁链,凶猛的貔貅只好伏地就擒。人们为了纪念紫微降服貔貅、为民众造福的功德,便编演了这种貔貅舞,且视为驱邪引福的象征。每逢新春佳节或神祭,均有表演,并相传不衰。②

严格来讲,这个"紫微神童降伏貔貅"的故事只是当地民众的一种良好愿望,基本上不具备历史的真实性;从另一方面看,有关此舞的文献记载和学术研究也非常稀少。可以说,这种舞蹈的历史渊源和艺术渊源至今尚未被完全揭示,因而也大大影响了世人对其文化价值的估量。为此,接下来拟专门探讨该舞的渊源问题,并祈有所补正焉。

第一节　舞貔貅的渊源

笔者认为,在文献史料较为缺乏的情况下,若要考察吴川舞貔貅的历史渊源和艺术渊源,关键是以舞蹈本身的某些特征为线索进行探寻。就前述的表演过程来看,此舞最有特色的地方是"貔貅上牌山"和"牌山顶上采青",这种舞蹈动

① 案,吴川貔貅舞的具体演出情况由中山大学中国非物质文化遗产研究中心副教授倪彩霞博士实地调查提供,并参考其论文《广东舞貔貅考》(载《东亚文化研究》[韩]2010 年[总]48 辑,第 111—127 页)的相关描述。由于倪彩霞博士是吴川人,所以每年年例的时候她都能看到当地的舞貔貅表演,因而材料较为可靠。

② 梁伦主编:《中国民族民间舞蹈集成·广东卷》,中国 ISBN 中心 1996 年,第 176 页。

作不但在各种狮子舞、麟麒舞中难以见到，即使在广东东莞、增城等地流行的貔貅舞中也从未出现过，可见其独到之处。而表演这两项舞蹈动作时均使用了"盾牌"这种道具，不禁令人联想起宋金时期著名的蛮牌舞，由此也获得了探寻其渊源的第一条重要线索。

关于蛮牌舞，在《东京梦华录·京瓦伎艺》中已见记载："小儿相扑、杂剧、掉刀、蛮牌：董十五、赵七、曹保义、朱婆儿、没困驼、风僧哥、俎六姐。"① 更具体的表演形态则见载于《东京梦华录·驾登宝津楼诸军呈百戏》：

> 驾登宝津楼，诸军百戏，呈于楼下。先列鼓子十数辈，一人摇双鼓子，近前进致语，多唱"青春三月蓦山溪"也。唱讫，鼓笛举，一红巾者弄大旗，次狮豹入场，坐作进退，奋迅举止毕。次一红巾者，手执两白旗子，跳跃旋风而舞，谓之"扑旗子"。及上竿、打筋斗之类讫，乐部举动，琴家弄令，有花妆轻健军士百余，前列旗帜，各执雉尾、蛮牌、木刀，初成行列拜舞，互变开门夺桥等阵，然后列成偃月阵。乐部复动《蛮牌令》，数内两人出阵对舞，如击刺之状，一人作奋击之势，一人作僵仆。出场凡五七对，或以枪对牌，剑对牌之类。忽作一声如霹雳，谓之"爆仗"，则蛮牌者引退。②

在古代舞蹈中用盾牌为主要道具者，当以上述的蛮牌舞最为著名。但除了道具相近以外，尚难看出蛮牌舞与舞貔貅之间有什么必然的联系。为此，又必须提到宋金时期另一种著名的舞蹈"舞狮豹"。据《东京梦华录》和《大金国志》分别记载：

> 第三盏，左右军百戏入场，一时呈拽。所谓左右军，乃京师坊市两厢也，非诸军之军。百戏乃上竿、跳索、倒立、折腰、弄碗注、踢瓶、筋斗、

① 孟元老撰，李士彪注：《东京梦华录》卷五，山东友谊出版社2001年，第48页。另一部宋人笔记《梦粱录》卷二十《百戏伎艺》也记载了此舞："百戏踢弄家，每于明堂郊祀年分，丽正门宣赦时，用此等人，立金鸡竿，承应上竿抢金鸡。兼之百戏，能打筋斗、踢拳、踏跷、上索、打交辊、脱索、索上担水、索上走装神鬼、舞判官、斫刀蛮牌、过刀门、过圈子等。"（吴自牧撰，傅林祥注《梦粱录》卷二十，山东友谊出版社2001年，第289页）此外，宋人《都城纪胜·瓦舍众伎》又记载说："踢弄，每大礼后宣赦时，抢金鸡者用此等人，上竿、打筋斗、踏跷、打交辊、脱索、装神鬼、抱锣、舞判、舞斫刀、舞蛮牌、舞剑，与马打球、并教船、水秋千、东西班野战、诸军马上呈骁骑、街市转焦馅为一体。"（灌圃耐得翁《都城纪胜》，收入俞为民、孙蓉蓉主编《历代曲话汇编·唐宋元编》，黄山书社2006年，第115页）

② 孟元老撰，李士彪注：《东京梦华录》卷七，第73—74页。

擎戴之类，即不用狮豹、大旗、神鬼也。①

大定六年春，正月己酉朔，大会群臣于紫极殿，始用百戏。酒三行，则乐作，鸣钲击鼓，百戏出场。有大旗、狮豹、跷索、上竿之类。②

由此可见，舞狮豹在宋金时期颇为流行。更为重要的是，当时的舞狮豹与舞蛮牌经常被放在一起演出，如前引《东京梦华录》卷七提到，"狮豹入场"与"蛮牌木刀"几乎就是连在一起演出的。而《三朝北盟会编》又记载：

次日诣金庭，赴花宴，并如仪。酒三行，则乐作，鸣钲击鼓，百戏出场，有大旗、狮豹、刀牌、牙鼓、踏晓、踏索、上竿、斗跳丸、弄挝、籈筑、旗球、角抵、斗鸡、杂剧等。服色鲜明，颇类中朝。③

金庭各式艺人绝大多数是从北宋掠夺过去的，所以其演出"颇类中朝"，这则记载也把"狮豹"和"刀牌"放在一起叙述。尤其值得注意的是，宋人笔记《武林旧事》卷二"舞队"条下列有诸般名目，包括"男女竹马、男女杵歌、大小斫刀鲍老、抱罗装鬼"等等，其中赫然有"狮豹蛮牌"一项④，而且四字连写不分。由此证明，至迟南宋时期，狮舞、豹舞、蛮牌舞已经合在一起演出，并形成一种新的"舞队"表演节目——"狮豹蛮牌"。不过，狮舞和豹舞虽然都是"假形"舞蹈艺术，蛮牌作为道具也融入到这种艺术表演中去了，但它和貔貅之间到底有何联系呢？这是探究其渊源的又一关键所在，而古人的"字书"则为此提供了第二条重要的线索。

据汉人《说文解字》称："貔，豹属，出貉国。"⑤ 由此可见，貔貅与豹是同属的动物。虽然汉代另一部有名的字书《尔雅·释兽》曾提到："貔，白狐，其子豰。"似乎与《说文》的见解不同，但后人为《尔雅》作注释时却多持与《说文》相近的看法，例如：

郭璞注云：（貔）一名执夷，虎豹之属。

① 孟元老撰，李士彪注：《东京梦华录》卷九《宰执亲王宗室百官入内上寿》，第91页。
② 宇文懋昭撰，崔文印校证：《大金国志》卷十六，中华书局1986年，第226—227页。
③ 徐梦莘：《三朝北盟会编》卷二十，《文渊阁四库全书》350册，台湾商务印书馆1986年，第154页。
④ 参见周密撰，傅林祥注《武林旧事》卷二，山东友谊出版社2001年，第40—41页。
⑤ 许慎撰，段玉裁注：《说文解字注》九篇下，上海古籍出版社1988年，第457页。

邢昺释曰：《字林》云："貔，豹属，一名白狐。其子名毂。"郭云："一名执夷，虎豹之属。"《诗·大雅》云："献其貔皮。"陆机《疏》云："貔似虎，或曰似熊。"①

陆机、郭璞、邢昺均为训诂学的大家，他们都说"貔似虎""貔貅为虎豹之属"，实与《说文》观点相近，必然是有根据的。而且从貔、貅、豹三字均从"豸"旁，貔字与豹字同声，貅字与豹字古音韵近这几点来看，上述说法也显得比较可信。更须注意的是，邢昺为宋人，其观点可以代表当时人们的普遍看法。由此不难推断，宋金时期的舞狮豹实际上就是舞狮子和舞貔貅，随着蛮牌舞的融入，进而合称为"舞狮豹蛮牌"。由于吴川舞貔貅中也有舞蛮牌这种特色表演，所以其历史和艺术渊源已经变得清晰。

除了上述的两条重要线索以外，还有几项佐证可以说明舞狮豹蛮牌与舞貔貅是有联系的。

其一，据《洛阳伽蓝记》记载："长秋寺中有三层浮图，……四月四日此像常出，辟邪、师子导引其前，吞刀吐火，……像停之处观者如堵。"② 由此可见，早在北朝的时候，师子（即狮子）和辟邪这两种异兽的假形艺术表演就被联系在一起了。而据民间传说，貔貅是一种凶猛的瑞兽，雄者称为"貔"，雌者称为"貅"；貔貅中长有一角者则称之为"天禄"，长有两角者则称之为"辟邪"；所以辟邪乃系貔貅中的一种。而且"辟邪"二字之声母与"貔貅"二字之声母相同，也可见二者存在联系。既然北朝时已有狮子与貔貅合演的情况，那么宋金时期的狮、豹合舞当是传承了古制，只是狮子、貔貅四字连读起来比较拗口，所以才被宋人简称为"狮豹"二字而已。

其二，吴川舞貔貅中的貔貅道具头如狮子，但其身子却既像老虎又像斑豹，恰好符合"貔为豹属""貔貅为虎豹之属"的讲法。另外，在舞貔貅中有"采青"的表演，如所周知，采青本是传统狮子舞中最常见的表演形态，有理由相信，舞貔貅中的采青受到了狮子舞的影响。何以会存在这种影响呢？大约就是因为舞狮与舞豹在古代经常混合在一起演出。

其三，据"珠三角地区传统民间舞蹈"（广东省文科重点研究基地创新团队项目）课题组成员倪彩霞博士对吴川舞貔貅传承人的调查显示，此舞传承至今大约已有二十八代，如果按每代25～30年计算，此舞产生至今约有700～840

① 郭璞注，邢昺疏：《尔雅注疏》卷十，北京大学出版社1999年，第325页。
② 杨衒之撰，杨勇校笺：《洛阳伽蓝记校笺》卷一，中华书局2006年，第44页。

年左右的历史，大致相当于南宋中期以至元代中期，距《武林旧事》关于狮豹蛮牌舞队的记载时代非常接近。因此有理由相信，流行于广东省吴川市梅菉镇梅麓头村的舞貔貅乃从南宋时期杭州一带的"狮豹蛮牌"舞队传承并发展而来。

第二节 舞貔貅与豹舞

当然，如果撇开盾牌舞而单纯从豹舞的角度分析，舞貔貅可能还有更早的艺术渊源，据东汉张衡的《西京赋》所述，西汉平乐观前曾有过盛大的角抵戏（即后世常说的百戏）演出，其中便包括"戏豹舞罴，白虎鼓瑟，苍龙吹篪"①等动物舞。其后，《魏书·乐志》又记载：

> （天兴）六年冬，诏太乐、总章、鼓吹增修杂伎，造五兵、角觚、麒麟、凤皇、仙人、长蛇、白象、白虎，及诸畏兽、鱼龙、辟邪、鹿马仙车、高绁百尺、长趫、缘橦、跳丸、五案以备百戏。大飨设之于殿庭。②

如前所述，辟邪是貔貅中的一种，貔貅则为豹属，所以《魏书·乐志》所载不妨视为另一则关于豹舞的较早记录。不过，单纯的"戏豹""舞辟邪"显然不能作为吴川舞貔貅的直接渊源，因为他们与"貔貅上牌山""牌山顶上采青"这两项独具特色的舞蹈动作还没有建立联系。只有到了南宋时期，蛮牌舞被融入到舞狮豹的表演当中，并出现了"狮豹蛮牌"这样的舞队形态，吴川舞貔貅的历史和艺术渊源才能够正式产生。

至此不禁要追问，本为假形舞蹈艺术的舞狮豹为什么会和蛮牌舞结合在一起演出呢？笔者以为，这与貔貅的象征和宋代舞队表演者的身份均有关系。原来，自古以来貔貅就是勇武的象征，据《尚书·牧誓》《礼记·曲礼》和《史记·五帝本纪》分别记载：

> 如虎如貔，如熊如罴。（孔传："貔，执夷，虎属也。四兽皆猛健，欲

① 费振刚、胡双宝、宗明华辑校：《全汉赋》，北京大学出版社1993年，第419页。
② 《魏书》卷一百九，中华书局1984年，第2828页。

使士众法之，奋击于牧野。")①

前有水则载青旌，前有尘埃则载鸣鸢，前有车骑则载飞鸿，前有士师则载虎皮，前有挚兽则载貔貅。②

（轩辕）教熊罴貔貅驱虎，以与炎帝战于阪泉之野。（司马贞索隐："此六者猛兽，可以教战。"）③

不难看出，貔貅生性勇猛健捷，所以在古代一直被视为英武善战的象征，甚至成为军旅旗帜上的标志，所谓"前有挚兽则载貔貅"是也。其后，也不断有人以貔貅比喻勇猛的将士，如唐代张说《右羽林大将军王公神道碑奉敕撰》有云："赳赳将军，貔貅绝群。"④ 韩愈诗《永贞行》又有云："北军百万虎与貔，天子自将非他师。"⑤ 俱可为证。

既然古人常以貔貅象征善战之士，则舞貔貅、舞豹这类舞蹈艺术不可避免地带有了武舞的特征，这在当时和后世均有反映。如傅起凤、傅腾龙二先生在《中国杂技史》一书中曾指出：

乔戏除了前面提到的"乔相扑"之外，最流行的是乔妆狮豹。如诸军百戏中的"蛮牌狮豹"，苏汉臣所作《百子嬉春图》中的儿童舞狮，佛教活动中也保留着舞狮子。宋代这类乔妆节目与前代相比，更强调技巧的提炼。比如"蛮牌狮豹"就不只是像唐代的五方狮子那样，在声势浩大的太平乐伴奏下，走走形，舞拜一番而已；宋代舞狮注重武艺，它的表演常与打斗相结合。……狮豹有时还口吐烟火，以增强神威武勇的气氛。⑥

由此可见，宋代的舞狮豹基本上就是一种武舞的性质。另据民国时期的《东莞县志》记载：

元旦至晦，结队鸣钲鼓，以纸糊麒麟，头画五采，缝锦被为麟身，两人

① 孔安国传，孔颖达疏：《尚书正义》卷十一，北京大学出版社1999年，第286页。
② 孙希旦撰，沈啸寰、王星贤点校：《礼记集解》卷四，中华书局1989年，第83页。
③ 《史记》卷一，中华书局1982年，第12页。
④ 张说：《张燕公集》卷十七，中华书局1985年，第177页。
⑤ 韩愈：《韩昌黎全集》，中国书店1994年，第54页。
⑥ 傅起凤、傅腾龙：《中国杂技史》，上海人民出版社2004年，第213页。

舞之，舞毕各演拳棒，曰"舞纸麟"。客人则舞貔貅或狮，其演拳棒同。①

也可见，直至后世舞貔貅与"拳棒"技击仍然存在密切的联系。另一方面，与舞狮豹相结合的蛮牌舞更是一种典型的武舞，宋人《云麓漫钞》就有云："古之礼乐于野人尚有可仿佛者。今之响鍨即编钟，今之舞蛮牌即古武舞，舞《三台》与调笑即古文舞，皆有行缀。"② 可以为证。既然舞狮豹与舞蛮牌均为武舞，均表现勇武的精神，其结合起来自然能够更好地体现这一象征。另外，在前引的文献中还反映出这样一种情况，即北宋的舞狮豹和蛮牌舞原本都是由"诸军"演出的，二者都是从军队中流传出来的舞蹈艺术形态。换言之，二舞表演者的身份一致，这恐怕也是它们得以结合起来的又一个重要基础。

余　说

通过以上论述可知，在广东省吴川市梅菉镇梅麓头村流行着一种名叫舞貔貅的传统民间舞蹈，其表演过程中最具艺术特色的是"貔貅上牌山"和"牌山顶上采青"，既不同于其他地方常见的狮舞和麒麟舞，也和流行于广东省东莞、增城等地的貔貅舞大不相同。

如果仅从"貔貅为豹属"及"豹舞"的角度考虑，吴川舞貔貅当远源于汉代角抵戏中的"戏豹"，但汉代的戏豹并没有使用盾牌等道具。及至北宋，诸军献伎时流行舞狮豹和舞蛮牌表演，两者均带有武舞性质，并且常在一起演出，从而有了融合的可能；之后在南宋杭州一带，终于产生了"狮豹蛮牌"这种舞队形式，从艺术形态角度分析，它当是吴川舞貔貅产生的主要渊源所在。另据田野调查资料显示，吴川舞貔貅已传承二十八代，其第一代传承人生活的年代与"狮豹蛮牌"产生的时间非常接近，所以这一传承谱系应当具有较高的可信性。由此亦反映出，吴川的舞貔貅是一种具有悠久历史传统和鲜明艺术特色的民间舞蹈，其作为非物质文化遗产的价值不言而喻。

最后，拟对三个小问题稍作补充。其一，在吴川舞貔貅表演中还有一个角色

① 丁世良、赵放主编：《中国地方志民俗资料汇编·中南卷》，书目文献出版社1991年，第742页。
② 赵彦卫：《云麓漫钞》卷十二，上海古籍出版社1992年，第387页。

叫"紫微神童",这一人物与此舞的渊源有没有关系呢?窃以为,关系并不太大。因为从紫微所演角色的功能来看,与狮子舞中常见的耍狮"大头佛"基本一致,无非是要引导貔貅作出各种舞蹈动作,其表演并非舞貔貅的主体部分。因此,无须将这一人物作为舞貔貅的主要渊源进行追溯。

其二,吴川舞貔貅既渊源于南宋杭州一带的舞队,它是在何时又是如何从杭州传播到广东吴川一带的呢?对此,目前尚难找到直接、确切的文献记载。不过,有两个相近的艺术传播例子可供参考。一个是"平南乐",据《岭外代答》记载:

> 广西诸郡,人多能合乐。城郭村落祭祀、婚嫁、丧葬,无一不用乐,虽耕田亦必口乐相之,盖日闻鼓笛声也。每岁秋成,众招乐师教习子弟,听其音韵,鄙野无足听。唯浔州平南县,系古龚州,有旧教坊乐甚整,异时有以教坊得官,乱离至平南,教土人合乐,至今能传其声。①

由此可见,平南虽是岭南之地,但由于"乱离"导致宫廷乐官流散,其地很早已有教坊音乐的传入。而据杨武泉先生对《岭外代答》一书的校注指出,平南县原隶龚州,宋南渡以后始隶浔州。这就说明,上引所述大致为南宋初年的事,乱离乃指两宋之交的战乱。另一个例子是竹马舞。如前文所引,宋人《武林旧事》卷二"舞队"条下列诸般名目,其中就包括"狮豹蛮牌"和"男女竹马"。所谓"男女竹马",即现今岭南地区尚见流传的濒危剧种"竹马戏"之前身。男女竹马传播到岭南至少经历了两个主要阶段,先是南宋时期从杭州传播到福建漳州一带,再则在元末明初随着移民潮从福建传入岭南。② 因此,根据上述二例可以推断,南宋杭州的"狮豹蛮牌"要传入岭南并非没有可能,其传播时间、传播路线、传播原因与"平南乐""男女竹马"等应有相近之处。

其三,宋代以后尚有一种比较有名并以盾牌为道具的舞蹈,这就是明人戚继光《练兵实纪》中记载的藤牌舞:"藤木牌,二人一排,先自跳舞,能遮身严密活利者为合式。舞过,即用长枪手对戳,枪到,不慌不忙,不先动,枪一戳,即随枪而进,枪头缩后,则又止。进时,步步防枪,不必防人。牌向枪遮,刀向人砍。只至枪手之身为上等,舞生而对熟者为中等,舞熟而对生者为下等。"③ 不难看出,此舞的技击性十分强,应当是由宋金时期流行的蛮牌木刀舞发展而来。

① 周去非撰,杨武泉校注:《岭外代答校注》卷七,中华书局1999年,第251页。
② 案,详情参见本稿附录,不赘。
③ 戚继光:《练兵实纪》卷四,上海古籍出版社1990年,第748页。

而吴川舞貔貅中的盾牌主要用于架设牌山，其技击格斗的功能基本已不存在，所以和明代的藤牌舞实属同源而异流的关系。

本章参考图片

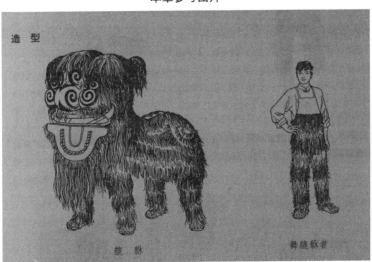

图 11-1　貔貅及舞貔貅者（录自《中国民族民间舞蹈集成·广东卷》，第179页）

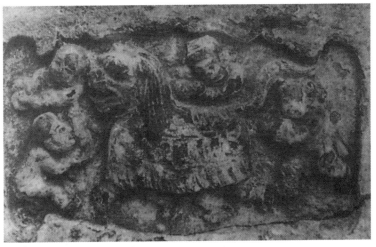

图 11-2　金代的童子舞狮砖雕（录自《图说中国舞蹈史》，第189页）

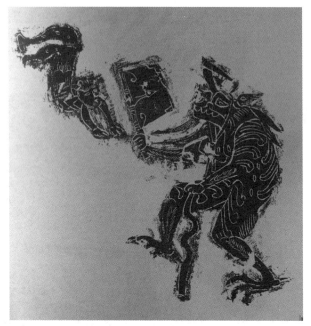

图 11-3 汉画像石中的戏豹(录自《山东沂南汉墓画像石》,第 95 页)

下编

其他舞蹈

第十二章　舞火狗考

舞火狗是流行于广东增城、龙门一带的传统民间舞蹈。其中龙门县蓝田乡的舞火狗，主要流行于蓝田一带的瑶族村庄，起舞的只有"狗"这一种动物（由真人妆扮）。而增城市石滩镇麻车村一带的舞火狗，开始确是仅舞火狗，后来发展为九种动物模型参加舞蹈，即从"火狗"演变为"火九"。由于粤语中狗与九是同音字，所以舞火狗的名称仍然沿用下来。本章所探讨的对象，即以此两地的舞火狗为主。

第一节　增城舞火狗的基本情况

先从增城市石滩镇麻车村的舞火狗论起，这种活动亦称为"麻车火色"，其基本的演出情况略如下述：

> 麻车由九个自然村组成，每村出一只火兽（禽），一共九种。计有龙、狮、麒麟、象、貔貅、狗、鳌鱼、鸭、凤等。它们一律用竹篾扎制，绑上长香，每只动物由一至十几人耍舞。黄昏时分，各家各户派人去把香火点燃，然后出舞。由火龙开路，后面跟着各种火兽，接着是用香火砌成"麻车火色"四个大字的牌坊。牌坊后跟着的是青年人组成的烟花队，他们一边燃放鞭炮，一边行进。押尾的是火凤凰，跟着是八音锣鼓柜。火色队伍从中心村广场出发，一直游完九个村寨，最后来到一口池塘旁边，把所有火兽火禽

统统点燃,在其烈火熊熊之时投入塘中,整个活动便告结束。①

从麻车火狗演出时所舞的火兽名称来看,共有九种,但各类文献记载有所不同,结合笔者实地调查,将这些火兽名称列为表格(见表12-1),以便观览。从表格中不难看出,所列"兽名"是有出入的,但它们均为火兽,功能相近,舞蹈表现形式亦相近,很可能是由于各次表演时临时有所变更,所以文献记录与被调查人的回忆之间出现了差异。

表12-1 火兽名称

《增城市民间手工技艺调查表》②	《岭南民间文化》③	《岭南风俗录》④	笔者调查采访⑤
龙	龙	龙	龙
凤	凤	凤	凤
麒麟	麒麟	麒麟	麒麟
蟾蜍(俗称"咸虾")	蟾蜍		蟾蜍
犀牛	犀牛		犀牛
大象		象	象
奔鹿	鹿		鹿
狮子		狮	狮
宝鸭	宝鸭	鸭	鸭
	锦鲤		锦鲤
	狗	狗	狗
		貔貅	貔貅
		鳌鱼	鳌鱼

据老人们回忆,这项活动始于明朝,1947年有过一次较大规模的活动,中

① 根据笔者实地采访描述。采访时间:2007年1月;采访人员:蒋明智教授、田阡博士、陈熙硕士。采访对象:主要集中在麻车村的中老年人,他们都亲身经历或目睹过至少一次的舞火狗活动,少数人还掌握火狗制作的技术。
② 据原增城市文化局局长徐文先生提供的《增城市民间手工技艺调查表》,内部资料。
③ 叶春生:《岭南民间文化》,广东高等教育出版社2000年,第178页。
④ 叶春生:《岭南风俗录》,广东旅游出版社1988年,第271—272页。
⑤ 根据村中老人的记忆,历年舞火狗活动中出现过的火兽种数,实际已超过了九种。

间隔了许多年,直到1986年秋才再度举行。举行的时间多在中秋节前后的晚间,一般持续两夜。期间,不但周围村寨的群众赶来围观,远在新丰、龙门的群众也来观看。舞火狗的目的是为了驱灾除难、祈求平安,据说1986年那次,也是因为天气久旱,群众强烈要求而举行的。火色后第三天,下了一场大雨,香火熏后次年,虫害也减少了。① 从制作工具来看,麻车火狗道具制作的主要材料是竹篾和特制粗香,大小麻绳、铁丝、木头等为辅助材料。制作者先用竹篾扎成道具的骨架,然后用粗香竖起来扎出道具的外延,疏落有序的香头点就像动物的汗毛眼一样,呈现出道具的特征与神态。届时点燃这些道具身上的香火,让人们在黑夜间识别不同的兽类,领略其中的含意。②

以上是增城麻车舞火狗一些基本的演出、制作情况,再关注一下这种民俗活动的起源问题。据当地人传说,麻车舞火狗起源于明朝中叶,至今已有六百多年历史。当时因为村中瘟疫流行,人们束手无策。恰巧来了一位"地理先生",告诉人们用稻草扎制一只草狗,插上香火,在村中四处舞动,便可驱灾除疫。村民依计而行,果然成功。从此,麻车村民每年都扎草狗,燃上香火,到处耍舞,以避凶邪,人们遂称之为"舞火狗"。③

由此看来,这本是一种带有巫术色彩的民间活动,由于成功驱除了灾疫,以致后来得到了进一步的发展。起初,人们觉得用稻草扎火狗太单调,并且容易着火焚毁,于是便有人采用火杆(当地一种杆状植物)扎成一定形状,插上香火,用竹枝撑起来舞动。后来又有人用竹篾扎成各种禽畜的模型,再把香火固定在模型身上舞动,这样火狗的样式就越来越多了。而且随着时间的推移,舞火狗已从驱除瘟疫的活动演变成一种喜庆活动。据传,最迟到了清雍正年间,这种舞火狗活动已初步发展成为一项独具艺术特色的大型民间艺术活动,火狗的舞姿也越来越丰富多彩了。④

① 参见叶春生《岭南风俗录》,第272页。
② 参见叶春生、施爱东主编《广东民俗大典》第一编八章《民间游艺竞技》,广东高等教育出版社2005年,第176页。
③ 根据笔者实地调查,并参见叶春生先生《岭南民间文化》,广东高等教育出版社2000年,第178页。曾国栋《舞火狗:麻车夜色金光灿》一文亦载有大同小异的相关传说:"麻车村是南宋时刘氏开村的。明代中期,村中流行瘟疫,村长听'风水先生'的意见,命村民家家用禾草扎成一只只草狗(实际只是狗状大小的禾草捆),再在狗身插满粗香,晚饭后一齐燃点香火,用竹杆撑起在村中走来走去。大概是烟熏起了消毒作用,瘟疫终于消除。从此,麻车人每年均扎一次草狗,点香烟熏,巡游于村内,并称之为'舞火狗'。"(曾应枫、龚伯洪主编《广州民间艺术大扫描》,黑龙江人民出版社2004年,第109页)
④ 根据笔者调查,并参考徐文先生《麻车火狗》一文,载《增城风情》,岭南美术出版社1995年,第208页。

第二节　增城舞火狗渊源考

自上文描述可知，增城麻车舞火狗之出现主要是因为村中瘟疫的流行，所以驱疫是它最初的基本功能，而这种功能与古代傩仪的功能在本质上极为一致，这就为找寻增城舞火狗的渊源提供了重要线索。

所谓傩仪，至迟在商代即已有之，至周代成为一种遍及宫廷与民间的仪式，《礼记·月令》及后人注释对此有较详细的记载、说明：

> （季春之月）令国难（即傩），九门磔攘，以毕春气。（注云："难，索室驱疫也，《周礼》方相氏掌之。命国难者，命国人为难也。盖阴阳之气流行于天地之间，其邪沴不正者，恒能中乎人而为疾病，而厉鬼乘之而为害。然阳气发舒，而阴气沈滞，故阴寒之气为害为甚。而鬼又阴类也，恒乘乎阴以出，故仲秋阴气达于地上，则天子始傩；季冬阴气最盛，又岁之终，则命有司大傩。季春阳气盛而亦难者，盖感冬寒之气而不即病者，往往感春温之气而发，故又难以驱之也。磔，磔裂牲体也。九门磔攘者，逐疫至于国外，因磔牲以祭国门之神，欲其攘除凶灾，御止疫鬼，勿使复入也。毕，止也。毕春气，谓毕止春时不正之气也。"郑氏引《王居明堂礼》曰："季春出疫于郊，以攘春气。"）①

除了季春之外，仲秋及季冬亦行傩仪，如《礼记·月令》说：仲秋之月，"天子乃难，以达秋气"。郑注云："是月阴气始达于地上，故天子为难以御之。不及于国人者，以阴气犹未盛也。达，谓道而行之也。凡天地不正之气凝滞，则中乎人而为害，道而行之，则其害消矣。"②《礼记·月令》还说：季冬之月，"命有司大难，旁磔，出土牛，以送寒气"。孙氏《集解》云："愚谓是月阴寒至盛，故命大难。仲秋之难，唯天子行之；季春之难，虽及于国人，而不若是月之驱除为尤遍也。"③ 上载三种傩仪虽因举行时间、施行人物身份的不同而被后人分别

① 孙希旦撰，沈啸寰、王星贤点校：《礼记集解》卷十五，中华书局1989年，第436—437页。
② 孙希旦撰，沈啸寰、王星贤点校：《礼记集解》卷十七，第473—474页。
③ 孙希旦撰，沈啸寰、王星贤点校：《礼记集解》卷十七，第500页。

称为国傩、天子傩、大傩，但其索室驱疫、禳除凶灾之本质功能是一致的。换句话讲，古代傩仪与明代产生的舞火狗功能颇为一致。由此笔者推想，这两者可能有着某种内在的联系。

事实上，除功能一致以外，古代傩仪在施行的某些仪式程序上也与麻车舞火狗有着一致的地方，特别值得注意的是傩仪中的"磔禳"仪式。从上引《月令》注文可知，所有傩仪均行磔禳，也就是磔裂动物的肢体以祭神，并欲藉此禳除凶灾疫病。那么磔禳与舞火狗有何关系呢？这正是问题的关键所在。据史料记载，磔禳仪所磔裂的牺牲其实就是狗，据《风俗通义》称：

> 《月令》："九门磔禳，以毕春气。"盖天子之城，十有二门，东方三门，生气之门也。不欲使死物见于生门，故独于九门杀犬磔禳。犬者，金畜，禳者，却也。抑金使不害春之时所生，令万物遂成其性。火当受而长之，故曰"以毕春气"。功成而退，木行终也。《太史公记》："秦德公始杀狗，磔邑四门。以御蛊灾。"今人杀白犬以血题门户，正月白犬血辟除不祥，取法于此也。①

《风俗通义》乃汉人所著之书，保存了许多价值极高的古代风俗史料，书中明确解释了《月令》中"九门磔禳"所杀的牺牲是犬，也就是狗，杀狗的目的是能够"御蛊灾""辟除不祥"。这种做法与增城舞火狗活动中，把火狗烧掉然后扔进水里的用意是相同的，只不过古人杀的是活牲，而近人则烧掉草扎模型以为寓意而已。《风俗通义》提到傩仪的磔禳即杀犬，这并不是孤证②，据《论语·乡党》云："乡人傩，朝服而立于阼阶。"《论语集释》引《考异》云："《释文》：'傩，《鲁》读为献，今从古。'"③ 又引《考证》云："古者傩与献声同，傩亦作难。"④ 由此可见，"傩"字与"献"字上古音近，"献"字亦有傩仪之义；而"献"字从犬，正是古人驱傩时须磔犬献祭的意思。

① 应劭：《风俗通义》卷八《祀典·杀狗磔邑四门》，上海古籍出版社1990年，第59页。
② 案，先秦傩仪均行磔禳杀犬，但这一风俗最早并不一定起源于秦国，而是起源于鲁国，详拙文《秦傩新考》（载《中华戏曲》38辑，文化艺术出版社2008年）所述，兹不赘。
③ 程树德：《论语集释》卷二十一《乡党下》，中华书局1990年，第706页。
④ 程树德：《论语集释》卷二十一《乡党下》，第706页。

据此可知，上古傩仪必杀犬祭神以御凶灾①，这种做法为汉人所承袭。及至隋唐以后，傩仪中仍有磔禳仪式，如《通典·礼三十八·军三》记载的隋代傩仪：

> 隋制，季春晦，傩，磔牲于宫门及城四门，以攘阴气。秋分前一日，攘阳气。季冬旁磔，大傩亦如之。其牲，每门各用羝羊及雄鸡一。选侲子，如北齐法。冬八队，二时则四队。问事十二人，赤帻褠衣，执皮鞭，工二十二人。其一人方相氏，如周礼。一人为唱师，着皮衣，执棒。鼓角各十人。有司素备雄鸡羝羊及酒，于宫门为坎。未明，鼓噪以入。方相氏执戈扬盾，周呼鼓噪而出，合趣明阳门，分诣诸城门，将出，诸祝师执事，与毂牲胸，磔之于门，酌酒禳祝。举牲并酒埋之。②

虽然宋代以后的傩仪曾发生过一次较大的变化，有时候傩仪施行过程中已没有了磔禳的程序，但元朝的"脱灾"习俗中又有所谓的"射草狗"，以下史料可为证：

> 每岁，十二月下旬，择日，于西镇国寺内墙下，洒扫平地，太府监供彩币，中尚监供细毡针线，武备寺供弓箭环刀，束秆草为人形一，为狗一，剪杂色彩段为之肠胃，选达官世家之贵重者交射之。非别速、札剌尔、乃蛮、忙古、台列班、塔达、珊竹、雪泥等氏族，不得与列。射至糜烂，以羊酒祭之。祭毕，帝后及太子嫔妃并射者，各解所服衣，俾蒙古巫觋祝赞之。祝赞毕，遂以与之，名曰"脱灾"，国俗谓之"射草狗"。③

这条史料虽然并未出现"傩仪"的字样，但在功能上与汉族之傩仪基本一致，特别是束草"为狗"的做法与汉人扎火狗的做法相近。因此，磔禳、杀犬、射犬这种习俗是很容易为后世所知并模仿的。如果说以白犬血涂门辟除不祥是上古傩仪磔禳发展到汉代时的一种变形，那么舞火狗驱除瘟疫并弃火狗于池塘则是古代磔禳仪式发展到明代以后在民间的另一种变形。

① 据凌纯声先生《古代中国及太平洋区的犬祭》一文（收入苑利主编《二十世纪中国民俗学经典·信仰民俗卷》，社会科学文献出版社2002年，第122—171页）考证，全太平洋文化区的原始部民多有用犬为牺牲以祭祀祓禳的习俗。则傩仪当中的磔犬以祭当是从原始部民的习俗发展而来的。
② 杜佑撰，王文锦等校点：《通典》卷七十八，中华书局1988年，第2125页。
③ 《元史》卷七十七《祭祀志六·国俗旧礼》，中华书局1976年，第1924—1925页。

巧合的是，增城舞火狗活动游行队伍的参加者主要是年青人，而在古代傩仪中参与逐疫的人群也主要是青年男女，有以下史料为证：

> 张衡《东京赋》：尔乃卒岁大傩，驱除群厉。方相秉钺，巫觋操茢。侲子万童，丹首玄制。桃弧棘矢，所发无臬。飞砾雨散，刚瘅必毙。煌火驰而星流，逐赤疫于四裔。然后凌天池，绝飞梁。捎魑魅，斮獝狂。斩蜲蛇，脑方良。囚耕父于清泠，溺女魃于神潢。残夔魖与罔像，殪野仲而歼游光。八灵为之震慑，况魁蜮与毕方。度朔作梗，守以郁垒。神荼副焉，对操索苇。目察区陬，司执遗鬼。京室密清，罔有不韪。（李善注云：侲子，童男童女也。朱，丹也。玄制，皂衣也。）①

> 《后汉书·礼仪志》：先腊一日，大傩，谓之逐疫。其仪，选中黄门子弟年十岁以上，十二以下，百二十人为侲子。皆赤帻皂制，执大鼗。方相氏黄金四目，蒙熊皮，玄衣朱裳，执戈扬盾。十二兽有衣毛角。中黄门行之，冗从仆射将之，以逐恶鬼于禁中。……因作方相与十二兽舞。嚾呼，周遍前后省三过，持炬火送疫出端门；门外驺骑传炬出宫，司马阙门门外五营骑士传火弃洛水中。百官官府各木面兽能为傩人师讫，设桃梗、郁櫑、苇茭毕，执事陛者罢。苇戟、桃杖以赐公、卿、将军、特侯、诸侯云。②

李贤注《后汉书》时曾云："侲子，逐疫之人也，音振。薛综注《西京赋》云：'侲子言善也，善童幼子也。'"③ 由此可见，侲子亦即童男童女，是古代傩仪的重要参与者，虽然《后汉书》的侲子年龄在十岁至十二岁之间，与舞火狗中的年青人有些出入，但《通典》所记载的唐代傩仪所用侲子的年龄已在十二岁至十六岁之间④，可以称之为年青人了。这应视为傩仪在后世施行中某些具体细节的变形，并不影响整体结论。

前引《东京赋》和《后汉书·礼仪志》又提到"煌火驰逐赤疫"及"持炬火送疫出端门"的举动，其目的当是焚去不祥，这与增城舞火狗的点"火"显然也有联系，可以再提供《说苑·修文》所述作为旁证："古者有灾者谓之厉。君一时素服，使有司吊死问疾，忧以巫医。匍匐以救之，汤粥以方之。善者必先

① 萧统编，李善注：《文选》卷三《赋乙》，上海古籍出版社1986年，第123—124页。
② 《后汉书·礼仪志中》，中华书局1965年，第3127—3128页。
③ 《后汉书》卷十上，第425页。
④ 参见杜佑撰，王文锦等点校《通典》卷一百三十三《开元礼纂·军礼二》，第3420页。

181

乎鳏寡孤独，及病不能相养，死无以葬埋，则葬埋之。有亲丧者，不呼其门。有齐衰大功，五月，不服力役之征。有小功之丧者，未葬，不服力役之征。其有重尸多死者急，则有聚众童子，击鼓苣火，入官宫里用之。各击鼓苣火，逐官宫里。家之主人，冠，立于阼，事毕，出乎里门，出乎邑门，至野外。此匍匐救厉之道也。师大败亦然。"① 这是一条关于汉代傩仪的记录，聚众童子，表明参与者是年少之人；而"击鼓苣火"，用意即在驱去灾疠。清人卢文弨对此作校注时有云："苣，束苇烧也。别作炬，非。"② 烧苇草以逐疫，岂不与增城舞火狗中焚稻草以驱瘟疫一样吗？

在增城舞火狗活动中，还应注意这样一个现象：舞火狗的数量单位称为"景"，做一景舞两晚，做两景舞四晚。每舞一晚都要另备一套道具，舞完即丢进池塘，不再重用。每套道具数量二十多个到三十多个不等，每个道具大的高三米多、长四十米，小的也有一米多高、二米多长。③ 这种丢弃已燃烧道具于水中的做法，与《后汉书》所载东汉大傩仪"五营骑士传火弃洛水中"的做法显然一脉相承，都有弃不祥于水中的意思。同样，在龙门舞火狗结束的时候，藤条、黄姜叶及香火也被扔到水中，用意当与傩仪相同。由此可见，龙门之舞火狗也曾经吸收过古代傩仪的一些做法。

另外，增城火狗表演中舞弄各种兽类这一形式，在傩仪中也是早已有之。前引《后汉书·礼仪志》中，就有"作方相与十二兽舞"的记载，汉代作这种兽舞的是"象人"。《汉书·礼乐志》孟康注曰："象人，若今戏虾鱼师子者也。"④ 象人所戏的虾鱼狮子，也属于百戏的范畴。《后汉书·安帝纪》云："（延平元年十月）罢鱼龙曼延百戏。"注引《汉官典职》曰："作九宾乐，舍利之兽从西方来，戏于庭，入前殿，激水化成比目鱼，嗽水作雾，化成黄龙，长八丈，出水遨戏于庭，炫耀日光。曼延者，兽名也。"⑤ 这种戏虾鱼师子的百戏表演形式，与增城舞火狗中兼舞锦鲤、狮子也是很相近的。

最后要讨论一下所谓"火狗"的问题。火和狗为什么会产生碰撞并结合到

① 向宗鲁：《说苑校证》卷十九，中华书局1987年，第495—496页。
② 向宗鲁：《说苑校证》卷十九，第496页。
③ 徐文：《麻车火狗》，收入《增城风情》，岭南美术出版社1995年，第204页。曾国栋《舞火狗：麻车夜色金光灿》一文亦提到：舞火狗的道具只舞一晚，舞完都丢落池塘，决不重用。每舞一次要准备四大套近千件道具。（收入曾应枫、龚伯洪主编《广州民间艺术大扫描》，黑龙江人民出版社2004年，第110页）
④ 《汉书·礼乐志》，第1075页。
⑤ 《后汉书》卷五，第205—206页。

一起呢？这当和传说中的"地理先生"有关，也有一定的文献依据，例如：

> 狗，火精也。①
> 狗，火精，畏水。②
> 狗，火精也。③

前二种皆宋人旧说，可见由来已久。后一种为清人说，可见此种古老说法一直为世所沿续，至清而未变。而且"狗为火精"一说，与前引唐人《史记正义》所说的"狗为阳畜"一说是比较相近的。唐以前人在行傩仪时"磔禳"此"阳畜"，认为即可"禳却热毒"；后人舞火狗活动时，烧掉火狗并弃置水中，认为可以消除瘟疫。这二者正好相承袭。至于"地理先生"，民间也称之为"风水先生"，其实就是通晓堪舆学的人。古代堪舆家，为占候卜筮者的一种，后世专称以相地看风水为职业者。这些人，往往都通一点《周易》，因为《周易》在古代本就被认为是卜筮之书。所以地理先生教麻车人燃火狗的做法，大概是得自宋人对《易经》的解说。

通过以上考释不难看出，古代傩仪与增城舞火狗（特别是初期尚未艺术化时期的舞火狗）活动无论在功能上抑或形式上都存在着不少近似之处，尤其是增城舞火狗原本要烧掉草狗，与古代傩仪之九门磔禳关系最为密切。据此，笔者认为增城舞火狗活动实际上远源于古代傩仪。

第三节　龙门舞火狗与狗王崇拜

考察过增城舞火狗以后，接下来拟进一步考察增城毗邻龙门县蓝田乡一带的舞火狗，以及两种舞火狗之间的关系。龙门舞火狗主要流行于瑶族村寨，其活动的具体情形略如下述：

① 项安世：《周易玩辞》卷十五，收入《文渊阁四库全书》14册，台湾商务印书馆1986年，第430页。《四库总目提要》卷三《经部·易类三》云："盖伊川《易传》惟阐义理，安世则兼象数而求之。"（中华书局1965年，第13页）
② 俞琰：《周易集说》卷三十七，收入《文渊阁四库全书》21册，第360页。
③ 王宏：《周易筮述》卷五，收入《文渊阁四库全书》41册，第83页、第84页。《四库总目提要》卷六《经部·易类六》云："宏撰以朱子谓易本卜筮之书，故作此编，以述其义。"（第37页）

每年中秋之夜，称"团圆节"，瑶乡以村寨为单位，举行舞火狗活动，以资纪念，同时也是少女的成年礼仪。届时，各村男女青年上山割藤条和黄姜叶，到了晚上，由未婚少女扮演火狗，由村寨中年长、多子女的中老年妇女为其妆扮。姑娘们每人头戴草笠，手臂、腰、腿部用藤条捆满黄姜叶，并从头至脚遍插点燃的香火，然后排成一队在夜空中舞动。

　　队伍连成一串，似一条长长的"火龙"，绕着各家厨房和菜园行进，载歌载舞。男青年们则在旁边燃放鞭炮助威，称"跌火狗"。最后，邻近各村的火狗队汇集到村外溪旁，将草笠和身上捆着的藤条、黄姜叶及香火扔到水中，并用溪水濯洗手脚，相互泼水象征沐浴全身，祛除邪恶。之后姑娘们上岸与男青年对歌欢娱，挑选意中人，直到深夜。①

　　按当地风俗，瑶族少女必须参加过三次舞火狗活动才算成年，才可以出嫁。这舞火狗活动，带有成人礼的性质，后来才逐渐发展成为男女青年节日社交。女青年舞火狗时，男青年们总是拿着长香火把，尾随而行。②

如果认真比较一下增城和龙门两地的舞火狗，不难发现它们在表现形式上存在一定的相似之处：其一，名称相同而且地望相邻，更特别的是全国仅龙门、增城两地有这种舞蹈表演。其二，两地舞火狗举行的时间均在中秋节前后；其三，两地舞火狗时，都伴随着游行。其四，参加者多数是男女青年，而且在游行过程中都放鞭炮、烟花。其五，两地舞火狗活动的最后程序都是把烧过的道具扔置水中，可见在功能和寓意上也有一定的相同之处。鉴于以上的相似，难免令人怀疑这两种同名而且流行地域相近的民俗活动之间是否存在渊源关系。

　　对此，叶春生先生就明确提出增城舞火狗可能源于龙门舞火狗的观点："随着社会生产力的发展，狗逐渐从图腾崇拜物变成了人类的恩人与忠实的朋友，他给人类带来了谷物的种子，帮助弱小惩治凶顽，劳动致富，大义凛然，知恩图报等等。狗的这些特殊的灵性，反映在民俗活动中，其神奇色彩逐渐淡化，社会功能逐步加强。从古朴、粗犷的龙门舞火狗，演变成为祈雨消灾的麻车火色，就可看到这一轨迹。前者重视纪念、祭祀，后者带有明显的功利色彩。在现代社会中，两者都在向着综合娱乐、竞技的方向发展。"③ 不难看出，叶先生认为麻车火色是从龙门舞火狗"演变"而成的，狗王"图腾崇拜"则是这两种民俗活动

① 叶春生、施爱东：《广东民俗大典》第四编二章《瑶族民俗》，第424页。
② 叶春生：《岭南民间文化》，第179页。
③ 叶春生：《岭南民间文化》，第180页。

最早的共同起源。可惜叶先生对此仅有数语道及，而没有作进一步的论证，也没有提供可资证明的材料，所以仍有不少论述的空间。

笔者认为，考察龙门舞火狗渊源的关键是火狗中的"狗"，因为它自古就是瑶民崇拜的图腾。如清人陆次云《峒溪纤志》载："岁首祭盘瓠，揉鱼肉于木槽，扣槽群号以为礼。此盘瓠即传说中之狗王。"① 刘锡蕃《岭表纪蛮》亦载："狗王惟狗瑶祀之。每值正朔，家人负狗环行炉灶三匝，然后举家男女向狗膜拜。是日就餐，必扣槽蹲地而食，以为尽礼。"② 由此可见，龙门火狗的起源应与狗王崇拜有关，当地的传说也证实了这一点：据传很久以前，有一个部落领袖房五作乱，皇帝出榜招贤御敌，能退敌者以三公主许配其为妻。三天后，一只神犬揭了榜，并领兵出战，打败了房五。于是，皇帝就把三公主嫁给了神犬，并于八月十五日晚举行婚礼，百姓载歌载舞前来庆贺。婚后，公主生了四个孩子，他们就是瑶民的始祖。后来，每年八月十五日晚，蓝田乡的瑶民都要舞火狗来纪念这个日子。这一活动，一直流传到今天。③

寻绎文献又可以发现，以上传说显然是从《后汉书》的"槃瓠传说"变形而来。据《后汉书·南蛮西南夷列传》记载：

> 昔高辛氏有犬戎之寇，帝患其侵暴，而征伐不克。乃访募天下，有能得犬戎之将吴将军头者，购黄金千镒，邑万家，又妻以少女。时帝有畜狗，其毛五采，名曰槃瓠。下令之后，槃瓠遂衔人头造阙下，群臣怪而诊之，乃吴将军首也。……帝不得已，乃以女配槃瓠。槃瓠得女，负而走入南山，止石室中。所处险绝，人迹不至。……经三年，生子一十二人，六男六女。槃瓠死后，因自相夫妻。织绩木皮，染以草实，好五色衣服，制裁皆有尾形。其母后归，以状白帝，于是使迎致诸子。衣裳班兰，语言侏离，好入山壑，不乐平旷。帝顺其意，赐以名山广泽。其后滋蔓，号曰蛮夷。④

这些蛮夷，就是传说中瑶民的祖先。当然，龙门舞火狗的起源还存在另外一种讲法："传说当地瑶族先祖峒爷年幼丧母，是用狗奶养育成人的，因此世代沿袭教

① 陆次云：《峒溪纤志》卷一，《四库全书存目丛书》史部256册，齐鲁书社1995年，第126页。
② 刘锡蕃：《岭表纪蛮》，引自林惠祥《中国民族史》下册十四章《苗猺系》，商务印书馆1984年，第230页。
③ 参见叶春生《岭南风俗录》，广东旅游出版社1988年，第270—271页。
④ 《后汉书》卷八十六《南蛮西南夷列传》，中华书局1965年，第2829页。

育后人勿忘狗恩。同时形成爱狗、忌吃狗肉之俗。"① 此说与神犬之说虽略有不同，但均认为舞火狗渊源于对狗的崇拜，也就是图腾崇拜。所以叶春生先生指出："瑶胞是信奉狗图腾的，槃瓠神话认为，龙犬是他们的祖先，所以瑶胞一直保留着敬狗爱狗的习俗。这实际上是图腾崇拜的遗风。舞火狗也是从'负狗环行'和'向狗膜拜'的遗风演化而来的。"② 其说甚是。

既然承认龙门舞火狗渊源于瑶民的狗王崇拜，则它与增城舞火狗是否存在渊源关系的问题其实已有答案。因为正如前两节所述，增城舞火狗活动源于古代汉族之傩仪，而龙门之舞火狗则源于瑶族的图腾崇拜，二者差距甚大。在对待主要道具"狗"的问题上，龙门舞火狗以"人扮火狗"，对于狗是极为尊崇的；增城舞火狗则要烧掉火狗，带有磔禳之以驱灾的意味。因此，认为两种同名的舞蹈同源的说法是不能成立的。

至此尚有一个问题，如果这两种舞火狗不同源，为什么在表演形式上有不少相似之处呢？其实也不难解释：因为增城舞火狗在后来逐渐演变并艺术化，在艺术化的过程中，吸收和借鉴邻近地区舞蹈、民俗中的一些表演形式和特点，以丰富自身，这是不可避免的。但是，吸收、借鉴与起源毕竟不是一回事。另须补充的是，龙门舞火狗主要流行于瑶民居住地，而增城舞火狗主要流行于汉民居住地。石滩镇包括麻车等二十四村在内全部居民都讲粤语方言，麻车刘氏亦全为汉民，与瑶民并无直接关系。③ 这两个生活习俗有较大差异的群体当中，也不大可能有着如此重要的同源的民俗活动。

小　结

增城市石滩镇麻车村的舞火狗活动至今已有六百多年历史，它最早是由于村中发生瘟疫，故舞动燃烧的草狗以驱疫的一种行为。这种活动在后世得到传承，并逐渐演变和艺术化，最终发展成为大型民间舞蹈活动。但如果从功能和形式上考察，则早期以驱疫为目的的舞火狗活动无疑应起源于汉族久已流传的傩仪，而

① 广东省地方史志编纂委员会编：《广东省志·少数民族志》，广东人民出版社2000年，第130页。
② 叶春生：《岭南民间文化》，第180页。
③ 参见增城市地方志编纂委员会《增城县志》卷三十四《方言》，广东人民出版社1995年，第869页。并依据麻车村民所赠《增城麻车刘氏族谱》，增城麻车刘氏族谱编辑理事会编，内部刊行，1998年。

且也主要流行于汉人居住地。增城邻县龙门的蓝田乡也有一种舞火狗活动，这种活动起源于瑶民的狗王崇拜，主要流行于瑶族村寨，它与增城舞火狗是有不同渊源的。不过，这两种舞火狗不但名称相同，而且在表演形式上有一定的相似之处，则不容否认。其原因在于增城舞火狗在后来逐渐演变并艺术化，在艺术化的过程中，吸收并借鉴了邻近地区舞蹈、民俗中的一些表演形式和特点。但是，吸收借鉴与起源毕竟不是一回事。

自1986年增城舞火狗最后一次演出之后，这项别具特色的大型民间艺术活动已没有再举行过，现已濒于灭绝状态。笔者撰为是文，除作为学术研究以外，也希望能推动这一具有悠久历史传统的活动之沿续。

本章参考图表 **表12-2 广东地区少数民族重要舞蹈**

名称	道具特点	表演特征
连南排瑶大长鼓舞	①以长鼓、小竹片为主要道具 ②服饰具有民族特点	①由最好的鼓手领舞 ②舞者背鼓而舞 ③动作多变、内容复杂
连山瑶族小长鼓舞	①以小长鼓为唯一道具 ②伴奏乐器有鼓、小锣、钹、唢呐等 ③服装具有民族特色	①通常以两人或四人对鼓而舞 ②搭屋盖房为舞蹈表达的主要内容 ③开场和结束时有拜鼓、行礼等仪式性动作
乳源瑶族番鼓舞	①舞者手执番鼓而舞 ②有多种伴奏乐器	①是"渡身"活动中重要的祭祀形式之一 ②表演套路有三十六逗、七十二翻
连州过山瑶小长鼓舞	①执长鼓而舞 ②服装具有民族特色 ③伴奏乐器多样	①一男一女各执一小长鼓，站在八仙桌上相向而舞 ②套路有三十六套、七十二层 ③主要表现起屋盖房的内容
连南排瑶师爷舞	①师爷挥舞铜铃、神刀等法器 ②服装具有民族特色	①在本族原始宗教基础上吸收汉族道教仪式而形成 ②内容分为五类，套路繁多
始兴翁源过山瑶调王舞	①师爷手执各种法器 ②服装具有民族特色	①由师爷、师婆主持，分文教和武教两个阶段 ②舞蹈动作众多

续表

名称	道具特点	表演特征
连州瑶族木狮舞	①木狮头由梓木雕刻而成,狮头连着狮被 ②有多种伴奏乐器	①由三至八人表演 ②有六个套路,每套十二个动作 ③主要表现瑶族先民迁徙的艰辛
连山过山瑶舞龙灯	①龙灯由龙珠灯一个、龙头灯一个、龙身灯七至十一个、龙尾灯一个、鱼灯两至四个、牌灯四个组成 ②表演者均着过山瑶族男性服饰 ③以打击乐器为伴奏	①首先举行请龙仪式 ②龙队由十八至二十二人组成 ③舞姿粗犷,动作灵巧敏捷
龙门县蓝田乡过山瑶舞火狗	采集黄姜叶缀成裙子状,叶上插满线香	①扮演火狗者必为未婚少女;这一表演同时亦为少女的成年礼活动 ②人数不限,边舞边唱
连山壮族寿星公与龟鹿鹤	①主要道具龟、鹿、鹤用竹篾编扎 ②必需道具有旗、拐杖、拂尘等	①由九人扮演,有台词 ②舞蹈模拟神仙和动物的动态
连山壮族舞木猫	①实为狮舞,狮头要加工特制 ②必需道具还有阿驼面具、猴子面具、兵器、八仙桌等 ③伴奏乐器有鼓、钹、锣等	①表演前必须进行一项"拜炮"的舞拜仪式 ②表演时以一张八仙桌为中心进行套路以及竞技表演

下编　其他舞蹈

图 12-1　火狗的制作过程（调研时由麻车村委会提供）

图 12-2　火狗的燃点（来源同上）

189

图 12-3 火狗的行进表演过程（来源同上）

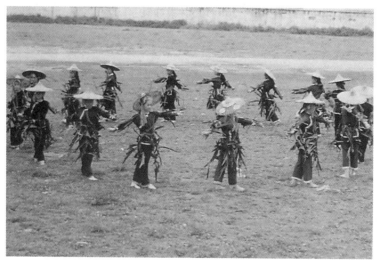

图 12-4 瑶族的舞火狗（录自《中国民族民间舞蹈集成·广东卷》彩图）

第十三章　禾楼艺术及其发展历史试探

2008年6月，国务院公布了第二批国家级非物质文化遗产名录，广东省云浮市郁南县的禾楼舞名列其中（传统舞蹈类）。然而，以"禾楼"为名的歌舞表演艺术在广东地区并非仅有郁南的禾楼舞一种，而是广泛流传于台山、清远、肇庆、广宁、化州、罗定、阳江等地。它们或叫"跳禾楼"，或叫"唱禾楼"，或叫"禾楼歌"，既有一定的渊源关系又呈现出不同的艺术表演形态；为行文方便，姑且统称之为"禾楼艺术"。对于这些禾楼艺术，从学术层面进行探讨的文章并不多见①，能够分析各种禾楼艺术之间的关系，进而勾勒出禾楼艺术历史发展过程者更属阙如。为此，本章拟就有关问题作出探讨。

第一节　跳禾楼与驱傩仪式

从史料记载来看，禾楼艺术的产生与古代某种巫术仪式的施行存在一定关系，比如《阳江县志》（清道光二年续修道光二十三年增补刻本）及《广宁县志》（清道光四年刻本）分别记载：

> 六月，村落中各建一小棚，延巫女歌舞其上，名曰"跳禾楼"，用以

① 就笔者所见，有叶春生先生《原生态与活化石——从禾楼舞说起》（载《文化遗产》2008年2期）、费师逊先生《跳禾楼——远古稻作文化的遗存》（载《中国音乐学》1997年1期），邓辉、马聘二先生《禾楼舞文化特色初探》（载《神州民俗》2008年1期）等。

祈年。①

　　六月，村落建小棚，延巫者歌舞其上，名曰"跳禾楼"，用以祈年。②

是皆可证，禾楼艺术源自于某种古老的巫术仪式，所以表演的时候和"巫者""巫女"等结合在一起进行。那么这种巫术仪式的具体情况又是怎样的呢？据《清远县志》（民国二十六年铅印本）所载岁时民俗云：

　　十月朔，农家以粉糍挂角劳牛。是月乡村傩以逐疫，曰"跳禾楼"。③

这则记载比较清楚地显示，与禾楼艺术产生有关的巫术仪式是古代的驱傩逐疫，可以说，禾楼艺术其实即从驱傩巫术中衍生出来。为此，有必要了解一下古代傩仪的基本情况。据史料所载，周、汉时期的驱傩逐疫仪式大致如下：

　　方相氏，掌蒙熊皮，黄金四目，玄衣朱裳，执戈扬盾，帅百隶而时难，以索室驱疫。④

　　先腊一日，大傩，谓之逐疫。其仪，选中黄门子弟年十岁以上，十二以下，百二十人为侲子。皆赤帻皂制，执大鼗。方相氏黄金四目，蒙熊皮，玄衣朱裳，执戈扬盾。十二兽有衣毛角。中黄门行之，冗从仆射将之，以逐恶鬼于禁中。……黄门令奏曰："侲子备，请逐疫。"于是中黄门倡，侲子和，曰："甲作食凶，肺胃食虎，雄伯食魅，腾简食不祥，揽诸食咎，伯奇食梦，强梁、祖明共食磔死寄生，委随食观，错断食巨，穷奇、腾根共食蛊。凡使十二神追恶凶，赫女躯，拉女干，节解女肉，抽女肺肠。女不急去，后者为粮。"因作方相与十二兽舞。嚾呼，周遍前后省三过，持炬火，送疫出端门。⑤

自上引可见，古代的驱傩逐疫是一种历史极为久远的巫术仪式，施行的时候由方

① 丁世良、赵放主编《中国地方志民俗资料汇编·中南卷》，北京图书馆出版社1991年，第838页。
② 丁世良、赵放主编《中国地方志民俗资料汇编·中南卷》，第860页。
③ 丁世良、赵放主编《中国地方志民俗资料汇编·中南卷》，第721页。
④ 孙诒让撰，王文锦、陈玉霞校点：《周礼正义》卷五十九，中华书局1987年，第2493—2495页。
⑤ 《后汉书·礼仪志》，中华书局1965年，第3127—3128页。

相氏、百隶、侲子等戴上面具、载歌载舞，其目的是驱逐恶鬼、以祈福祥。而前引《方志》所载由巫女施行的"跳禾楼"，其目的无非也是驱逐不祥、祈求禾谷丰收，亦即所谓"祈年"，所以其本质与古代的驱傩逐疫并无区别。由此亦可知，《清远县志》所谓"乡村傩"即跳禾楼的说法是可靠的。

方志的记载提供了禾楼艺术起源的线索，以下再从三个方面稍作申述，以证明禾楼艺术的确与古代傩仪存在渊源关系。首先看一下前文提到的国家级非物质文化遗产郁南的禾楼舞，其施行的情况大致如下所述：

> 每年正月十五元宵节，郁南县连滩镇都要举办跳禾楼舞的活动。夜色降临，村民们集体来到河滩竹林边，一边围着温暖的火堆，一边观赏。舞者戴面罩，头顶蓑帽，足蹬麻鞋，身穿黑衣，手持火把围绕火堆亦歌亦舞。在古朴悠扬的音乐声中，身披红袍的"族长"左手执牛头锡杖，右手执铜铃；在铃声号召下，众"族人"依次出场；过火门，拜族长，双手将稻穗举过头顶，庆祝五谷丰登，祈求上天赐福。舞者舞步轻快，号声呼呼，一派庆丰收的景象。歌词曰："登上楼台跳禾楼，风调雨顺庆丰收。瑶户欣歌太平世，众执穗铃咏金秋。"①

从这种禾楼舞的活动来看，固然已经不是原生态的，但与古代傩仪仍有不少相近之处。比如舞者戴着面具，与傩仪驱鬼逐疫者之头戴面具一致；又如执火把围火而舞、过火门等，与傩仪中"持炬火，送疫出端门"等情形一致；另如"族长"的红袍、执锡杖，与傩仪中方相氏的朱裳、执戈也比较相近；至于舞者所唱的歌辞，亦与傩仪有关，详下文所述。

其次看一下清远的禾楼歌，禾楼歌又称南歌，据传起源于明末清初，先由乡民搭起大约三丈六高的禾楼，继而歌者在禾楼上面演唱斗胜。其实，这种禾楼歌的艺术表演样式当渊源于驱傩逐疫时演唱的傩辞。据前引《后汉书·礼仪志》所载，东汉禁中的大傩仪必有"中黄门倡（唱），侲子和"的程序，其所唱、和者即驱傩逐疫仪式中的歌辞，后世简称为"傩辞"。前引《清远县志》已提到当地的禾楼艺术起源于"乡村傩"，所以清远禾楼歌的斗唱形式当是渊源于古代傩仪中的傩辞唱、和。此外，郁南禾楼舞中也伴有祈福歌辞的演唱，其与唱傩辞应属同类性质。

① 根据实地观摹调查，并参考郁南县地方志编纂委员会编《郁南县志》第二十六篇《文化》，广东人民出版社1995年，第784页。

再次，方志记载台山、化州附近一带的民俗中，有使用童子"叫禾"、"唱好禾"、歌舞祈丰年等活动，也可以归为禾楼艺术一类，而且其施行显见与驱傩逐疫有关，兹录相关史料如次：

> 双桥、闹洞等村，于除夕子夜儿童相聚，大呼好禾，以祈岁稔，名曰"叫禾"。①

> 除夕，祀先祠，……转子时，小儿鸣锣，烧爆竹，皆唱"好禾"而归，以兆一岁之丰熟也。②

> 正月朔后，城乡各为社会，择善歌者为童子，鬼衣、鬼巾，寅夜持铃合歌，奏鼓乐，上下坛场，翱翔缓步，谓之"跳元宵"。仍用道士化纸马，祈丰乐也。③

叫禾、唱禾、舞蹈而祈岁稔、丰收，与前述的跳禾楼、舞禾楼、禾楼歌等自然是同类性质的活动，而从这些活动的参与者看，均以童子（儿童、小儿）为主角，其与驱傩逐疫之使用童子也有一脉相承的关系。据前引《后汉书·礼仪志》提到，东汉禁中逐疫时使用了一百二十名"侲子"，侲子也就是童子，以下看有关侲子的几条注解：

> 《东京赋》李善注云："侲子，童男童女也。"④
> 《后汉书·礼仪志》刘昭注引薛综曰："侲之言善，善童幼子也。"⑤
> 《后汉书·皇后纪》李贤注云："侲子，逐疫之人也，音振。薛综注《西京赋》云：'侲子言善也，善童幼子也。'"⑥

由此可见，诸家皆以童子或童男女解释"侲子"。自汉以来，驱傩逐疫皆使用童子，亦举数例如次：

① 《鹤山县志·采访册》（油印本），丁世良、赵放主编：《中国地方志民俗资料汇编·中南卷》，第812页。
② 《开平县志》（清道光三年刻本），丁世良、赵放主编：《中国地方志民俗资料汇编·中南卷》，第815页。
③ 《化州志》（清光绪十六年刻本），丁世良、赵放主编：《中国地方志民俗资料汇编·中南卷》，第834页。
④ 萧统编，李善注：《文选》卷三《赋乙》，上海古籍出版社1986年，第123页。
⑤ 《后汉书》，第3128页。
⑥ 《后汉书》卷十上，第425页。

《汉官旧仪》：方相帅百隶及童女，以桃弧、棘矢、土鼓，鼓且射之；以赤丸、五谷播洒之。①

张衡《东京赋》：尔乃卒岁大傩，驱除群厉。方相秉钺，巫觋操荗。侲子万童，丹首玄制。②

（北）齐制，季冬晦，选乐人子弟十岁以上、十二以下为侲子，合二百四十人。一百二十人赤帻，皂褠衣，执鼗，一百二十人，赤布裤褶，执鞞角。方相氏黄金四目，熊皮蒙首，玄衣朱裳，执戈扬楯。又作穷奇、祖明之类，凡十二兽，皆有毛角。鼓吹令率之，中黄门行之，冗从仆射将之，以逐恶鬼于禁中。③

用方相四人，戴冠及面具，黄金为四目，衣熊裘，执戈扬盾，口作"傩傩"之声，以除逐也。右十二人，皆朱发，衣白□画衣，各执麻鞭，辫麻为之，长数尺，振之，声甚厉。乃呼神名，其有"甲作食凶"者，"肺胃食虎"者，"腾简食不祥"者，"揽诸食梦"者，"祖明、强梁共食磔死寄生"者，"腾根食蛊"者等。侲子五百，小儿为之，衣朱褶、素襦、戴面具。④

自上引可知，童子与驱傩逐疫仪式有着必然的联系，而作为禾楼艺术前身的巫术仪式也经常性地使用童子，由此可证禾楼艺术渊源于古代驱傩逐疫活动的说法比较可信。特别值得注意的是，前引《化州志》所载的史料中，以童子饰"鬼"，更完全符合古代傩仪"以鬼逐鬼"的用意。⑤ 因此，从上述三个方面及《清远县志》《阳江县志》《广宁县志》等记载看，广东地区广为流传的禾楼艺术当是在驱傩逐疫的巫术仪式中逐渐生成的。

① 孙星衍等纂：《汉官六种》，中华书局1990年，第56页。
② 李善注：《文选》卷三《赋乙》，第123—124页。
③ 《隋书》卷八，中华书局1973年，第168—169页。
④ 段安节撰，罗济平校点：《乐府杂录·驱傩》，辽宁教育出版社1998年，第2—3页。
⑤ 案，古代傩仪中方相氏头戴面具，所扮演的正是恶鬼，其所驱逐的方相、方良等也是恶鬼，这是古人"以鬼逐鬼"巫术思维的表现。详拙作《古剧考原》上编（中山大学出版社2011年版）所述，不赘。

第二节　禾楼艺术的其他形态

在巫术仪式中生成的禾楼艺术，当其进一步发展之后，逐渐和道教祭祀仪式结合在一起，遂出现了如广东台山地区跳禾楼一类的仪式歌舞。这种禾楼艺术的表演形态、表演过程、表演道具等情况大略如下所述：

活动一般在农闲期间即农历八月十三至十六日晚上举行，个别地方只在十六晚上活动。届时，以一个乡或一个村为单位，在村中搭起彩牌楼，设东西两个祭坛，西祭坛（主坛）前摆上供品斋菜、米、糍粑叠成的一座小禾楼，以及红、黄、蓝、白、黑令旗五支，祭坛正中挂玉皇大帝像，左右挂诸仙神像。东祭坛前摆的供品同主坛，坛中挂上、中、下界神像。然后，全村男女老幼聚集祭坛周围，由道师甲（主祭师）和两童男边唱边舞，祈求众神灵保佑全村来年获得更好的丰收。

整个祭祀程序包括开坛、发文书、回坛、点兵、造禾楼、撒禾谷等几个部分，最后由道师乙与群众斗歌，其中有咏唱劳动生产的《打字歌》，劝世做人的《卖鸡调》，庆贺新婚的《新娘歌》等。一人唱、万人和，欢声雷动，通宵达旦。祭祀过程中的舞蹈表演，舞者有主祭师和童男，舞时面向祭坛。其中童男甲、童男乙右手执铜铃，左手自然左右摆动，两膝弯曲上下微微颤动，脚交替迈步上前；在祭坛前两人走横∞字路线，若面碰面时，双手放胸前，双脚靠拢下蹲作对拜状。主祭师左手执剑，右手执令旗，对着主祭坛吟唱开坛、发兵、开香等曲牌。接着，两男童双手交叉执草席如卷筒状，顺时针方向旋转，边唱边舞至第一段歌词完。唱第二段歌词时，双手执草席一端，高举过头，由上向下拍打，脚"弓步"，如打禾状。

相关制品有牌楼、祭台、法器、簸箕、伴奏乐器等。牌楼的制作没有统一规格，一般四五米高三四米阔，先由长竹竿扎成一个牌楼架，再逐一将一扎扎稻草扎在竹竿上，形成一个稻（禾）草牌楼。两边贴祈福寓意的对联，上贴"引福归堂"横批。再供上各类神像。祭台，一般借来民用木台，上面铺上一块红布而成。个别大村则有特制的红色木祭台。道士用的法器有木剑、法袍、雄鸡等，由主祭师自带。主祭师唱《卖鸡调》时，要一手举木剑，一手握雄鸡脚。簸箕是在"撒禾谷"这个程序中使用的，由村民自备。

伴奏者为八音乐队，一般自带有唢呐、二胡、提琴、秦琴和敲击乐器。①

自上所述可知，台山跳禾楼显然是和道教祭祀仪式结合在一起进行的一种活动，据传承人介绍，这种禾楼艺术大约起始于明代永乐（1403—1424）年间，这当然要远远晚于古代傩仪的出现。而道教作为一种成熟的宗教，其出现也要晚出于作为原始宗教形态的巫术仪式，所以说台山跳禾楼是驱傩逐疫形态禾楼艺术的进一步发展。

史料当中，对于禾楼艺术的这一发展、蜕变过程也有记录。如前引的《化州志》，巫术形态的鬼童和成熟宗教性质的道士一起在"跳元宵""祈丰乐"的仪式中出现，就可以视为巫术仪式向道教仪式过渡的一种形态。而《阳江县志》（民国十四年刻本）记载就更为明确了：

> 六月，村落中各建小棚，延巫女歌舞其上，名曰"跳禾楼"，用以祈年。俗传跳禾楼即效刘三妈故事，闻神为牧牛女得道者。（原案，此当即《舆地纪胜》所称春州女仙刘三妹者。三妹善唱，故俗效之。）各处多有庙，今以道士饰作女巫，跣足持扇，拥神簇趋，沿乡供酒果，婆娑歌舞，妇人有祈子者，曰"跳花枝"。②

上引提到"各处多有庙，今以道士饰作女巫"，这就非常清楚地记载了巫术仪式性质的阳江跳禾楼中，主要表演者女巫是如何蜕变为成熟宗教性质之道士的。因此，台山地区跳禾楼当中道教因素之介入过程大约也与阳江地区相近。换言之，随着表演场所、表演者的转变，作为巫术仪式歌舞的禾楼艺术已经逐步发展成为道教仪式歌舞的禾楼艺术了。

当然，台山跳禾楼虽然已经和成熟宗教结合在一起，而且向仪式繁缛的方向发展，但在表演形态上依然和古老的巫术仪式傩仪有着不少的相似之处。比如在童男的使用上，显然是源于古代傩仪之使用侲子。又如童男手执铜铃歌舞的情形，与郁南较接近于原始形态的禾楼舞也有相近之处。另如"一人唱、万人和"的情景，与东汉禁中傩仪的情形亦相似。

此外，仪式中使用雄鸡，也是古代傩仪中久已有之的，据《宋书·礼志一》及《文献通考》卷八十八分别记载：

① 朱松瑛主编：《中华舞蹈志·广东卷》，学林出版社2006年，第207—208页。
② 丁世良、赵放主编：《中国地方志民俗资料汇编·中南卷》，第843—844页。

> 旧时岁旦，常设苇茭桃梗，磔鸡于宫及百寺门，以禳恶气。《汉仪》则仲夏之月设之，有桃卯，无磔鸡。案明帝大修禳礼，故何晏禳祭议据鸡牲供禳釁之事，磔鸡宜起于魏也。①
>
> 晋制：每岁朝，设苇茭桃梗，磔鸡于宫及百寺之门，以辟恶气。②

因此，从使用鸡这种祭品来看，台山跳禾楼作为一种仪式仍然与古代傩仪保持着一定的渊源关系。由于古代的巫术仪式也可以称之为原始宗教仪式，而上述的跳禾楼、禾楼舞、叫禾、唱好禾等或与原始宗教、或与道教仪式联系在一起，故不妨统称之为"宗教形态的禾楼艺术"。当然，并非所有广东地区的禾楼艺术均与宗教联系在一起，某些地区的禾楼艺术从表面上就看不出与宗教有何联系，故不妨称之为"非宗教形态的禾楼艺术"，以下进一步阐述。

比如广东化州地区现在还流行一种叫"跳禾楼"的表演，与上述台山、清远等地的跳禾楼颇有不同。表演时，由一对青年男女歌唱能手，化装成刘三妹和牛哥登上禾楼演唱《跳禾楼》，内容主要是男耕女织、除虫灭灾、祈求丰收等。每当唱到动情处，禾楼下广场上众多男女跟着和唱，或边唱边舞，欢乐气氛热情洋溢，经久不息。

刘三妹和牛哥所唱的歌曲有《跳禾歌》《踏楼歌》《月令歌》《对答歌》等。兹摘录《踏楼歌》的两段为例：

> 正月踏楼是元宵，村村社社搭神寮。花衫大嫂走年例，四元戏场闹元宵。
>
> 二月踏楼是春分，村路泥泞难行人。阿伯落塘浸谷种，阿嫂踏青去播春。③

上述这项表演当然也属于禾楼艺术中的一种，但这种艺术形式从表面上看确实与宗教仪式已经扯不上什么关系了。时至今天，这类与宗教仪式关系不大的禾楼艺术在广东阳江一带也有存在，其表演形态大致如下：

> 每年六七月间，春耕大忙已经结束，夏收夏种还没有到来，正是农事稍

① 《宋书》卷十四，中华书局1974年，第342页。
② 马端临：《文献通考》卷八十八，中华书局1986年，第805页。
③ 朱松瑛主编：《中华舞蹈志·广东卷》，第208页。

微清闲的时候，一到晚上，阳江县一带许多村寨就要摆出八仙桌，并用之搭成"歌台"（禾楼），开始举行"跳禾楼"活动。"跳禾楼"主要有两个演员，一个在台上，一个在台下。台上的扮演"楼娘"，多为男扮女装；台下的扮演"宿佬"，是个男角。两人一上一下，一唱一答，台上的楼娘还边唱边舞。歌唱时配以打击乐器为主的"棚面"（乐队）。楼娘和宿佬互相对歌，阳江话称为"驳歌仔"，因为这些"歌仔"内容幽默，引人发笑，故又称为"大话歌"。①

据前文所引的《阳江县志》记载，小棚上跳舞祈年的原本是巫女，后来发展为以"道士饰作女巫"而表演；但从现存的"驳歌仔"活动看，是在八仙桌上跳禾楼，男扮女装、一唱一答、配以乐器、内容幽默，可见巫术仪式和道教仪式的痕迹已经日渐淡化，反而更接近化州跳禾楼中三妹和牛哥的对唱，或者说它们都接近于纯艺术表演的形态。

除上述两例外，原本属于原始宗教形态以驱傩逐疫为目的清远跳禾楼，后来也逐渐摆脱了巫术的影响，向着纯艺术的方向发展，甚至已经只唱不舞了。据载，20世纪50年代至70年代的清远禾楼歌表演程序和表演特点大致如下：

> 每年中秋节，每个村都会举行盛大的"禾楼歌会"，以比赛形式进行。禾楼歌分坐台和攻台两方，歌唱内容由坐台定。一堂歌一般十多人参赛，最多可以超过三十人。每位歌者登台前都要放"开场鞭炮"。当时的"大闹歌堂"堪比当下的演唱会，一场歌堂的观众可以上万人。比赛最长可以唱到天亮。
>
> 禾楼歌以七至九字为一句，七字者居多，每两句最后一个字押韵。演唱时有依照唱本唱和即兴唱两种。其最早的唱本是《梳妆》，乃习唱禾楼歌者所必学，据说有二十四技。但真正的《梳妆》已经失传，现在流传的版本都是后人凭记忆记下的，并不够二十四技。民间流传的禾楼歌唱本还有《三合明珠宝剑》《薛仁贵征东》等。即兴唱考验歌者的急才，看到一件物品或者事情就要想出唱词来。
>
> 禾楼歌比赛结束后裁判不直接宣读选手名次，而是用诗句暗示：第一至五名分别是"聊寄江南一枝春""若马之鹿二千石""瑞唱阳关三叠曲""乃兴乐府猪四哥""太守之马五花骢"，由歌者上前取符合自己名次的锦

① 叶春生：《岭南风俗录》第七辑《文体娱乐》，广东旅游出版社1988年，第235页。

旗。赢得比赛者将得到村民自愿赠予的鸡公、酒肉、红包等生活物资。①

从清远禾楼歌的艺术形态来看，它与宗教也基本上扯不上关系。所以不难得出这样一个结论，禾楼艺术除了和道教、巫教相联系的宗教形态外，还有接近于纯艺术表演的非宗教形态。而且非宗教形态的禾楼艺术还可以细分为两类，一类以歌舞表演为主，如化州、阳江现存的跳禾楼；一类则发展为单纯的对歌、斗歌，与舞蹈已经失去了联系，如清远地区的禾楼歌。

余　说

通过以上所述可知，广东各地的跳禾楼都以祈年消灾为主要目的，所以从功能方面来看，它们都有着同源的关系，而它们最初的渊源就是古代的傩仪。但从历史发展来看，广东各地的跳禾楼却表现出三种不同的形态：一种与原始巫术仪式结合在一起，一种与道教祭祀仪式结合在一起，一种已经接近于纯艺术的表演。由此也不难判断，这三种形态具有先后之别，其历史发展情况大致如下所示：

　　巫教性质的禾楼艺术→道教性质的禾楼艺术→歌舞结合的禾楼艺术或只歌不舞的禾楼歌。②

值得补充的是，各种禾楼艺术虽然以歌舞表演形式为主，但还有进一步向戏剧方向发展的趋势。如前述禾楼艺术中有表演者扮演刘三妹、牛哥、楼娘、宿佬等，这就具有戏剧扮演的性质。另据赖伯疆先生指出："粤西地区有雷歌、禾楼歌（南歌）等，后来为雷剧、白字戏等所吸收。"③ 这一见解是正确的，但戏剧如何吸收禾楼艺术？赖氏没有言及，以下拟举几则史料稍作说明：

① 参见《清远日报》之《聚焦清远》版，2007年5月10日。
② 据《中华舞蹈志·广东卷》编者说："（跳禾楼）在长期传承、演变过程中逐渐由迎神祭祀衍变为吉庆丰收的民俗歌舞活动。"（第206页）这一归纳虽然大体不错，但过于笼统。
③ 赖伯疆：《广东戏曲简史》，广东人民出版社2001年，第8页。

> 初三四以后，各村迎神庆灯，饮新丁、新婚标酒，或搭小棚，延梨园子弟歌舞于上，曰"跳楼戏"。①
>
> 十月，田功既毕，架木为棚，上叠禾稿，中高而四垂，牛息其下，仰首啮向，以代刍养。村落报赛田祖，各建小棚，坛击社鼓，延巫者饰为女装，名曰"禾花夫人"。置之高座，手舞足蹈，唱丰年歌，观者互相赠答以为乐。唱毕，以禾穗分赠，俗谓之"跳禾楼"。此风近城市间已不复见。惟建醮赛会，或期以三年，或数年一举，梨园歌舞，结彩张灯。昼则异神出游，箫鼓喧阗，旗幡照耀，所过社坛，各具牲醴迎迓。夜则灯光人影，来往如织，主会者或出隐语悬于灯下，令人猜度，中者有赏，谓之"灯谜"。②

从上引第一条史料看，"跳禾楼"在某些地区被称为"跳楼戏"，表演者是梨园子弟，也就是戏剧演员，可见其与戏剧已经没有太大区别。若结合上引两条史料同看，则跳禾楼原本是民俗活动中的一种民间歌舞，但由于活动中民众邀请了梨园子弟演出助兴，于是民间歌舞与梨园戏剧遂有了互相交融、互相学习的可能，从而为禾楼艺术向戏剧方向发展提供了契机，同时也为戏剧吸收这一民间歌舞的艺术精华提供了机会。事实上，粤剧表演之中的确吸收过禾楼歌舞艺术中的一些因素，不过这一问题比较复杂，只能另文再述了。

总而言之，以"禾楼"为名的歌舞表演艺术广泛流传于广东的台山、清远、肇庆、广宁、化州、罗定、云浮、阳江等地，它们既有一定的渊源关系又呈现出不同的艺术表演形态，我们可以统称之为"禾楼艺术"，它们都是具有较高研究价值的非物质文化遗产，如果我们仅仅把注意力集中在国家级非物质文化遗产郁南禾楼舞的身上而忽视了其他禾楼艺术的存在，则无法了解禾楼艺术多样化的特征及这些艺术发展历史进程的复杂性。因此，把禾楼艺术作为一个群体进行研究似乎较诸某一个个体的单独研究要更有意义。另外值得注意的是，广东地区的各种禾楼艺术还为研究仪式向艺术发展的过程提供了非常有力的个案，甚至对研究歌舞艺术向戏剧艺术发展的过程也有所启示。目前，对于宗教仪式、歌舞艺术、戏剧艺术之间关系的研究正是学术界方兴未艾的重要课题之一，就此意义而言，说禾楼艺术是一群重要的非物质文化遗产也不为过。

① 《开平县志》（清道光三年刻本），丁世良、赵放主编《中国地方志民俗资料汇编·中南卷》，第814页。

② 《罗定志》（民国二十四年铅印本），丁世良、赵放主编《中国地方志民俗资料汇编·中南卷》，第874页。案，"禾谷夫人"或称"禾花夫人"，如屈大均《广东新语》卷六载："香山村落，多祀禾谷夫人，或以为后稷之母姜嫄云。"（中华书局1985年，第210页）

本章参考图表　表13－1　传统民间舞蹈与释道两教关系

舞蹈名称	与释道关系简介	表演特征	备注
七夕乞巧	乞巧活动大约是两晋时期由黄河流域的道教流派带入广东的一项宗教祭祀活动	①搭棚设坛摆巧 ②程序为请神、安座、禁坛、劝世、驱妖、拜福寿、接八仙、辞神等 ③乐队由唢呐、椰胡、秦琴、锣鼓、铜铃、木鱼等组成	在广东广为流传
台山跳禾楼	与道教祭祀仪式结合在一起进行，由道师主持	①搭彩棚，设祭坛 ②道师与童男边唱边舞 ③程序为开坛、发文书、回坛、点兵、造禾楼、撒禾谷等 ④道师与群众斗歌	在化州、罗定、郁南等地亦有流传
兴宁杯花	表现三位奶娘到茅山学法除恶的过程	①白天进行迎神、上表、化表等以唱为主的法事 ②晚上由男扮女装的觋婆嬷扮成三奶娘表演《扇花》《棍花》《杯花》等歌舞节目 ③音乐与舞蹈配合的随意性较大	
五华锣花	由福建省余三法师于1838年南迁至广东省五华县梅林镇金坑乡时带入	①设祭坛 ②法师执锣、握槌，通过扣、提、转、绕，构成锣花 ③演唱歌词时不舞	
雷州散花舞	正一教祷神时的舞段，属赞颂神明功德的吉事类法事	①设祭坛 ②舞者始终在草席上表演 ③演唱、道白、舞蹈结合 ④伴奏乐器有锣鼓、唢呐、铜铃、小锣等	

续表

舞蹈名称	与释道关系简介	表演特征	备注
徐闻屯兵舞	道教"正一颁符屯兵科"活动中的祭祀舞蹈	①设坛 ②程序为启师、请水、颁兵、颁符、分粮、散粮、集结军马操练、驱魔等 ③伴奏乐器有小鼓、锣、钹、小锣、唢呐等	
新丰道公舞	正一派道教舞	①设坛、请道士 ②舞蹈由正节和副节表演,限于一席之地 ③以扁鼓、小锣、法刀、神木拍、龙角、号角等伴奏 ④曲调据说源于唐代的【九真】、【承天】等道教曲牌	又称做醮、跳师爷、跳脚、做朝
客家火碗花	奉朝又称道场,分十个程序,火碗花是"差将"程序中的法事	①分单人、三人舞蹈两种 ②头顶、臂顶火碗而舞 ③不用音乐伴奏,限于一席上表演	据说由福建余三法师带来
广宁运童舞	通过祭拜百公菩萨和跑运童,寓意敬请各路神仙为村寨驱鬼辟邪	①分单运、双运两种 ②舞者男扮女装 ③在运童台上表演各种动作 ④以大鼓、云锣、高边锣、钹等伴奏	又称跑运童
兴宁过五方	道教法事舞蹈,以消灾祈福、驱邪逐疫为目的	①道士男扮女妆装"觋婆嬷" ②限在一张草席上表演 ③以小鼓、高边锣、牛角等伴奏	又称走五方
雷州半岛祭祀雷神	祭祀雷神时要请道士大作法事	①设坛 ②道士边舞边做法事 ③壮汉抬神轿围绕火场旋转疾舞 ④伴奏乐器有堂鼓、高边锣、中钹、月锣、铜胆、海螺等	又称架火荡妖

珠三角地区传统舞蹈研究

舞蹈名称	与释道关系简介	表演特征	备注
梅州香花佛事舞	佛教僧尼和在家修行的俗家弟子香花和尚、斋嬷为丧家做佛事时跳的舞蹈	①有《鲫鱼穿花》《打莲池》《绕钹花》三个舞蹈节目 ②主要以打击乐伴奏	梅州特产
翁源钻天王	为死者还路债、买路钱而作的法事	①先由吹洞箫的和尚领着信徒进行第一阶段的行香祭祀舞仪 ②举行祭祀舞仪，围观者亦可入场踏舞 ③集体舞，人数不限 ④伴奏乐器有大鼓、锣、中钹、小钹等	又称闯天生

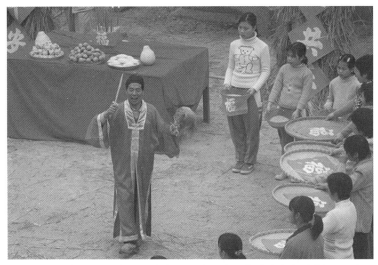

图13-1 台山跳禾楼（图片来源：台山市文化广电新闻出版局网站）

下编 其他舞蹈

图13-2 老者手中的《梳妆》一书是清远禾楼歌的唱本，封面上的图片即禾楼，据说高三丈六尺（图片来源：广东文化网）

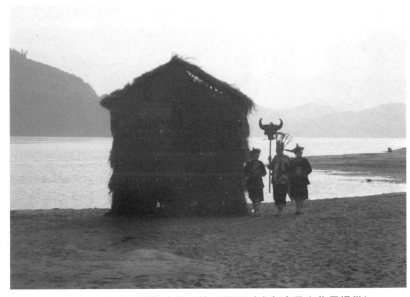

图13-3 郁南禾楼舞中的禾楼（调研时由郁南县文化局提供）

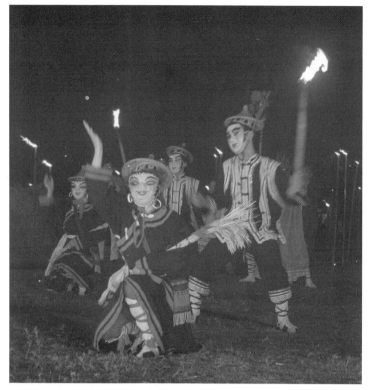

图 13-4 郁南禾楼舞在夜间表演（调研时由郁南县文化局提供）

第十四章　药发傀儡补述

宋人记载的宋代傀儡戏主要有五种,即杖头傀儡、悬丝傀儡、水傀儡、肉傀儡和药发傀儡。前四种傀儡戏的表演方式,都有一定史料可征,故能得到较令人认可的解释。唯独药发傀儡一种,记载极少,其表演方式至今不详。近世学人虽对之作了多方猜测,但都未有定论。为此,本章想换一种思路,并结合岭南地区一些传统舞蹈的演出情况,对药发傀儡作出新的考释。

第一节　研究回顾

宋代傀儡戏有多种表演形式,药发傀儡是其中的一种,据《东京梦华录》卷五《京瓦伎艺》、卷六《元宵》分别记载:

> 杖头傀儡:任小三,每日五更头回小杂剧,差晚看不及矣。悬丝傀儡:张金线,李外宁。药发傀儡:张臻妙、温奴哥、真个强、没勃脐。[①]
> 李外宁药法傀儡,小健儿吐五色水。[②]

以上是关于宋代药发傀儡的较早记载之一,其中"药发傀儡"亦作"药法傀儡"。及后,《武林旧事》卷六《诸色伎艺人》之"傀儡"类的案语也提到:

① 孟元老撰,李士彪注:《东京梦华录》卷五,山东友谊出版社2001年,第48页。
② 孟元老撰,李士彪注:《东京梦华录》卷六,第59页。

"悬丝，杖头，药发，肉傀儡，水傀儡。"① 自上引史料不难看出，药发（法）傀儡是宋代几种主要傀儡戏中的一种，但它如何制作、如何表演则语焉不详。于是近世学者纷纷发表了自己的看法。

比如孙楷第先生认为："药发亦作药法，其艺不详。"② 周贻白先生则认为："药发傀儡，制法未详，……或系借药力的爆炸使其活动，今之所谓焰火，每有人物随火光而出现，或即此项遗制。"③ 丁言昭先生也认为："药发傀儡是利用火药的爆炸作动力，使木偶做出预想的动作来。"④ 廖奔先生又认为："顾名思义，应该是用火药发动作为助推力来帮助木偶动作的。"⑤ 另外，业师康保成教授认为："药法傀儡源自佛教以五色药水洗浴佛像的仪式。……承袭了浴佛仪式中以五色药水喂机关木佛的基本方法，但将喂水的'九龙'改为'小健儿'而已。"⑥ 近日，刘琳琳博士又撰《药发傀儡辨》一文指出："药发"傀儡是"摇发"傀儡之讹，"药发傀儡就是宋前文献中时有出现的机关木偶"。⑦

总括以上诸家所说，都把关注的焦点集中在"药发"两字上面。而归纳起来，对此"药发"的解释又可分为三种：其一，认为"药"指火药，药发就是以火药为动力发动傀儡（偶人）以进行表演。其二，"药"指药水，药发是以药水为动力发动傀儡。其三，"药发"是"摇发"之讹，摇发就是机关摇动之意。对此三种解释，窃以为"药"指火药一说较为近理。因为从《都城纪胜》之《瓦伎众伎》中所记载的"杂手艺"看，药发傀儡是和烧烟火、放爆仗、火戏儿等列在一起的。⑧ 假如把"药"释为"药水"，则药发傀儡与宋代之"水傀儡"都以水为动力，难以作出区分。至于说"药发"是"摇发"之讹，其说虽新，但一则古代从未见"摇发"一词与傀儡合用的，二则中古药字与摇字一为入声，一为平声，发音差异太大，几乎不可能混淆。

不过必须承认，即使药发傀儡的药指火药是正确的解释，也尚未能说清楚药发傀儡究竟是如何制作和表演的。这一方面是由于史料缺乏的缘故，另一方面也

① 周密：《武林旧事》卷六，山东友谊出版社2001年，第128页。
② 孙楷第：《傀儡戏考原》，上杂出版社1952年，第45页。
③ 周贻白：《中国戏剧史长编》，上海书店2004年，第90页。
④ 丁言昭：《中国木偶史》，学林出版社1991年，第27页。
⑤ 廖奔、刘彦君：《中国戏曲发展史》一册，山西教育出版社2003年，第412页。此外，认为药发傀儡是火药与傀儡（偶人）相结合而表演的尚有数家，为省篇幅，不一一叙述。
⑥ 康保成：《中国古代戏剧形态与佛教》，东方出版中心2004年，第432—433页。
⑦ 刘琳琳：《药发傀儡辨》，载《戏剧》2007年3期，第80页。
⑧ 参见灌圃耐得翁《都城纪胜》，收入俞为民、孙蓉蓉主编《历代曲话汇编·唐宋元编》，黄山书社2006年，第116页。

是由于上述诸家在考释时观念有所偏差所致。所谓有所偏差，是因为大家都把焦点集中到"药发（法）"二字上面，对于"傀儡"二字却没有作任何的解释，而笼统地认为傀儡就是假人傀儡（即偶人）之义。但事实上，在宋人眼里的"傀儡"一词至少有两种含义，既可以指假人傀儡戏，也可以指假面（头）傀儡戏；前者在表演时由真人操纵假人（偶人）而戏，后者则由真人戴假面（头）而戏。一旦"傀儡"一词的含义得到充分的理解，药发傀儡就不可避免地获得不同以往诸家的新释了。

第二节　药发傀儡新考

据宋人周密所撰《武林旧事》卷二《舞队》所载的"大小全棚傀儡"，包括了以下一些名目：

查查鬼；李大口；贺丰年；长瓠敛；兔吉；吃遂；大憨儿；粗妲；麻婆子；快活三郎；黄金杏；瞎判官；快活三娘；沈承务；一脸膜；猫儿相公；洞公觜；细旦；河东子；黑遂；王铁儿；交椅；夹棒；屏风；男女竹马；男女杵歌；大小斫刀鲍老；交衮鲍老；子弟清音；女童清音；诸国献宝；穿心国入贡；孙武子教女兵；六国朝；四国朝；遏云社；绯绿社；胡安女；凤阮嵇琴；扑胡蝶；回阳丹；火药；瓦盆鼓；焦锤架儿；乔三教；乔迎酒；乔亲事；乔乐神；乔捉蛇；乔学堂；乔宅眷；乔像生；乔师娘；独自乔；地仙；旱划船；教象；装态；村田乐；鼓板；踏橇；扑旗；抱罗装鬼；狮豹蛮牌；十斋郎；耍和尚；刘衮；散钱行；货郎；打娇惜。①

对于这一大堆的"傀儡"，孙楷第先生曾在《傀儡戏考原》一书中提出了一个非常重要的学术观点：

近代傀儡有二派，一派以真人扮演，如宋之傀儡"舞鲍老"、"耍和尚"等是也。"舞鲍老"、"耍和尚"戴假首，与汉之舞方相同。今戏台扮鬼神及元夕扮傀儡，尚存此制。一以假人扮演，如宋之傀儡棚戏所作杖头、悬丝傀

① 周密撰，傅祥林校注：《武林旧事》卷二，山东友谊出版社2001年，第40—41页。

儡是也。此二者性质不同，而皆谓之傀儡。①

孙氏所谓的"近代"，正是指宋朝，其说可谓确有根据。换言之，宋人眼中的傀儡，既可以是假人傀儡（偶人），也可以是假面（头）傀儡（真人），所以查查鬼、判官、竹马、抱锣装鬼、狮豹蛮牌、耍和尚等假面（头）傀儡戏才会被列入"大小全棚傀儡"的范围之内。如果将这些假面（头）傀儡和火药喷射、烟火发射结合在一起表演，是否也会产生"药发傀儡"呢？

事实上并非没有可能，在《东京梦华录》卷七《驾登宝津楼诸军呈百戏》中就记载过类似的"混合型表演"：

> 忽作一声如霹雳，谓之爆仗，则蛮牌者引退，烟火大起，有假面具披发，口吐狼牙烟火，如鬼神状者上场。着青帖金花短后之衣，帖金皂裤，跣足，携大铜锣随身，步舞而进退，谓之抱锣。绕场数遭，或就地放烟火之类。又一声爆仗，乐部动《拜新月慢》曲，有面涂青碌，戴面具金睛，饰以豹皮锦绣看带之类，谓之硬鬼。或执刀斧，或执杵棒之类，作脚步蘸立，为驱捉视听之状。又爆仗一声，有假面长髯，展裹绿袍靴简，如钟馗像者，傍一人以小锣相招和舞步，谓之舞判。继有二三瘦瘠、以粉涂身，金睛白面，如骷髅状，系绣围肚看带，手执软仗，各作魁谐趋跄，举止若排戏，谓之哑杂剧。②

从上引可以看出，妆鬼神、抱锣、硬鬼、舞判官这一类戴着假面（头）的表演，正好与《武林旧事》所述的"大小全棚傀儡"相近，而且的确是和烟火、爆仗这一类火药的发射结合在一起演出。如果药发（法）之药确为火药的话，以上这些表演就极有可能也属于"药发傀儡"一类。而这一类的表演，恰恰是过往研究者所未注意到的"新"形式。

除此而外，"大小全棚傀儡"中还有"竹马""旱划船""狮豹蛮牌"等项，它们应当就是现今民间尚在盛行的舞竹马、舞狮、舞龙舟等舞队和游艺活动的前身。这又给了笔者另一个启示，即舞竹马、舞狮、舞龙、舞鱼等传统民间动物舞蹈在古代其实也是假面（头）傀儡戏中的一类，这一说法决不是没有根据的。如《汉书》记载，西汉乐府当中有所谓"象人"，孟康注《汉书》时指出："象

① 孙楷第：《傀儡戏考原》，第13页。
② 孟元老撰，李士彪注：《东京梦华录》卷十，第74页。

人，若今戏虾鱼师子者也。"韦昭注《汉书》时则说："著假面者也。"① 因此，"象人"可用以指舞鱼、舞狮等动物舞的表演艺人。而象人一词在古代恰恰有傀儡的含义，据《孟子正义·梁惠王上》云："仲尼曰：'始作俑者其无后乎？为其象人而用之也。'"② 这里的"象人"就是指假人傀儡。

通过象人这个概念以及"大小全棚傀儡"的记载可知，古代的动物舞和傀儡戏是有关的。如此一来，作为假面（头）傀儡戏的舞竹马、舞鱼、舞龙、舞狮等动物舞，如果和火药发射结合一起表演，似乎也可以生成"药发傀儡"，这样的表演在岭南传统民间舞蹈中尚有遗存，以下举数例以为说明。

例之一，在广东揭阳市揭西县五经富有舞"烟花火龙"的传统。据传，清代乾隆年间，五经富有一位名叫曾富的先祖，到苏州经商，雇了一个小女孩帮忙做事。女孩越长越漂亮，曾富遂立其为"副室"，成为现在曾氏族谱中的苏氏太。苏氏太生了曾能和曾德二子，他们长大后，到苏州寻找外婆，在苏州发现烧烟花、舞火龙的表演甚为新奇，于是决心学会，并把这一技艺带回广东家乡。经过认真的学习，终于把制火药、火箭、引线、模架、龙形、弹弓、火斗、动物、装饰等工艺都学会了。回到家乡后，二人跟伙伴们共同制作烟花火龙，并获成功。从此，每年春节前后农闲之时，各家各户分工制作烟架，塑造火龙，待到正月十五元宵节晚上便集中舞动、燃放，以祈求吉祥。③ 由此可见，这是一个典型的动物舞（龙舞）与火药（烟火）发射相结合表演的例子，循此角度以解释"药发傀儡"，便是一种"新解"。

例之二，广东阳江市溪头、平冈、儒洞、程村、闸坡等沿海乡镇流行着"鲤鱼化龙"的民间舞蹈表演，是当地龙灯舞队中的一种传统形式。舞蹈道具鲤鱼的身架由竹篾扎成，而在鱼头内靠近鱼嘴的地方插有火药管。火药管是一个小竹筒，长约九寸，内装火药，两头用棉花塞牢。鱼身由舞者举而舞之，当舞蹈表演进入高潮的时候，舞者点燃火药管，做出"鱼喷火"的场面。④ 这也是一种动物舞（鱼舞）与火药发射相结合的表演例子。

例之三，广东汕头市澄海县民间流传着"舞鳌鱼"的习俗。这种鳌鱼的制作过程非常复杂，其骨架是由钢丝焊接而成的，在口内上腭部位以耐火材料制成烟花喷射孔。由五人藏身于鳌鱼道具中举而舞之，及至舞蹈高潮的时候，鳌鱼口

① 《汉书》卷二十二《礼乐志》，中华书局1962年，第1075页。
② 焦循：《孟子正义》卷一，收入《诸子集成》一册，第38页。
③ 参见朱松瑛主编《中华舞蹈志·广东卷》，学林出版社2006年，第86页。
④ 参见朱松瑛主编《中华舞蹈志·广东卷》，第96—97页。

中亦会喷射出火焰。① 这种表演与阳江市的"鲤鱼化龙"比较相近，也是一种动物舞（鱼舞）与火药发射相结合的例子。

例之四，澄海县的西门乡又流行着另一种动物舞——蜈蚣舞。道具蜈蚣全长六丈六尺，躯体由头至尾由硬、软二十八节布框衔接而成，屈伸自如，头部也有喷火装置。表演时由十三人举舞，二人专门负责放焰火。表演的高潮是在夜间，届时蜈蚣两眼青光闪烁，十三节硬框内点燃的烛火通透明亮，似剪刀的红尾巴高高翘起，上下舞动，加上口中喷出的焰火助威，蔚为壮观。② 很明显，这又是一种假头傀儡与烟火发射相结合的表演。

例之五，广东梅州市丰顺县也有一种舞"焰火龙"的民间艺术。火龙用纸扎成，长十五至二十米，分为五节，四周扎满五颜六色的鞭炮，一般是在春节和元宵夜起舞。起舞前，先燃响鞭炮，以"引龙出海"。然后一队举着火棍的表演者，随着锣鼓声在场上狂跑，反复三次，名为"清龙"。接着，火龙出场，在场上绕着大圈子。继而从嘴中喷出火焰，然后龙身上扎着的鞭炮也被点燃，从头至尾，火光四射，霹雳连声，巨大的龙身在烟火和爆竹的包围中上下翻飞，煞是好看。此时，预先准备在场上的烟花架，朝天射出串串烟花，五彩缤纷，璀璨夺目，从而把火龙舞推向最高潮。而舞火龙者必须赤膊袒胸，任由炮火烧在身上，灼起一个个血泡，以血泡最多者为吉利。整个活动持续十多分钟，待炮火熄灭，火龙也被烧掉了。③ 这和揭西的烟花火龙有相似之处，均是动物舞与烟火发射相结合而表演者。

从上面所举的例子可以看出，单纯的舞判官、抱锣、妆鬼，以及岭南民间的动物舞等表演，至多只可以归为假面（头）傀儡戏的范畴，但如果这些表演与火药（烟火）喷射表演相结合，则另当别论了。因为这种结合很有可能就是宋人眼中的"药发傀儡"，而前此诸家在讨论"药发傀儡"的时候，似乎都没有注意到这种"混合型的表演形式"，因为他们都把注意力集中在"药发"二字上，而忽视了对"傀儡"一词的解释。

① 参见朱松瑛主编《中华舞蹈志·广东卷》，第143页。
② 参见朱松瑛主编《中华舞蹈志·广东卷》，第190—191页。
③ 参见叶春生《岭南风俗录》第七辑《文体娱乐》，广东旅游出版社1988年，第214页。

余 说

从古代历史的发展来看,宋代"药发傀儡"中的"药"指火药,这种可能性相当之高,因为宋代正是中国古代火药制作技术进入高峰的时代。前引《东京梦华录》《都城纪胜》等书都记载了宋代民间使用烟火于表演的情况,可以为证。另外,火药还被宋代朝廷大量应用于军事当中。比如宋人编著的《武经总要》就专门记载了火药使用的方法,今举二例:

 火砲"火药法"配方:晋州硫黄十四两,窝黄七两,焰硝二斤半,麻茹一两,干漆一两,砒黄一两,定粉一两,竹茹一两,黄丹一两,黄蜡半两,清油一分,桐油半两,松脂一十四两,浓油一分。①
 蒺藜火球"火药法":用硫黄一斤四两,焰硝二斤半,粗炭末五两,沥青二两,半干漆二两半,捣为末,竹茹一两一分,麻茹一两一分,剪碎用桐油、小油各二两半,蜡二两半,镕汁和之,傅用纸十二两,半麻一十两,黄丹一两一分,炭末半斤,以沥青二两半,黄蜡二两半镕汁和合,周涂之。②

从宋代民间和军方大量使用火药这个情况来看,本文也倾向于"药发傀儡"中的"药"是指火药,"药发"即火药喷射、烟火发射。但这只是解决了问题的一个方面,因为"药发傀儡"一词还包括了另一半,也就是"傀儡"。如前所述,在宋人眼里面傀儡既可以指假人傀儡,也可以指假面(头)傀儡,从中获得的启示就是,当假面(头)傀儡戏和火药(烟火)结合表演的时候,也有可能产生出"药发傀儡"。

循着这一思路,笔者在宋人的著述中找到了一些假面(头)傀儡与火药发射相结合的表演形式,也就是《东京梦华录》卷七所载的妆鬼神、抱锣、舞判官一类演出。另外,在传统民间舞蹈中,有各种各样的动物舞,这些动物舞和舞竹马、舞狮子等同一性质,可以归属于假面(头)傀儡戏的范畴。当它们也与火药喷射、烟火发射结合在一起演出时,同样有可能是"药发傀儡"。在现存岭

① 曾公亮、丁度等:《武经总要前集》卷十二,上海古籍出版社1990年,第424页。
② 曾公亮、丁度等:《武经总要前集》卷十二,第427页。

南民间的传统舞蹈之中，还有不少动物舞与烟火发射相结合的形式，它们都有可能是宋代"药发傀儡"的遗传。

本章参考图表 表14-1 宋人著录傀儡戏情况

傀儡名称	著录文献	代表艺人	表演特征
杖头傀儡	《东京梦华录》《都城纪胜》《西湖老人繁胜录》《梦粱录》《武林旧事》	任小三，陈中喜，陈中贵，张小仆射	即后世之托偶，以木棍、竹棍举托假人傀儡而表演
悬丝傀儡	同上	张金线，卢金线	即后世之提偶，用提线方法操控假人傀儡而表演
水傀儡	同上	李外宁，刘小仆射，王吉，姚遇仙，赛宝哥，金时好	一小船，上结小彩楼，下有三门，如傀儡棚，正对水中乐船上。参军色进致语，乐作，彩棚中门开，出小木偶人，小船子上有一白衣人垂钓，后有小童举棹划船，缭绕数回，作语。乐作，钓出活小鱼一枚，又作乐，小船入棚。继有木偶筑毬、舞旋之类，亦各念致语，唱和。乐作而已。谓之水傀儡。（见《东京梦华录》卷七）
药发傀儡	《东京梦华录》《都城纪胜》《武林旧事》	李外宁等	如本章正文所考
肉傀儡	《都城纪胜》《武林旧事》	张逢喜，张逢贵	以小儿后生辈为之。街市有乐人三五为队，擎一二女童舞旋，唱小词，专沿街赶趁

图14-1　丰顺烟火龙制作中的"装药"（录自福客民俗网《梅州客家民间源远流长、枝繁叶茂的丰顺埔寨火龙节》一文附图）

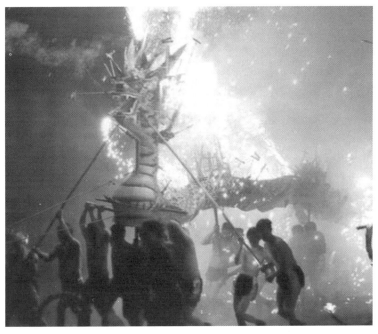

图14-2　丰顺烟火龙表演中的"烧火龙"（福客民俗网《梅州客家民间源远流长、枝繁叶茂的丰顺埔寨火龙节》一文附图）

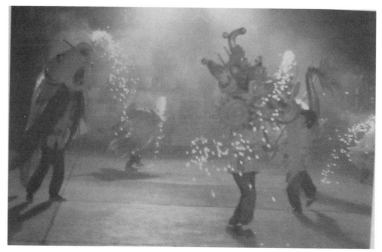

图14-3 鲤鱼化龙（录自《中国民族民间舞蹈集成·广东卷》彩图）

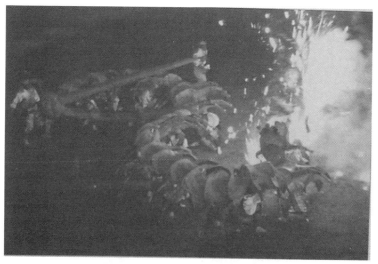

图14-4 蜈蚣舞（录自《中华舞蹈志·广东卷》彩图）

第十五章　飘色的起源与历史发展

飘色是融合戏剧、舞蹈、杂技、装饰等艺术于一身的民间文艺活动，具有悠久的发展历史，广泛流行于广东的广州、湛江、中山、江门、韶关等地。其中又以广州番禺沙湾、江门台山浮石、中山南朗崖口、湛江吴川梅菉四处所演最富特色，后三项也均已入选国家级非物质文化遗产名录。虽然这种民间艺术已经引起各界的关注，也有不少文章甚至专著探讨其发展历史、艺术特点及文化意义，但在某些问题上似乎尚未解说清楚。故笔者不揣谫陋，拟就飘色起源情况、发展历史等问题发表一些浅见。

第一节　沙湾飘色与飘色起源

探讨之前，当然要先了解一下飘色制作和表演的基本情况，我们不妨以最具特色的沙湾飘色作为例子。

沙湾，是广州市番禺区辖下的一个镇。当地的飘色表演，须在一块宽约五十厘米、长约八十厘米的板台上呈现，这个板台称为"色柜"，实际上就是一个可以移动的小舞台，也是飘色艺术中的基本单位。每块板台（色柜）上面竖有一根粗约三厘米、长约一米多的铁枝，称为"色梗"；每根铁枝（色梗）可以支撑起一个至三个儿童的身躯：位置居下者称为"屏"，一般是十至十二岁的儿童；位置居上者称为"飘"，一般是三岁左右的儿童。

这些儿童就是飘色的主要演员，他们须穿上独特的服装，在色梗上扮成历史上或小说戏曲中的人物，并于空中摆出各种各样的姿势和造型，从而展示出生动逼真的艺术形象，多个连续的色柜造型往往能够构成一幅栩栩如生的故事画面。

当色梗上的儿童摆好造型后,每个色柜均由几位力士抬起,沿街巡游以作展示,称为"出色"。习惯上,一个色柜称为"一板",每次巡游往往须置二三十板,表演儿童则有五六十人。

从工艺制作的角度讲,飘色之所以称为"飘",乃在于色柜本已经由大人抬起,而色梗又高出色柜一米多,最小的儿童更坐于色梗的上面,束以绳索,所以仿佛"飘"于空中。而要实现飘起来的目的,则全靠"色梗"这个奇妙的装置,首先要考虑表演者的安全,能令一至三个小孩坚固地竖立在色柜上面,不致倾倒。其次要考虑美观,所以色梗须紧傍孩童的身躯,并掩盖在华丽的服饰下面;其伸出体外的保护部分,以及束缚儿童身体的绳索,又被巧妙装饰成刀枪剑戟,或掩以花篮羽扇、龙蛇鸟兽,令观看者察觉不到。有时,为了让表演的小孩能安全地做出惊险动作,还暗中安排了护胸、护背的小椅架。正是有了这些设置,才令历时几个小时的巡游过程中,即使有些小孩睡着了,也会安然无恙。

从表演艺术的角度讲,沙湾飘色以色彩艳丽、造型大方著称。其内容十分丰富,总计有一百多种"板"式,大多取材于神话故事或民间传说,如"嫦娥奔月""水漫金山""苏武牧羊""梅开二度""哪吒闹海"等;亦有取材于传统戏曲或古典小说者,如"荥阳出子"、"柳毅传书"、"黛玉葬花"、"三调芭蕉"等。另外,飘色抬出巡游时,每两板飘色之间往往配有一台八音锣鼓柜,从而构成了声、色、形、神组合表演的立体舞台。再者,沙湾飘色虽然只有造型亮相,但毕竟完美地展现了许多舞蹈的姿态,也具备了戏剧妆扮甚至连环图象叙事的因素,称之为"哑戏"亦不为过。①

了解过飘色的基本情况后,接下来探讨其起源的问题。叶春生先生曾经指出:"飘色、高台艺术最初都与游神赛会有关。从抬神像出游到抬化装为神的儿童出游,继而发展为一套民间游艺活动,经历了千百年的演变。"② 这一说法是颇有道理的,只是缺乏较为详细的解释和论证。不妨先看看古代"抬神像出游"的具体情况:

> 景明寺,宣武皇帝所立也。……时世好崇福,四月七日,京师诸像,皆来此寺。尚书祠部曹录像凡有一千余躯。至八日,以次入宣阳门,向阊阖宫前受皇帝散花。于时金花映日,宝盖浮云,幡幢若林,香烟似雾。梵乐法

① 案,以上除实地观摩外,参考了叶春生先生《岭南风俗录》七辑《文体娱乐》所述,广东旅游出版社1988年,第260—262页。
② 叶春生:《岭南民间文化》第三章第六节,广东高等教育出版社2000年,第177页。

音，聒动天地。百戏腾骧，所在骈比。①

　　长秋寺，刘腾所立也。……中有三层浮图一所，金盘灵刹，曜诸城内。作六牙白象负释迦在虚空中。……四月四日此像常出，辟邪、师子导引其前，吞刀吐火，腾骧一面，彩幢上索，诡谲不常。奇伎异服，冠于都市。像停之处，观者如堵。②

以上两条史料记载了北魏时期洛阳地区佛教"行像"仪式的具体情况，如果和飘色巡游表演作一比较，不难看出二者存在许多相同之处：其一，佛像出行时被抬举于空中，飘色儿童所扮演的人物亦高飘于空中，均带有"高台展示"的性质。其二，佛像与色板均以"巡游"的形式展示，均处于巡游队伍的核心位置，而两种巡游队伍的配置也颇为近似。比如佛教行像队伍往往以狮子舞为"前导"，旁杂百戏奇伎；飘色巡游队伍亦多效此；如作为飘色分支的番禺紫坭春色和佛山秋色，至今仍以狮子舞作为"前导"，杂以鱼灯、舞十番、车船等伎艺；沙湾飘色队伍现改以"鳌鱼舞"为前导，那是因为当地的鳌鱼舞特别有名，并有独占鳌头这一特殊寓意，才予以改换的。

其三，出行的佛像是供信民顶礼膜拜的，而飘色儿童所扮演者绝大多数也是受人民尊敬或喜爱的历史人物和神话人物，均有供人仰瞻的意思。关于这一点，还可以从儿童家长的态度中看出端倪：他们认为，色梗上的儿童在某种程度上象征着被人尊敬的神灵，因此都以自己的孩子能扮演飘色为荣；一些村庄甚至采取投标选角的形式，家长们往往不惜重金投注。③ 其四，民间传说，清朝咸丰年间，粤剧红船艺人李文茂有众多弟子，流浪于广东各地，每逢庙会酬神，便打扮成各种戏曲人物造型进行表演，由此产生了一种只演不唱的艺术，称为"赛色"，又叫"彩色"。④ 这一传说未必尽对，但至少说明古代赛色艺术生存于迎神赛社的环境之中，与行像仪式相近。

另外，正如叶春生先生所言，飘色的得名或与佛教术语"色"字有关，泛指客观世界的诸种色相⑤，这也能反映出飘色与佛教的一点联系。约而言之，从展示形态、展示目的、巡游环境、队伍配置等方面分析，飘色表演均与佛教行像仪式存在相近之处，所以不妨把后者称为前者产生的远源。

① 杨衒之撰，杨勇校笺：《洛阳伽蓝记校笺》卷三，中华书局2006年，第124—125页。
② 杨衒之撰，杨勇校笺：《洛阳伽蓝记校笺》卷一，第44页。
③ 参见叶春生《岭南民间文化》，第177页。
④ 参见叶春生《岭南风俗录》七辑《文体娱乐》，第261页。
⑤ 参见叶春生《岭南民间文化》，第168页。

第二节　台阁与飘色

当然，从行像一类高台展示仪式逐渐发展成为飘色一类高台展示艺术，需要较长的时间，也需要多次的变迁，所以我们的溯源工作还须继续。大致而言，逐步脱离纯宗教仪式的高台展示艺术在中唐前后就已经出现了，据《封氏闻见记》卷六"道祭"条记载：

> 大历（766—779）中，太原节度使辛景云葬日，诸道节度使使人修祭。范阳祭盘最为高大，刻木为尉迟郑公、突厥斗将之戏。机关动作，不异于生。祭讫，灵车欲过，使者请曰："对数未尽。"又停车设项羽与汉高祖会鸿门之象，良久乃毕。①

由此可见，唐代丧仪中往往有用"祭盘"送葬的习俗。这种祭盘颇为"高大"，盘上又有表演戏剧的木人，其实就是"假人傀儡戏"。因此，这种祭盘实际上已经可以称为"高台展示艺术"了。只不过丧仪是一种严肃的仪式，艺术成分不免削弱；而祭盘上的表演者是木人，也与佛像一样为偶像性质，所以与真人表演的飘色艺术之间仍然有一段距离。

从现存史料来看，以艺术表演为主导并以真人呈现的高台展示艺术正式出现于南宋，据《梦粱录·三月》及《武林旧事·迎新》记载：

> 三月三日上巳之辰，……兼之此日正遇北极佑圣真君圣诞之日。……诸军寨及殿司衙奉侍香火者，皆安排社会，结缚台阁，迎列于道，观睹者纷纷。贵家士庶，亦设醮祈恩，贫者酌水献花。②
>
> 户部点检所十三酒库，例于四月初开煮，九月初开清，先至提领所呈样品尝，然后迎引至诸所隶官府而散。每库各用匹布书库名商品，以长竿悬之，谓之"布牌"。以木床、铁擎为仙佛鬼神之类，驾空飞动，谓之"台

① 封演：《封氏闻见记》，上海古籍出版社1992年，第447页。
② 吴自牧撰，傅林祥注：《梦粱录》卷二，山东友谊出版社2001年，第16页。

阁"。杂剧百戏诸艺之外，又为渔父习闲、竹马出猎、八仙故事。①

上引两书均南宋人记载南宋时临安风物之书，可见当时的"社会"表演中已经出现了一种新的艺术形式——台阁。将台阁和飘色作一比较，二者的相同之处就更多了：其一，台阁的表演"驾空飞动"，与飘色之飘于空中相同，都是高台展示艺术；其二，台阁的基本道具有木床、铁擎等，与飘色的板台、铁枝一模一样；其三，所谓"结缚台阁"，当是指将表演者束缚于铁擎之上，这与飘色的做法也是一致的。其四，台阁所表演的仙佛鬼神、杂剧故事，也和飘色的表演内容无甚区别。

但令人遗憾的是，有关南宋台阁的记载实在太少，上引的史料也没有明确指出台阁的扮演者是否真人，为此不得不借助一下明人的记载以为说明，据《帝京景物略·城南内外·弘仁桥》记载：

> 又夸傀者，为台阁，铁杆数丈，曲折成势，饰楼阁崖木云烟形，层置四五儿婴，扮如剧演。其法，环铁约儿腰，平承儿尻，衣彩掩其外，杆暗从衣物错乱中传下。所见云梢烟缕处，空坐一儿，或儿跨像马，蹬空飘飘，道旁动色危叹，而儿坐实无少苦。人复长竿摄饼饵，频频啖之。路远，日风暄拂，儿则熟眠。②

根据《帝京景物略》的记载，台阁表演者正是"儿婴"；与真人扮演的飘色艺术并无二致。当然，这只是明人的记载，如果要证实南宋台阁已用真人表演，还要找出更多的佐证。据《武林旧事·元夕》记载：

> 都城自旧岁冬孟驾回，则已有乘肩小女、鼓吹舞绾者数十队，以供贵邸豪家幕次之玩。而天街茶肆，渐已罗列灯球等求售，谓之"灯市"。自此以后，每夕皆然。三桥等处，客邸最盛，舞者往来最多。每夕楼灯初上，则箫鼓已纷然自献于下。酒边一笑，所费殊不多。往往至四鼓乃还。自此日盛一日。姜白石有诗云："灯已阑珊月色寒，舞儿往往夜深还。只应不尽婆娑意，更向街心弄影看。"又云："南陌东城尽舞儿，画金刺绣满罗衣。也知

① 周密撰，傅林祥注：《武林旧事》卷三，山东友谊出版社2001年，第50页。
② 刘侗、于奕正撰，孙小力校注：《帝京景物略》卷三《城南内外·弘仁桥》，上海古籍出版社2001年，第193—194页。

爱惜春游夜，舞落银蟾不肯归。"吴梦窗《玉楼春》云："茸茸狸帽遮梅额，金蝉罗翦胡衫窄。乘肩争看小腰身，倦态强随间鼓笛。问称家在城东陌，欲买千金应不惜。归来困顿殢春眠，犹梦婆娑斜趁拍。"深得其意态也。①

从引文看，南宋都城中又有一种名为"乘肩小女"的艺术表演，以年纪幼小、衣着亮丽的女孩立于成人肩上而为之，这明显是一种带有"高台展示"性质的表演。而"舞绾"小女若要平稳站立在成年人的肩上，必定需要木板、铁枝一类的乘托、固定之物，所谓"乘肩"是也。这种制作原理与飘色是一致的，南宋的台阁表演也完全可以借鉴其做法。由此可以推断，南宋的台阁应该已经使用真人进行高飘展示。

另外，据《武林旧事》卷六《诸色伎艺人》"傀儡"条下案语云："悬丝、杖头、药发、肉傀儡、水傀儡。"② 这就是宋代最基本的五种傀儡戏表演形式，而"肉傀儡"为其中之一。在另一部南宋人著作《都城纪胜》中也提到了"肉傀儡"，其后有案语云："以小儿、后生辈为之。"③ 由此可见，南宋人往往有用小儿、小女表演戏剧、舞蹈的习惯。而从前引的史料可以看出，台阁艺术也被宋明人视为杂剧百戏之类，那么它完全可用真人表演。

还可以提供一个佐证，珠海斗门乾雾镇梁氏是飘色艺术的传承者，根据族谱，乾雾梁氏于宋末从顺德移民至斗门地区，至今已传二十六代，而宗族中的飘色锣鼓柜也传了二十六代，大约可以追溯到南宋时期。④ 通过以上佐证的挖掘可知，作为高台展示艺术的南宋台阁，无论在道具制作、表演形式、表演内容、演员身份等多个方面均与飘色一致。很明显，台阁就是飘色产生的直接渊源，或者说是飘色产生的近源。

余 说

台阁艺术产生以后，还进一步衍生出艺术分支，比如在温州地区有一种水上

① 周密撰，傅林祥注：《武林旧事》卷二，第37页。
② 周密撰，傅林祥注：《武林旧事》卷六，第128页。
③ 灌圃耐得翁：《都城纪胜·瓦舍众伎》，收入俞为民、孙蓉蓉主编《历代曲话汇编·唐宋元编》，黄山书社2006年，第116页。
④ 参见姜平《飘色锣鼓柜已传二十六代》，载《珠海特区报》2009年3月22日第002版。

表演的台阁，称"温州台阁"或"温州彩舫"，实际上是一种供观赏的龙舟，舟身上用木头搭建三层的亭台楼阁，每年端午时节于河中展示。① 据记载，这种风俗从清代中叶就开始在江南盛行，如《清嘉录》记载苏州一带端午时情景有云："龙船，阊胥两门，南北两濠，及枫桥西路水滨皆有之，各占一色，四角枋柱，扬旌拽旗，中舱伏鼓吹手。……头亭之上，选端好小儿，装扮台阁故事，俗呼为'龙头太子'。"② 可以为证。

无独有偶，作为台阁直裔的飘色艺术也在向水中发展，比如广州市番禺区的市桥、沙湾一带就流行着一种名为"水色"的民间艺术。市桥水色的表演一般在一排长约两丈、宽约四至五尺的木筏上进行，往往有十多张木筏前后相连，每张木筏前面都有头牌，四周插满彩旗，挂满鲜花，装饰十分堂皇，阵容比较庞大。而每张木筏一般扮演一个节目，通常以神话、传说为题材，相当于飘色中的"一板"。最有特点的是，水色木筏均不设桨，筏底绑上几块大石头，使之微微下沉，河水淹至艺人膝下；当木筏顺水缓缓漂行时，水天飘渺，与戏剧中的神话境界十分相合。

市桥、沙湾的水色艺术表演，很明显是把飘色移植到水面上，与陆上台阁之衍生出水上的龙头太子和温州台阁等十分相似。除水色外，不少民间艺术也纷纷借鉴飘色，并根据自己的实际情况而有所发展。比如，把神话、戏剧人物放在马上装扮，称之为"马色"；站在高跷上装扮者，则称之为"跷色"。③ 在广东，还有"春色""秋色""火色"诸多名目，至少在名称上它们都受到过飘色的若干影响。

最后，再简单介绍一种与台阁、飘色近缘的艺术表演，这就是清代流行的"连像"。据刘廷玑《在园杂志》卷三"论舞"条及"小曲"条分别记载：

> 孔东塘（尚任）曰："……古者童子舞《勺》，盖以手作拍，应其歌也。成人舞《象》，像其歌之情事也，即今里巷歌儿唱连像也。若杂剧扮演，则又踵而真之矣。"④

又有《节节高》一种。《节节高》本曲牌名，取接接高之意。自宋时有之。《武林旧事》所载元宵节"乘肩小女"是也。今则小童立大人肩上，唱

① 参见翁卿仑等《温州台阁将重现塘河上》，载《温州日报》2012年6月6日第016版。
② 顾禄撰，王迈校点：《清嘉录》卷五，江苏古籍出版社1999年，第113页。
③ 参见叶春生《岭南风俗录》七辑《文体娱乐》，第261页。
④ 刘廷玑撰，张守谦点校：《在园杂志》卷三，中华书局2005年，第92页。

> 各种小曲，做"连像"。所驼之人以下应上，当旋即旋，当转即转，时其缓急而节凑之。想亦当时《鹧鸪》《柘枝》之类也。今日诸舞失传，徒存其名。乌知后日之《节节高》，不亦今日之《鹧鸪》《柘枝》也哉？①

这两条记载都提到了"连像"，由"小童"立于大人肩上唱曲舞蹈，与南宋的"乘肩小女"显然一脉相承。对此，孙楷第先生曾有议论云：

> 廷玑此条记连像，以《武林旧事》乘肩小童为比，是矣。……清末之"耍小孩儿"，即廷玑在清初所谓连像。其伎未绝，若吾乡沧州，则元宵亦有大人结队擎小儿之事。其小儿亦舞亦歌，谓之"落子"。亦犹燕下之"耍小孩儿"也。凡为此等伎，其称呼虽或因时地因歌声而不同，要皆与宋队舞之擎女童意合。其乘肩小儿，若徒舞而不歌，则亦与宋肉傀儡戏之以小儿后生为傀儡意合。以数百年前事之偶见于前人记载者，今以《在园杂志》所记及近世事征之，犹丝毫不爽如此。此非事之偶然相合，乃艺之互相关连，同干异枝；且古今事相去不远，行于古者未必不行于今。②

孙氏把连像、乘肩小女、耍小孩儿、落子、肉傀儡诸种艺术样式联系起来，认为它们"互相关连，同干异枝"，其说不无道理。因为它们都属于高台展示性质的艺术，都以小童、小女为之，都有戏剧、舞蹈的意蕴，进一步把它们视为台阁、飘色的近缘艺术，恐怕也没有问题。而从这个角度考虑，我们把宋代文献记载的乘肩小女和肉傀儡等视为南宋时期台阁表演已用小童、小女的佐证，似乎也没有问题。

总之，飘色是融合戏剧、舞蹈、杂技、装饰等于一身的民间艺术活动，广泛流行于广东各地，其远源是古代宗教中的行像仪式，而直接渊源于南宋的台阁艺术，其后则发展出水色等艺术分支。当然，台阁传入广东的具体路线，台阁改名飘色的具体原因等，因文献记载有限，须俟日后再考。

① 刘廷玑撰，张守谦点校：《在园杂志》卷三，第95页。
② 孙楷第：《傀儡戏考原》，上杂出版社1952年，第55页。

本章参考图表 表 15-1 广东诸色舞蹈①

色名	舞蹈名称	表演特征	备注
紫坭春色	树头色	①把大茶仔树桩插于桌面上，在树的枝干上置两三个小女孩，扮演故事 ②出色时抬着桌子游行 ③每板春色就是一幅画，扎作工艺十分讲究	前有醒狮开路，渔灯、火炬掺杂其中
	锣鼓柜色	①用四根木柱扎成一个八音锣鼓架，扮演故事的小女孩置于其中，由四至八人抬着出行 ②每板春色就是一幅画，扎作工艺十分讲究	前有醒狮开路，渔灯、火炬掺杂其中
佛山秋色	车船	①有船车、马车、鱼车、轿车等造型，由大力士扛着 ②表演者一至二人，在车上扮演故事	杂于秋色队伍中
	舞十番	①以高边锣、大文锣、翘心锣、单打、大钹、大鼓、群鼓、沙鼓、云锣、响锣十种乐器组成，轮番吹奏，表演一定的套曲 ②其中穿插着"飞钹"特技表演，舞者手执数尺长的绸带，绸带拴着钢钹，挥舞旋转	杂于秋色队伍中
	大头佛	①即舞狮 ②由佛公、佛婆逗引 ③有一整套表演程式 ④舞蹈中还穿插武术动作	杂于秋色队伍中
沙湾飘色	飘色	①以一根特制钢筋作色梗，使表演者凌空飘起 ②每板由二至三名儿童扮演，组成一个画面，表现一定故事内容 ③配以八音锣鼓柜等	
梅菉飘色	飘色	制作工艺和表演形式与沙湾飘色大略相同	
麻车火色	舞火狗	①共舞九种动物 ②火兽由竹篾扎制，插上粗香 ③夜间燃点，结队巡行舞动	沿路放鞭炮、烟花

① 案，本表的制作参考了叶春生先生《岭南民间文化》第三章第六节《娱乐：广东民间娱乐圈的色相》，广东高等教育出版社 2000 年版。

续表

色名	舞蹈名称	表演特征	备注
市桥水色	水色	①水上放木筏，上插头牌、罗伞、鲜花、布景等 ②艺人化装成各种神话、戏曲人物，在木筏上扮演故事 ③木筏顺流而动 ④每板水色均有音乐艇相随	
小榄水色	水色箍	①以色船置水上 ②艺人于船上表演各种舞蹈、故事	往往与水陆超度仪式共同进行
客家马色	布马	①假马由竹篾扎制，外蒙绸布 ②舞者戴假马而舞 ③以潮州大锣鼓伴奏	
	纸马	①由一生一旦戴假马而舞，外加一马童 ②以表演骑马动作为主，故事简单	

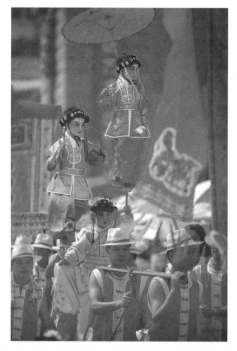

图 15-1 沙湾飘色（图片来源：携程旅行网）

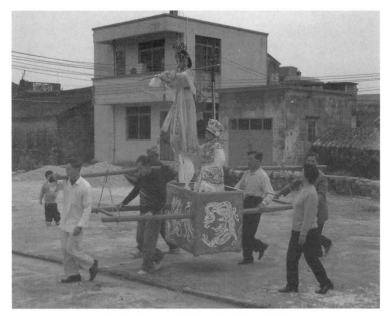

图15-2 台山飘色（拍于实地调查）

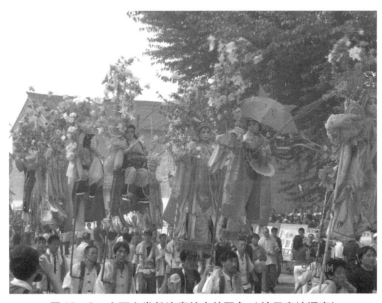

图15-3 山西上党长治赛社中的飘色（拍于实地调查）

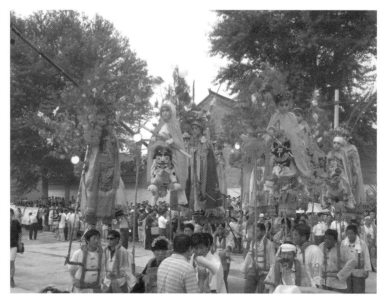

图15-4 山西上党长治赛社中的飘色(拍于实地调查)

附 录

附录一　历代祭孔及相关乐舞资料简编

历代追谥孔子、封赠孔裔、拜祭孔庙的史料甚多，孔府及各地学宫祭孔时所用乐章、乐谱的资料也有不少，其中亦涉及岭南传统舞蹈。兹就笔者所见选取部分编成附录，以便省览。

第一节　封孔祭孔的部分史料

● 《通典》卷五十三《礼十三》：汉元帝时，孔霸以帝师赐爵，号褒成君，奉孔子后。平帝元始初，追谥孔子曰褒成宣尼公，追封孔均为褒成侯。[1]

● 《通典》卷五十三《礼十三》：后汉光武建武十三年，封均子志为褒成侯。章帝元和二年二月，东巡狩，因幸鲁，祠孔子、七十二弟子。（原案：《汉晋春秋》曰："阙里者，仲尼之故宅也，在鲁城中。帝升庙，西面，群臣中庭北面，皆再拜。帝进爵而后坐。"《东观书》曰"既礼毕，命儒者论难"也。）[2]

● 《通典》卷五十三《礼十三》：魏文帝黄初二年，以孔子二十一代孙议郎羡为宗圣侯，邑百户，奉孔子祠。令鲁郡修旧庙，置百户吏卒守卫。[3]

● 《宋书》卷十四《礼志一》：魏齐王正始中，齐王每讲经遍，辄使太常奠先圣先师于辟雍，弗躬亲。[4]

[1] 杜佑撰，王文锦等点校：《通典》卷五十三，中华书局1988年，第1479页。
[2] 杜佑撰，王文锦等点校：《通典》卷五十三，第1479页。
[3] 杜佑撰，王文锦等点校：《通典》卷五十三，第1479页。
[4] 《宋书》卷十四，中华书局1974年，第367页。

- ●《通典》卷五十三《礼十三》：晋武帝泰始三年，改封孔子二十三代孙宗圣侯震为奉圣亭侯。又诏大学及鲁国，四时备三牲以祀孔子。①
- ●《晋书》卷二十一《礼志下》：（晋）惠帝、明帝之为太子，及愍怀太子讲经竟，并亲释奠于太学，太子进爵于先师，中庶子进爵于颜回。成、穆、孝武三帝，亦皆亲释奠。②
- ●《通典》卷五十三《礼十三》：后魏封孔子二十七叶孙乘为崇圣大夫。孝文帝太和十九年，改封二十八叶孙珍为崇圣侯。文成帝诏：其宣尼之庙，当别敕有司行荐飨之礼。③
- ●《通典》卷五十三《礼十三》：大唐武德二年，于国子学立周公、孔子庙各一所，四时致祭。初以儒官自为祭主，直云博士姓名，昭告于先圣。又州县释奠，亦博士为主。许敬宗奏曰："……今请国学释奠，令国子祭酒为初献，词称'皇帝谨遣'，仍令司业为亚献，博士为终献。其州学，刺史为初献，上佐为亚献，博士为终献。县学，令为初献，丞为亚献，主簿及尉通为终献。修附礼令，以为永制。"七年二月，高祖幸国子学，亲临释奠。引道士、沙门，与博士杂相驳难久之。贞观十四年二月，太宗幸国子学，观释奠。……开元十一年，诏春秋释奠用牲牢，其属县用酒脯而已。二十七年八月，因释奠文宣王，始用宫悬之乐。二十八年二月，敕："文宣王庙，春秋释奠，宜令摄三公行礼，著之常式。"④
- ●《通典》卷五十三《礼十三》：大唐贞观十一年，封孔子裔德伦为褒圣侯。……神龙初，诏以邹鲁百户封崇道公宣尼采邑，用供荐飨。……开元八年，敕改颜生等十哲为坐像，释应从祀。……二十七年八月，制："夫子追赠，谥为文宣王，宜令三公持节册命，并撰仪注。昔缘周公南面，夫子西坐，今位既有殊，坐岂仍旧？宜补其坠典，永作常式。自今以后，夫子南面而坐，内出王者衮冕之服以衣之。十哲等东西列侍。……"命尚书右丞相裴耀卿摄太尉，持节就国子庙册赠，册毕，所司奠祭，亦如释奠之礼。又遣太子少保崔琳往东都，就庙行册礼。又敕两京及兖州旧宅庙像，宜改服衮冕。其诸州及县，庙宇既小，但移南面，不须改衣服。两京乐用宫悬。⑤
- ●《宋史》卷一百五《礼志八》：按《五礼精义》，州县释奠，刺史、县令

① 杜佑撰，王文锦等点校：《通典》卷五十三，第1480页。
② 《晋书》卷二十一，中华书局1974年，第670页。
③ 杜佑撰，王文锦等点校：《通典》卷五十三，第1480页。
④ 杜佑撰，王文锦等点校：《通典》卷五十三，第1474—1475页。
⑤ 杜佑撰，王文锦等点校：《通典》卷五十三，第1481—1482页。

初献，上佐、县丞亚献，州博士、县主簿终献；有故，以次官摄之。大中祥符三年，判国子监孙奭言："上丁释奠，旧礼以祭酒、司业、博士充三献官，新礼以三公行事，近岁止命献官两员临时通摄，未副崇祀向学之意。望自今备差太尉、太常、光禄卿以充三献。"又命崇文院刊《释奠仪注》及《祭器图》颁之诸路。……崇宁，议礼局言："太学献官、太祝、奉礼，皆以法服，至于郡邑，则用常服。望命有司降祭服于州县，凡献官、祝、礼，各服其服，以尽事神之仪。"诏以衣服制度放使州县自造焉。①

● 《元史》卷七十六《祭祀五》：宣圣庙，太祖始置于燕京。至元十年三月，中书省命春秋释奠，执事官各公服如其品，陪位诸儒襕带唐巾行礼。成宗始命建宣圣庙于京师。大德十年秋，庙成。至大元年秋七月，诏加号先圣曰大成至圣文宣王。延祐三年秋七月，诏春秋释奠于先圣，以颜子、曾子、子思、孟子配享。②

● 《明史》卷五十《礼志四》：洪武元年二月，诏以太牢祀孔子于国学，仍遣使诣曲阜致祭。……又定制，每岁仲春、秋上丁，皇帝降香，遣官祀于国学。以丞相初献，翰林学士亚献，国子祭酒终献。先期，皇帝斋戒。献官、陪祀、执事官皆散斋二日，致斋一日。前祀一日，皇帝服皮弁服，御奉天殿降香。至日，献官行礼。三年，诏革诸神封号，惟孔子封爵仍旧。且命曲阜庙庭，岁官给牲币，俾衍圣公供祀事。四年，礼部奏定仪物。改初制笾豆之八为十，笾用竹。其簠簋登铏及豆初用木者，悉易以瓷。牲易以熟。乐生六十人，舞生四十八人，引舞二人，凡一百一十人。礼部请选京民之秀者充乐舞生。③

● 《清史稿》卷八十四《礼志三》：乾隆二年，……是岁上丁，帝亲视学释奠，严驾出，至庙门外降舆。入中门，俟大次，出盥讫，入大成中门，升阶，三上香，行二跪六拜礼。有司以次奠献。正殿，分献官升东、西阶，入左、右门。诣四配、十二哲位前，两庑分献官分诣先贤、先儒位前，上香奠毕，帝三拜，亚献、终献如初。释奠用三献始此。其祭崇圣祠，拜位在阶下，承祭官升东阶，入左门，诣肇圣王位前上香毕，分献官升东、西阶，入左、右门，分诣配位及两庑从位前上香，三跪九拜。奠帛、读祝，初献时行。凡三献，礼毕。自是为恒式。④

① 《宋史》卷一百五，中华书局1985年，第2553页。
② 《元史》卷七十六，中华书局1976年，第1892页。
③ 《明史》卷五十，1974年，第1296页。
④ 《清史稿》卷八十四，中华书局1977年，第2535—2536页。

第二节 唐代开元年间的祭孔仪式

●《通典》卷一百十七《礼七十七·开元礼纂类十二》之《吉礼九·皇太子释奠于孔宣父》[①]：

斋戒：……
陈设：……
出宫：……
馈享：
（1）就位：……
（2）请行事：率更令前启："有司谨具，请行事。"退复位。协律郎跪，俯伏，举麾，鼓柷，奏《永和之乐》，以姑洗之均，作文舞之舞，乐舞三成，偃麾，戛敔，乐止。率更令前启："再拜。"退复位。皇太子再拜。奉礼曰："众官再拜。"在位者及学生皆再拜。
（3）奠币：太祝各跪取币于篚，立于罇所。率更令引皇太子，《永和之乐》作，皇太子自东阶升，左庶子以下及左右侍卫量人从升。皇太子升堂，进先圣神座前，西向立，乐止。太祝以币授左庶子，左庶子奉币北向进，皇太子搢笏受币。登歌，作《肃和之乐》，以南吕之均。率更令引皇太子进先师首座前，北向立。又太祝以币授左庶子，左庶子奉币西向进，皇太子受币，率更令引皇太子进，北向跪奠于先师首座，俯伏，兴，率更令引皇太子少退，北向再拜。登歌止。率更令引皇太子，乐作，皇太子降自东阶，还版位，西向立，乐止。……
（4）奠爵：率更令引皇太子，乐作，皇太子升自东阶，乐止。诣先圣酒罇所，执罇者举幂，左庶子赞酌醴齐讫，乐作，率更令引皇太子进先圣神座前，西向跪奠爵，俯伏，兴，率更令引皇太子少退，西向立，乐止。太祝持版进于神座之右，北面跪读祝文曰："维某年岁次月朔日，子皇太子某敢昭告于先圣孔宣父：惟夫子固天攸纵，诞降生知，经纬礼乐，阐扬文教，余

[①] 杜佑撰，王文锦等点校：《通典》卷一百十七，第2986—2999页。案，文中的阿拉伯数字为本附录编者所加，以便省览，下同。

烈遗风，千载是仰，俾兹末学，依仁游艺。谨以制币牺齐，粢盛庶品，祗奉旧章，式陈明荐，以先师颜子等配座，尚飨。"讫，兴，皇太子再拜。初读祝文讫，乐作，太祝进，跪奠版于神座，兴，还罇所，皇太子再拜讫，乐止。

(5) 再奠爵：……

(6) 三奠爵：率更令引皇太子诣东序西向立，乐作。太祝各以爵酌上罇福酒，合置一爵，一太祝持爵授左庶子，左庶子奉爵北向进，皇太子再拜受爵，跪祭酒，啐酒，奠爵，兴。太祝各帅斋郎进俎，太祝跪减先圣及先师首座前三牲胙肉，加于俎。又以箧取稷黍饭，兴。以胙肉各共置一俎上，又以饭共置一箧。太祝以饭箧授左庶子，左庶子奉饭北向进，皇太子受以授左右。太祝又以俎授左庶子，左庶子以次奉进，皇太子每受以授左右。讫，皇太子跪取爵，遂饮卒爵。左庶子进受爵以授太祝，太祝受爵复于坫。皇太子俯伏，兴，再拜，乐止。率更令引皇太子，乐作，皇太子降自东阶，还版位西向立，乐止。文舞出，鼓柷，作《舒和之乐》，出讫，戛敔，乐止。武舞入，鼓柷，作《舒和之乐》，立定，戛敔，乐止。

(7) 彻豆：太祝等各进，跪彻豆，兴，还罇所。奉礼曰："赐胙。"赞者唱："众官再拜。"在位者及学生皆再拜。《永和之乐》作，率更令前启："再拜。"退复位。皇太子再拜。奉礼曰："众官再拜。"在位者及学生皆再拜，乐一成止。

(8) 瘗埳：……

(9) 出：率更令引皇太子出门，还便次，乐作，皇太子出门，乐止。中允进受笏，侍卫如常仪。谒者、赞引各引亚献以下以次出。初白礼毕，奉礼帅赞者还本位。赞引引御史、太祝以下俱复执事位，立定，奉礼曰："再拜。"御史以下皆再拜讫，赞引引出。学生以次出。其祝版燔于斋坊。

讲学：……

还宫：……

● 《通典》卷一百二十一《礼八十一·开元礼纂类十六》之《吉礼十三·诸州释奠于孔宣父（县释奠附）》[①]：

(1) 前享三日，刺史（原案：县则县令，下仿此。）散斋于别寝二日，

① 杜佑撰，王文锦等点校：《通典》卷一百二十一，第3077—3080页。

致斋于厅事一日。亚献以下应享之官，散斋二日各于正寝，致斋一日于享所。（原案：上佐为亚献，博士为终献。若刺史、上佐有故，并以次差摄；博士有故，取参军以上摄。县丞为亚献，主簿及尉通为终献。县令有故，并以次差充当。县阙则差比县及州官替充。）其日，助教及诸学生皆清斋于学馆一宿。

（2）前享二日，本司扫除内外。又为瘗埳于院内堂之壬地，方深取足容物，南出阶。本司设刺史以下次于门外，随地之宜。

（3）前享一日晡后，本司帅其属守门。本司设三献位于东阶东南，每等异位，俱西面；设掌事位于三献东南，西面北上。设望瘗位于堂之东北，当瘗埳西向。设助教位（原案：县学官位，下仿此。）于西阶西南，当掌事位；学生位于助教之后，俱东面北上。设赞唱者位于三献西南，西面北上。又设赞唱者位于瘗埳东北，南向东上。设三献门外位于道东，每等异位，俱西面；掌事位于终献之后，北上。祭器之数与祭社同。……

（4）享日未明，烹牲于厨。夙兴，掌馔者实祭器。（原案：其实与祭社同。）本司帅掌事者设先圣神座于堂上西楹间，东向，设先师神席于先圣神座东北，南向，席皆以莞。

（5）质明，诸享官各服祭服，助教儒服，学生青衿服。本司帅掌事者入实罇罍及币，祝版各置于坫。赞唱者先入就位。祝二人与执罇篚者入立于庭，重行，北面西上。立定，赞唱者曰："再拜。"祝以下皆再拜。执罇罍篚者各就位。祝升自东阶，行扫除讫，降自东阶，各还斋所。

（6）刺史将至，赞礼者引享官以下俱就门外位，助教、学生并入就门内位。刺史至，参军事引之次。（原案：县令，赞礼者引，下仿此。）赞唱者先入就位。祝入升自东阶，各立于罇后。刺史停于次，少顷，服祭服出次，参军事引刺史入就位，西向立，参军事退立于左。赞礼者引享官以下次入就位。（原案：凡导引者每曲一逡巡。）立定，赞唱者曰："再拜。"刺史以下皆再拜。

（7）参军事少进刺史之左，北面白："请行事。"退复位。祝俱跪取币于篚，兴，各立于罇所。本司帅执馔者奉馔陈于门外。参军事引刺史升自东阶，进先圣神座前，西向立；祝以币北向授，刺史受币，参军事引刺史进，西向奠于先圣神座前，兴，少退，西向再拜。讫，参军事引刺史当先师神座前，北向立，祝又以币西向授，刺史受币，参军事引刺史进，北向跪奠于先师神座，兴，少退，北向再拜。参军事引刺史降复位。

（8）本司引馔入，升自东阶，祝迎引于阶上，各设于神座前。设讫，

本司与执馔者降出，祝还罇所。

（9）参军事引刺史诣罍洗，执罍者酌水，执洗者跪取盘，兴，承水，刺史盥手，执篚者跪取巾于篚，兴，进，刺史悦手讫，执篚者受巾，跪奠于篚；遂取爵兴以进，刺史受爵，执罍者酌水，刺史洗爵，执篚者又跪取巾于篚，兴，进，刺史拭爵讫，受巾，跪奠于篚，奉盘者跪奠盘，兴。参军事引刺史升自东阶，诣先圣酒罇所，执罇者举幂，刺史酌醴齐。参军事引刺史诣先圣神座前，西向跪奠爵，兴，少退，西向立。祝持版进于神座之右，北面跪读祝文曰："维某年岁次月朔日，子刺史（原案：县令，下仿此。）具官姓名敢告于先圣孔宣父：惟夫子固天攸纵，诞降生知，经纬礼乐，阐扬文教，余烈遗风，千载是仰，俾兹末学，依仁游艺。谨以制币牺齐，粢盛庶品，祗奉旧章，式陈明荐，以先师颜子配，尚飨。"祝兴，刺史再拜，祝进跪奠版于神座，兴，还罇所。

（10）刺史拜讫，参军事引刺史诣先师酒罇所，取爵于坫，执罇者举幂，刺史酌醴齐。参军事引刺史诣先师神座前，北向跪奠爵，兴，少退，北向立。祝持版进于神座之左，西向跪读祝文曰："敢昭告于先师颜子：爰以仲春，（原案：仲秋。）祗遵故实，敬修释奠于先圣孔宣父，惟子庶几具体，德冠四科，服道圣门，实臻壶奥。谨以制币牺齐，粢盛庶品，式陈明献，从祀配神，尚飨。"祝兴，刺史再拜，祝进跪奠版于神座，兴，还罇所。

（11）刺史拜讫，参军事引刺史诣东序，西向立。祝各以爵酌福酒，合置一爵，一祝持爵进刺史之左，北面立。刺史再拜受爵，跪祭酒，啐酒，奠爵，俯伏，兴。祝各帅执馔者进俎，跪减先圣神座前胙肉，共置一俎上。又以笾取稷黍饭，共置一笾。兴，祝先以饭进，刺史受以授执馔者，又以俎进，刺史受以授执馔者。刺史跪取爵，遂饮卒爵，祝进受爵，复于坫。刺史兴，再拜，参军事引刺史降复位。

（12）初刺史献将毕，赞礼者引亚献诣罍洗，盥手洗爵，升献饮福如刺史之仪。讫，降复位。初、亚献将毕，赞礼者引终献诣罍洗盥洗，升献饮福如亚献之仪。讫，复位。（原案：自此以下至燔祝版，如祭社仪，唯祝取币降西阶为异。）

第三节　元代的祭孔仪式

● 《元史》卷七十六《祭祀五·宣圣》[①]：

其祝币之式：……
其牲斋器皿之数：……
其乐用登歌。
其日用春秋二仲月上丁，有故改用中丁。
其释奠之仪：
(1) 省牲：……
(2) 就次：……
(3) 初献：明赞唱曰："阖户。"俟户阖，迎神之曲九奏。乐止，明赞唱曰："初献官以下皆再拜。"承传赞曰："鞠躬，拜，兴，拜，兴，平身。"明赞唱曰："诸执事者各司其事。"俟执事者立定，明赞唱曰："初献官奠币。"引赞者进前曰："请诣盥洗位。"盥洗之乐作，至位，曰："北向立。"搢笏，盥手，帨手，出笏，乐止。及阶，曰："升阶。"升殿之乐作。乐止，入门，曰："诣大成至圣文宣王神位前。"至位，曰："就位，北向立，稍前。"奠币之乐作。搢笏跪，三上香，奉币者以币授初献，初献受币奠讫，出笏就拜，兴，平身少退，再拜，鞠躬，拜，兴，平身。曰："诣兖国公神位前。"至位，曰："就位，东向立。"奠币如上仪。曰："诣邹国公神位前。"至位，曰："就位，西向立。"奠币如上仪。乐止，曰："退复位。"及阶，降殿之乐作。乐止，至位，曰："就位，西向立。"俟立定，明赞唱曰："礼馔官进俎。"奉俎之乐作，乃进俎，乐止，进俎毕。明赞唱曰："初献官行礼。"引赞者进前曰："请诣盥洗位。"盥洗之乐作，至位，曰："北向立。"搢笏，执爵，涤爵，拭爵，以爵授执事者，如是者三，出笏。乐止，曰："请诣酒尊所。"及阶，升殿之乐作，曰："升阶。"乐止，至酒尊所，曰："西向立。"搢笏，执爵举幂，司尊者酌牺尊之泛齐，以爵授执事者，如是者三，出笏。曰："诣大成至圣文宣王神位前。"至位，曰："就位，北

[①] 《元史》卷七十六，第1893—1899页。

向立。"酌献之乐作，稍前，揖笏，三上香，执爵三祭酒，奠爵，出笏，乐止。祝人东向跪读祝，祝在献官之左。读毕，兴，先诣左配位，南向立。引赞曰："就拜，兴，平身，少退，再拜，鞠躬，拜，兴，平身。"曰："诣兖国公神位前。"至位曰："就位，西向立。"酌献之乐作。乐止，读祝如上仪。曰："退，复位。"至阶，降殿之乐作。乐止，至位，曰："就位，西向立。"

（4）亚献：……
（5）终献：……
（6）分献：……
（7）礼毕：……

第四节　清代雷州的祭孔仪式

● 《雷州府志·礼乐志》（清嘉庆十六年刻本）所载文庙祀典仪式及乐舞程序大略[①]：

（1）参加祭祀仪式人物有：承祭官、陪祭官各若干人，佾舞生三十六名，乐工五十名，纠仪官两名，礼生五十名。

（2）乐器计有：麾、金钟、玉磬、鼓、搏拊、柷、敔、琴、瑟、排箫、笙、箫、笛、埙、篪。

（3）乐章分别为：迎神乐《咸平之章》，无舞；初献乐《宁平之章》，有舞；亚献乐《安平之章》，有舞；三献乐《景平之章》，有舞；彻馔乐《咸平之章》，无舞；送神乐《咸平之章》，无舞。

（4）舞器计有：羽、节、龠、翟。

（5）舞蹈分别为：初献起舞；亚献起舞；三献起舞。

（6）舞蹈动作及队形有：双人相对、两两相对、两班相对、东西相向、自上而下、上下十二人、十二人转身、左右侧身、左右进步、正身进步、退步侧身、进步向前、垂手转身、辞身挽手、回身东西、高手回面、躬身挽手、退挽手、向外向里开龠、上举龠、落龠、拱龠、向前合手蹲、向外合手蹲、向里合手蹲、正蹲、正立、揖、起、外呈、交叉、平身、朝上而舞、朝

[①] 朱松瑛主编：《中华舞蹈志·广东卷》，学林出版社2006年，第313—314页引。

下而舞、朝南而舞等。

第五节 民国潮阳的祭孔仪式

● 潮阳棉城镇文化站退休教师口述民国祭孔乐舞程序大略[①]：

（1）农历八月二十七日孔子诞辰日，各学宫、孔庙要举行盛大隆重的祭孔活动。届时，大成殿正中供奉圣贤先师孔子塑（画）像，祭坛上焚香明烛，陈放全猪、全羊与各种供品。县太爷率领文武大小官员到学宫，经棂星门，穿大成门，步上大成殿祭祀孔子。而读书的小学生在祭祀前，要举行进孔门仪式，家长要给孩子做三道菜：一道是猪肝炒芹菜，一道是豆腐干炒大葱，另一道是鲮鱼。在家吃了这几道菜后，才能进孔庙祭孔。

（2）祭祀孔子典礼举行时，参加祭孔的人员一律穿白夏布长衫、黑布裤、白袜、黑布鞋。寅时，齐集在孔庙或学宫前等候。早晨六时正，祭孔典礼开始。由教育部门人员担任司仪，按祭祀程序进行。随后各祭孔人员，按指定位置站好。监祭官站在队伍的右前方。主祭官（县长）站前方正中央，副祭官（教育局长）站在主祭官左侧，陪祭官（教育部门科长或中小学校长）站在主祭官右侧。

（3）然后开始鸣鼓三遍，第一遍"鼓初延"，敬香、敬酒，由主、副祭官执行；接着，全体敬礼、拜祭。第二遍"鼓再延"，恭读祭文，由主祭官朗读。第三遍"鼓三延"，鸣炮。

（4）礼和歌章共分为迎神、初献、亚献、终献、彻馔、送神六章。歌章有歌生专司吟唱，歌者不舞，舞者不歌。乐工有歌六人，琴三人，瑟二人，笙三人，洞箫与笛各三人，埙一人，麓二人，其它乐器有排箫以及应鼓、柷、敔、搏拊、鼍鼓、镛钟、足鼓、鼗鼓、特磬、编磬、编钟等。

（5）舞制，共分为初献、亚献、终献三章。用舞生三十六人，头戴雀顶冠，身穿蓝色长袍。穿白布袜，脚蹬黑色高腰软底靴。左手执龠，右手秉翟而舞。所舞总共三则，九十六舞容。每个字有板有眼，有声有舞，动作规范，井然有序。

[①] 朱松瑛主编：《中华舞蹈志·广东卷》，第260—262页引。

(6) 舞毕，司仪最后高呼"礼成"。接着，钟鼓齐鸣，祭孔人员依次退场，从玉宸门出孔庙或学宫。

第六节　现行德庆学宫的祭孔仪式[①]

●现行春秋两祭时间：春祭于正月十五日，秋祭于八月上丁日。现行祭祀仪式程序大纲：

(1) 祭前，由牌匾、圣香、三牲、执事官、主祭官、陪祭官、父老乡亲、六佾舞队等组成"祭孔队"，于锣鼓声及祭孔音乐声中来到孔庙棂星门前恭候。

(2) 按次序入庙。

(3) 初献：执事者献帛、奠酒，乐队奏《宣庭之乐》，舞队舞《羽籥之舞》。舞队六佾，由三十六位舞女组成，着红色舞服，执羽籥，按拍起舞。

(4) 亚献：执事者、诸官上圣香，奠酒，乐奏《至平之章》，舞《羽籥之舞》。

(5) 终献：执事者、群众上圣香，奠酒。

(6) 礼成，依次退场。

第七节　祭孔的歌章舞谱

●《乐府诗集》卷七《郊庙歌辞七》所载《唐释奠文宣王乐章》[②]：

《诚和》：圣道日用，神几不测。金石以陈，弦歌载陟。爰释其菜，匪馨于稷。来顾来享，是宗是极。

① 案，本节内容根据德庆州政协所提供的影音资料，并据实地观摩而作归纳。德庆学宫，始建于北宋大中祥符四年，是广东省内历史最悠久的学宫之一。
② 郭茂倩：《乐府诗集》卷七，中华书局1979年，第99—100页。

《承和》：万国以贞光上嗣，三善茂德表重轮。视膳寝门遵要道，高辟崇贤引正人。

《肃和》：粤惟上圣，有纵自天。傍周万物，俯应千年。旧章允著，嘉赞孔虔。王化兹首，儒风是宣。

《雍和》：堂献瑶篚，庭敷璆县。礼备其容，乐和其变。肃肃亲享，雍雍执奠。明礼惟馨，苹蘩可荐。

《舒和》：隼集龟开昭圣列，龙蹲凤跱肃神仪。尊儒敬业宏图阐，纬武经文盛德施。

● 《乐府诗集》卷七《郊庙歌辞七》所载《唐享孔子庙乐章》①：

《迎神》：通吴表圣，问老探真。三千弟子，五百贤人。亿龄规法，万载祠禋。洁诚以祭，奏乐迎神。

《送神》：醴溢牺象，羞陈俎豆。鲁壁类闻，泗川如觏。里校覃福，胄筵承祐。雅乐清音，送神其奏。

● 《潮州府志》（清光绪十九年重刊本）所载文庙祀典仪式歌章、舞谱②：

（1）歌章分为六章：一，迎神，乐奏《咸平之章》；二，初献，乐奏《宁平之章》；三，亚献，乐奏《安平之章》；四，终献，乐奏《景平之章》；五，彻馔，乐奏《咸平之章》；六，送神，乐奏《咸平之章》。

（2）歌生六人，各执笏板立于堂上并歌。歌词：

《迎神》：大哉孔子，先觉先知。与天地参，万世之师。祥征麟统，韵答金丝。日月既揭，乾坤清夷。

《初献》：予怀明德，玉振金声。生民未有，展也大成。俎豆千古，春秋上丁。清酒既载，其香始升。

《亚献》：式礼莫愆，升堂再献。响协鼖镛，诚孚罍甗。肃肃雍雍，誉髦斯彦。礼陶乐淑，相观而善。

《终献》：自古在昔，先民有作。皮弁祭菜，于论思乐。惟天牖民，惟圣时若。舞伦攸叙，至今木铎。

① 郭茂倩：《乐府诗集》卷七，第 100 页。
② 朱松瑛主编：《中华舞蹈志·广东卷》，第 314—315 页引。

《彻馔》：先师有言，祭则受福。四海黉宫，畴敢不肃。礼成告彻，毋疏毋渎。乐所自生，中原有菽。

《送神》：凫绎峨峨，洙泗洋洋。景行行止，流泽无疆。聿昭祀事，祀事孔明。化我蒸民，育我胶庠。

（3）舞谱分别有：一，初献起舞谱；二，亚献起舞谱；三，终献起舞谱。

（4）舞生三十六人，左十八人，右十八人，左手执龠，右手秉翟。

（5）舞谱记载的动作有：左足进步、出左足、出右足、向西出右足、向东出左足、跷左足向前、跷右足、向东撤左足、蹈向里垂手、转身向东蹈右足、移右足过左边交立、足虚其根足尖着地、虚左足根、虚右足根、转身拱手出右足、蹈左足转身、平身出左手立、垂左手于下、垂右手于下、起左手于肩、向上起右手于肩、向外开龠舞、躬身向上揖、斜身向上、出左手、出右手、高举龠、辞身、平身、回身正立、退步侧身、正蹲朝上、挽手、侧身向外、呈龠耳边面朝上、合龠蹈右足向东、合龠蹈右足转身向上、向外退挽手、合龠低头向东揖、右侧身垂手，等等。队形则有：两两相对自下而上、两两相对蹲、东西相向、十二人转身、转身东西相向立，等等。

第八节　孔府丁祭乐仪[①]

● 建官和乐舞生规定：

据《圣门乐志》记载：元代至大元年（1308）始设文庙司，清顺治元年（1644）巡抚山东部院方大猷提准，设司乐一员，司孔庙舞生兼管旧乐器。

宋大观四年（1110）衍圣公孔端友奏称朝廷，考稽三代制礼作乐，乞颁降大成新乐，许族生及县学生，咸使肄习，此"乐生"所自始。明洪武七年（1374）于各州县选取俊秀儒童一百二十余名充乐舞生。成化十三年（1477）"祭酒"周洪汉奏，为增加文庙祀乐事，奉旨增乐舞为八佾，加笾、豆为各十二，又添乐舞生八十名。弘治九年（1496）又添二十六名，共二百二十六名，遇缺不足，务选足额。清顺治元年（1644）山东巡抚方大猷

① 案，本节内容转录自孔繁银《衍圣公府见闻》，齐鲁书社1992年，第165—177页。

题请圣庙祭祀，额设乐舞二百四十名，于州县俊秀儒童中选取，照廪膳生员例一体优免。

● 乐学乐舞生编制及鼓乐制：

乐学乐舞生每年练习常住金丝堂，夏季集中排演，逢"丁祭"则事前演习。民国以后在圣府东院专门成立了"古乐传习所"，聘请古音乐教师，招募新生，直至1973年。学习的乐器有钟、磬、琴、瑟、柷、敔、笙、笛、凤箫、埙、麾、田鼓、应鼓、搏拊、鼗鼓，等等。孔庙南院石碑记载：明代弘治十七年（1504）闰四月二十七日，诏增孔庙之舞佾为八，笾、豆各十二，礼乐尽同于天子。

祭祀时，先击三百六十，然后击三通三十六击，以当一岁之运初起，乐生卷班第一通毕俱升堂，第二通毕俱入室，第三通毕俱就位。祭祀礼毕，再击三通，第一通毕离位，第二通毕致事，第三通毕拜而散。

击鼓节奏分"鼓咚""鼓咚咚"两种，"鼓"字用左手击，"咚"字用右手击，左手轻，右手重。第一通：鼓咚、鼓咚、鼓咚。第二通：鼓咚咚、鼓咚咚、鼓咚咚。第三通：鼓咚、鼓咚咚、鼓咚、鼓咚咚、鼓咚、鼓咚咚。结尾：鼓咚。

大鼓、大钟：在大成门之左右。初行祭礼击鼓，祭祀俱毕则击钟。鼓三百六十击，钟一百八十响，凡迎神、送神，俱钟鼓齐鸣。

麾：由麾生所执，升龙向外，降龙向内。迎神作乐，举之则升龙现，高唱曰："迎神乐奏昭平之曲。"每起一曲即举麾，曲终时，偃麾，降龙现，高唱曰："乐止。"

柷：每奏一曲之始，举麾唱毕，击柷者先撞底一声，次击左旁一声，次击右旁一声，共三声。

敔：每奏一曲之终，听"悬鼓"响毕，击六响，以止乐。

镈钟：宫悬左右各三架，每奏一曲之始，听击柷毕，即击一声，以开众音，每架主一曲，先左之中，次右之中，次左之北，次右之北，次左之南，次右之南，又次左之中，又次右之中，全乐八曲八响。

镈磬：宫悬南北各三架，每奏一曲之终，即击一声，以收众音，先南之中，次北之中，次南之左，次北之左，次南之右，次北之右，又次南之中，又次北之中，全乐八曲八响。

悬鼓：宫悬四隅各一架，每奏一曲之终，磬响毕即击悬鼓，先乾响巽

应，次坤响艮应，凡四声。

编钟：宫悬四面各一架，每奏一句之始，即击一声，以闻众音，每曲八句八响。

编磬：宫悬四面各一架，每奏一句之终，即击一声，以收众音，每曲八句八响。

楹鼓、足鼓、鼗鼓：每奏一句之终，听钟磬响毕，先击楹鼓一响，足鼓应之，鼗鼓尾之，凡三响、三应、三尾。

登歌钟：堂左一架，每奏一字之始，听歌声既发，即击一声，以开众音，每句四字、四响。

登歌磬：堂右一架，每奏一字之终，即击一声，以收众音，每句四字、四响。

搏拊、田鼓：搏在门内，田在门外，共四架，每奏一字之终，歌毕，即拍搏拊一声，敲田鼓应之。

歌乃一乐之主。以大成乐为例，所用合、四、上、尺、工、六等字。合字属宫，出于喉，而落于喉内；四字属商，出于齿，而落于齿之上腭；上字属角，出于舌上，而落于上腭之近外；尺字属徵，出于舌头，而落于上腭之近；工字属羽，出于唇，而落于上腭之鼻孔；六字属少宫，出于喉，而落于喉外；五字属少商，出于喉，而落于唇齿之中央。总之，歌在口中，以律吕之九宫，往来轮转，如琴之弦，如箫之孔，如钟磬之在悬内，合至六，声渐高而清白，六至合，声渐低而浊。

●祭祀歌曲：钦颁文庙乐谱文词、乐章（鼓节附）：

昭平之章迎神无舞：大哉孔子，先知先觉，与天地参，万世师表，祥征麟绂，韵答金丝，日月既揭，乾坤清夷。

宣平之章初献有舞：予怀明德，玉振金声，生民未有，展也大成，俎豆千古，春秋上丁，清酒既载，其香始升。

秩平之章亚献有舞：式礼莫愆，升堂再献，响协鼗镛，诚孚罍献，肃肃雍雍，誉髦斯彦，礼陶乐淑，相观而善。

叙平之章终献有舞：自古在昔，先民有作，皮弁祭菜，于论思乐，惟天牖民，惟圣时若，彝伦攸叙，至今木铎。

懿平之章撤馔无舞：先师有言，祭则受福，四海黉官，畴敢不肃，礼成告撤，毋疏毋渎，乐所自生，中原有菽。

德平之章送神无舞：凫绎峨峨，洙泗洋洋，景行行止，流泽无疆，聿昭祀事，祀事孔明，代我蒸民，育我缪厚。

望瘗：曲同送神，无舞。

迎风辇曲（祭前乙丙日迎榜、迎牲、迎粢盛、省牲、视膳皆用之，有曲无文。）

工尺一四一，尺一五凡，一尺一四一尺，工尺一，凡五凡工尺一，一四一四一，凡五凡工尺，一四一尺工一，凡工凡五凡工尺一。

朝元歌：

氤氲满庭香，八音八律间。宫商牺牲丰，备粢盛良庄。泽长圣容，於！穆米帝乡。氤氲满庭香，礼客秩秩乐洋洋。执事恪恭共趋跄，庆泽长明，神锡暇，享蒸尝。（以上迎神用）

氤氲满庭香，钟鼓渊渊磬管锵，笾豆樽罍磬肃将，庆泽长，神保聿归，俨徜徉。氤氲满庭香，忾闻僾见气凄怆，公尸嘉告，明烟减，庆泽长，用绥后，禄永无疆。（以上送神用）

工凡工尺工凡，凡五尺工尺工凡工尺。一五尺一一五一五凡，工尺凡，凡五。凡工尺工凡工尺。

● 乐舞生升阶位置规定：

正乐部麾领乐生，节领舞生，历阶而升，各四转而行列，定祭毕，仍四转下阶，引导部进大成门参神。

班在大门外，转班与正乐部，上下排列，上则列月台之旁，下则列圆桥之上门。

乐舞就位式：殿内首麾，次歌部，次鼖鼓，次搏拊，左右纵列，次琴、瑟，次编钟、编磬，左右横列，楹鼓在编钟之东。殿外第一班：笙。第二班：管、篪、埙、凤箫。（第三班：缺。）第四班：笛、柷。舞列八行，皆左右纵横列。

乐舞转班法：麾引歌部，当香案前而南，次鼖鼓，次搏拊，次琴，次瑟，次钟，次磬，钟磬南出两楹门，次笙、凤箫、埙、篪、管、笛、柷。舞部列丹墀，分向东西，面南序立定。礼生唱："就位。"麾引诸部由甬道而北，登阶就位。麾引堂上之乐，由两楹门入殿东，节引舞生及阶而止。凡一曲以柷始，以敔终；凡一声以钟始，以磬终；而中间以楹鼓为节，田鼓为止。乐奏迎神曲终，舞生分班纵横各六行，舞四曲，合班对立。乐八章俱

毕，麾、节各引所部，仍前转班下阶，分向左右，为八参神，四叩散班。

转班鼓谱（○者右手击，□者左手击，△者击鼓桑）初节：△△○、△△○、△△○○。再节：□○、□○、□○。中节：□○○、□○○、□○○。末节：□□○○、□○○○、□○○○。终节：○○。

上谱凡十有三节。乐舞生两班列阶下，司麾者东西各一人，以下为歌工三人、琴工三人、瑟工二人、笙工二人、调箫与笛各三人、埙一人、篪二人、排箫一人、编县正副各一人、特县正副各一人、鼓正副各一人、柷与敔各一人、搏拊与戞相各一人、司旌者一人、引文武生十八人，凡东西各五十一人。

初一节司麾者引乐舞诸生对进，趋两侧阶；初二节抵露台两隅下；初三节进至阶。再一节升下成阶；再二节趋上成阶；再三节升上成阶。中一节折向南行；中二节抵露台上两隅，转折趋午阶上；中三节抵午阶上，夹午阶各转向北行。末一节过乐县各折向东西行；末二节过琴瑟复转向北行；末三节麾就位；终节，乐舞生皆就位。文武三成终，司旌者引文武生稍进，分向东西，复折而南，绕鼓搏后对转，就乐县南相对拱立，如原佾，礼毕，钟声绝。转班鼓复作。

初一节司麾者、司旌者各释其器，司麾者引乐舞生，以次退位向南行；初二节至琴瑟北对转向内，循琴瑟行；第三节各转向南，再一节过乐县至舞生南各转向外趋两隅；再二节分抵两隅，各折向北行；再三节至于阶。中一节降上成阶，匏、竹、羽、籥至此各择其器；中二节转降下成阶；中三节抵露台两隅下，末一节过杏坛；末二节至大成门内，对折向内趋；末三节进趋排班。终节，班定，行一跪三叩头礼，退。

乐舞演奏排列位次图：略。

● 舞蹈、演奏秩序规则：

旌节舞将陈，执节前导，分东西立，麾生唱："奏宣平之章。"东阶节生亦扬节唱曰："奏宣平之舞。"三献皆同。舞毕，西阶生抑节唱曰："舞止。"遂置节架上，舞生俱归班。金铎节武舞，木铎节文舞。

舞生手执籥翟，籥用左手横执之，翟用右手执之。翟纵籥横齐肩执之为"执"，起之齐目为"举"，平心执之为"衡"，向下执之为"落"，向前正举为"拱"，向耳偏举为"呈"，籥、翟纵横两分为"开"，籥、翟纵横相加为"合"，籥、翟纵合如一为"相"，各分顺手向下为"垂"，两执相接

为"交"。凡执籥、翟俱右在外，左在内，其手指俱拇指在内，四指在外。

乐起则散而为伶，乐止则聚而成列，忽散忽聚，部位不乱，如兵家之阵法。

凡立之容五：两阶相对，为向内立；两阶相背，为向外立；俱面正水［中］，为朝上立；两两相对，为相对立；两两相背，为相背立。

舞之容二：两阶相顾作势，为向内舞；两阶相负作势，为向外舞。

首之容三：举目朝上，为"仰首"；俯面向下为"低首"；左右顾为"侧首"。

身之容五：起身正立为"平身"；曲其背为"躬身"；正立左右转为"侧身"；转过为"回身"；开左右膝直身下坐为"蹲身"。

手之容五：一手高举为"起手"；顺下为"垂手"；前伸为"出手"；两手合举为"拱手"；相持为"挽手"。

步之容二：前迈步为"进步"；后退为"退步"。

足之容七：起足前尖，以足跟着地，为"跷足"；起足后跟，以足尖着地，为"点足"；进足稍前为"出足"；膝前足后为"曲足"；履位迁换，为"移足"；左足加右，右足加左为"交足"；反履地向上为"蹈足"。

腰之容九：屈身出手下扬为"更"；屈身出手上承为"授受"；拱手后退为"辞"；拱手向左右为"让"；低首屈身拱手为"谦"；平出两肘拱手齐心为"揖"；低首屈身至地为"拜"；屈膝至地为"跪"；点首为"叩头"；跷一足屈一足，拱手左右让为"舞蹈"。

舞生按谱作势，凡舞合字、四字欲迟，工字、六字欲疾，上字尺字欲适中。

● 乐器位置、制作方法、规格及用途：

大钟鼓：特悬之钟，与大鼓相配，置大成门之右，初行祭则先击鼓，祭毕则击钟，迎神、送神俱钟鼓齐鸣。

副钟鼓：诗礼堂、金丝堂各有副钟、副鼓一架，初祭在诗礼堂会集，祭毕在金丝堂宴餐，凡入则击副鼓，出则击副钟。

鼍鼓：亦名晋鼓，置杏坛楼之下，奏工凡作乐，击鼍鼓于始终。

麾旛：以绛缯为之，长七尺，阔一尺一寸。上绘云，下绘山；前面绘升龙，后面绘降龙。朱竿长八尺五寸。由麾生执之。

柷：柷所以合乐，状方如漆桶，中虚有底，上大底小，敞口。柷之中，

东方图蓝隐为青龙，南方图赤隐为丹凤，西方图白隐为驺虞，北方图黑隐为灵龟，中央图黄隐为神螾。外三面绘山，东一面绘水，水上穿一大圆窍，象日之浮于海。以槌撞之，击以起乐。

敔：以梓雕成，状如伏虎，背刻二十七龃龉，绘黄色黑纹如虎皮毛。虎乃西方阴兽，其状趴伏，故以止乐。敔以竹为之，长二尺四寸，十二茎。

鼗鼓：凡作乐先播鼗，以引大鼓。大成乐加鼗鼓于楹鼓之前。

楹鼓：亦名建鼓。一楹而四棱，每奏一句，以槌击者，为全乐之纲领。

悬鼓：其制大小似楹鼓，腹如铜环，悬之簨虡，其簨虡如钟鼓架。

应田鼓：先儒解田为㮕，㮕亦小鼓，应设在门外，有东西之分，应卧于梁，击之搏拊之制。

搏拊：以韦为鼓，谓之搏拊，实之以糠，韦表糠里，使之有声，而不甚响。其设在堂上，唱登歌，用左右手或搏或拊，以节其乐。

镈钟：镈钟次于镛钟，倍于编钟。悬编钟、编磬之间，凡作乐先击之。

特磬：特磬谓磬之在悬，亦称离磬。凡作乐先击钟，音既阕则击磬。

编钟：钟小而编次曰编钟，与编磬同。上下共十六枚，编悬于架，范金为之，以坚木为槌，竹柄。司钟者击之则有六律六吕，以应十二月之候。

编磬：编磬与编钟同，上下共十六枚，编悬于架。以坚木为槌，竹为柄，司磬者击之。

琴：琴为丝部主要乐器。鼓琴必鼓瑟，以和其音。

瑟：二十五弦，具二均，其首曰岳山，其尾曰武后；有二窍，曰越；中弦不动，曰君弦、承弦，各有一柱，可游移前后，以和其音。

凤箫：凤箫有底，洞箫无底。

双管：管摄众音，而使之齐一，其声最洪。截二竹相比为之，每管六孔，以应十二月之音，如笛而小，相并吹之，漆以朱彩，剪二荻筒为头，吹荻头则发声。

龙笛：用以涤众声之烦秽，使之清朗。中虚能通，以文竹为之，长一尺二寸，通身漆朱，木雕龙首以金饰之，尾孔系红绒条，下垂如龙尾。

笙：大者九十簧谓之笙，小者十三管谓之和。今制以小紫竹为之，孔为方形，吹时簧动而声发。

埙：埙之为物，以土为质，以水火相合而成器，故具木火土之三形；中虚上锐，火形也；平底，水形也；圆体，土形也；相合而成声，众音埙而有纯如之致。

篪：篪，唬也，声从孔出，如婴儿唬也。其声与埙象，窍竹为之，其声

大，宜轻用气，吹之音乃和，以合众乐。

旌节：《尔雅》云："和乐谓之节。"盖乐之声节之以鼓，乐之容节之以节，由舞生执之。

籥：今制以竹为之，长一尺一寸，三窍，朱饰，以导舞。

翟：以木为之，柄长一尺四寸，朱髹，上刻龙首长五寸，饰以金彩。每翟用雉尾三根，插龙口中。

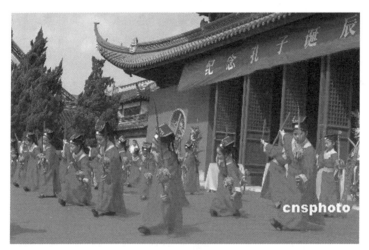

附图 1-1 曲阜祭孔仪式（图片来源：中国经济网）

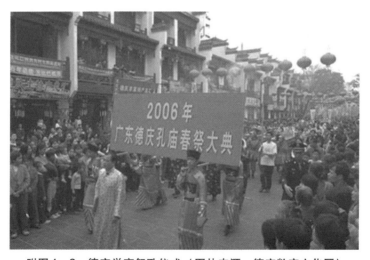

附图 1-2 德庆学宫祭孔仪式（图片来源：德庆数字文化网）

附图1-3 德庆学宫祭孔仪式（图片来源：德庆数字文化网）

附图1-4 德庆学宫大门（拍于德庆实地调查）

附图1-5 德庆学宫正殿（拍于德庆实地调查）

附录二 略论广东传统舞蹈中的武术表演

广东地区的传统舞蹈有着悠久的历史、丰富的内涵、不菲的数量以及鲜明的艺术特色,是一批十分宝贵的非物质文化遗产。其演出过程中,往往附带或夹杂各种各样的武术表演,因此又蕴含着丰富的体育运动因素。造成这种情况的原因是多方面的,但迄今为止,对此问题却缺乏较为全面的探讨。有鉴于此,本文拟对这一现象形成的原因作出解释,希望有助于了解广东地区传统舞蹈的一些具体特征,更有助于了解传统武术和舞蹈之间的渊源关系及相互影响。

第一节 舞蹈中的武术

我们不妨先举几个著名的例子,以说明这些传统舞蹈在演出时是如何附带或夹杂各种武术表演的。比如,广东大埔北部流传着一种黑蛟龙舞,在广东数十种龙舞表演中可谓别具特色。每年春节、元宵节期间均有表演,当龙舞间歇的时候,就要例行一场武术表演,拳、脚、刀、枪、棍、棒一齐上阵,其中还包含了十分激烈的对打。[1]

又如,广府地区的醒狮表演素为南狮之代表,舞时须由两人合作,一人舞狮头,一人舞狮尾。舞蹈多采用南派拳术中刚、韧、快、猛、巧的手势,及四平马、丁八马、吊马、麒麟步、跳步、虚步、圈狮、滚辘等步法和技巧,以表现醒狮喜、惊、疑、怒的神态,及英武、威猛的气质。[2] 当然,醒狮与黑蛟龙舞中的

[1] 参见朱松瑛主编《中华舞蹈志·广东卷》,学林出版社2006年,第94—95页。
[2] 参见朱松瑛主编《中华舞蹈志·广东卷》,第116页。

武术表演是有所区别的，前者将武术的动作、套路融入到舞蹈当中，后者武术与舞蹈虽同场表演，相互间又有一定独立性。

再如广东东莞、番禺、增城等地的麒麟舞，演出时也均带有武术表演。据民国十六年的《东莞县志》及民国十年的《增城县志》分别记载：

> 元旦至晦，结队鸣钲鼓，以纸糊麒麟，头画五采，缝锦被为麟身，两人舞之，舞毕各演拳棒，曰"舞纸麟"。①

> 自元旦日起，乡曲少年多舞凤凰、狮子、麒麟之类。舞凤者合唱戏剧乐曲，舞狮麟者迭演拳棒技击，恒结队百数十人沿乡舞演，遇宗戚家则宴会信宿，届仲春农忙始毕。②

由此可见，东莞、增城等地的"舞麟"均带"拳棒技击"表演。此外，番禺黄阁的麒麟舞在全国颇有名气，它与武术也有密切的联系。在黄阁当地，武术又被称为"国技"；而传统的麒麟舞一般作为国技比赛中的表演环节演出，起到比武休息时娱乐观众、调节气氛的作用。由此可见，黄阁麒麟舞甚至可以算作武术表演的附属产品。

最后再看看广东的舞貔貅，前引民国十六年《东莞县志》中曾提到："客人则舞貔貅或狮，其演拳棒同。"③ 可见，客家人的舞貔貅也是与拳棒表演相结合的。此外，据"珠三角地区传统舞蹈研究"课题组的实地调查，流传于广州萝岗区的貔貅舞主要由四个角色表演，貔貅一母一子二人，大头佛一人，猴哥一人。但整个貔貅舞队却远不止这四人，它还包括武术组，以及锣、鼓、镲等伴奏乐队。其中所谓的"武术组"，就是专门在舞蹈间隙进行武术表演的。

第二节 舞武结合之原因

通过以上所举例子可以看出，广东地区传统舞蹈的演出往往与武术表演相结合，造成这种情况的原因是什么呢？窃以为是多方面的，以下拟逐一作出分析。

① 丁世良、赵放主编：《中国地方志民俗资料汇编·中南卷》，书目文献出版社1991年，第742页。
② 丁世良、赵放主编：《中国地方志民俗资料汇编·中南卷》，第693页。
③ 丁世良、赵放主编：《中国地方志民俗资料汇编·中南卷》，第742页。

第一，从历史发展的角度看，古代的"武"与舞蹈艺术的关系本就极为密切①，如人类学家林惠祥先生曾指出：

> 音乐在战争上的价值便被普遍认识，原始民族常利用音乐以辅助战争，如澳洲土人在出战的前夜唱歌以激起勇气。②

由于上古歌、乐、舞同源不分，所以林氏所谓的"音乐"实包括舞蹈在内。因此，"乐（舞）"与"武"在古代是密不可分的。汪宁生先生《释武王伐纣前歌后舞》一文则指出：

> 远古战争讲究先声夺人之法，认为是取胜的必要条件。临阵时有人大声呐喊、高唱战歌或发出可怖声音；手执武器，作出各种恫吓性的刺杀动作。这就是所谓"锐气"。史载巴人"锐气喜舞"，即指他们擅长这种令敌人害怕的动作。③

从巴人"锐气喜舞"的例子亦可见，将乐舞与战争（武功）联系在一起，是上古先民常见的现象。若究其原因，或与乐舞在先民心目中所具有的某种神秘性质有关。《毛诗序》云："动天地，感鬼神，莫近于诗。"④ 上古诗（歌）、乐、舞三位一体，所以这里所说的"诗"也包括了音乐与舞蹈二者；乐与舞既具有感动鬼神的神秘能力，当然也有保佑战争胜利的能力了。

历史上"武"与"舞"的关系不但密切，甚至具有同源的关系，或者说远古的先民根本就没有把"舞"和"武"看作两回事。近世戏剧学家姚华先生的《说戏剧》一文就曾指出：

> 三五之世，其详不可得闻，意皆武舞。其人好武，所奉之神皆极猛鸷，其事之也武，必尽其容而后神悦；故舞以代虞，而祭必弄兵。自舜舞干羽而

① 案，古代的"武"是相对于"文"的一个概念，包含战争、射御、技击、搏斗等多种内容，与现代意义上的"武术"不能混为一谈，但古代的"武"是传统武术的渊源，则为学界所认可。有关问题，可参见旷文楠先生《兵家与武术的同源与交流》（载《体育文史》1990年2期），李厚芝、邱丕相二先生《论古代武术与古代军事技术的异同关系》（载《西安体育学院学报》2004年1期）等文所述，不赘。
② 林惠祥：《文化人类学》第六篇《原始艺术》，商务印书馆1991年，第345页。
③ 汪宁生：《释武王伐纣前歌后舞》，载《历史研究》1981年4期，第175页。
④ 毛亨传，郑玄笺，孔颖达疏：《毛诗正义》，北京大学出版社1999年，第3页。

格有苗，舞始有文武之别。①

姚说实有一定道理，最早、最古老的舞蹈是"武舞"，故其出现之初即与武技格斗、战争等联系在一起，所以实际上是同源的。这在文字学上亦可找到依据，如儒家"十三经"之一《周礼注疏》的"校记"曾指出：

> 故书"舞"为"无"，《九经古义》云："古无、武同音，又武、舞通。"②

由此可见，古人已将"无、武、舞"三个同音字视为同源字。另从字形上看，"武"字从"止"，亦即脚趾的"趾"；而"舞"字下半部则为"二足"之形，所以在构形的寓意上，武、舞二字也是相通的。换言之，作为传统武术渊源的"武"与舞蹈自远古时期就具有同源关系，这种深厚、久远的历史文化传统部分保留在广东地区传统舞蹈之中，也就不足为怪了。

第二，随着历史的发展，"舞"与"武"逐渐分离，并各自发展成为独立的技艺，但在不少舞蹈当中仍存在结合武术演出的状况，这种"演出传统"对广东民间舞蹈也造成了影响。比如古代傩仪中表演的傩舞，据《周礼·方相氏》记载：

> 方相氏，狂夫四人。③
> 方相氏，掌蒙熊皮，黄金四目，玄衣朱裳，执戈扬盾，帅百隶而时难，以索室驱疫。大丧，先匶，及墓，入圹，以戈击四隅，驱方良。④

由此可见，"方相氏"是古代舞傩的核心角色，其人"执戈扬盾"，就是将舞蹈与"武"结合起来表演的。而民国十四年的《阳江县志》（刻本）则记载："又拥神疾驱，壮者赤帻，朱蓝其面，执戈跳舞，入室索厉鬼，而大驱之。（原按，此即古所谓傩也。）"⑤ 在上古周朝的时候早就有了与武舞相区别的文舞，也有了清歌曼舞的女乐，但为了显示驱逐鬼疫者的威武，方相氏仍以武将、狂夫的形象

① 陈多、叶长海：《中国历代剧论选注》，湖南文艺出版社1987年，第507页。
② 郑玄注，贾公彦疏：《周礼注疏》卷十二，北京大学出版社1999年，第297页。
③ 孙诒让撰，王文锦、陈玉霞点校：《周礼正义》卷五十四，中华书局1987年，第2259页。
④ 孙诒让撰，王文锦、陈玉霞点校：《周礼正义》卷五十九，第2493—2495页。
⑤ 丁世良、赵放主编：《中国地方志民俗资料汇编·中南卷》，第842—843页。

出现，于是傩舞便一直以"舞"和"武"相结合的形态呈现，这种传统被延续下来，并影响及于近代广东阳江一带的傩舞。

还可以举狮舞为例。据《武林旧事》卷二"舞队"记载，当时（南宋）的"大小全棚傀儡"中有"狮豹蛮牌"一项①，其中的"狮"是近代狮子舞的前身。而据山西晋城南社宋墓的三幅舞狮图反映，当时的"狮豹蛮牌"是"激烈、勇猛地与手执兵器者相搏之像。狮豹有时还口吐烟火，以增强神威武勇的气氛"②，可见宋代狮舞和"武"仍是结合在一起的。如所周知，宋代的舞队对于中国传统民间舞蹈有着巨大的影响，故近代广东一些形态相近的动物舞，如狮子舞、貔貅舞、麒麟舞等，之所以均和武术紧密结合，一部分的原因即可溯源于宋代舞队的演出传统。

第三，在探讨舞蹈与武术相结合的问题时，还不应忽视民间的"尚武传统"。据民国三十二年《民国新修大埔县志》（铅印本）及民国二十二年《乐昌县志》（铅印本）分别记载：

> 如止日间，则舞狮，寓农隙讲武之意，与广州舞狮不同。③
> 邑有好少林拳术，秋闲延师学习；糊纸为狮头，以五彩锦布为狮身，两人舞之为双狮，一人舞之为单狮；舞毕演拳棒，曰"打狮头"。④

由此可见，广东大埔县和乐昌县两地的舞狮实际都寓有"农隙"或"秋闲"讲武之意。如前所述，广府的醒狮也与南派武术相结合，但上引记载却着重提到两地的舞狮"与广州舞狮不同"，很明显就是因为它们的演出目的在于"尚武"而非"尚舞"。事实上，早在春秋时期诸国就以"农、战"作为国家最重要的两件大事⑤，所以农闲讲武的传统有着非常悠久的历史。但随着明清以来国家集权的不断强化，民间习武、藏械颇受政府的管制⑥，于是"寓武于舞"就成了一种非

① 周密撰，傅林祥注：《武林旧事》卷二，山东友谊出版社2001年，第41页。
② 傅起凤、傅腾龙：《中国杂技史》，上海人民出版社1989年版，第235—236页。
③ 丁世良、赵放主编：《中国地方志民俗资料汇编·中南卷》，第754页。
④ 丁世良、赵放主编：《中国地方志民俗资料汇编·中南卷》，第709页。
⑤ 如《商君书·农战》指出："凡人主之所以劝民者，官爵也；国之所以兴者，农、战也。"（蒋礼鸿《商君书锥指》卷一，中华书局1986年，第20页）
⑥ 案，特别是清朝建立后，民间反清复明的活动频繁，所以朝廷颇有禁止民间私自习武、藏械的命令。如乾隆官修《清朝文献通考》卷一百九十五《刑考一》记载："（顺治）五年，严私藏兵器之禁，刑部议准，嗣后除任事文武官员及战士外，不许收藏铳、炮、甲胄、枪、刀、弓矢等器，违者本人处斩，家产妻孥入官。"（浙江古籍出版社2000年，第6599页）

常理想的延续尚武传统的模式。前述大埔地区的黑蛟龙舞也带有武术表演，应当就是尚武风气的产物。

第四，舞蹈表演者学习一些武术并融入到舞蹈中去，有时则是由某些舞蹈的特点所决定的。比如狮子舞，确实需要一些武术的动作以更好地表现狮子的威武形象；另外，狮舞道具中的狮子头有相当的重量，如果舞蹈表演者没有一定的武术根底，根本无法完成一些幅度较大的动作。因此，舞蹈表演者在学舞之前打一点武术基础就很有必要了。

不妨举广东潮汕地区流行的一种狮舞为例，这种狮舞叫舞虎狮。其狮头呈老虎的形状，表演时根据狮头的颜色分为红狮、青狮、独角狮、猫狮等不同类型。但归根到底，这种区分是以舞狮者武术功夫的高低程度为依据的。其中红狮俗称"狮驰"，或曰"老实狮""平安狮"，舞者拳术一般，舞蹈表演难度当然也一般。青狮又叫"青狮白目眉"，舞者多是武术高手，拳术高强，舞蹈表演难度当然也较高。独角狮又叫"独角麒麟"，舞者一般为武术界的前辈，身份比较尊贵。至于猫狮，则由儿童组成的舞狮队表演。舞虎狮在狮舞结束之后，按例还要进行南拳和刀棍等武术表演。[①] 所以这是一种和武术结合极为紧密的岭南狮子舞，而武术水平的高下则明显成了舞蹈难易的依凭。

吴川地区的舞貔貅、舞龙、舞狮也可作为这方面的例子，这些舞队都以村社庙宇作为根据地，由村社的青壮年组成。闲暇时集中在庙里练习武艺，延请武术高强的师傅传授功夫，每个队员都需要全面学习扎马站桩，打拳弄棒，舞貔貅头、狮子头等各项武艺。除了有农闲讲武的目的，也是出于舞蹈动作较大，必须练习一些武术才有可能表演得好。

还有一些宗教性质的舞蹈，其表演特点也促成了武术与舞蹈的结合。在广东地区，与道教有直接联系的舞蹈主要有七夕乞巧、跳禾楼、跳花枝、运童舞、道公舞等。这些舞蹈在表演时，往往通过道士手执法器如铃刀、令旗、铜锣、短剑等，一边有节奏地挥舞，一边吟诵经文、手舞足蹈，以期营造一种神秘、肃穆、威严的氛围，实现驱邪镇妖、保佑平安的心愿。因此，执刀、剑道具的道士往往也须学习一些武术的招式，否则很难表演得好。

第五，广东地区传统舞蹈之所以与武术相结合，还和舞蹈表演者的职业及身份有关，因为不少舞蹈表演者本是习武之人，所以他们很自然会把自己习得的武艺融会到舞蹈中去。比如广府一些著名武馆，像精武分会、鸿胜武馆、悦安堂、兴义堂等，馆中的武师多兼演狮舞谋生，武馆之间也经常展开狮舞竞赛以切磋武

① 参见朱松瑛主编《中华舞蹈志·广东卷》，第126—127页。

艺，这些武师便将武术因素带入到舞蹈中去了。

在此，可以举流行于粤北的青蛙狮为例，它与武术也有密不可分的渊源关系。据传说，明清时期的乡坊艺人为了标新立异，取狮子之威武，择青蛙之灵巧，于是独创了青蛙狮舞。舞时由一人主演，蛙形狮头套于头上；另一人伴狮而舞，头戴佛面具，手执葵扇，称"喜乐神"。[1] 青蛙狮舞创造出来后，民间艺人相继在各地建立了"狮子堂""狮子会"等狮舞行会组织。一般情况下，一个青蛙狮舞班社由擅长武艺的七至九人组成，俗称为"一堂"，其武术堂会组织的性质是非常明显的。

第六，民间舞蹈艺人的生存状态和社会地位也是促成武术与舞蹈结合的重要原因之一。自古以来，以表演为生的艺人、伶人社会地位非常低，潘光旦先生《中国伶人血缘之研究》一书中就曾举出不少例子予以说明。[2] 另外，《水浒传》（容与堂本）第三十七回提到的拳棒教师薛永，及第五十一回提到的说唱艺人白秀英，都是流动性质的"路歧"表演艺人，他们在演出时就受到了地方恶霸和官差的欺凌。

《水浒传》虽属小说家言，但其取材必有一定的历史现实作为依据。类似悲惨的遭遇在广东民间舞蹈艺人、戏曲艺人身上肯定也发生过，因为他们多数也是些穿州过府进行表演的"路歧"艺人。为了在恶劣的社会环境中生存，他们往往组织自己的行会或堂会，平时聚集在一起练武，以对付随时出现的恶势力或危险情况。如前述粤北青蛙狮舞艺人组织的"堂"，就带有较强的习武和自我保护意识，所以亦在一定程度上促使武术因素融入到舞蹈表演中去了。

小　结

通过以上论述可知，广东地区传统舞蹈在演出时，其前后或中间往往附带或夹杂各种武术表演，造成这种情况的原因是多方面的。从历史文化发展的角度看，"武"与"舞"自远古时期就具有同源关系，即使后来"武"与"舞"各自独立发展，在一些舞蹈中仍然充满了武术的因素，这种深厚的演出传统对于广东舞蹈的影响不容忽视。另外，像狮子舞、貔貅舞、麒麟舞等，其本身的艺术特

[1] 参见朱松瑛主编《中华舞蹈志·广东卷》，第130—131页。
[2] 参见潘光旦《中国伶人血缘之研究》，上海书店1991年，第235—236页。

征要求表演者须习得一定的武术基础，才有可能演好；道教的一些舞蹈则因道士手执的法器本身就是兵器，也要求他们学一点武术的招式，这些均导致武术与舞蹈的结合。再者，农耕社会的习武传统，艺人身负的武师职业身份，舞蹈表演者的恶劣生存状况，也是促使武术因素融入传统舞蹈中去的几个重要原因。当然，以上探讨所得出的只是一些初步的结论，希望能为更好地了解广东地区传统舞蹈的特点提供帮助，也希望有助于思考和理解古代舞蹈与传统武术的关系，从而为艺术史和体育史研究提供一些参考。所述不当之处，敬祈方家教正。

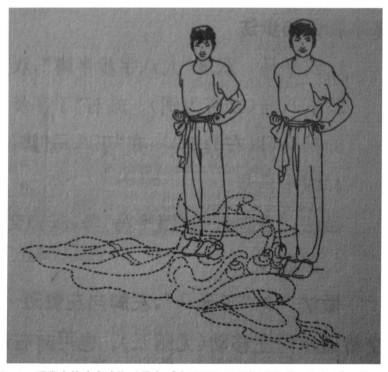

附图2-1 醒狮中的武术动作（录自《中国民族民间舞蹈集成·广东卷》，第126页）

附　录

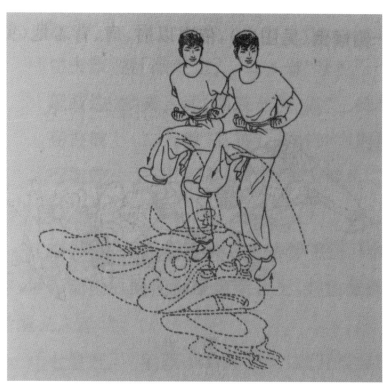

附图 2-2　醒狮中的武术动作（录自《中国民族民间舞蹈集成·广东卷》，第 126 页）

附录三 竹马戏形成年代论略

骑竹马这一民俗事象至迟在东汉初年已经出现①，原本具有一定的仪式功能。晋唐时期，骑竹马作为一种民俗游戏非常流行。宋金以后，竹马作为民俗游戏依然存在，但更主要是向着艺术化的方向发展：或者进入歌舞表演之中②，或者进入戏剧表演之中③，甚至演化成为以竹马命名的地方小戏。④ 本文所要论述的竹马戏，特指形成于福建，并流行于广东、福建地区，且以竹马表演作为演出核心的地方小戏剧种。

第一节 形成年代诸说

竹马戏虽然是一种地方小戏，但因保存了许多古老的戏剧形态，所以素有"戏剧活化石"之称。可惜由于长期缺乏深入研究，以致不少问题至今未能弄

① 如《后汉书·郭伋传》载："（伋）始至行部，到西河美稷，有童儿数百，各骑竹马，道次迎拜。"（《后汉书》卷三十一《郭伋传》，中华书局1965年，第1093页）

② 如《武林旧事》卷二《舞队》载："男女竹马。……其品甚夥，不可悉数。首饰衣装，相矜侈靡，珠翠锦绮，眩耀华丽，如傀儡、杵歌、竹马之类，多至十余队。"（周密撰，傅林祥注《武林旧事》卷二，山东友谊出版社2001年，第40—41页）

③ 如元人杨梓所撰《古杭新刊关目霍光鬼谏》一剧，其【粉蝶儿】曲前有剧本提示云："正末骑竹马上，开，云：'奉官［宫］里圣旨，差老夫五南采访巡行一遭，又早是半年光景。今日到家，多大来喜悦。'"（《古本戏曲丛刊四集》本，商务印书馆1958年影印）

④ 如周育德先生所指出的："有些地区，竹马班借鉴了戏曲艺术的长处，发展成为地方剧种。如湖南的竹马灯，福建的竹马戏，浙江的和剧等。"（周育德《竹马说》，《戏曲研究》第2辑，文化艺术出版社1980年，第340页）

清。比如有关它形成年代的问题就众说纷纭。有人说竹马戏形成于南宋,如福建省戏剧学校漳州分校的陈松民先生在他的调查资料中有如下一段记载:

"乞冬"演竹马戏是自南宋以来闽南、粤东地区一直流行的民间习俗,几百年盛演不衰,以至于当地人们把竹马戏就叫做"乞冬戏"。早期竹马戏没有固定称谓,艺人自称"某某(指竹马戏班)子弟",后来老百姓为有别于其他剧种戏班,对这种骑竹马演出的演戏形式称呼为竹马戏,因为竹马戏演出时必先由四旦骑竹马跑场。①

也有人认为竹马戏形成于元代,如赖伯疆先生《广东戏曲简史》一书中的调查材料显示:

陆丰县(白字戏)老艺人说,他们的祖先在600年前的元代从闽南传来钱鼓舞。据查,元末时是有一批闽南移民进入海(陆)丰两县定居。钱鼓舞是古竹马戏的一个组成部分。②

若依此说,则元代福建地区已有竹马戏的存在;其后,作为竹马戏一部分的钱鼓舞南传粤东并形成了白字戏。还有人认为竹马戏形成于明代,如谭伟等制《中国戏曲剧种表》介绍:

竹马戏形成于明代福建漳浦地区,流布于福建龙海、漳浦、华安、晋江等地,所唱腔调主要是南曲、傀儡调、小调等。③

至于《表》中提到的"明代",到底是哪一朝,则没有具体说明。此外,有的学者则把竹马戏的形成年代推迟到清代初期,如麻国钧先生指出:

竹马的戏剧化,不仅表现为马鞭的递嬗,也表现为一种独立剧种——竹

① 案,本材料由广东省社会科学院詹双晖先生提供。
② 赖伯疆著:《广东戏曲简史》,广东人民出版社2001年,第17页。
③ 谭伟、张宏渊、余从编制:《中国戏曲剧种表》,收入《中国大百科全书·戏曲曲艺卷》,中国大百科全书出版社1983年,第605页。

马戏的形成。福建省南部漳浦县的竹马戏,约在清初康熙年间已经形成。①

总而言之,关于竹马戏的形成年代目前至少有宋代说、元代说、明代说、清初说等几种,而且这些说法往往得于传闻,多数未能提供有力的材料作为佐证,因此也为本文的研究留下了较大的空间。以下拟借助田野调查所得,结合文献资料,对竹马戏的形成年代作一些新的探讨。研究过程中,得到了广东省社会科学院詹双晖先生的大力帮助,谨致谢忱。

第二节 竹马戏形成不晚于明中叶

想弄清楚竹马戏的形成年代,须先明确以下几点:

第一,竹马戏形成于清初的观点是难以成立的。因为现存的表演形态显示,这是一个相当古老的剧种,不可能在清代始出现。比如较早对福建漳浦竹马戏进行实地调研的谢家群先生曾在其《福建南部的民间小戏》一文中提到:

> 从漳浦县的六鳌半岛上,发现十多个竹马戏的老艺人。……名称来由,是每次戏的开场,由四个旦角,以竹竿代马,骑在台上趟马,名为"跑四美"。……原来唱的是四评戏的曲调,以后改唱南曲的《四季春》。……它至今还保留许多梨园戏失传或不全的剧目,如全套《王昭君》《砍柴弄》的唱腔和《扫帚马》等。②

另外,周育德先生《竹马说》一文也曾提及福建龙溪地区竹马戏的实际表演情况:"每次上台第一个节目要跑竹马——也叫跑四喜。由四个女孩扮春、夏、秋、冬,一边舞蹈,一边唱四季颂歌。她们以竹竿代马,是一种很朴素的表演形式。"③ 由此可见,这种地方小戏的表演形式相当朴素和原始,甚至有一点宋金舞队行进演出的遗风;还保留了不少古代戏剧的表演形态,如唱腔、剧目等。像

① 麻国钧、麻淑云:《中华传统游戏大全》第十三《杂类·竹马》,农村读物出版社1990年,第560页。
② 谢家群:《福建南部的民间小戏》,原载《戏剧论丛》三辑,任半塘《唐戏弄》六章《设备》附录引,上海古籍出版社1984年,第1001页。
③ 周育德:《竹马说》,载《戏曲研究》2辑,文化艺术出版社1980年,第340页。

这样一种古老的艺术样式，不太可能到了清初才得以形成。

第二，竹马戏在闽、粤的不同地区又有乞冬戏、老白字戏、南曲、梨园戏、道士戏等不同的称谓，但演出形态基本一样，所以实质是同一戏种。而这些不同的名称也透露了这一剧种的大致形成年代的消息。

首先让我们考察一下"乞冬戏"，南宋人陈淳（1153—1217）是大儒朱熹的弟子之一，其《上傅寺丞论淫戏》一文曾云：

> 某窃以此邦陋俗，当秋收之后，优人互凑诸乡保作淫戏，号"乞冬"。群不逞少年，遂结集浮浪无赖数十辈，共相唱率，号曰"戏头"。逐家敛敛财物，豢优人作戏，或弄傀儡。……此风正在滋炽，其名若曰戏乐，其实所关利害甚大。①

陈氏文中提到的"傅寺丞"，即傅伯成（1143—1226），也曾从学于朱熹，时知漳州。引文中提到"此邦"，亦指福建漳州，在漳浦之北、龙海西北，位于竹马戏发源地域附近。由于陈淳本身是福建漳州龙溪人，对漳州风俗甚为熟悉，所言应为当时实况。引文中提到的"乞冬"这个名字确实很有意思，民间艺人流传，竹马戏就叫"乞冬戏"。如福建省戏剧学校漳州分校陈松民先生的调查资料记载："福建竹马戏起源于漳浦县。八十年代初漳浦的六鳌、深土两乡尚有业余竹马戏演出，听老艺人林顺天（当时七十多岁）说，当地乡村叫竹马戏就叫'乞冬戏'。'乞冬'除演出'跑四美'外，还演出《番婆弄》《唐二别》《馆府送》《搭渡弄》之类的'弄子戏'。这些戏充满风趣的打诨和通俗流畅的韵语以及调情、戏弄的动作。"如上节所引，陈松民先生正是因为竹马戏的别名和陈淳所述的乞冬戏相同，从而认为竹马戏形成于南宋。作为学术研究，当然不能把它当成精确证据，却多少可以令人感受到此戏的形成年代之早。

其次看华安玉山的"老白字戏"。1952年，谢家群先生在华安县戏曲会演中发现一种老百姓称之为"道士戏"的古老戏曲，并沿陈淳的家乡漳州的北溪到华安一带进行调查，继而便看到了古典纯朴的"老白字"戏曲。谢氏发现：

> 这种戏曲在以前很流行，好几个乡都有教戏的老师傅，但大多二三十年没有演唱，材料散失，唯有玉山乡白玉社的村民还保留有口本和演唱的人，

① 陈淳：《北溪大全集》卷四十七，收入《文渊阁四库全书》1168册，台湾商务印书馆1986年，第875—876页。

尚存有《番婆弄》《唐二别》《馆府送》《搭渡弄》《补缸》《陈三》六个脚本。据他们说，以前有70多个口本，以往二十多代都玩这种戏，每三五年乡社做醮，就要培养一批少年人学习，几百年不断。

竹马戏又被称为白字戏（为区别于后来被称为白字戏或白字仔的潮州戏，民间又称为老白字）。在华安玉山、绵治等地流行的唱老白字戏的演员相传是从漳浦县来的，演出时带着许多漳浦的土音，所以也有人称之为漳浦戏。老白字戏的剧目和音乐均与竹马戏相同。因此可以说，竹马戏与老白字戏其实是同一种戏，就是陈淳所指的"淫戏"，只不过演出形式略有差异而已。据推算，二十多代之前大约是陈淳生活的南宋时期。①

由此可见，北溪到华安一带的老白字戏亦即今天所讲的竹马戏，它是粤东地区白字戏的前身。谢氏关于"二十多代之前大约是陈淳生活的南宋时期"的推算，有一定的合理性；可惜口耳相传，难免会有较大误差，甚至可能是上百年的误差。但即使如此，仍能通过这个材料让人感受到竹马戏的形成应当是很早的，决不会晚至清初。

第三，如果再考察一下受福建竹马戏影响而形成的广东竹马戏，前者的形成年代似乎也不可能晚于明代中叶。举以下一些调查资料供参考：

陆丰大安镇竹马戏的传入年代：五十年代该村竹马戏艺人黄瑞，曾向当时搜集竹马戏资料的林力中老师口述：他的一世祖从闽南移居陆丰时带来，到他这一辈已传二十二世。现在，黄瑞的孙辈也已长大成人，按二十四世计算，当在六百年以前，有可能在元末明初。

陆丰将军堂竹马戏的传入年代：据该村陈维尧（笔者案，陈氏曾研究地方史志，对自己家族的历史甚为熟悉）的研究，其祖先陈天隐于明亡前从闽南移居将军池村时带来了竹马戏和皮影戏。将军堂附近的内湖村、西波村、麻竹坑村，以后都住满陈天隐的儿孙，历史上这些村子也有竹马戏、影戏班社。②

以上两项是关于广东竹马戏传入时间的调查资料。前一项资料的结论比前述陈松民、谢家群等的推算时间（南宋）要晚一些，但也在明代中叶以前。后一项调

① 案，有关老白字戏曲调查的一些材料，于1955年3月13日由漳州市实验芗剧团印行。
② 案，以上两条资料由广东省社会科学院詹双晖先生提供。

查所得虽然较晚，但也在明亡之前；而且必须考虑到，陈天隐来粤以前，竹马戏肯定已在福建流行了较长的一段时间，据此推算福建竹马戏的形成时间在明代中叶以前还是很有可能的。

另据笔者的实地调查，海陆丰竹马戏分为宗族戏班与村落戏班两种，并以后者居多。但不论是宗族戏班，还是村落戏班，都是季节性戏班，演出不外乎酬神、祭祖、闹春，演出圈子也限于周边村落，基本上属于非商业性演出。特别值得注意的是竹马戏的技艺传承方式：由上一代传人选定下一代传人，以口传身教的方式传教，下一代对上一代行严格的拜师礼。传承人必须掌握全部的技能，包括前棚各色演员的演、唱，以及后棚各色乐器，并不得改变与外传。这种做法与戏班其他人员的学戏很不相同，也正因如此，掌握竹马戏全部技艺者，一代只有一人。如陆丰碣石镇东埔村竹马戏传人现在就只有李青一人，其他艺人则只能掌握这种艺术的其中某个方面。因此，在演出剧目、音乐唱腔、表演程式甚至演出语言等方面，几百年来几乎没有任何改变。可以说差不多完全保存了最早时代的演出形态。这一情况说明，竹马戏传承世系的纪录是比较严谨的，据此推算该戏的传入时间即使有误差，但也不至于太大。

第三节　竹马戏与白字戏

通过上述三点，我们可以把竹马戏的形成年代大致限定在南宋中期至明代中叶之间。但众所周知，南宋时期的竹马主要是以"舞队"形式存在的，如《梦粱录》卷一《元宵》记载：

> 姑以舞队言之，如清音、遏云、掉刀鲍老、胡女、刘衮、乔三教、乔迎酒、乔亲事、焦锤架儿、仕女、杵歌、诸国朝、竹马儿、村田乐、神鬼、十斋郎各社，不下数十。[①]

不难看出，"竹马儿舞队"的记载和前文脚注中所引《武林旧事》卷二《舞队》"男女竹马"的记载大致相同。由于舞队仅是一种歌舞艺术，它要衍变成为具有地方特色的剧种，显然难以在短时间内实现。这样一来，南宋时期已经形成竹马

① 吴自牧撰，傅林祥注：《梦粱录》卷一，山东友谊出版社2001年，第6页。

戏的可能性其实并不大。因此，我们可以进一步把竹马戏的形成时间限定在元代初期以至明代中叶。在此基础之上，还有没有办法对之作出更准确的判断呢？笔者以为，对广东的白字戏作一番考察，将会有所帮助。

这是因为在海陆丰地区流行的白字戏，其形成时间也相当早。更重要的是，白字戏的形成显然受到了竹马戏的直接影响，甚至可以讲，早期的白字戏就是竹马戏。因此，如果知道白字戏形成的大致年代，则可以据此推算出竹马戏形成时间的下限。当然，在考察白字戏形成年代之前，首先应该证明白字戏确实是在竹马戏的直接影响下形成的，否则相关的推算就没有联系和依据了。为此，笔者也进行了实地调查，并找到白字戏在多个方面受到竹马戏直接影响的证据，今择其要者略述如次：

第一，白字戏声腔中有一套独特的拉腔调式，叫"啊咿嗳"。这种"啊咿嗳"调的应用非常普遍，一般是在拉腔和尾腔的地方，不唱字而只唱一种有声无字的"啊咿嗳"腔调。在传统白字调中，几乎每一句唱词都有"啊咿嗳"，因此当地人形象地称白字戏为"啊咿嗳"曲。"啊咿嗳"调的来源比较复杂，但主要来源则是竹马戏福建调中的"啰哩连"曲。原来，早期的竹马戏非常强调祭祀功能，这种祭祀用的戏曲当然离不开祭祀经咒。神咒的发音主要是"啰哩连""啰哩啰""啊咿啰哩啰哩连"，它们不仅见诸道教诸派符箓，也存在于佛教的经籍。① 竹马戏应用神咒的方式后来也被应用在白字戏当中，因为白字戏也具有相当强的祭祀功能。

第二，在海陆丰白字戏传统剧目中，保留了不少弄仔戏，如《桃花搭渡》《闹花灯》《事九（士久）问路》《补缸》《打磨》《骑驴探亲》《唐二别妻》《刘二妹割草》等，这批剧目中有些尚保留着骑竹马的情节。而弄仔戏也正是竹马戏最具特色的剧目，为典型的二脚小戏（个别也有三脚戏），多截取老百姓日常生活的某个场景，以男女嬉戏打趣搞笑为内容，情节简单，通俗风趣，生活气息浓厚。保存剧目有《番婆弄》《过渡弄》《桃花搭渡》《砍柴弄》《士久弄》《唐二别妻》《尼姑下山》《骑驴探亲》《闹花灯》《管甫送》《美旗弄》《刘须弄》等。光从这批名目上看就知道，白字戏传统剧目中的弄仔戏显然来源于竹马戏。

第三，除了上述小戏之外，白字戏里的一些武戏也保留有骑竹马的情节，如《姜维射郭淮》中姜维射死郭淮一场，武生装扮的姜维与郭淮都是骑竹马上场

① 参见沈沉先生《论"啰哩连"》一文（载《南戏国际学术研讨会论文集》，中华书局2001年）所述；并参考饶宗颐先生《明本潮州戏文五种说略》一文（载《明本潮州戏文五种》，广东人民出版社1985年）及其《南戏戏神咒啰哩嗹之谜》一文（载饶宗颐《梵学集》，上海古籍出版社1993年）。

的。《三下徐州》里的武将所骑竹马还不止两个，有三对，可见其与竹马戏的渊源。此外，白字戏开台例戏中的《搬仙戏》，在演出《八仙赴蟠桃会》（又名《八仙闹海》）时，八仙是骑八兽上场的，分别是：汉钟离骑麒麟，吕洞宾骑狮子，张果老骑驴，曹国舅骑四不象（牛嘴、马面、羊身、鹿尾），李铁拐骑老虎，韩湘子骑大象，何仙姑骑鹿，蓝采和骑绵羊。虽然样貌不同，但形制与竹马完全相同，显然也是受竹马戏的影响。东埔竹马戏班在演完《昭君和番》一出后，接着演出的就是《八仙赴蟠桃会》，整出戏约四十分钟，除了八仙所骑八匹马与白字戏不同外，其他方面完全一样。

第四，早期竹马戏是只有丑、旦两脚（有时三脚，旦脚为花旦，相当于女丑）的丑脚戏，戏弄、调笑是其主要表演特征。尽管后来白字戏传统剧目内容多以悲情戏、苦情戏著称，但整体演出风格上仍然保留竹马戏的戏弄、调笑特征。例如，传统上白字戏的丑角地位是最高的，丑的角色也是最多的，一个剧目中，除了小生、正旦（乌衫、蓝衫）、老生等少数几个角色外，其他几乎都是丑，扮演的人物有公婆丑、夫妻丑、兄嫂丑、丫鬟丑、小童丑、媒婆丑、书生丑、书童丑、县官丑、师爷丑、武将丑、衙役丑、乞丐丑、小偷丑、贩夫走卒农夫艄公丑，甚至娘娘、皇帝在很多场合都是丑。无论忠奸善恶、贫富贵贱、男女老少、主角配角，丑角无所不在、无所不演。旧戏班在开演之前，负责给戏神太子爷上香的一般都是丑角演员。为什么白字戏那么重视丑呢？就是因为白字戏的血液里流淌着竹马戏的丑角戏弄基因。

第五，白字戏表演除了戏弄、调笑的特点外，在角色舞步上最明显的特征就是"三进三退"。笔者仔细观察过东埔竹马戏的舞步，发现匹匹"马"都是"三进三退"，这种舞步与白字戏的基本舞步完全一致，应当是竹马戏在具体演出形态上对白字戏的一种影响。

以上五点足以证明，白字戏确是受竹马戏的直接影响而形成的，那么白字戏的形成年代对于推算竹马戏的形成年代就将产生直接的帮助了。据《中国戏曲志·广东卷》相关条目称：

> 海、陆丰的白字戏同流行于漳州、潮州的竹马戏有一定的血缘关系。闽南与粤东"虽境土有闽、广之异，而风俗无漳、潮之分"。元明之际，闽南人大量移民粤东及海、陆丰一带，移民带来了本土的民间艺术。……据考，所作之戏传到粤东及海、陆丰后，即俗称"老白字"的竹马戏。竹马戏用孩童搬演《搭渡弄》《士久弄》等节目，以载歌载舞的"踏钱鼓"收场。从现在保存于海、陆丰民间的钱鼓舞、竹马戏，尚可觅得这种早期白字戏的

影迹。钱鼓舞以歌舞表现陈三五娘等民间故事;竹马戏也以表现民间故事为主,其伴奏曲牌、锣鼓点与白字戏相同。①

这里提到了"元明之际",而前引赖伯疆先生《广东戏曲简史》的材料亦提到,陆丰县白字戏是元末闽南移民传来的,由此可见,海陆丰白字戏形成于元明之际的说法,是有一定依据的。这里面可能存在民间艺人的夸饰成分和记忆不准确之处,但不妨作为佐证。

除此而外,还有其他一些佐证。比如在明朝的中前期,广东潮州地区已有南戏传演,1975年潮安县出土正字戏手抄剧本《刘希必金钗记》,第四出标有"宣德六年"字样,另处写有"宣德七年六月"等字,卷末题:"新编全相南北插科忠孝正字刘希必金钗记卷终下"。宣德六年当1431年,可见明代中前期已有正字戏演出,其题以"正字",可能是有意与"白字戏"作出区别。这样的话,白字戏的形成时间估计不会晚于明代宣德年间。

由于元明之际,确有大量的闽南人移民粤东及海、陆丰一带,他们把福建的竹马戏带入广东是极有可能的。依此推算,福建竹马戏当在元明易代之前就已经在福建形成了。但如前所述,早期的竹马戏并没有固定称谓,也没有进入文人的视野,因而极少见诸文献记载,所以直至明末清初才为较多人所见知,这时的人开始专以"竹马戏"命名之,遂有学者误以为其形成年代也在明代或者清初也。

小 结

通过以上的论述可知,竹马戏形成年代的上限大约是在南宋结束之后,因为南宋时期竹马主要以舞队艺术的形式存在,舞队衍变为戏剧,需要一段较长的时间。而竹马戏形成年代的下限当在元末,因为元明之际竹马戏开始传入广东,并于明代中前期以前就形成了白字戏。可以说,竹马戏这一民间地方小戏剧种大约是在元代(1279—1368)形成的,南宋说、明代说、清初说的可能性均不如此说之可靠。不过,由于文献记载的缺乏,加上田野调查资料不可避免地存在着不准确性,本文的结论也只能达到相对的准确,要进一步考证竹马戏更具体的形成年代,还有待更多相关材料的发现。

① 中国戏曲志编辑委员会:《中国戏曲志·广东卷》,中国ISBN中心1993年,第90—91页。

附图3-1　白字戏《白鹤寺》中女主角手持马鞭（录自《中国戏曲志·广东卷》彩页）

附图3-2　潮剧《辞郎洲》中女主角手持马鞭（录自《中国戏曲志·广东卷》彩页）

附图3-3 正字戏《射郭槐》中的跑布马（录自《中国戏曲志·广东卷》，第311页）

结　　语

《珠三角地区传统舞蹈研究》是一部专门研究珠三角地区传统舞蹈的学术论文集，全稿包括四编：概述与历史，动物舞，其他舞蹈，附录；前三编共包括论文十五篇，第四编则含附录三项。这些文章之间既相互独立，又相互联系，兹将其主要内容略述如次：

"概述与历史"包括五篇论文，其中《珠三角地区传统舞蹈概述》一文主要从舞蹈发展历史、舞蹈分类、舞蹈表演特征等几个方面概括了珠三角地区传统舞蹈的基本情况，文中认为：珠三角地区的传统舞蹈有着悠久的历史、鲜明的艺术特征，可以大致划分为节庆性舞蹈、宗教性舞蹈、其他杂舞蹈三个大类。该文有助于读者对这批舞蹈有一个大致、初步的了解。

《广东地区传统舞蹈传播路向述略》一文指出，广东地区传统舞蹈中有一部分是从省外或者从国外传播而来，这种"外地传播"包括北来、西来、外来等例；另一部分传统舞蹈则从广东省内的某一地区传入另一地区而形成，我们把它们称为"内部传播"之例。研究这些舞蹈的传播路向，可以从中发现这批非物质文化遗产的一些形成规律。

《南越王墓出土玉舞人考》一文在前人研究基础上，对广州西汉南越王墓出土的六件玉舞人作了更为深入的考证，文章指出，这些玉舞人所演主要是具有中原风格的舞蹈，而与楚舞的风格并不存在明显联系。另外，从部分玉舞人的服饰、装扮、面貌看，她们带有南越族人的一些特点，由此可见，西汉前期的岭南地区已有中原与越族风格相融汇的舞蹈出现。

《舞队前导旗帜考》一文对珠三角地区传统民间舞队行进时前导之旗帜（如标旗、队旗、彩旗等）的起源作了考证，并提出以下新的观点：其一，绣字的标旗、队旗等起源于宋代宫廷"队舞"表演时位于舞队前面的"队名牌"，其主要目的是展示队舞表演的主要内容，起标识的作用；其二，前导、指挥的彩旗、

令旗等则起源于古代宫廷的引舞之器，而宫廷引舞之器多数是古代旌旗的变形，它们最早可以溯源于春秋时期用以引领、指挥舞蹈的"旌夏"；其三，旌旗前导之制与古代一些历史制度、礼仪习俗存在密切联系，从中也反映出珠三角地区传统舞蹈的文化遗产价值。

《〈五羊仙〉大曲队舞释论》一文对保存于朝鲜人郑麟趾所编《高丽史·乐志》中的北宋宫廷大曲《五羊仙》作了简要注解，进而指出这一曲本与广州古代的"五羊仙传说"有内在联系，其产生与传播可能与五代十国时期南汉宫廷的教坊乐人有关。有关注释和研究，不但可以修正过往学术史上的一些观点，亦有助于岭南音乐舞蹈史、岭南文化史之研究。

"动物舞"包括六篇论文，其中《龙舞渊源新探》一文对珠三角地区几种较为著名的传统龙舞之工艺制作及表演特征作了简要介绍，继而追溯了中国龙舞的历史渊源。文中指出，过往学界对龙舞渊源的研究存在不少错误，或以为有了"龙的出现"就必然会产生龙舞，或以为祈龙求雨仪式中的"龙神信仰"乃龙舞产生的根源，但只要细加分析，以上观点都是不妥的。事实上，中国最早的龙舞起始于西汉武帝时期"角觚戏"表演中的"鱼龙幻化"艺术，这有文献和文物的"二重证据"可予证明。这种西域艺术传入以后，至明清时期仍见流传，并对中国龙舞的历史产生了深远影响。

《番禺鳌鱼舞考述》一文对流行于广州市番禺区的传统民间舞蹈鳌鱼舞作了研究，文章指出，这种舞蹈与古代角觚戏、百戏散乐中的龟舞、龟戏、弄龟伎等存在着源流关系；形成和独立过程中，又受到民间有关鳌鱼的传说和观念之影响，同时还受到浙江一带鱼灯舞等艺术形式的影响，是一种具有较高历史文化价值的艺术遗产。

《春牛舞与立春仪考》一文对流传于广东信宜、阳山、曲江、连县、新丰、怀集、始兴、梅州以及阳春等地的春牛舞的基本情况作了简要介绍，继而探寻了它的历史文化渊源。文章认为，这种舞蹈是从古代"出土牛""立春仪""鞭春牛"等仪式之中发展、演变而成，相关研究提供了由古代仪式向传统艺术转变的实例。

《竹马源流补说》一文在前人研究的基础上，对"竹马"这一民俗事象的起源、流行及其游戏化、艺术化之过程作了较为详细的论述及补充，搜集了一些新的文献资料和文物证据，提出了竹马起源于先秦时期的"拥彗先驱"、满族《庆隆舞》渊源于金代竹马舞、宋金以来竹马艺术化分为多个方向发展等新的看法。相关研究也为探寻广东地区"假马艺术"的历史渊源提供了帮助。

《岭南狮子舞功能舞述略》一文对岭南地区狮子舞的特点和功能进行了研

究，文中指出：民间传统的狮子舞渊源于古代西域，输入中国以后广为流行，并发展成为南、北两大流派，其中南派又以岭南狮子舞为代表。如果从社会功能和民俗功能的角度考察，岭南狮舞至少具有吉庆、娱乐、强身、悼亡、驱傩等作用，这在过往研究中较少被全面地提及，故有补充探讨的必要。

《吴川舞貔貅渊源新探》一文认为：流行于广东省吴川市梅菉镇梅麓头村的舞貔貅是一种颇具艺术特色的传统民间舞蹈，表演中最大的特点是"貔貅上牌山"和"牌山顶上采青"。据此特点切入并展开研究，可以发现，这种舞蹈渊源于南宋时期杭州一带的舞队"狮豹蛮牌"，"牌山"的设置即源于宋金流行的蛮牌舞。另外，自西汉至两宋一直有"貔为豹属"的说法；而且从传承年代推算，该舞亦大致能追溯到南宋；这些均可证明，该舞与宋代的"狮豹蛮牌"之间存在着联系。

"其他舞蹈"包括四篇论文，其中《舞火狗考》一文在参考旧有文献及实地调查之基础上，对广东省增城市石滩镇麻车村一带及广东省龙门县蓝田乡一带流行之舞火狗活动作出研究，进而指出：其一，增城舞火狗的驱疫功能与古代傩仪是一致的；其二，增城舞火狗在许多具体表现形式上与古代傩仪也是相近的；其三，增城舞火狗最初起源于古代汉族的傩仪，龙门舞火狗则源于瑶族的狗王崇拜，二者并不同源；其四，增城舞火狗在其艺术化的过程中吸收了龙门舞火狗的若干特点。

《禾楼艺术及其发展历史试探》一文对广泛流传于台山、清远、肇庆、广宁、化州、罗定、云浮、阳江等地的禾楼歌舞艺术进行了研究，文章指出：各种禾楼艺术之间既有一定的渊源关系，又呈现出不同的艺术表演形态。文章还在分析各种禾楼艺术关系的基础上，勾勒出禾楼艺术的历史发展过程：巫教性质的禾楼艺术→道教性质的禾楼艺术→歌舞结合的禾楼艺术或只歌不舞的禾楼歌。

《药发傀儡补述》一文在前人研究的基础上，对宋代药发傀儡的制作和表演情况作了新的考释，文章指出：药发傀儡可能是一种真人扮演的假面（头）傀儡戏，在表演当中夹杂了火药（烟火）发射等表演；现今岭南传统民间舞蹈之中，尚有这类表演和技艺的遗传。该文为古代戏剧史研究、传统民间舞蹈研究提供了一个新的视角。

《飘色的起源与历史发展》一文首先对沙湾飘色的特点作了简单介绍，继而指出：飘色是融合戏剧、舞蹈、杂技、装饰等于一身的民间艺术活动，具有悠久的发展历史，它广泛流行于广东的广州、湛江、中山、江门、韶关等地，远源是古代宗教中的行像仪式，而直接产生于宋明时期的高台展示艺术——台阁（抬阁），其后则发展出水上飘色（水色）等艺术分支。

附录包括三项：其一为《历代祭孔仪式及相关乐舞资料简编》，它对历史上封孔、祭孔的史料作了收集，并对相关的乐舞情况作了简介。其二为《略论广东传统舞蹈中的武术表演》，文中指出广东地区传统舞蹈在演出时，其前后往往附带各种武术表演；文章继而探寻了造成这种情况的原因，认为既有历史传统的影响，也受制于舞蹈本身的表演形态特征，还与社会风尚、艺人职业、表演者生存状况等原因有关。探讨相关问题，对于进一步了解广东地区传统舞蹈的特点将有一定帮助。其三为《竹马戏形成年代论略》，文章通过田野调查，结合文献资料，对流行于广东、福建一带的竹马戏之形成时间作了新的探讨，并认为这一地方小戏剧种的形成年代应在元朝。

总而言之，本论文集共分四编，合计十五篇论文及三项附录，它们以"珠三角地区传统舞蹈"为主要研究对象，部分扩展到整个广东地区（或泛珠三角地区）。研究过程中，主要采取了文献考证与田野调查相结合的方法，从历史渊源、生存现状、艺术特征等多个方面对这批非物质文化遗产个案进行了探讨，并提供了一些新的材料和新的学术观点。其创新之处大致体现在三个方面：

第一，其研究的对象是珠三角地区的传统舞蹈，这在以往较少有学者予以专门、全面的关注。其撰写的主要目标之一是找寻珠三角地区传统舞蹈与中国古代礼仪、宗教、乐舞等历史文化形态之间的联系，这一角度在前人的相关研究中也极为罕见。第二，以往有关非物质文化遗产的研究，一般采取田野调查为主、文献考证为辅的做法；而本稿则既吸取了过往研究方法的长处，又展示了自己的特色。具体地说，就是采取了文献考证与田野调查相结合的方法，甚至在多数情况下是以文献考证为主的。第三，非物质文化遗产研究在当下许多学者的眼中，还算不上严谨的学术研究，更多的像是一种政府行为。过往，笔者也有同样的看法，也同样因此而产生过困惑。为了摆脱这种困惑，为了使非物质文化遗产的研究往更为严格意义上的学术方向发展，笔者想把这一课题的研究作为一种尝试，所以文稿中较少"非学术化"的因素。

当然，这部论文集也不可避免地存在一些不足，特别是研究的内容还不够全面，因为珠三角地区传统舞蹈的数量确实比较多，若要作全面的研究，目前的条件尚不允许，所以笔者采用了个案研究的办法。这样做虽可突出重点，但也因此而忽略了对部分重要舞蹈的详细探讨，这一点只有在日后条件允许的情况下再作增补了，万望读者见谅。

征引文献

本稿的征引文献分为基本典籍、近人著作、学术论文及其他三类,每类大致以文稿征引的先后为序排列。

一、基本典籍

郭茂倩:《乐府诗集》,中华书局 1979 年。

魏徵等:《隋书》,中华书局 1973 年。

顾学颉校点:《白居易集》,中华书局 1979 年。

周密撰,傅林祥注:《武林旧事》,山东友谊出版社 2001 年。

孙诒让撰,王文锦、陈玉霞点校:《周礼正义》,中华书局 1987 年。

王先慎撰,钟哲点校:《韩非子集解》,中华书局 1998 年。

司马迁撰,三家注:《史记》,中华书局 1982 年。

班固撰,颜师古注:《汉书》,中华书局 1962 年。

杜佑撰,王文锦等点校:《通典》,中华书局 1988 年。

葛洪辑:《西京杂记》,上海古籍出版社 1991 年。

洪兴祖:《楚辞补注》,中华书局 1983 年。

范晔撰,李贤注,司马彪撰志,刘昭注补:《后汉书》,中华书局 1965 年。

沈约:《宋书》,中华书局 1974 年。

陈寿撰,裴松之注:《三国志》,中华书局 1982 年。

崔令钦撰,罗济平校点:《教坊记》,辽宁教育出版社 1998 年。

脱脱等:《宋史》,中华书局 1985 年。

吕祖谦编:《宋文鉴》,上海古籍出版社 1994 年。

孟元老撰,李士彪注:《东京梦华录》,山东友谊出版社 2001 年。

朱载堉:《乐律全书》,收入《文渊阁四库全书》213 册,台湾商务印书馆 1986 年。

李昉等编：《太平御览》，中华书局 1960 年。

马端临：《文献通考》，中华书局 1988 年。

乾隆：《律吕正义后编》，收入《文渊阁四库全书》217 册。

陈旸：《乐书》，收入《文渊阁四库全书》211 册。

毛亨传，郑玄笺，孔颖达正义：《毛诗正义》，北京大学出版社 1999 年。

张敔：《雅乐发微》，收入《四库全书存目丛书》经部 182 册，齐鲁书社 1997 年。

张廷玉等：《明史》，中华书局 1974 年。

戴望：《管子校正》，收入《诸子集成》五册，上海书店 1986 年。

孙希旦撰，沈啸寰、王星贤点校：《礼记集解》，中华书局 1989 年。

吕毖：《明宫史》，收入《文渊阁四库全书》651 册。

宋濂等：《元史》，中华书局 1976 年。

朱孝臧：《彊村丛书》，上海书店 1989 年。

段安节撰，罗济平校点：《乐府杂录》，辽宁教育出版社 1998 年。

徐坚等：《初学记》，收入《文渊阁四库全书》890 册。

郑麟趾：《高丽史》，收入姜亚沙等编《朝鲜史料汇编》，全国图书馆文献缩微复制中心 2004 年。

李昉等编：《太平广记》，上海古籍出版社 1990 年。

屈大均：《广东新语》，中华书局 1985 年。

欧阳修：《新五代史》，中华书局 1974 年。

徐松：《宋会要辑稿》，收入《续修四库全书》775—786 册，上海古籍出版社 2002 年。

袁珂：《山海经校注》，上海古籍出版社 1980 年。

苏舆：《春秋繁露义证》，中华书局 1992 年。

刘安：《淮南子》，收入《诸子集成》七册，上海书店 1986 年。

张华：《博物志》，上海古籍出版社 1991 年。

徐应秋：《玉芝堂谈荟》，上海古籍出版社 1993 年。

脱脱等：《金史》，中华书局 1975 年。

曾慥：《类说》，上海古籍出版社 1993 年。

释文莹撰：《玉壶清话》，中华书局 1984 年。

施耐庵、罗贯中著：《水浒传》（容与堂本），上海古籍出版社 1988 年。

吕不韦编，高诱注，毕沅校正：《吕氏春秋新校正》，收入《诸子集成》六册。

黄晖撰：《论衡校释》，中华书局1990年。

魏收：《魏书》，中华书局1974年。

脱脱等：《辽史》，中华书局1974年。

郑方坤：《全闽诗话》，收入《文渊阁四库全书》1486册。

孔安国传，孔颖达疏：《尚书正义》，北京大学出版社1999年。

张湛注：《列子》，收入《诸子集成》三册，上海书店1986年。

孟向：《土牛经》，收入《说郛》卷一百九，《文渊阁四库全书》882册。

郝玉麟等监修：《广东通志》，收入《文渊阁四库全书》564册。

黄庶：《伐檀集》，收入《文渊阁四库全书》1092册。

佚名：《锦绣万花谷》，上海辞书出版社1992年。

永瑢等撰：《四库全书总目》，中华书局1965年。

许慎撰，段玉裁注：《说文解字注》，上海古籍出版社1988年。

左丘明传，杜预注，孔颖达正义：《春秋左传正义》，北京大学出版社1999年。

萧统编，李善注：《文选》，上海古籍出版社1986年。

余嘉锡笺疏：《世说新语笺疏》，上海古籍出版社1993年。

《全唐诗》，中华书局1960年。

吴自牧撰，傅林祥注：《梦粱录》，山东友谊出版社2001年。

佚名：《西湖老人繁胜录》，收入《四库全书存目丛书》史部247册，齐鲁书社1995年。

姚元之：《竹叶亭杂记》，中华书局1982年。

赵尔巽等：《清史稿》，中华书局1977年。

古本戏曲丛刊编辑委员会：《古本戏曲丛刊四集》，商务印书馆1958年影印。

浦汉明校：《录鬼簿正续编》，巴蜀书社1996年。

佚名：《白兔记》，收入毛晋编《六十种曲》十一册，中华书局1958年。

郭璞注，邢昺疏：《尔雅注疏》，北京大学出版社1999年。

杨衒之著，杨勇校笺：《洛阳伽蓝记校笺》，中华书局2006年。

钱易撰，黄寿成点校：《南部新书》，中华书局2002年。

刘昫等：《旧唐书》，中华书局1975年。

宗懔撰，谭麟译注：《荆楚岁时记译注》，湖北人民出版社1999年。

姚思廉：《梁书》，中华书局1973年。

韩愈撰，马其昶校注，马茂元整理：《韩昌黎文集校注》，上海古籍出版社

1987 年。

灌圃耐得翁：《都城纪胜》，收入俞为民、孙蓉蓉主编《历代曲话汇编·唐宋元编》，黄山书社 2006 年。

徐梦莘：《三朝北盟会编》，收入《文渊阁四库全书》350 册，台湾商务印书馆 1986 年。

宇文懋昭撰，崔文印校证：《大金国志》，中华书局 1986 年。

费振刚、胡双宝、宗明华辑校：《全汉赋》，北京大学出版社 1993 年。

张说：《张燕公集》，中华书局 1985 年。

赵彦卫：《云麓漫钞》，上海古籍出版社 1992 年。

应劭：《风俗通义》，上海古籍出版社 1990 年。

程树德：《论语集释》，中华书局 1990 年。

向宗鲁：《说苑校证》，中华书局 1987 年。

项安世：《周易玩辞》，收入《文渊阁四库全书》14 册。

俞琰：《周易集说》，收入《文渊阁四库全书》21 册。

王宏：《周易筮述》，收入《文渊阁四库全书》41 册。

陆次云：《峒溪纤志》，收入《四库全书存目丛书》史部 256 册。

孙星衍等纂：《汉官六种》，中华书局 1990 年。

焦循：《孟子正义》，收入《诸子集成》一册。

曾公亮、丁度等：《武经总要前集》，上海古籍出版社 1990 年。

封演：《封氏闻见记》，上海古籍出版社 1992 年。

刘侗、于奕正撰，孙力校注：《帝京景物略》，上海古籍出版社 2001 年。

刘廷玑撰，张守谦点校：《在园杂志》，中华书局 2005 年。

房玄龄等：《晋书》，中华书局 1974 年。

郑玄注，贾公彦疏：《周礼注疏》，北京大学出版社 1999 年。

蒋礼鸿：《商君书锥指》，中华书局 1986 年。

陈淳：《北溪大全集》，收入《文渊阁四库全书》1168 册。

二、近人著作

珠海市文物管理委员会编：《珠海市文物志》，广东人民出版社 1994 年。

朱松瑛主编：《中华舞蹈志·广东卷》，学林出版社 2006 年。

陈兆复：《古代岩画》，文物出版社 2002 年。

叶春生：《岭南风俗录》，广东旅游出版社 1988 年。

丁世良、赵放主编：《中国地方志民俗资料汇编·中南卷》，北京图书馆出

版社 1991 年。

梁伦主编：《中国民族民间舞蹈集成·广东卷》，中国 ISBN 中心 1996 年。

岑仲勉：《隋唐史》，河北教育出版社 2000 年。

李强：《中西戏剧文化交流史》，人民音乐出版社 2002 年。

王克芬：《中国舞蹈发展史》，上海人民出版社 2003 年。

张荣芳、黄淼章：《南越国史》，广东人民出版社 1995 年。

广州市文管会、中国社科院考古研究所、广东省博物馆编：《西汉南越王墓》（考古学专刊丁种四十三号），文物出版社 1991 年。

沈从文：《中国古代服饰研究》，上海书店 2002 年。

萧亢达：《汉代乐舞百戏艺术研究》，文物出版社 1991 年。

谭其骧主编：《中国历史地图集》一册，中国地图出版社 1996 年。

林惠祥：《中国民族史》，商务印书馆 1984 年。

吕思勉：《中国民族史》，东方出版社 1996 年。

钱玄、钱兴奇编著：《三礼辞典》，江苏古籍出版社 1998 年。

汪宁生：《古俗新研》，敦煌文艺出版社 2001 年。

郭沫若：《两周金文辞大系考释》，科学出版社 2002 年。

晁福林：《先秦民俗史》，上海人民出版社 2001 年。

杨树达：《积微居小学金石论丛》，收入《民国丛书》五编 85 册，上海书店 1996 年。

吴熊和：《高丽唐乐与北宋词曲》，收入《吴熊和词学论集》，杭州大学出版社 1999 年。

刘纬毅：《汉唐方志辑佚》，北京图书馆出版社 1997 年。

于锦绣、杨淑荣主编：《中国各民族原始宗教资料集成·考古卷》，中国社会科学出版社 1996 年。

张自成、钱冶主编：《复活的文明——一百年中国伟大考古报告》，团结出版社 2000 年。

郭大顺：《红山文化》，文物出版社 2005 年。

张光直：《濮阳三蹻与中国古代美术上的人兽母题》，收入《中国青铜时代》，生活·读书·新知三联书店 1999 年。

崔忠清等编：《山东沂南汉墓画像石》，齐鲁书社 2001 年

周到等编：《河南汉代画像砖》，上海美术出版社 1985 年。

徐毅英等编：《徐州汉画像石》，中国世界语出版社 1995 年。

陕西省博物馆编：《陕北东汉画像石》，陕西人民美术出版社 1985 年。

方豪：《中西交通史》，上海人民出版社 2008 年。

宫崎市定：《条支和大秦和西海》，收入刘俊文主编、辛德勇等译《日本学者研究中国史论著选译》第九卷，中华书局 1993 年。

伯希和：《犛靬为埃及亚历山大城说》，收入冯承钧译《西域南海史地考证译丛》二卷七编，商务印书馆 1995 年。

常任侠：《丝绸之路与西域文化艺术》，上海文艺出版社 1981 年。

赵世瑜：《狂欢与日常——明清以来的庙会与民间社会》，三联书店 2002 年。

叶春生：《岭南民间文化》，广东高等教育出版社 2000 年。

康保成：《傩戏艺术源流》，广东高等教育出版社 1999 年。

傅起凤、傅腾龙：《中国杂技史》，上海人民出版社 2004 年。

乌丙安：《中国民俗学》，辽宁大学出版社 1985 年。

冯双白等著：《图说中国舞蹈史》，浙江教育出版社 2001 年。

麻国钧、麻淑云：《中华传统游戏大全》，农村读物出版社 1990 年。

任半塘：《唐戏弄》，上海古籍出版社 1984 年。

王克芬：《中国舞蹈发展史》，上海人民出版社 2003 年。

黎国韬：《先秦至两宋乐官制度研究》，广东人民出版社 2009 年。

孙楷第：《也是园古今杂剧考》，上杂出版社 1953 年。

王安祈：《明代传奇之剧场及其艺术》，台湾学生书局 1986 年。

叶春生、施爱东主编：《广东民俗大典》，广东高等教育出版社 2005 年。

黎国韬：《古代乐官与古代戏剧》，广东高等教育出版社 2004 年。

广东省地方史志编纂委员会编：《广东省志·少数民族志》，广东人民出版社 2000 年。

增城市地方志编纂委员会编：《增城县志》，广东人民出版社 1995 年。

郁南县地方志编纂委员会编：《郁南县志》，广东人民出版社 1995 年。

黎国韬：《古剧考原》，中山大学出版社 2011 年。

赖伯疆：《广东戏曲简史》，广东人民出版社 2001 年。

孙楷第：《傀儡戏考原》，上杂出版社 1952 年。

周贻白：《中国戏剧史长编》，上海书店 2004 年。

丁言昭：《中国木偶史》，学林出版社 1991 年。

廖奔、刘彦君：《中国戏曲发展史》，山西教育出版社 2003 年。

康保成：《中国古代戏剧形态与佛教》，东方出版中心 2004 年。

福建省戏曲研究所编：《福建戏史录》，福建人民出版社 1983 年。

孔繁银撰：《衍圣公府见闻》，齐鲁书社 1992 年。

林惠祥：《文化人类学》第 2 版，商务印书馆 1991 年。
陈多、叶长海：《中国历代剧论选注》，湖南文艺出版社 1987 年。
潘光旦：《中国伶人血缘之研究》，上海书店 1991 年。

三、学术论文及其他

许一伶：《论徐州西汉乐舞俑的艺术特色》，载《东南文化》2005 年 2 期。

白芳：《南越王墓出土玉舞俑舞姿刍议》，收入中国秦汉史研究会等编《南越国史迹研讨会论文选集》，文物出版社 2005 年。

袁仲一：《秦代金文陶文杂考三则》，载《考古与文物》1982 年 4 期。

黎国韬：《乐府起源新考》，载《华南师范大学学报》社科版 2009 年 1 期。

陈四海：《乐府：始于战国》，载《音乐研究》2010 年 1 期。

吴凌云：《南越文物研究三题》，收入《南越国史迹研讨会论文选集》。

杨英杰：《先秦时期的战旗、战金、战鼓》，载《文史知识》1987 年 12 期。

于平：《龙舞臆断》，载《民族艺术》1986 年 1 期，第 197 页。

黄凤兰：《舞龙文化探析》，载《民间文化论坛》2005 年 3 期。

王继强：《中国舞龙运动价值功能的探讨》，载《福建体育科技》2008 年 3 期。

王建纬：《龙舞原始——兼论雩舞的起源》，载《四川文物》2000 年 2 期。

黄润柏：《壮族舞春牛习俗初探》，载《广西民族研究》1997 年 4 期。

庞梅、刘廷新、庞卡：《桂东南民间曲艺唱春牛的调查与研究》，载《四川戏剧》2009 年 4 期。

李晖：《竹马民俗文化的起源、传承与演进》，载《淮北师院学报》哲社版 2000 年 3 期。

李晖：《唐代竹马风俗考略》，载《中南民俗学院学报》2000 年 2 期。

周育德：《竹马说》，载《戏曲研究》1980 年 2 辑。

孟广来：《竹马·竹马舞·趟马——从民间舞蹈到戏曲程式的发展一例》，载《民俗研究》1986 年 2 期。

张发颖：《戏曲表演中的第三种马》，载《寻根》1996 年 3 期。

杨馥菱：《台湾新营竹马阵源流考》，载《戏剧艺术》2001 年 2 期。

洛地：《竹马与采茶》，载《中华艺术论丛》7 辑。

胡朝阳、王义芝：《敦煌壁画中的儿童骑竹马图》，载《寻根》2005 年 4 期。

谭伟、张宏渊、余从编制：《中国戏曲剧种表》，收入《中国大百科全书·戏曲曲艺卷》，中国大百科全书出版社 1983 年。

黎虎：《狮舞流沙万里来》，载《西域研究》2001年3期。

林梅村：《狮子与狻猊》，收入《汉唐西域与中国文明》，文物出版社1998年。

增城市文化局：《增城市民间手工技艺调查表》，内部资料。

曾国栋：《舞火狗：麻车夜色金光灿》，收入曾应枫、龚伯洪主编《广州民间艺术大扫描》，黑龙江人民出版社2004年。

徐文：《麻车火狗》，收入《增城风情》，岭南美术出版社1995年。

黎国韬：《秦傩新考》，载《中华戏曲》38辑，文化艺术出版社2008年。

凌纯声：《古代中国及太平洋区的犬祭》，收入苑利主编《二十世纪中国民俗学经典·信仰民俗卷》，社会科学文献出版社2002年。

增城麻车刘氏族谱编辑理事会编：《增城麻车刘氏族谱》，内部刊行，1998年。

叶春生：《原生态与活化石——从禾楼舞说起》，载《文化遗产》2008年2期。

费师逊：《跳禾楼——远古稻作文化的遗存》，载《中国音乐学》1997年1期。

邓辉、马聘：《禾楼舞文化特色初探》，载《神州民俗》2008年1期。

刘琳琳：《药发傀儡辩》，载《戏剧》2007年3期。

叶明生：《古代肉傀儡戏形态的再探讨》，载《中华戏曲》第39辑。

汪宁生：《释武王伐纣前歌后舞》，载《历史研究》1981年4期。

欧伦彬、罗其森：《乐昌青蛙狮舞再现人间，近九旬传承人宝刀未老》，载《韶关日报》2008年2月24日第A01版。

沈沉：《论"啰哩连"》，收入《南戏国际学术研讨会论文集》，中华书局2001年。

饶宗颐：《南戏戏神咒啰哩嗹之谜》，收入《梵学集》，上海古籍出版社1993年。

后　　记

　　2005年7月，我从中山大学历史系博士后流动站出站，进入中山大学中国非物质文化遗产研究中心工作。2007年12月，我主持申报的"珠三角地区传统民间舞蹈研究"获立项，得到"广东省普通高校人文社会科学重点研究基地创新团队项目"资助。之后三年多，我在团队成员的协助下，写出了二十余万字的论文集，并通过审核结项。现在这部《珠三角地区传统舞蹈研究》就是在当年结项成果的基础上略作修订完成的。

　　说实话，过去二十年间，我把诗学、剧学、乐学作为主要研究方向，在非物质文化遗产学方面所下功夫非常有限，所以书中的一部分论文自己看着都会哑然失笑，但亦有不得不出版的苦衷。一则这个项目获得了专项基金的资助，如果不把结项成果出版，情理上说不过去。二则为了完成这个项目，我所指导的几位研究生，如龙赛州、邱洁娴、薛泽闻等同学，都曾为课题的文献搜集和田野调查做了大量工作，出版也是对她们辛勤付出的一种交待。

　　最后，讲几句不合时宜的话。在现代化浪潮之中，中国非物质文化遗产的传承和保护确实十分重要也十分迫切，作为学者自应有所承担。不过，如果只写一些政府报告式的论文，或写一些宣传口号式的论文，或借用几个外国名词"胡说"一通，或只知响应号召而缺乏独立思考，这对于非遗学科的建设不但毫无好处，而且必有负面影响。我的这部小集尽管不甚理想，希望还不至于堕入上述四类之内。诗曰：

　　　　雪写峤南蕊未开，跄跄百兽满春台。
　　　　文峰塔鼓声尤壮，引得金鳌踏浪来。[①]

　　　　　　　　　　　　　　　丙申年四月十日，国韬谨识于广州顺景雅苑

[①] 案，文峰塔在广州番禺区沙湾镇，塔上有巨鼓，当地的鳌鱼舞著称于世。